K컬처 트렌드 2024

K컬처 트렌드 2024

초 판 1쇄 2023년 12월 28일

지은이 컬처코드연구소 · 경희대학교 K-컬처 · 스토리콘텐츠연구소
펴낸이 류종렬

펴낸곳 미다스북스
본부장 임종익
책임편집 이다경
책임진행 김가영, 박유진, 윤가희, 이예나, 안채원, 김요섭, 임인영

등록 2001년 3월 21일 제2001-000040호
주소 서울시 마포구 양화로 133 서교타워 711호
전화 02) 322-7802~3
팩스 02) 6007-1845
블로그 http://blog.naver.com/midasbooks
전자주소 midasbooks@hanmail.net
페이스북 https://www.facebook.com/midasbooks425
인스타그램 https://www.instagram/midasbooks

© 컬처코드연구소 · 경희대학교 K-컬처 · 스토리콘텐츠연구소, 미다스북스 2023, *Printed in Korea*.

ISBN 979-11-6910-433-3 03600

값 **25,000원**

※ 이 저서는 2021년 대한민국 교육부와 한국학중앙연구원(한국학진흥사업단)을 통해 K학술확산연구소사업의 지원을 받아 수행된 연구임(AKS-2021-KDA-1250004)

미다스북스는 다음세대에게 필요한 지혜와 교양을 생각합니다.

K컬처 트렌드

2024

영화,
드라마,
예능,
웹툰
대중음악으로 보는
K컬처의
모든 것!

컬처코드연구소 · 경희대학교 K-컬처·스토리콘텐츠연구소 편저

고윤화·고일권·김선영·김소원·김영대·김형석·배동미·백태현·이현경·정덕현·정명섭·정민아·조일동·조한기

미다스북스

2023년은 지난 3년간 전 세계인의 일상을 무너뜨린 팬데믹이 해제되고 다시 원래 자리로 돌아간 원년이다. 다시금 사람들이 모이고, 움직이고, 나간다. 한국은 팬데믹이라는 위기 상황에서 대중문화를 이끌며 막강해졌다. 목숨이 오가는 상황에서 사람들은 진지한 담론보다는 가볍게 보고 넘길 만한 대중문화 콘텐츠에 목말라 했다. 어쩌면 이 위기의 시간을 기회로 가장 잘 활용한 나라가 한국일 것이다. 한류는 오랫동안 이어지던 문화의 서구중심주의를 뒤흔든 일대 사건이기도 하다.

위기와 기회가 공존하는 상황에서 한국 대중문화의 역동적 창작력과 K컬처에 대한 세계인의 관심을 기록하고 정리해보고 싶었다. 꼭 1년 전이다. 컬처코드연구소라는 작은 비평 공동체를 만들어 저서를 공들여 내던 평론가들이 2022년 11월에 영화, 드라마, 대중음악 영역에서 활약하는 평론가, 창작자, 기자를 모아 'K컬처 트렌드 콜로키움'을 열었다. 그 결과물이 『K컬처 트렌드 2023』이라는 책으로 출간되었다.

대중문화를 진단하고 예측하는 작업은 산업, 비평, 팬 분야에서 필요로 하는 일이니 올해 또 한 번 나서보기로 했다. 이번에는 웹툰까지 포함

하여 총 네 개 부문으로 확대하였다. 영화 부문에는 정민아 성결대 교수, 김형석 영화평론가, 배동미 기자, 백태현 경희대 학술연구교수가 모여서 논의를 진행했다. 드라마 부문은 예능까지 포괄하여 드라마&예능 부문으로 확대하였고, 이현경 영화평론가, 김선영 TV평론가, 정덕현 대중문화평론가, 정명섭 작가가 모여 방대한 내용을 풀어내었다. 이번에 새롭게 구성된 웹툰 부문에는 만화연구가인 김소원 경희대 학술연구교수, 고일권 웹툰작가, 조한기 경희대 학술연구교수가 모여 웹툰의 현재와 미래에 대해 이야기를 나누었다. 대중음악 부문에는 조일동 한국학중앙연구원 교수, 고윤화 숭실대 특임교수, 김영대 음악평론가가 모여 세계적으로 위세를 떨치는 K대중음악에 대해서 열띤 논의를 이어갔다.

암울한 분야에서 위세를 떨치는 분야까지 각 부문의 현재와 전망은 매우 달랐다. 이번에는 좀 더 대중적인 재미를 갖추기 위해 각 부문 MVP를 선정했다. 사람, 작품, 단체, 사건, 현상을 망라하여 2023년 가장 중요한 존재를 뽑고 이에 대한 전문가들의 분석을 나누었다. 2023 MVP로 뽑힌 이들이 이 소식을 듣고 기뻐해주면 좋겠다.

2023년 한국영화는 몇 년간 절망적 위기 상황에 놓여 있다. 그러나 한껏 움츠러든 현재는 2000년 이후 계속해서 성장하며 거품이 비대해진 산업이 일정 정도 정리되고 콘텐츠와 능력을 갖춘 단단한 모습으로 재편되는 준비기로 이해된다. 심연까지 떨어지면 발버둥치며 다시 솟아날 힘을 얻듯이 가장 어두운 한국영화 현실은 완전히 새로 태어날 내일에 대해 생각하게 한다.

2023년 영화계는 몇 가지 이슈로 설명된다. 첫째, 새로운 이름의 젊은 감독들이 대중적, 비평적으로 주목을 받고 천만 영화감독이라고 불리던 이들이 거의 힘을 쓰지 못했다. 둘째, 성수기, 비수기로 나뉘던 흥행 공식이 무너지고 스튜디오 중심의 마케팅이 효력을 발휘하지 못했다. 셋째, 영화와 드라마 경계가 사라지며 제작자와 창작자가 겸업을 하는 시대가 되었다. 넷째, 팬덤 중심의 영화 문화가 형성되면서 참여형 상영 문화가 자리를 잡았고, 극장은 마니아 중심, 이벤트 중심으로 변모하고 있다.

원고 정리가 끝나고 난 후 〈서울의 봄〉이 영화계에 오랜만에 순풍을 가져다주며 희망으로 들뜨게 하고 있다. 스타와 스튜디오의 홍보가 이끄는 반짝 유행이 아니라, 작품성을 갖춘 영화를 본 관객의 진지한 감상이 낳은 입소문을 타고서 전파되는, 이상적인 천만 영화가 탄생할 기대감으로 설렌다. 다시 재생할 수 있다는 희망을 품게 된 2024년 영화계는 정의가 어려운 다양함이 공존하는 카오스적 상황이다. 이를 혼란스럽다기보다는 마이크로 취향이 불러일으키는 역동성과 다채로움으로 바라보길 바란다.

2023년 드라마&예능 성적은 나쁘지 않았다. 역사와 상상력이 균형을 맞춰 역사적 사실 위에 현재적 관점을 얹는 방식으로 K사극이 진화하고 있다. 웹툰 원작 드라마 증가세도 여전한데 미드폼이 가능한 OTT는 웹툰의 자극적인 에피소드를 드라마화하기에 좋은 플랫폼이다. SF는 스펙터클보다 생활 밀착형 소재 발굴이 더 필요해 보인다. 외형적으로 시즌

제 드라마가 많아졌지만 대부분 정상적인 시즌제라고 보기 어려운 형태다. 한국형 시즌제로 성공하고 있는 작품은 캐릭터를 놓고 사례를 바꿔가는 에피소드 중심 형태다. 우리도 진정한 의미에서의 시즌제를 지향해야 할 것이다.

예능의 경우, 레거시 미디어와 뉴미디어 접목 현상이 두드러졌다. 출연자는 기성 연예인을 쓰는 동시에 인플루언서를 접목해서 균형을 맞추려는 흐름이 있다. 리얼리티쇼가 처음 한국에 들어올 때 사생활 노출에 대한 거부감이 있었지만 지금은 SNS를 통해 사생활 노출과 시청이 익숙해지다 보니 타인의 사생활을 들여다보는 것을 불편하지 않고, 심지어 사생활 노출을 통해 인플루언서가 되는 것에 매력을 느낀다.

드라마&예능의 2024년 전망이 밝기만 한 것은 아니다. 제작비가 급격히 올라갔고, 노동 시간이 줄어들어 드라마 제작에 부담이 생겨서 제작을 하면 할수록 적자라는 얘기가 나온다. 우리가 잘하는 가성비 있는 K콘텐츠를 진지하게 고민해야 할 시점이다.

2023년 웹툰은 세 가지 사건으로 요약된다. 웹툰 원작 드라마 〈무빙〉의 성공, AI 기술의 활용, 그리고 〈검정 고무신〉의 故 이우영 작가의 저작권 침해 피해이다. 2023년에는 웹툰을 원작으로 하는 OTT 드라마 중 좋은 성적을 보여준 작품이 많다. 네이버와 카카오를 중심으로 영어, 중국어, 일본어, 프랑스어, 독일어, 러시아어, 이탈리아어 등 다양한 언어로 구축된 웹툰 플랫폼이 가시적인 성과를 보여주고 있다.

그러나 2023년 만화와 웹툰계에 희망만 있었던 것은 아니다. 웹툰의

AI 활용 논란이 수면 위로 올라왔다. 독자들은 프로 작가가 작화 작업을 기계적 힘을 빌려 손쉽게 진행한다는 것에 대한 거부감과 AI 학습 과정에서 일어날 수 있는 저작권 침해를 우려한다. 웹툰의 발전과 변화는 디지털 기술과 필연적으로 연동된다. 따라서 웹툰의 AI 활용 논란은 웹툰의 미래에 대한 진지한 고민을 시작해야 한다는 신호이기도 하다.

〈검정 고무신〉의 원작자는 저작권 문제로 출판사로부터 오랫동안 고통받다 운명을 달리 했다. 여전히 저작권과 창작자의 권리 보호에 취약한 만화 · 웹툰계의 현실을 단적으로 보여준 사건이다. 2023년 웹툰계는 확장 가능성과 미래에 대한 고민, 웹툰 산업의 빠른 성장으로 잊힌 것을 모두 보여주었다. 이러한 물음에 대한 정답을 찾아야 할 2024년이다.

2023년 한국 대중음악은 겉보기엔 평온해 보였지만 근본적인 변화의 단초 혹은 물음이 본격적으로 수면 위로 드러나기 시작한 시기이다. 하나는 K팝을 떠받치고 있는 산업 구조를 어떻게 봐야 할 것인가의 문제다. 이를 단적으로 보여주는 사례가 2023년 한국 대중음악 최고의 아이콘인 뉴진스에서 찾을 수 있다. 데뷔로부터 2년이 채 되지 않은 시간에 차트 상위권에 랭크된 것은 물론, 이전 K팝 그룹이 시도하지 못했던 세계 최대 기업과 콜라보를 이뤄 캠페인을 진행하며 자신들의 확고한 위상을 보여줬다. 이 활동에 대한 의미화는 뉴진스의 시작부터 끝까지 모든 기획에 관여한 민희진 대표를 통해 확인된다. 기획사에서 모든 것을 관리한 결과로 K팝 아이돌 그룹이 탄생한다는 사실은 누구나 알고 있다. 그럼에도 기획사는 이 모든 공을 아이돌의 능력으로 포장하거나, 아이돌

특유의 세계관과 독특한 캐릭터 부여를 통해 기획자의 역할을 가리는 전략을 사용해왔다. 그러나 뉴진스는 다르다. 기획자가 아이돌 못지않게 자신을 드러낸다.

K팝 산업 작동방식을 모방해 만들어진 해외 아이돌 그룹, 혹은 한국 기획사가 해외에서 K팝 아이돌 제작 방식으로 새 그룹을 만드는 시도가 진행되고 있다. K팝에서 'K'의 의미가 단순히 한국에서 제작한 음악이나 한국 출신 아이돌 그룹이 아닌 시대로 접어드는 중이다. 나아가 아이돌과 팬덤의 관계 설정과 상호작용은 이제 K팝 산업의 전유물이 아니라 클래식 음악이나 트로트를 표방하는 아티스트와 팬덤 사이까지 장르와 세대를 아우르며 확산되고 있다. 2024년은 2023년 K팝에 던져진 물음이 과연 어떤 방식으로 풀려나가는지 주목해 봐야 할 것이다.

컬처코드연구소와 경희대학교 K-컬처·스토리콘텐츠연구소가 공동 편저로 책을 엮었다. 내년에도 후년에도 한국 대중문화의 흐름을 예의주시하고 전문가다운 식견으로 미래를 전망해 보려고 한다. 분석가가 중심이 된 논의지만 이 책은 현장의 창작자와 아티스트, 그리고 K대중문화를 사랑하는 팬과 연구자가 귀 기울일 만한 이야기로 풍성하다.

콜로키움을 기획하며 책을 만들기까지 많은 분의 도움이 있었다. 경희대 K-컬처·스토리콘텐츠연구소 안숭범 소장의 지원에 감사드린다. 출판 시장이 어려움에도 문화와 예술에 대한 애정으로 이 사업을 지켜봐주는 미다스북스의 류종렬 대표께 감사드린다. 녹취와 자료 정리를 도와준 성결대 영화영상학과 박슬희, 박소은 학생에게도 감사를 전한다.

K컬처의 매력과 성장을 지켜보는 즐거움을 이 책에 모두 담았다. 독자들과 함께 기쁘게 나누고 싶다.

2023년 12월
정민아, 이현경, 조일동, 김소원

목차

I. 영화 - 정민아, 김형석, 배동미, 백태현

II. 드라마 & 예능 - 이현경, 김선영, 정덕현, 정명섭

III. 웹툰 - 김소원, 고일권, 조한기

IV. 대중음악 - 조일동, 고윤화, 김영대

I. 영화

정민아

김형석

배동미

백태현

1.

한국영화의 현재를
진단하다

2023년을 평가하려고 하니 정확히 20년 전이 떠오른다. 2003년은 한국
영화가 새로운 전기를 맞이하며 산업적으로 폭발적이면서도 안정적으로
성장하였고, 해외에서도 비로소 한국영화라는 내셔널 시네마를 인정한
원년으로 평단에서는 평가한다. 〈올드보이〉, 〈살인의 추억〉, 〈실미도〉,
〈장화, 홍련〉, 〈클래식〉, 〈지구를 지켜라〉, 〈바람난 가족〉, 〈동갑내기 과
외하기〉, 〈봄 여름 가을 겨울 그리고 봄〉, 〈스캔들: 조선남녀상열지사〉,
〈싱글즈〉, 〈질투는 나의 힘〉. 끝도 없이 나오는 리스트는 장르, 대중, 작
가, 산업 등 모든 면에서 균형적이었다. 활짝 피었던 한국영화가 20년이
흘러 시들어가고 있다는 서글픔으로 2023년 한국영화계를 바라보고 있
다.

2023년 한국영화 박스오피스에 대해서 우선 살펴보자. 2023년 5월 5일에 팬데믹이 해제되고 일상으로 돌아왔다. 2020년초부터 팬데믹이 본격화됐고 모든 외부 활동이 셧다운 된 상황에서 3년 동안 암울한 시기를 보내다가 다시 예년으로 회복되고 있는 상황이다. 3년을 도둑맞은 것 같지만 많은 것들이 이전 상태로 돌려지고 있다. 그러나 영화 분야만큼은 드라마나 대중음악에 비해 회복이 더디다. 영화계는 지금처럼 어려운 상황이 지속될지도 모른다는 생존의 문제에 봉착해 있다. 2022년에도 한국 영화산업이 난관을 극복하기 어려울 거라는 예측을 했고 세대 교체가 대대적으로 일어날 것으로 봤는데 그 예측들이 맞아떨어지면서 더 암울한 시기를 보내는 중이다.

〈범죄도시3〉가 2023년에는 1위로 천만 관객을 모은 유일한 작품이다. 〈밀수〉가 500만, 그 다음 순위에 랭크된 〈콘크리트 유토피아〉에서 순위 13위인 〈1947 보스톤〉까지가 관객 100만 명을 넘겼다. (〈서울의 봄〉을 포함하면 2023년에는 14편이 100만 관객을 동원했다.) 말하자면 100만 명이 넘는 영화가 많지 않다. 그러면 팬데믹 이전인 2019년과 비교를 해보자.

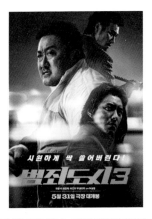

〈범죄도시3〉(빅펀치픽쳐스, 비에이엔터테인먼트, 홍필름)

2019년은 천만 영화로 〈극한직업〉과 〈기생충〉이 있고, 거의 천만에 육박한 〈엑시트〉가 있다. 10위에 랭크된 〈가장 보통의 연애〉가 300만 명에 가깝다. 2019년에는 30위까지는 100만 관객을 유지해왔다.

팬데믹 직전인 2019년에 총관객 수가 2억 2천만 명이었다. 그러던 것이 팬데믹이 시작된 2020년에 5천만, 6천만으로 4분의 1 수준으로 급락을 했다가 2022년에야 1억 명이 조금 넘었다. 2023년도 2022년과 진배없는 1억 2천만 명 정도로 예상한다. 이 수치를 보면 영화 분야, 특히 한국영화는 고사 직전이라고 봐도 무방하다.

5년간 극장 관객 수 (KOFIC 영화관입장권통합전산망 참조. 2023년 12월 5일 기준)

연도	관객 수(명)	매출액(원)
2019	226,678,777	1,913,989,080,068
2020	59,523,967	510,374,718,191
2021	60,531,087	584,538,988,400
2022	112,805,094	1,160,213,484,400
2023	110,793,761	1,120,341,633,619

2023년 영화 점유율을 실펴보면 한국영화 점유율이 40%, 미국영화가 40%, 일본영화가 14%를 차지한다. 2019년에는 한국영화 점유율이 50%였고, 미국영화가 46%, 일본영화가 1%였다. 일본영화의 엄청난 약진을 보면서 극장 소비 문화 자체가 변하고 있다는 걸 데이터로 파악할 수 있다. (정민아)

(11월 4일 개최된 콜로키움 당시 한국영화 성적은 매우 암울했다. 그러다 11월 22일 〈서울의 봄〉이 개봉하고 매일 새로운 기록이 세워지면서 한국영화 위기 담론이 다시 한국영화가 부활한다는 담론으로 전환되어 가고 있다.)

절망적 위기 혹은 도약을 위한 준비?

한국영화가 위기인 건 사실인 것 같다. 그 현실을 몸소 겪는 업계 관계자들은 위기 상황에 대해 입을 모아 인정하며, 여러 숫자들이 위기 상황을 증명하고 있다. 위기의 가장 큰 원인은 일반적으로 코로나19로 인한 팬데믹 상황을 꼽는다. 그 시기 영화관은 폐쇄되었고, 극장 수입에 수익의 대부분을 의지하고 있던 한국의 영화산업은 직격탄을 맞았기 때문이다. 하지만 코로나19 이전부터 조짐은 있었다. 넷플릭스의 약진과 함께 OTT 플랫폼(온라인)은 극장 산업(오프라인)을 서서히 잠식하기 시작한 것이다. 설상가상으로 이 시기 팬데믹이 시작되었고, 영화산업은 뿌리부터 흔들리게 되었다.

팬데믹이 끝난 지금 한국 영화산업이 쉽사리 회복되지 않는 건 그런 이유다. 영화진흥위원회에서 발간한 「2023년 10월 한국영화 결산」 보고서를 보면, 2023년 1월부터 10월까지 전체 매출액은 1조 239억 원으로 2022년 같은 기간(1~10월)에 비해 9.0% 증가했다. 회복세에 접어든 걸까? 희망의 전조일 수도 있겠지만 팬데믹 전으로 시간을 좀 더 돌려 보면 그렇지 않다. 2017~19년, 3년 동안 평균 매출액은 연간 1조 5,065억 원. 2023년 한국영화가 거둔 매출은 이 시기의 68.0%에 지나지 않는다. 팬데믹을 겪으면서 시장의 1/3이 사라진 셈이다. 관객 수로 보면 더욱 암담하다. 2023년 1~10월의 누적 관객 수는 1억 79만 명이며, 2017~19년은 평균 관객 수는 연간 1억 8,191만 명이다. 과거에 비해 55.4% 수준이니 관객의 거의 절반이 사라진 셈이다. 한국영화만 놓고 보면 그 상황은

좀 더 암울하다. 2023년 1~10월 한국영화 누적 매출액은 4,226억 원으로 2017~19년 평균치인 7,601억 원의 55.6% 수준이다. 관객 수는 4,273만 명으로 2017~19년 평균치인 9,253만 명의 46.2%이다. 즉 한국영화는, 팬데믹 이전에 비해 정확히 반토막 났다.

냉혹하게 말하면, 이젠 '한국영화 산업'과 손절해야 하는 상황이다. 그러나 긍정적 지표가 없는 건 아니다. 2020년과 2021년에 초토화되었던 극장가가 2022년과 2023년에 조금씩 회복되고 있기 때문이다. 2023년은 2022년보다 매출액 기준 약 10% 정도의 상승이 예상된다. 하지만 과거의 영광을 되찾기엔 역부족이며 사실 매출액 상승은 극장 티켓 값 상승의 영향이 크다. 관객 수는 답보 상태이다.

가장 큰 문제는 '구조'에 있다. 한국 영화산업은 현재 악순환의 구조에 빠진 듯하다. 팬데믹 시기엔 극장에 관객이 없으니 개봉을 미루게 되었고, 그러다 보니 창고에 재고가 쌓이기 시작했다. 그러면서 신작 제작에 들어가는 것이 쉽지 않게 되었고, 이러한 제작 지연 상황 속에 한국영화는 점점 트렌드를 놓치게 되었다. 와중에 용기를 내서 개봉한 영화는 대부분 손익분기점을 넘기지 못하는 아쉬운 흥행 성적을 거두었고, 그것을 보면서 산업은 다시 위축되었다.

현재 한국영화는 이러한 지옥 같은 무한 루프에서 어쩌면 벗어날 수 없을지도 모른다는 공포를 지니고 있다. 업계의 전망에 의하면 2024년 하반기엔 더 큰 위기를 맞이할지도 모른다는 이야기가 있다. 그 시기에 개봉하려면 1년 전인 2023년 말엔 제작에 돌입해야 하지만 현재 그런 영화가 거의 없다는 것이다. 창고에 있는 영화는 이미 개봉 시기를 놓친 골

칫덩어리가 되었다.

　팬데믹 시기를 겪으면서, 넷플릭스나 디즈니 플러스 같은 해외 OTT 플랫폼이 한국영화 시장에 투자하는 자본이, 한국이 자국 영화에 투자하는 자본의 규모를 넘어 버렸다. 그렇다면 지금 한국영화는 근본적인 질문으로 돌아가야 할지도 모른다. 지금 우리에게 영화는 '어떤 산업'인가. 2000년대에 맞이했던 '한국영화 르네상스' 시기의 산업적 위세를 모두 상실한 지금, 과거에 지녔던 '웰메이드 무비'나 '천만 영화' 같은 산업적 패러다임을 찾아볼 수 없는 현재, 영화산업의 지향점은 무엇인가. 초심으로 돌아가 이러한 질문 앞에서 뼈를 깎는 반성과 고민을 하지 않는 한, 새로운 도약은 불가능한 꿈이 될지도 모른다. (김형석)

　한국영화는 태생부터 대자본과 싸워야 하는 운명에 처해 있다. 중국이나 일본 같은 문화 강국이 주변에 있는데도 불구하고 한국은 그 문화를 수입하는 게 아니라 항상 자국의 문화를 만들어왔던 나라였기 때문에 다른 나라와 경쟁하고 큰 자본과 경쟁해야 한다. 주변 국가와의 경쟁이 한국영화의 힘을 키웠던 현재 한국영화계가 맞이한 위기를 긍정적으로 볼 여지가 있다. 현 위기를 물갈이이자 재생의 기회로 볼 수 있기 때문이다.

　영화진흥위원회 발표에 따르면, 대형 투자 · 배급사들이 찍어놓고도 풀지 못한 영화의 수는 9월 기준 110여 편에 달한다. 이미 많은 영화들이 쌓여 있기 때문에 투자 · 배급사 입장에서는 새 영화 투자에 대한 결정을 보수적으로 할 수밖에 없고, 자연히 향후 제작될 영화의 편수가 줄어든다. 따라서 투자 심사에서 높은 점수를 받은 시나리오를 바탕으로 한 작품이 나올 것이다.

2024년에 신규 기획·제작될 영화들은 2023년 관객이 극장에서 마주하는 영화들보다 훨씬 훌륭할 것이고, 또 그래야만 한다. 2023년까지 관객이 극장에서 본 영화는 코로나 이전에 기획되어서 완성시켜놓고도 코로나 팬데믹 기간 동안 공개되지 못하다 뒤늦게 스크린에 걸리는 것들이다. 이를테면 타임머신을 타고 과거의 감성을 경험하고 있기 때문에 재미가 당연히 떨어질 수밖에 없다. 하지만 새롭게 기획되는 작품은 달라야 한다.

이미 업계의 변화는 시작됐다. 2023년 초 업계 1위 투자배급사 CJ ENM은 내부 기획 인력을 대거 퇴사 조치 후 자회사인 CJ STUDIOS로 재입사 시켰다. CJ STUDIOS는 윤제균 감독의 JK필름, 김용화 감독의 블라드스튜디오, 박찬욱 감독의 모호필름, 〈독전〉(2018) 제작자 임승용 대표의 용필름 등을 산하 레이블로 둔 CJ ENM의 자회사이다.

전통적으로 CJ ENM은 대학 영화과 출신이 아닌 공부 잘하는 인재들을 공채를 통해 뽑아왔다. 그들이 영화 제작의 앞단인 기획을 맡아왔다. 하지만 아마 이런 입사 경로는 점점 줄고 기존과 다른 새로운 영화 제작 흐름을 낳지 않을까 한다. 이미 있는 기획 인력들을 CJ STUDIOS로 옮겨 박찬욱, 윤제균, 김용화 감독, 제작자 임승용 대표가 기획한 아이템을 관리하는 수준에 머물도록 인사 조치를 감행한 것이 그 증거다.

영화 기획이란, 20편을 시간과 돈을 들여 다듬어도 그중 1편이 현실화되는 과정이다. 투자 결정은 이에 비해 손쉽다. 이미 기획된 걸 결정하는 수준이기 때문에 돈과 시간이 덜 든다. 2023년 잇따라 실패를 맛본 CJ ENM 입장에서는 돈도 시간도 부족한 상황이다. 이미 산업적으로나 비

평적으로 인정받아 살아남은 충무로 플레이어들이 기획한 신작을 투자할지 말지 결정만 하겠다는 것이 이번 기획 인력들의 CJ STUDIOS 행의 숨겨진 의미이다.

다만, 과거 투자 · 배급사에는 '계절별 슬롯'이란 배급 스케줄이 있었다. 유명 감독들의 영화를 성수기에 개봉시키고 비수기인 3월, 4월이나 10월, 11월, 연말이 되기 전인 12월 초 등에 제작비는 적지만 신인들의 도전 정신이 빛나는 작품들을 기획해서 극장을 채우는 것이다. 예를 들면 〈길복순〉, 〈킹메이커〉(2022) 등을 만든 변성현 감독이 신인 때 비수기 슬롯에 영화를 개봉시킨 연출자다. 변성현 감독은 2012년 CJ ENM의 투자를 받아 서른두 살에 〈나의 PS 파트너〉라는 로맨틱 코미디 영화를 만들었는데, 이 영화가 크리스마스 휴일이나 겨울방학 시즌과는 먼 12월 첫째 주에 개봉했다. 변성현 감독 예처럼 신진 감독들이 대형 투자 · 배급사로부터 작지만 소중한 기회를 얻는 경우는 줄어들 수 있다.

아울러 세대 교체가 일어나고 있다는 점도 영화 업계의 긍정적인 신호라고 보인다. 지금 투자를 결정하고 있는 대형 투자 · 배급사의 투자팀장들은 80년대 초반생들로, 굉장히 많이 젊어졌다. 세대 교체는 늘 있는 일이지만 코로나가 가속화시켰다.

영화 〈콘크리트 유토피아〉와 넷플릭스 오리지널인 〈지옥〉(2021)을 만들고, 티빙 오리지널 〈몸값〉으로 칸 국제시리즈 페스티벌에서 각본상을 받은 클라이맥스 스튜디오의 변승민 대표는 81년생이다. 류승완 감독의 제작사 외유내강의 실질적인 업무를 담당하는 조성민 부사장 역시 80년생으로 알려져 있다. 현재 영화 · 영상 산업에서 가장 많은 투자를 결정

하는 김태원 넷플릭스 콘텐츠 디렉터도 80년생이다.

이처럼 영화와 시리즈의 판을 짜는 제작자들과 작품에 대한 투자를 결정하는 사람들이 젊어졌다. 이들은 새로운 눈으로 영화를 바라보고 신진 감독들과 협업하고 있기 때문에 앞으로 만들어지는 작품들은 분명히 기존과는 다를 것이다. (배동미)

한국영화 위기는 한국영화를 이야기할 때 빠지지 않고 등장한 이슈이다. 그러나 2023년에 언급되는 위기론은 그동안 등장했던 것과 다른 결을 가지고 있다고 말할 수 있다. 이전까지의 위기론이 산업의 공급자에 방점이 찍혀 있었다면, 동시대 위기론은 그 무게중심이 수용자에게 조금 더 이동한 것으로 보인다. 왜냐하면 그 무게중심의 한가운데 극장의 위기가 서려 있기 때문이다. 다시 말하자면, 예전의 위기론은 산업구조와 영화 자본 등에 관련된 것이었다면, 현재 위기론은 관객의 극장 외면에 따른 것이다. 물론 관람객 감소라는 문제는 항상 존재하고 있었다.

하지만 많은 평자들은 동시대 관객이 극장을 외면한 이유로 티켓값 상승과 넷플릭스라는 대체제의 등장에 대해 언급한다. 그러나 티켓값 상승이라는 이유는 〈엘리멘탈〉(720만), 〈스즈메의 문단속〉(550만), 〈더 퍼스트 슬램덩크〉(476만) 등의 흥행을 설명해 줄 수 없다. 넷플릭스를 비롯한 OTT는 구독자를 묶어 놓기 위해 영화보다는 시리즈물에 더 많은 신경을 쏟고 있다는 것은 이미 잘 알려진 사실이다. 오히려 OTT업체가 제작한 영화가 극장 상영관을 찾고 있는 것이 현재 실정이다. 2023년 한국영화의 위기는 어떻게 설명할 수 있을까? 사실, 여기에는 복합적인 이유가

숨어 있다.

　시계를 잠시 팬데믹 이전으로 돌려 보자. 〈극한직업〉의 천만 관객 동원이라는 소식으로 문을 연 2019년 한국영화는 〈기생충〉의 칸영화제와 아카데미 수상 소식으로 정점에 이르렀다. 그러나 2020년 1월 〈남산의 부장들〉의 상영관에서 5번째 코로나 확진자가 발생했다는 소식과 함께 극장가는 얼어붙기 시작했다. 이후 펼쳐진 것은 우리가 이미 경험한 세계다. 몇몇 작품은 넷플릭스로 관객들을 만났지만, 그보다 훨씬 더 많은 작품들은 개봉관을 찾지 못했다. 극장은 다른 전략으로 생존방법을 모색해야만 했고, 산업의 인력은 넷플릭스의 시리즈 현장으로 이동했다.

　2022년 상반기, 사회적 거리두기 해제로 다시 열린 극장은 〈범죄도시2〉의 천만 관객 돌파로 코로나 이전의 수준 회복을 기대했지만 그것은 착시에 불과했다. 2023년 상반기 한국영화 관객 점유율은 불과 36.9%였다. 5월에 개봉한 〈범죄도시3〉가 천만 관객을 돌파했지만, 300만 이상 관객을 동원한 한국영화는 〈밀수〉와 〈콘크리트 유토피아〉 단 두 편이다. 반면 외화는 〈엘리멘탈〉과 〈스즈메의 문단속〉, 〈더 퍼스트 슬램덩크〉, 〈가디언즈 오브 갤럭시: volume 3〉, 〈미션 임파서블 데드 레코닝 PART ONE〉, 〈오펜하이머〉 등 총 여섯 편의 영화가 300만 이상의 관객을 동원하였다. 기대를 모았던 한국영화 〈30일〉이 210만 관객을 동원한 것과 비교하여 보면 2023년 외화는 준수한 성적을 거두었다.

　우리는 여기서 한국영화 위기론의 실체를 조심스럽게 유추해 볼 수 있다. 영화가 즐거움을 줄 수 있다면 관객은 소비를 할 준비가 되어 있다. 그러니 문제는 '즐거움'이다. 즉, 관객이 한국영화의 완성도를 그 어느 때

보다 더 많이 고려하고 있다는 것이다. 이것은 동시대 한국의 사회경제적인 조건이 더해진 결과로 볼 수 있다. 경기침체와 불황이 지속되자 이제 가성비를 넘어 가심비라는 말이 우리 사회에 부상하고 있다. 가심비는 가격 대비 심리적 만족도로, 비용에 상관없이 구매 경험을 통해 얻는 개인적인 만족도를 강조하는 소비양식을 뜻한다. 〈범죄도시3〉의 흥행이 바로 이런 관객의 가심비 성향을 잘 보여준 사례다. 영화적 완성도가 그리 높지 않았지만, 관객이 기대한 단순하고 선형적인 서사가 주는 속도감과 액션의 쾌감이 스크린에 펼쳐졌기에, 관객은 그것으로 충분히 만족감을 느낀 것이다. 그러므로 동시대 한국영화의 전략이 변화하지 않는 이상, 과거의 르네상스는 요원할 것으로 보인다.

2024년 새로운 키워드로 '시성비'가 떠오르고 있다. 시성비는 시간과 가성비가 결합된 것으로, 시간 대비 가치를 중시한다는 뜻이다. 현대 사회는 우리에게 동시적으로 많은 것을 수행하도록 요구하고 있다. 때문에 오늘날 시간을 압축해서 많은 경험과 정보를 획득하는 것이 중요한 일로 떠오르고 있다. 대표적인 사례가 '빨리감기로 영화보기'와 '쇼츠 영상'의 유행이다. 하지만 극장에서 영화 관람은 빨리감기가 가능한 OTT와 달리 정해진 시간의 경험이라는 불변의 조건을 가지고 있다. 관객은 그 어느 때보다 소비에 신중해지고 있다. 같은 값이면 넷플릭스를 선택하고(가성비), 돈을 쓰면서까지 시간을 낭비하고 싶지 않기(시성비) 때문이다. 따라서 한국영화는 이전과 다른 소비 심리를 가진 이들을 사로잡기 위한 새로운 전략과 기획을 마련해야 한다. 한국영화가 시대의 흐름에 맞는 새로운 전략 없이 기존 산업의 관성대로 제작된다면 관객의 극장 외면은

지속될 것이다. (백태현)

　지금 모두가 위기에 봉착한 것은 아니다. 이 위기의 시기에 기회를 얻은 직업군이나 개인도 많다. 특히 배우들에게는 매우 많은 기회가 열려 있다. 클라이맥스 스튜디오의 변승민 대표 같은 젊은 제작자가 전면에 나설 수 있었던 것도 팬데믹이 가져다준 기회라고 볼 수 있다. 팬데믹으로 산업 지형도가 휘청거릴 때 이 기회를 활용하여 새롭게 부각되는 영화인들이 있다. 촬영, 조명 기술진들이 영화와 방송의 경계를 넘어서며 많은 일을 한다. 대학 영화과 출신들이 OTT와 웹 콘텐츠 분야로 진출하면서 활동의 영역을 넓혀 가고 있는 것을 보면서 경계가 무너지고 있다는 것을 실감한다. 이들에게 한국영화의 위기는 그렇게 큰 문제로 다가오지 않는다. OTT 드라마와 예능 제작이 활발하고, 유튜브 등의 웹 콘텐츠 제작 현장에 영상 전공 인력이 활발하게 진출하고 있다.

　변승민 대표의 경우, 독립영화계에서 좋은 영화를 만들었지만 메이저 영화산업에서 입지를 다지지 못하는 젊은 감독이나 기획자를 적극적으로 발굴하고 있다. 가령 〈콘크리트 유토피아〉의 엄태화 감독(〈잉투기〉(2013), 〈가려진 시간〉(2016))이나 〈소울메이트〉의 민용근 감독(〈혜화,동〉(2010))처럼 독립영화에서 시작한 감독에게 메이저 영화제작 기회를 만들어 주는 것에 많은 신경을 쓰고 있다고 한다.

　영화로는 큰 재미를 보지 못했지만 시리즈 감독이 되어 성공한 사례들이 최근 많이 보인다. 〈D.P.〉의 한준희 감독(〈차이나타운〉(2015), 〈뺑반〉(2018)), 〈무빙〉의 박인제 감독(〈모비딕〉(2011), 〈특별시민〉(2017)), 〈마

스크걸〉의 김용훈 감독(〈지푸라기라도 잡고 싶은 짐승들〉(2022))처럼 독립영화와 소규모 영화에서 경력을 쌓았지만 큰 주목을 받지 못하다가 시리즈 연출을 통해 부활한 젊은 감독들이 많다. 이런 면에서 누군가에게는 기회가 활짝 열려 있음을 알 수 있다.

안방에서 편한 자세로 느슨하게 몰입하여 감상하는 환경에서 작품은 뇌리에 오래도록 남지 않을 경우가 많다. 역시 영화가 예술이라는 점을 다시금 깨달았다. 다시 극장으로 가서 예술성 있는 영화를 찾아 보는 것의 즐거움을 되찾았다. 이는 나의 사적인 경험일 뿐이지만 어쩌면 많은 이들이 공감할 것이라고 생각한다. 이로써 영화 예술은 결코 소멸하지 않을 것이라는 희망 섞인 기대를 하게 한다.

여기에 영화사적 언급을 하고 싶다. 1895년에 영화가 탄생하여 20세기에 영화의 시대를 열었지만 영화가 심각한 위기를 겪은 몇 번의 역사적 경험이 있다. 1930년대 대공황 시기, 1960년대 청년문화와 TV의 등장, 1990년대 인터넷과 디지털, 그리고 2020년대 팬데믹이다. 1930년대에는 사운드와 컬러, 1960년대에는 와이드 스크린과 돌비 사운드, 그리고 표현의 확장, 1990년대에는 인디영화와 제3세계 영화의 확산 등 테크놀로지 혁신과 새로운 영화 문법으로 위기를 계속해서 극복해왔다.

위와 같은 역사가 보여주듯이 지금 겪고 있는 영화의 위기는 극복될 것이다. 세계적으로는 K콘텐츠가 팬데믹의 위기를 극복하는 데 좋은 처방전이 되었는데, 지금 한국영화의 위기는 질병뿐만 아니라 사회적, 정치적 경직성과 함께 찾아온 듯하다. 결국은 서사와 작품성이라고 본다. (정민아)

천만 영화감독과 세대 교체

2023년 여름방학 시즌에 동시에 개봉하였고 미래를 배경으로 하는 SF 블록버스터 〈더 문〉과 〈콘크리트 유토피아〉의 엇갈린 흥행 성적을 보면서 영화감독 세대 교체가 이루어지고 있다는 징후를 본다.

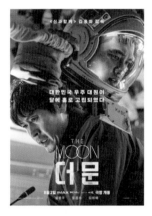

(좌) 〈더 문〉(CJ ENM STUDIOS, 블라드스튜디오)
(우) 〈콘크리트 유토피아〉(클라이맥스 스튜디오, BH엔터테인먼트)

2023년에는 천만 영화감독이 대개 힘을 쓰지 못했다. 〈신과함께〉 시리즈(2017~18)의 김용화 감독의 SF 〈더 문〉은 고작 50만 관객에 머물렀다. 윤제균 감독은 〈해운대〉(2009)와 〈국제시장〉(2014)으로 쌍 천만 영화를 만들 정도로 실패 없는 감독이었는데 2022년 말에 개봉해서 2023년 초까지 이어진 뮤지컬 〈영웅〉이 327만 관객으로 만족해야 했다. 이는 윤제균으로서는 뼈아픈 성적이다.

〈밀정〉(2016)의 김지운 감독의 〈거미집〉은 고작 31만 관객에 그쳤다.

이 영화는 칸영화제에 초청받았고 송강호 배우가 주연이다. 칸, 송강호, 김지운 조합이 전혀 힘을 쓰지 못했다는 사실은 놀라움을 넘어 공포로 다가온다. 개인적으로 〈거미집〉을 2023년 최고 영화라고 꼽을 정도로 훌륭하게 봤다. 그러나 포털의 관객 평점이 아쉬운 점수를 기록하면서 화제를 만들어내지 못하는 현상에 대해 많은 질문이 생겼다.

이병헌 감독은 〈극한직업〉(2019)으로 천만 영화감독에 올라선 젊은 감독이고 한국영화계 신구 세대 교체의 주역인데 〈드림〉이 기대에 못 미치는 실적을 보였다. 박서준, 아이유 조합으로도 100만 관객 정도에 멈춰섰다. 〈태극기 휘날리며〉(2004)의 강제규 감독은 오랜만에 다시 돌아온 천만 영화감독인데 〈1947 보스톤〉이 102만에 그치고 말았다.

세대 교체가 이루어지면서 천만 영화감독들이 힘을 못 쓰는 상황에서 젊은 신진 감독들이 대거 부상하고 있다. 기성 감독 중에서는 류승완 감독(〈밀수〉)이 영화 흥행도 되고 평단과 관객의 평가도 좋았다. 그는 2024년에 〈베테랑2〉를 준비하고 있는 만큼 계속해서 새로운 작품을 내놓을 수 있을 것이라고 생각한다. 봉준호 감독 역시 자신의 명성에 맞는 활약을 펼칠 것이다. 2024년에 할리우드에서 제작하는 SF영화 〈미키17〉이 개봉한다.

〈콘크리트 유토피아〉의 엄태화 감독, 〈30일〉의 남대중 감독, 〈천박사 퇴마 연구소: 설경의 비밀〉의 김성식 감독, 〈잠〉의 유재선 감독이 2023년 눈에 띄는 신인감독들이다. 김성식, 유재선 감독은 봉준호, 박찬욱 감독의 조감독 출신으로 이번에 데뷔작을 내놓았다. 엄태화, 남대중, 김성식, 유재선은 모두 1980년대 생 감독들이다.

포스트 봉준호·박찬욱을 말하며 누가 과연 이 거장 감독들의 뒤를 이을 것인가 하는 고민 속에서 영화계 세대 교체가 1980년대 생뿐만 아니라 1990년대 생까지 아우르는 현상을 마주하고 있다. 〈발레리나〉의 이충현 감독, 〈연애 빠진 로맨스〉(2021)의 정가영 감독, 〈남매의 여름밤〉(2020)의 윤단비 감독, 〈애비규환〉(2020)의 최하나 감독 등이 1990년대 생이다. 1990년대 생 신진 감독 중 여성이 많다는 것도 주목해볼 만하다.

세대 교체가 이루어지면서 1960~1970년대 생 영화인들이 제작 현장에서 밀려나면서 영화제 수장을 맡거나 영상기관에서 영화 행정을 하게 되는 경우가 많아지고 있다. (정민아)

성수기 영화 흥행의 승자 없는 전쟁

2023년 설 연휴 기간을 노리고 한국영화 〈유령〉과 〈교섭〉이 1월 18일에 극장 개봉했으나 모두 관객의 지지를 받지 못했다. 〈유령〉은 66만 명, 〈교섭〉은 172만 명의 관객을 동원하는 데 그쳤다. 승자는 일본 애니메이션 영화 〈더 퍼스트 슬램덩크〉였다. 두 영화보다 2주 앞서 개봉했던 〈더 퍼스트 슬램덩크〉가 N차 관람 문화를 확산시키며 476만 명의 관객을 불러 모았다. 2023년 설 영화 성적표는 더 이상 대형 투자·배급사가 일방적으로 제시하는 영화들을 관객이 순순히 보지 않는 현상을 방증한다. 관심이 가는 작품에 몰입하기 위해, 또 깊게 파보기 위해 극장을 찾는 것이지, 단순히 유명 배우가 출연하고, 극장에서 많이 상영된다고 해서 그 영화를 선택하지 않는다는 시그널을 관객들이 보여준 것이다.

2023년 여름 성수기에 출격한 영화들은 류승완 감독의 〈밀수〉, 김용화 감독의 SF 〈더 문〉, 김성훈 감독의 〈비공식작전〉, 엄태화 감독의 〈콘크리트 유토피아〉로, 일주일 간격으로 연달아 극장에 공개되었다. 하지만 〈밀수〉와 〈콘크리트 유토피아〉를 제외한 나머지 두 영화는 아쉬운 성적을 거뒀다. 〈더 문〉은 손익분기점이 600만 명에 달할 만큼 큰 제작비가 투입됐으나 51만 수준으로 흥행에 참패했다.

손익분기점 500만의 〈비공식작전〉은, 〈더 문〉보다 낮지만 105만 명의 관객을 동원하며 마찬가지로 관객몰이에 실패했다. 그나마 김혜수, 염정아라는 여성 듀오를 신선하게 내세우고 박정민, 고민시란 젊은 배우를 적절히 배치한 〈밀수〉가 관객의 선택을 받았다. 또한 〈잉투기〉, 〈소셜포비아〉(2014), 〈디바〉(2018) 등의 각본을 쓴 조슬예 감독과 독립영화 〈이장〉(2019)의 정승오 감독이 엄태화 감독과 함께 각색, 윤색 작업을 하면서 서사의 완성도를 보였던 〈콘크리트 유토피아〉가 손익분기점에 약간 못 미치는 수준으로 극장에서 내려가야 했다.

추석 연휴를 노리고 대형 투자·배급사의 영화 세 편이 극장에 나란히 걸렸다. 김지운 감독의 〈거미집〉, 강동원 주연의 〈천박사 퇴마 연구소: 설경의 비밀〉 그리고 강제규 감독의 〈1947 보스톤〉. 결론부터 말하면 세 편 모두 손익분기점을 넘지 못했고, 예상 외로 중소규모급 영화가 터졌다. 강하늘, 전소민 주연의 재결합 서사를 다룬 스크루볼 코미디이자 로맨틱 코미디 〈30일〉이 입소문을 타면서 유일하게 추석 연휴 기간에 개봉해 손익분기점을 넘겼다. 2023년 추석 영화들의 흥행 여부에서 알 수 있듯이 이름값 높은 배우와 감독의 작품이라고 해서 관객이 극장으로 몰려

오는 시대는 이제 끝이 나버렸다.

2023년 성수기 성적표를 놓고 보자면, 승자인 한국영화는 〈밀수〉와 〈30일〉이다. 이외에도 성수기가 아닌 5월 말, 6월 초에 2000억대, 3000 억대 할리우드 대작 〈인어공주〉, 〈플래시〉 등과 맞붙었으나 천만 영화에 등극한 〈범죄도시3〉가 공식을 깨며 흥행에 성공했다. 학생들이 방학을 마치고 학교로 돌아간 9월 초 비수기에 개봉한 작은 규모의 유재선 감독 의 호러영화 〈잠〉이 손익분기점을 넘었다.

2023년 손익분기점을 넘은 영화가 4편인데, 그 중 2편만 성수기에 개 봉했고, 다시 그 중에서 1편만이 대형 투자배급사 NEW의 영화란 점은 의미심장하다. 이로써 대형 투자·배급사의 성수기 배급 공식이 더는 통 하지 않는 것을 목도하게 되었다. (배동미)

〈밀수〉(외유내강)　　　　　〈30일〉(영화사 울림)

지금 우리가 겪고 있는 산업적 위기를 진단하기 위해 1990년대로 돌

아갈 필요가 있을 것 같다. 한국영화가 이른바 '현대화'되었던 건 1990년 대였다. 대기업이 충무로에 들어와 이른바 '기획영화'의 흐름을 만들었고, 창투사를 중심으로 한 금융 자본이 유입됐던 시기였다. 삼성과 대우를 비롯해 SK, 현대, LG 등 20여 개의 기업이 영화 제작뿐만 아니라 극장과 비디오, 케이블 TV 등 영상 산업 전반에 진출했다. 하지만 1997년 IMF 구제 금융 사태가 터지면서 그들은 썰물처럼 빠져나가고 충무로는 일순간에 무주공산이 된다. 그 공백을 채운 것이 제일제당(CJ)과 동양(오리온), 그리고 롯데였다. 그들은 2세대 영화 기업이라 할 수 있는데, 영화 투자와 배급, 멀티플렉스(CGV, 메가박스, 롯데시네마)를 아우르는 수직 통합의 시스템을 갖추고 있었고, CJ와 오리온은 케이블 채널을 확보했다. 충무로 자본이라 할 수 있는 강우석 감독의 시네마서비스가 있었지만 이후 CJ에 흡수되었다.

1990년대 초에 등장한 기업들이 비디오 판권 사업 확보를 계기로 영화 산업에 뛰어들었다면, 1990년대 말에 패권을 잡게 되는 세 기업은 좀 더 시스템을 갖추고 미디어 기업화의 경향을 띤다. 그들은 극장 수를 경쟁적으로 늘려갔고, 끊임없이 인수와 합병을 통해 몸집을 불렸다. 2008년에 NEW가 등장했고, 이후 오리온의 메가박스가 중앙일보로 넘어가긴 했지만, 1990년대 후반에 형성된 'CJ-오리온-롯데'의 구도는 사반세기가 지난 지금도 유지되고 있는 셈이다.

2023년 한국 극장가를 보면서, 특히 여름 시장을 보면서 느낀 건, 이 오래된 구조의 피로감이다. 영화들은 그다지 새롭지 않았고, 마케팅도 소극적이었다. NEW에서 배급한 류승완 감독의 〈밀수〉 외엔, 자신들의

영화를 '파는 데' 예전 같은 열정을 쏟지 않는다는 생각마저 들었다. 그 결과 CJ의 〈더 문〉, 쇼박스의 〈비공식작전〉 롯데의 〈콘크리트 유토피아〉 등은 손익분기점과 힘겨운 싸움을 벌여야 했다.

현재 상황을 1990년대 말과 비교하면 공통점과 차이점이 있다. 일단 국가적 경제 위기 상황이라는 점은 동일하다. 1997년에 IMF 구제 금융 사태가 터졌다면 지금은 코로나와 전쟁으로 인한 물가 상승과 수출 부진, 가계 부채 급증 등으로 한국 경제가 위기를 맞이하고 있다. 차이점은 업계의 반응이다. 과거엔 급격한 변화가 있었다. 영화산업에 진출했던 20여 개의 기업이 대부분 빠져나가고, 그들 중에서 중소 규모에 속했던 세 개 기업이 남아 산업의 중심이 되었다.

그렇다면 지금은, 그 기업들이 여전히 산업 안에 남아 있는 상황에서 '게임 체인저' 역할을 할 기업은 영화산업 내부로 들어오지 않고 있다. 엔터테인먼트의 웬만한 분야엔 모두 진출해 있는 카카오나 네이버도 영화 분야만큼은 미온적이다. 영화산업 내에 변화의 동력이 사라진 지금, 이러한 정체 상황이 한동안 유지될 것 같다는 건 불길하지만 현실적인 예감이다. 물론 새로운 콘텐츠를 만들려는 노력은 꾸준히 이어지고 있지만 언제부터인가 계속 비슷한 작품들이 만들어지고 있다는 생각은 지울 수가 없다.

구조적 혁신 없이 1990년대 말부터 20여 년을 유지한 한국 영화산업에 이상한 루틴이 만들어진 건 아닌가 싶다. 2000년대 말 CJ, 쇼박스와 롯데, 세 기업의 시장 점유율이 80%를 넘어가기 시작하면서 독과점 상황이 형성되었다. 이것은 산업적 독과점을 넘어 크리에이티브의 독과점

상황, 즉 기업 자본의 결정 구조에 의해 틀에 박힌 장르 영화가 양산되는 상황까지 이어졌다. 그 구조가 지금까지 10년 넘게 이어지다가 OTT와 팬데믹이라는 강력한 적을 만나 위기에 봉착한 것이다. 그렇다면 과연 지금의 시스템 속에서 '새로운 상업성'을 지닌 영화가 나올 수 있을까? 대답하기 쉽지 않은 질문이다. (김형석)

OTT 오리지널 영화

2023년 현재 국내에서 서비스 중인 OTT 중 오리지널 한국영화를 제공하는 곳은 넷플릭스가 유일하다. 애플은 콘텐츠보다 디바이스에 주력하고 있기 때문에 콘텐츠 대량 생산으로 구독자를 유치하는 대신, 질적 수준을 관리하면서 디바이스 구입을 유도하는 전략을 사용하고 있다. 디즈니 플러스는 마블과 스타워즈, 내셔널 지오그래피 등의 다양한 IP를 내세워 시장을 공략하고 있다. 각각 디바이스와 IP라는 안정적인 기반을 가지고 있는 두 곳에 한국의 오리지널 영화가 설 자리는 크게 없어 보인다.

웨이브와 티빙의 핵심은 국내 방송 콘텐츠이며, 왓챠는 2021년 〈언프레임드〉와 2022년 〈시맨틱 에러: 더 무비〉 이후로 큰 행보를 보여주지 않고 있다. 오직 넷플릭스만이 2021년부터 오리지널 한국영화를 꾸준히 기획 및 제작하고 있는데, 올해 공개한 작품은 〈정이〉(연상호, 1월 20일 공개), 〈스마트폰을 떨어뜨렸을 뿐인데〉(김태준, 2월 17일 공개), 〈길복순〉(변성현, 3월 31일 공개), 〈발레리나〉(이충현, 10월 6일 공개), 〈독전 2〉(백종열, 11월 17일 공개) 등 총 5편이다.

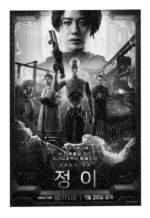

〈정이〉(넷플릭스)　　　　　〈독전2〉(넷플릭스)

공개된 이들 작품은 모두 장르영화를 표방하고 있는데, 이와 같은 점이 넷플릭스의 특징이라고 볼 수 있다. 넷플릭스의 이러한 행보는 장르영화 불모지인 한국 영화산업에 여러 가지 시도를 더해준다는 장점을 가지고 있다. 그러나 이와 같은 행보가 한국영화에 도움이 되고 있다고 말하기는 어려워 보인다. 넷플릭스가 추구하는 영화의 '장르성'은 다양함보다는 관객을 구독자로 만들기 위한 소구력에 불과하다. 올해 공개된 모든 영화가 장르적 속성을 스펙타클에 가깝게 사용하고 있다는 점에서 그 흔적을 찾아볼 수 있다.

넷플릭스의 이러한 행보는 극과 극이라고 평가된다. 자본을 동력으로 삼아 시각적 스펙터클을 무기화하고 있지만, 그것은 언제나 주류 영화계에 머물고 있다. 넷플릭스는 독립영화와 신인감독 발굴에 관심이 없다. 대신 기존 감독에게 많은 자본을 투자하며 화제를 만들어 내는 것에 더

많은 신경을 쓰는 것으로 보인다. 넷플릭스의 이러한 의도를 압축적으로 보여준 것이 2023년 6월 박찬욱 감독과 넷플릭스 CEO 테드 서랜도스가 진행한 '넷플릭스&박찬욱 with 미래의 영화인' 간담회다. 이 간담회에서 박찬욱 감독은 넷플릭스의 전폭적인 지원과 무간섭을 언급하면서 창작자에 대한 대우를 첨언하였다. 뒤이어 서랜도스 대표는 창작자가 원하는 스토리를 최대한 실현하는 것이 넷플릭스의 방향이고 변함이 없을 것이라고 강조하였다. 그러나 그 지원은 박찬욱 감독과 같은 기존 산업 인력에 집중되어 있다는 것을 잊어서는 안 된다. 또 넷플릭스가 한국의 콘텐츠 IP를 독점하고 있다는 것도 잊어서는 안 된다. 한마디로 말하자면, 넷플릭스가 보여주는 규모의 경제에는 착시효과 또는 맹점이 숨어 있다.

또 하나 언급하고 싶은 것은 OTT와 결합된 한국 영화산업의 지형이다. 넷플릭스는 영화 〈감시자들〉(2013)과 〈마스터〉(2016)를 만든 조의석 감독이 연출을 맡고, 김우빈이 주연한 시리즈 〈택배기사〉를 2023년 5월에 공개했다. 디즈니 플러스에서 공개된 시리즈 〈카지노〉는 영화 〈범죄도시〉(2017)를 연출한 강윤성 감독의 작품이다. 전주영화제와 부산영화제에서 선공개된 웨이브의 시리즈 〈박하경 여행기〉와 〈거래〉 또한 각각 영화 〈삼진그룹 영어토익반〉(2020)의 이종필, 〈낫아웃〉(2021)의 이정곤 감독의 작품이다. 이처럼 영화산업 인력의 OTT 시리즈 산업 진출은 이제 낯선 풍경이 아니다. 문제는 영화로 주요 경력을 쌓은 감독과 배우들이 OTT 시리즈에 진출하면서 가져온 영화와 드라마 간의 경계에 대한 모호함이다.

오늘날 미디어 산업에서 감독과 배우들의 경력 자체가 하나의 레이블

이 되기 때문에 OTT 시리즈의 마케팅 차원에서 강조되는 영화감독과 주연배우는 영화적 기대감을 심어주기에 충분하다. 이것은 수용자가 OTT 시리즈를 영화처럼 받아들일 수 있다는 뜻이다. 2021년부터 부산국제영화제는 OTT시리즈를 소개하는 온스크린 부문을 신설해서 시리즈물을 소개하고 있다. 올해 부산국제영화제에서 소개된 티빙의 〈운수 오진 날〉은 플랫폼에서 공개되기 전 CGV에서 먼저 개봉하였다. 현재 우리는 영화와 드라마의 경계가 모호해진 현장 그 한가운데 서 있다. 이러한 흐름이 무엇을 한국영화에 무엇을 가져다 줄 지는 아직 미지수다. (백태현)

1인 미디어, 관객 평점, 미디어 홀드백

어렵게 기회를 잡은 젊은 감독들이 다시금 자신의 생존을 걱정하는 것이 안타깝다. 지금 총체적 난맥상을 거치고 있다고 본다. 뉴미디어 시대에 SNS가 일상이며 1인 미디어가 발달하면서 유튜브에서 영화리뷰 채널을 보고 나서 영화를 볼지 말지 결정하는 것이 하나의 관례처럼 자리 잡고 있다. 끝없이 경쟁해야 하는 자본주의 체제에서 실패하면 안 되므로 '내 시간은 소중하니까 나는 검증된 영화를 볼 것이야' 하는 심리가 발동하는 것이다. 소비에서 가성비와 시성비를 따지다보니 극장에 가서 랜덤으로 영화를 선택하는 일은 이제 거의 없다.

유튜브 영화리뷰 채널은 언제든 볼 수 있고, 거기에다 포털의 관객 평점을 보고 나서 영화를 선택하려는 하는 심리가 만연하다. 이런 분위기가 관객 탓은 아니다. 클릭을 유도해야 하는 미디어 환경과 포털의 담론 독

점이 문제다. 그러므로 훌륭한 영화지만 관객 평점 때문에 선택받지 못하는 현상이 흔히 생겨난다.

〈거미집〉은 이런 면에서 몹시 안타까운 작품이다. 김지운의 전작인 〈인랑〉으로 인한 어떤 오해가 더해진 데다 〈거미집〉은 해학이 넘치면서도 예술적이고 실험적이며, 영화사적 지식을 기반으로 하는 '영화에 관한 영화'라서 호불호가 갈린다. 〈외계+인 1부〉(2022) 역시 마찬가지였는데, 호불호가 갈리는 영화에는 불호 평이 눈길을 더 끌게 마련이어서 전체적인 평점이 낮아져버린다. 평점이 낮기 때문에 그 영화는 더욱 보게 되지 않는다. 이렇다 보니 괜찮은 영화들이 사장되어버리는 게 요즘 현실인 것 같다.

평점 제도와 유튜브 영화리뷰 채널은 개인의 활동이라 막을 수 없는 문제다. 그러나 전체적으로 우리가 영화를 선택하는 데 있어서 편중된 환경에 놓여 있지 않나 생각하고 있다. 모두에게 유리한 영화 문화 형성을 위해 영화 팬들과 영화인들이 대안적인 아이디어를 내어서 제도적으로는 어려울지라도 의지로라도 위기를 타개하기 위해 힘을 합치면 좋겠다.

제작자나 산업 관계자 입장에서는 영화가 실패했기 때문에 바로 OTT로 직행하면서 홀드백이 다 깨져버렸다. 그래서 관객 입장에서 '한 달만 있으면 저 영화 넷플릭스에서 공짜로 볼 테니까 극장에서 안 봐도 돼.' 이런 식의 반응이 생기게 마련이다. 홀드백을 우리가 오랫동안 유지해 왔던 이유가 있는데 팬데믹이라는 예외 상황에서 깨져버리면서 서로가 서로를 갉아먹는 악순환이 펼쳐지고 있다. 손해를 만회하기 위한 제작사, 투자사의 입장을 이해 못 하는 것은 아니지만 근시안적인 시각으로 인해 미디어

생태계에 문제가 생겨버리면서 총체적인 어려움에 봉착하고 있다. 어렵지만 업계가 합심하여 미디어 홀드백을 다시 복원하는 것이 필요해 보인다.

한 명의 관객 입장에서 포털 관객 평점이나 유튜브 채널을 통해서 영화를 선택하는 게 아니라 여러 경로를 통해 영화에 대한 정보를 취할 수 있는 과거 1990년대 영화 문화로 되돌아가고 싶다. 영화평론가의 역할이 어느 때보다도 중요한데 평론가로서 제 역할을 못 하고 있는 것 같아 반성하는 중이다. (정민아)

〈거미집〉(앤솔로지 스튜디오)

한국영화
제작 현실을 읽다

창고에 쌓인 영화

팬데믹이 영화시장의 질서를 대폭 바꾸어 놓았다. 대표적인 것이 창고 영화들이다. 2023년 여름에 개봉한 〈밀수〉와 〈콘크리트 유토피아〉, 〈더 문〉도 모두 창고 영화였다. 이 세 작품 모두 2021년에 촬영을 마친 상태다. 심지어 2020년에 크랭크업을 한 영화 중 아직도 개봉관을 잡지 못한 작품이 있다. 문제는 여기서 멈추지 않는다는 사실이다. 이들 작품이 개봉관을 통해 관객과 만난다 하더라도 제작 당시인 과거와 개봉 당시인 현재에 와서 크게 벌어진 간격으로 시차가 발생한다. 2023년 추석 시즌에 개봉한 〈1947 보스톤〉이 대표적인 사례이다. 이 영화는 2019년

에 210억을 투자해서 제작한 영화지만 팬데믹으로 인해 3년 동안 창고에 머물러 있었다. 2023년 9월에 개봉관을 잡고 추석 대목을 노렸지만, 수익분기점 450만 관객에 한참 못 미친 102만 관객을 동원하는 것에 만족해야 했다.

〈1947 보스톤〉(비에이엔터테인먼트, 빅픽쳐)

위와 같은 사례가 보여주는 시사점은 생각보다 크다. 첫째, 예상치 못하게 길어진 시차에 따른 트렌드의 변화다. 영화를 기획하고 제작할 당시에는 그 시기 시장의 흐름과 관객 선호도에 초점을 맞추기 마련이다. 하지만 팬데믹으로 길어진 대기 시간으로 개봉 타이밍을 놓칠 수밖에 없었다. 그러므로 지금 개봉관에서 상영한다고 하더라도 달라진 트렌드 및 관객 선호도로 평가를 받아야만 하는 운명이다. 개봉관에서 신작 영화를 경험하는 것과 재개봉하는 영화 혹은 고전영화를 체험하는 것은 큰 차이를 가진다. 관객은 신작 영화에서 동시대성을 기대하기 마련이지, 오래된 느낌을 체험하길 원하지 않는다.

둘째, 변화된 소비환경에 대한 지점이다. 오늘날 한국영화는 너무도 많은 대체할 만한 소비재와 경쟁하고 있다. 다양한 OTT 업체들이 극장 티켓값보다 저렴하게 서비스를 제공하고 있으며, 무료로 영화를 볼 수 있는 방법이 많다. 문화소비재에서 가장 저렴하고 효율성이 높았던 영화는 경쟁력을 조금씩 잃어가고 있다. 창고 영화들은 관객과 만나야 어느 정도 수익을 낼 수 있기 때문에 어떻게 해서든지 개봉 또는 OTT에서 공개하는 방법을 찾아야만 할 것이다. (백태현)

스타 배우들이 출연한 영화가 줄줄이 실패하며 대부분의 영화가 손익분기점을 넘기지 못하고 있는 실정에서 극장가 보릿고개가 장기화되고 투자 위축이 우려된다. 여름 시즌, 추석 시즌 대작의 흥행 부진에 연이어 창고에 보관되어 있는 블록버스터급 영화들의 개봉시기가 영화계 초미의 관심사다.

김태용 감독이 연출하고 박보검, 수지, 탕웨이가 출연하는 〈원더랜드〉는 2020년 8월에 촬영이 완료되었는데 아직 개봉 날짜를 못 잡고 있다. 임상수 감독이 연출하고, 최민식과 박해일이 출연하는 〈행복의 나라로〉, 곽경택 감독이 연출하고 곽도원, 주원, 유재명이 출연하는 〈소방관〉도 2020년에 완성된 영화다. 강형철 연출, 이재인, 유아인, 안재홍 주연의 〈하이파이브〉, 신연식 연출, 송강호, 박정민 주연의 〈1승〉, 추창민 연출, 조정석, 이선균, 유재명 주연의 〈행복의 나라〉는 2021년에 완성되었다. 강이관 감독이 연출하고 김윤석, 배두나, 손석구가 주연한 〈바이러스〉는 무려 2019년도에 완성된 작품이다. 위 영화 리스트는 모두 감독의 이름

값이 있으며 쟁쟁한 배우들이 출연한다. 그러나 아직 개봉 시기를 잡지 못하고 창고에 들어가 있는데다 과연 개봉할 수나 있을지 미지수다.

들리는 말에 의하면 투자가 결정된 작품은 현재 극소수이고, 촬영 중이거나 후반 작업에서 투자 문제로 인해 중단되는 경우가 흔히 생기고 있다고 한다. 코로나 3년 동안 창고에 쌓여 있는 한국영화는 대략 100여 편이다. 이 중 10여 개 작품이 스크린에 걸렸고 90여 개 작품은 창고에 있다. 대부분 50억~100억 가량의 고예산 작품들이니 영화시장이 쪼그라들 수밖에 없다.

2024년까지는 극장이 창고 영화로 어떻게든 버티겠지만 2025년 이후에는 개봉할 한국영화 자체가 없다. 한국영화가 절벽에 놓여 있는 상황이다. 영화는 팬데믹 이후 가장 회복 속도가 느린 분야다. 영화를 극장에서 봐야 한다는 개념이 사라지면서 이러한 현상은 가중되었다. (정민아)

투자되지 않는 영화, OTT 시리즈의 인기

한국영화 신규 투자가 현저히 줄면서 2023년 충무로 플레이어들 사이에서 CJ ENM이 영화산업에 손을 뗀다는 소문이 무성했다. CJ ENM 측이 그런 소문을 의식해서인지 2023년 10월에 열린 제28회 부산국제영화제에서 'CJ의 밤' 파티를 열고, 구창근 CJ ENM 대표가 "CJ가 영화 투자를 그만둔다는 소문은 사실이 아니다."라고 해명했다. 실제로 많은 투자·배급사들이 영화가 아니라 드라마를 적극적으로 제작하겠다는 시그널을 보내고 있다. 대표적인 투자·배급사는 쇼박스다.

쇼박스는 2020년 이래로 〈국제수사〉(2020), 〈랑종〉(2021), 〈싱크홀〉(2021), 〈압꾸정〉(2022), 〈비상선언〉(2022), 〈이상한 나라의 수학자〉(2021), 〈비공식작전〉 등을 극장에 걸었으나 〈싱크홀〉, 〈랑종〉을 제외하고 모든 작품이 손익분기점을 넘기지 못했다. 그나마도 〈싱크홀〉은 극장과 IP TV업계에서 신작을 개봉시키기 위해서 제작비 50% 회수를 무조건 보장해주겠다는 조건을 내걸고 개봉을 유도하면서 많은 수익을 낸 작품이었고, 〈랑종〉 역시 태국 현지에서 싼 제작비를 들여 제작한 작품이었다. 상황이 이러하자 쇼박스가 느낀 위기가 컸던 것 같다.

지난 4년간 쇼박스를 이끌었던 김도수 대표는 〈비공식작전〉을 끝으로 쇼박스를 떠났고, 모회사인 오리온홀딩스 경영기획팀장 상무 출신 신호정 경영 총괄 체제로 쇼박스가 재편되었다. 또한 드라마 본부를 신설하고 홍콩 지역 OTT 플랫폼 Viu의 손승애 Viu Korea 대표를 드라마 총괄로 선임했다. 쇼박스가 손승애 본부장을 영입하고 드라마 본부를 출범시킨 건 전통적인 영화 투자·배급사에서 벗어나 시리즈 제작에 힘을 주겠다는 신호로 풀이된다.

쇼박스는 2020년 〈이태원 클라쓰〉로 드라마 제작에 첫발을 내디뎌 성공을 거두고 일본에서 선풍적인 인기를 끌었다. 그러나 넷플릭스로부터 큰 수익을 얻지 못했다. 이를 테면 플랫폼에게 좋은 일만 한 셈이다. 그래서 쇼박스는 아시아의 콘텐츠 유통망을 잘 알고 있는 Viu 출신을 드라마 본부장에 앉힌 것이다.

CJ ENM은 이미 자회사 스튜디오드래곤을 통해 드라마 제작 라인을 구축해놓았고, 메가박스중앙 플러스엠은 〈카지노〉를 만든 BA엔터테인

먼트, 〈지옥〉의 클라이맥스 스튜디오 등을 자회사로 두고 JTBC에 드라마를 배급하고 있다. 쇼박스의 드라마 본부 신설은 언급한 두 회사처럼 쇼박스 역시 향후 활발하게 드라마를 제작하겠다는 의지를 강하게 표출한 사건이다. (배동미)

대안으로 떠오른 동남아 시장

대기업 스튜디오의 외국 영화 합작의 현지화가 최근 눈에 들어온다. 지금 상황이 1970년대 영화계와 평행이론 같이 느껴진다. 1970년대에 유신헌법이 제정되면서 정치적인 문제를 문화적인 검열로 시선을 돌리려는 시도들이 있었다. 동시에 경제적인 어려움을 타개하기 위해 수출 전략에 드라이브를 걸었다. 1960년대 후반과 1970년대 한국영화가 위기에 봉착하자 홍콩과 대만을 주요 거점으로 합작영화(비록 위작 합작이지만)를 만들어 수익을 만회하려고 했다. 현재에도 대기업이 해외에 활발히 진출하고 있고, 해외 현지 전략이 어느 정도 성공을 거두고 있다.

베트남을 사례로 들어보자. 베트남은 동남아 한류의 시발점인 국가다. 1996년에 한국 드라마가 베트남 TV에서 방영되었다. 이러한 한류 바람을 타고 베트남에 CGV와 롯데가 2001년에 멀티플렉스 극장 진출을 했다. 베트남 진출 10년 동안 초기에는 한국영화 배급에 주력했고, 다음 단계로 한국영화 IP를 가지고 리메이크 영화를 만들었다. 대표적인 작품이 〈수상한 그녀〉(2013)를 리메이크한 〈내가 니 할매다〉(2015)와 〈써니〉(2011)를 리메이크 한 〈고고 시스터즈〉(2018)이다. 베트남 배우들이 출연

하고 베트남 감독이 연출한 이 작품들은 현지에서 큰 성공을 거두며 흥행 기록을 매번 갱신했다.

2023년에는 CJ가 제작 자본을 대고, 현지 법인을 설립해서 감독, 배우, 각본 및 스태프진을 전부 베트남 현지인들로 구성한 베트남 로컬 영화를 제작했다. 외형적으로는 베트남 영화지만 내용적으로 한국자본이 들어갔으며, 배급·마케팅 인력이 한국인이다. 이렇게 만들어진 〈누의 가족(The House of No Man)〉은 베트남 역대 최고 흥행 성적을 기록했다. 〈누의 가족〉의 대흥행으로 베트남 영화계가 코로나 이전 시기를 회복한 정도를 넘어서 극장 산업 최대 활황 시대에 들어섰다. 인도네시아도 분위기가 이와 비슷하다. CJ와 롯데가 고무되면서 베트남과 인도네시아에 앞으로도 활발하게 투자할 것으로 보인다.

초기에는 한국영화를 배급하고, 다음으로 IP를 수출하여 리메이크 영화를 만들고, 이것이 점점 확장이 되면서 현지 로컬 영화를 제작하는 단계로 어느덧 나아가고 있다. 2023년은 실질적인 성과를 눈으로 확인한 해이다. 이는 K콘텐츠의 영역 확장이라고 볼 수 있다. CJ와 롯데가 베트남 영화산업의 70~80% 정도를 차지한다. 로케이션과 배우 협력과 같은 초기 합작 유형에서는 한국적인 요소를 담아내기 위해 노력했다면 이제는 철저한 현지화를 거쳐 로컬 관객에게 어필할 수 있는 작품 전략을 쓰는 질적 변화의 단계에 와 있다.

우리가 과거에 할리우드나 홍콩영화를 특별한 외지 영화가 아니라 우리의 일상적인 문화로 받아들이듯이 동남아에는 한류라는 것이 특별한 문화가 아니고 일상적으로 받아들이는 하나의 문화 콘텐츠가 되었다. 베

트남 인구가 1억 명을 돌파하였고, 이 나라에는 열정적인 한류 팬들이 많기로 유명하다. 동남아 시장의 엄청난 잠재성을 한국영화계가 잘 읽어야 할 것이다. CJ와 롯데와 같은 대기업뿐만 아니고 대기업에서 활약했던 많은 영화인들이 동남아 현지에서 작은 영화사들을 설립하면서 그곳에 정착하는 사례가 많다고 한다.

또 다른 수출 전략으로, 유럽과 북미권에서 〈기생충〉으로 큰 재미를 본 이후 한국인 핏줄을 가지고 있는 독립영화 계열 감독들을 캐스팅 하는 경향이 나타난다. 2023년의 큰 성과는 CJ가 할리우드 스튜디오 A24와 공동 제작한 〈패스트 라이브즈(Past Lives)〉이다. 이 영화는 한국계 캐나다인인 셀린 송 감독이 연출한 예술영화로 선댄스영화제에서 공개되면서 호평을 받았다. 현재는 2024년 아카데미 시상식 여러 부문에 노미네이트 되기 위한 캠페인에 돌입했다는 소식이 들린다. 최근 뉴욕비평가협회에서 '베스트 뉴 필름상'을 수상했다는 뉴스가 들려왔다.

유럽과 북미권에서는 독립예술 영화 전략, 동남아권에서는 메이저 스튜디오 전략 등 이중 공동제작 전략을 취하면서 국내에서의 어려움을 해외 수출을 통해서 타개해가는 수출 드라이브가 앞으로도 활발하게 전개될 것이라고 본다. 이러한 해외 사업이 위기를 타개할 출구로서 일정 기능을 하게 될 것이다.

스타 중심 마케팅이 이루어지는 아시아 시장, 예술영화 마케팅이 주요한 유럽 시장, 대중적인 장르영화로 공략하는 북미권 시장 등의 전략이 그간 해외로 향하는 한국영화 경향이었다면 최근에는 방향을 조금씩 바꾸면서 다양한 시도를 펼치는 것으로 보인다. 아시아의 현지 로컬영화

제작, 북미권의 한국계 감독과 배우를 활용한 예술영화 제작 등은 〈기생충〉(2019)과 〈오징어 게임〉(2021)으로 얻은 자신감에서 시작하여 이와 같은 해외 진출 궤도 변화로 나타났다고 여겨진다. (정민아)

K무비의 미래가 있는가

현재 한국의 정치, 경제, 사회, 문화 중 유일하게 내세울 수 있는 분야라면 '문화'일 것이다. 이른바 'K브랜드'는 'K팝'은 물론 영화와 드라마, 그리고 음식과 패션 등 다양한 분야에 걸쳐 전 세계에 위세를 떨치고 있다. 그 중 'K무비'를 언급하자면, 본격적인 계기는 박찬욱 감독의 〈올드보이〉(2003)였다. 2004년 칸영화제에서 심사위원특별상을 수상한 이 영화는 한국영화도 이토록 스타일리시하다는 걸 알리기 시작했다. 이후 많은 영화들이 월드 마켓에서 각광 받았고, 봉준호 감독의 〈기생충〉(2019)은 정점을 찍었다. 이 영화는 아카데미 시상식을 석권하며 한국영화를 메이저 무대로 끌어올렸고, 봉준호 감독은 '언어'라는 '1인치의 장벽'을 뛰어넘는 데 성공했다.

그런데 〈기생충〉 이후의 한국영화가 그 성과를 이어받고 있는지는 생각해 볼 문제다. 오히려 봉준호 감독이 허문 장벽은 다른 비영어권 감독들에게 영감을 준 건 아닌가 싶다. 〈기생충〉 이후 한국영화는 월드 마켓에서 이렇다 할 성과를 내고 있지 못하며, 어쩌면 이것은 자국 시장의 부진과 연동된 것일지도 모른다. 국내에서의 한국영화 흥행이 저조해진 상황에서, 내부 동력 없이 해외에서 성과를 거두는 건 쉽지 않은 일이기 때문이다.

안타까운 건, 영화는 현재 전 세계적으로 불고 있는 'K브랜드'의 흐름을 타지 못하고 있다는 사실이다. BTS와 〈기생충〉, 〈오징어 게임〉으로 인해 조성된 강력한 'K'의 바람 속에서 K팝과 드라마에 비해 영화 분야의 퍼포먼스는 저조하다. 가장 큰 이유는, 다른 분야는 '시스템'을 통해 해외 시장에서 성과를 거둔다면, 영화 쪽은 여전히 한두 명의 감독이 지닌 능력에 기대고 있기 때문이다. 최근엔 박찬욱 감독의 〈헤어질 결심〉(2022)이나 CJ에서 제작한 고레에다 히로카즈의 〈브로커〉(2022) 외엔 이렇다 할 글로벌 흥행작이 없다.

그렇다면 질문은 명확해진다. 〈기생충〉의 성과를 이을 수 있는, '포스트 봉준호' 시대의 감독으론 누가 있는가? 이것은 감독 개인보다는 어쩌면 '세대'의 문제일 수 있다. 세대론적으로 볼 때 한국영화의 뉴웨이브는 몇 번의 변화를 겪었다. 문화원과 민중예술 세대가 1980~90년대의 흐름을 이끌었다면, 2000년대엔 영화광 세대가 중심이 되었다. 박찬욱, 김지운, 봉준호, 류승완 등이 대표적인데 그들을 중심으로 이창동, 홍상수 그리고 임권택 감독 등이 해외 영화제에서 성과를 거두며 한국영화의 세계화를 이끌었다.

그렇다면 지금 우리 영화계에서, 선배들과 구별되는 새로운 영화 세대는 있는가. 대답하기 쉽진 않지만, 감지되는 변화가 있다면 여성 감독들의 흐름이다. 2016년 〈우리들〉의 윤가은 감독부터 시작된 1980년대 생(더 확장하면 1990년대 생) 여성 감독의 등장은 최근 한국영화에서 가장 괄목할 만한 현상이었다. 〈소공녀〉(2018)의 전고운, 〈벌새〉(2019)의 김보라, 〈메기〉(2019)의 이옥섭 등 상업영화권 밖에서 등장한 그들의 작품

들은 이전까지 한국영화에서 만날 수 없었던 감수성을 지니고 있었다.

1980~90년대의 뉴웨이브 감독들이 리얼리즘을 바탕으로 역사와 사회에 대한 비판적 시선을 보여주었다면, 2000년대의 영화광 세대는 마니아적 기질을 토대로 장르적 인용과 스타일리시한 미장센을 내세웠다. 그리고 2010년대 후반부터 등장한 새로운 세대의 여성 감독들은 하나의 범주로 묶을 수 없는 다양성 속에서 자신들만의 세계관을 드러내고 있다.

'포스트 봉준호' 세대를 이야기할 때 하나의 가능성이라고 할 수 있는 이른바 'MZ 세대' 여성 감독군은 한국영화에 새로운 감수성을 불어넣었다는 점에서 소중하다. 여기서 관건은 그들의 생존이다. 과연 그 감독들은 한국 영화산업 안에서 살아남아 자신의 비전을 꾸준히 펼칠 수 있을까? 안타깝게도 첫 장편에서 강한 인상을 남긴 많은 여성 감독들의 두 번째 장편으로 가는 길이 쉽진 않은 것 같다. 이것은 현재 한국영화의 침체된 현실과 무관하지 않으며, 공적 지원을 확장해서라도 그들의 재능이 현실화될 수 있는 기회가 늘어나야 할 것이다. (김형석)

포스트 봉준호·박찬욱 세대

변성현, 이병헌 감독은 80년대 생으로 젊다는 점과 또래 스태프들과 함께 작업한다는 공통점을 갖고 있다. 보통 젊은 감독이 입봉할 때 스튜디오가 연출자를 컨트롤하기 위해서 베테랑 촬영감독을 붙이는 경우가 많지만 이들은 또래의 젊은 촬영감독과 일하거나 비슷하게 젊은 팀을 짜서 제작과 연출을 나눠 맡으며 새로운 흐름을 만들어내고 있다. 80년 생

인 변성현 감독은 〈불한당: 나쁜 놈들의 세상〉(2017), 〈킹메이커〉, 〈길복순〉을 연출할 때 늘 82년생 조형래 촬영감독, 마찬가지로 또래인 한아름 미술감독과 호흡을 맞췄다. 젊은 연출자와 젊은 촬영감독, 미술감독이 모여 그들이 하고 싶은 이야기와 보여주고 싶은 이미지를 보여줌으로써 이들은 제58회 백상예술대상 영화부문 감독상, 제58회 대종상영화제 감독상, 제38회 청룡영화상 촬영상, 제4회 한국영화제작가협회상 촬영상, 제43회 청룡영화상 미술상 등을 거머쥐었다.

2019년 〈극한직업〉으로 천만 영화를 탄생시킨 이병헌 감독은 2023년 총감독이 되어 자신이 창조한 이야기를 다른 젊은 연출자들에게 연출을 맡기는 도전을 했다. 제작자가 되어 왓챠 오리지널인 〈최종병기 앨리스〉의 판을 짜고 신인감독인 서성원 감독에게 연출을 맡겨 그를 입봉시킨 것이다. 직접 시나리오를 쓰기로 유명한 이병헌 감독이 자신이 짠 이야기를 모두 연출하기 힘들기 때문에 동행하는 젊은 감독에게 연출의 기회를 주고 있다. 참고로 서성원 감독은 이병헌 감독과 영화 〈써니〉의 연출부를 함께 하고, 이 감독의 〈힘내세요, 병헌씨〉(2012)의 연출부로도 활동했다.

이렇게 활발하게 활동 중인 80년대 생 감독들은 과거 선배 세대를 따르지 않고 그들끼리 모여 그들이 원하는 이야기와 룩을 만들어낸다. 변성현 감독과 조형래 촬영감독은 이른바 '한국영화 르네상스'라고 불리는 1990년대 말 2000년대 초반 영화를 먹고 자랐다. 도제식 과거 충무로와 결별하고 프로듀서들의 기획력이 빛났던 이 시기 한국영화들을 사랑한다고 이들은 말한다. 각자의 취향을 갈고 닦은 감독들이 대거 출연한 한

국영화 르네상스 시기의 영화들을 보고 자랐기 때문에 이들 역시 누군가를 따라서 하는 데 그치는 게 아니라 자의식을 가지고 자신들의 비전을 펼치고자 한다. 이들이 앞으로 보여줄 변화가 궁금하다. (배동미)

　최근 한국 영화에서 눈여겨볼 만한 지점은 젊은 여성 감독들의 등장이다. 윤가은, 김보라, 〈남매의 여름밤〉(2020)의 윤단비가 바로 그들인데, 이들의 영화는 여성 주인공의 시선으로 어린 시절의 한 순간을 응시한다는 공통점을 가지고 있다. 그렇게 어린 소녀의 시선을 경유한 영화의 풍경은 나와 가족, 더 나아가 사회공동체와의 관계를 돌아보게 만든다는 점에서 관객에게 특별한 경험을 선사한다. 2023년 〈비밀의 언덕〉으로 데뷔한 이지은 감독도 이들의 연장선에 있다. 이지은 감독 역시 앞서 언급한 여성 감독들처럼 장편 데뷔작으로 단숨에 주목을 받았으며, 소녀의 시선을 경유한 풍경으로 개인의 경험을 보편적 경험으로 확대하여 관객의 현재를 돌아보게 만든다. 하지만 〈비밀의 언덕〉은 여타 작품들과 다른 결을 가지고 있었는데, 그것은 바로 영화적 언어를 비교적 능숙하게 구사한다는 점이다.

〈비밀의 언덕〉(오스프링 필름)

　윤가은, 김보라, 이옥섭, 윤단비 감독 등의 작품들을 호명할 때 필수적으로 독립영화라는 용어를 사용해야만 했다. 그래야 이 영화들이 가지고 있는 형식에 대한 설명이 어느 정도 가능하다. 예컨대 〈메기〉에서 등장인물들이 잠시 멈춰 있는 듯한 장면과 주인공의 상황은 주류 영화에서 쉽게 상상할 수 있는 것이 아니다. 관객이 이 작품을 독립영화라는 레이블로 인식하기 때문에 대안적 방식의 내용과 형식을 비교적 너그럽게 수용할 수 있었다고 본다.

　물론 〈비밀의 언덕〉 역시 다른 작품들과 마찬가지로 독립영화로 통용되었다. 그러나 이 작품은 영화언어의 기본적인 문법을 잘 구사하고 있어 독립영화라는 레이블을 제거하고 보더라도 메인스트림에서 충분히 수용될 수 있다고 판단된다. 즉, 〈비밀의 언덕〉은 '나'라는 자아와 그에 대립하는 세계와의 화해라는 고전적인 성장 서사의 문법을 훌륭하게 사용한다. 여기에 더해진, 부모가 다른 사람이었으면 좋겠다고 상상하는,

이른바 '가족 로맨스'는 영화에 대한 해석의 결을 입체적으로 만들어 준다. 그리고 이러한 작품의 만듦새는 풍부한 영화적 경험에서 나올 수밖에 없는 것이다. 이 지점이 바로 이지은 감독의 차기작을 기대하는 이유다. 여타 젊은 여성 감독들은 여전히 독립영화라는 자장 안에서 기대감을 형성하게 만든다. 그러나 이지은 감독의 차기작은 독립영화의 자장이 아닌 주류영화의 틀을 보다 적극적으로 활용해 이야기를 펼쳐나갈 수 있을 것으로 보인다. (백태현)

어느 시대마다 등장하는 감독들을 묶어낼 수 있는 공통의 키워드가 있다. 1970년대 이장호, 하길종, 김호선 감독이 활약한 세대를 청년 세대라고 칭했고, 1980년대 장선우, 박광수 감독은 당시 민주화 열풍과 함께 하면서 민중 미학을 영화로 구현하기 위해 애쓴 민중 세대다. 1990년대에 데뷔한 박찬욱, 홍상수, 봉준호, 김지운, 류승완 감독 같은 경우는 시네필 세대다. 그리고 1980년대 생, 1990년대 생 감독들을 쭉 살펴보니까 영화를 학교에서 전공한 감독들이라는 공통점을 발견하게 되었다.

1990년대, 2000년대에 영화학과가 전국 대학에서 대대적으로 만들어졌는데, 최근 주목받는 감독들은 거의 모두 영화학을 공부한 전공자 출신으로 대학이나 영화아카데미에서 영화를 학문으로서 체계적으로 공부한 이들이다. 학교에서 전문적인 영화 커리큘럼을 가지고 공부했다는 점에서 이들에게는 시네필 세대와는 또 다른 감수성이 나타난다.

봉준호 감독의 학창 시절을 기록한 다큐멘터리 〈노란문: 세기말 시네필 다이어리〉는 학교 내에서 동아리를 만들고, 스스로 찾아다니며 외국 영

화를 보고 글을 쓰며 감수성을 만들어갔던 시절을 그린다. 1960~70년대생 감독들이 시네필이 많을 수밖에 없던 시대적 분위기가 있었다. 반면, 1980~1990년대 생 감독들은 학교에서 상업영화보다는 학문의 대상으로서 예술영화를 많이 보고 공부했다. 그래서 그런지 이 젊은 감독들이 자신의 영화적 뿌리를 대중에게는 다소 생소한 인디영화나 제3세계 예술영화라고 밝히는 것을 자주 보곤 한다.

커리큘럼에 따라 체계적으로 영화 공부를 한 다음 2020년대에 꽃을 피우는 감독들이라는 공통점이 있다. 그러나 염려되는 점이 있다. 이 감독들은 인상적인 데뷔작을 만들어서 세상을 놀라게 했는데, 많은 이들이 자신의 경험이나 기억에서 꺼내진 이야기를 가지고 시나리오를 썼다. 두 번째 작품에서 본격적으로 산업 메커니즘에 들어가기 위해서는 장르적인 상상력을 발휘할 수 있어야 한다. 개인적인 취향이나 경험, 기억에서 벗어나 판타지를 펼치고 장르적인 문법 안에서 스토리텔링을 유연하게 구사해야 할 것이다.

Z세대로 문화 소비의 주류 세대가 완전히 넘어가면서 이들 관객과 눈높이를 함께 하는 젊고 신선한 영화가 만들어지고 있다. 2023년에 나온 〈같은 속옷을 입는 두 여자〉, 〈드림팰리스〉, 〈비밀의 언덕〉, 〈비닐하우스〉, 〈희망의 요소〉 같은 젊은 독립영화를 보면 희망이 보인다. (정민아)

3.

변화된 영화관
흥행 코드

일본 애니메이션, 콘서트 실황 영화

2023년 극장가에서 〈더 퍼스트 슬램덩크〉, 〈귀멸의 칼날〉, 〈스즈메의 문단속〉, 〈그대들은 어떻게 살 것인가〉와 같은 일본 애니메이션 영화 그리고 〈아이유 콘서트: 더 골든 아워〉와 〈아임 히어로 더 파이널〉 등 스타 가수의 콘서트 실황 영화가 크게 흥행했다. 이는 우리가 영화를 수용하는 감각이 최근 변하고 있다는 반증이다. 물론 이러한 변화가 하루아침에 등장한 것은 아니다. 2017년 7월, CJ CGV의 플래그숍 스토어인 CGV 용산아이파크몰이 대대적인 리뉴얼 공사를 마치고 재개관하였다. 새로 리뉴얼한 CGV용산아이파크몰의 핵심은 테마파크이다. 극장에서 영화

만 보는 것이 아니라 다양한 문화체험을 할 수 있게 만든다는 것이다. 인터넷 1인 방송을 할 수 있는 '오픈 스튜디오', 'VR체험존', '씨네펍', 침대브랜드인 탬퍼와 협업한 '탬퍼시네마', '프라이빗 박스' 등이 리뉴얼의 핵심이었다. 이처럼 새롭게 구성된 특별관은 다른 차원의 영화 경험의 기회를 제공해 줄 수 있었다. 대표적인 사례가 2018년 영화 〈보헤미안 랩소디〉의 '싱어롱 상영'이다. 극장 산업의 위기는 팬데믹 이전에도 있었고 여기에 CJ는 극장의 테마파크로 응답한 것이다.

2023년 8월, CJ CGV는 '2023 CGV영화산업 미디어포럼'을 통해 체험형 엔터테인먼트 공간 사업자로 전환, 이른바 'NEXT CGV'를 선언했다. NEXT CGV는 극장을 찾은 이들에게 4DX와 ScreenX는 물론 프로스포츠와 e-sports 중계, 콘서트, 뮤지컬, 시상식 등의 상영, 클라이밍과 골프 등의 체험 기회를 제공한다는 계획이다. 여기에는 코로나 이후 변화된 영화 소비 트렌드가 전제되어 있다.

팬데믹을 거치면서 극장산업은 관객이 확실한 재미가 보장된 작품을 선호한다는 것을 깨달았다. 개봉 직후보다는 SNS의 반응을 확인한 후 검증된 영화를 관람하는 트렌드가 일반적이다. 이것은 곧 SNS와 바이럴 마케팅의 확대를 가져왔고, 관객이 뒤늦게 진입하는 이른바 역주행과 장기상영 트렌드로 이어지고 있다. 역주행과 장기상영 트렌드는 관객들의 N차 관람과 연결된다. 2023년에 나타난 관객의 이러한 관람 패턴을 보여주는 것이 바로 〈더 퍼스트 슬램덩크〉와 〈스즈메의 문단속〉의 흥행이다. 〈더 퍼스트 슬램덩크〉의 경우 개봉 직후 인스타그램에 후기와 인증샷이 올라오면서 2주차 흥행을 이끌었고, 그렇게 받은 동력으로 IMAX,

응원 상영회, 인터하이 등 다양한 형식으로 다회차로 상영하여 관객의 N차 관람을 끌어내었다.

(2023년 12월 한국영화 흥행을 이끌고 있는 〈서울의 봄〉도 위와 같은 패턴을 보여준다. 개봉 이후 SNS에 등장한 '심박수 챌린지'를 통해 서서히 입소문을 타더니 이제는 영화를 반복해서 보는 N차 관람 이벤트까지 등장했다. 여기서 흥미로운 지점은 '심박수 챌린지'에 관객들이 자발적으로 참여했다는 사실이다.)

관객이 SNS에 자발적으로, 동시에 적극적으로 챌린지를 만드는 것은 새롭게 진화한 트렌드다. 여기서 알 수 있는 것은 관객이 관람 그 이상의 즐거움을 원한다는 점이다. '콘서트 실황 영화'의 흥행도 이와 같은 차원에서 이해할 수 있다. 아티스트의 팬들은 '피켓팅'을 해야만 볼 수 있는 콘서트와 음악방송 방청 대신 손쉽게 접할 수 있는 콘서트 실황 영화로 또 다른 즐거움을 경험하고 있었다. 여기에는 팬데믹으로 온라인 공연에 대한 거부감이 낮아졌다는 점과 '피켓팅'에 접근조차 할 수 없는 중장년층이 극장을 선택하고 있다는 점도 고려해야 한다.

텍스트에 대한 심도 깊은 경험은 팬덤문화의 형식이라는 점도 잊어서는 안 된다. 즉, 영화를 비롯한 대중문화 산업이 팬덤 중심으로 변화하는 중이라고 예측한다. 굿즈 제작과 SNS에서의 2차 창작, N차 관람, 응원 상영 등의 형식이 바로 그 징후라고 본다. 콘서트 영화에서는 극장을 찾은 팬들을 위해 노래가사와 응원법이 자막으로 표기된 버전을 상영하기도 한다. 이러한 변화를 보며 앞으로 팬덤 기반 영화제작도 가능하지 않을까라는 상상을 하게 된다. (백태현)

극장의 변신, 경험과 공간 소비

영화관이 연극이나 오페라, 혹은 뮤지컬처럼 특정 마니아 층을 핀셋 타깃으로 하는 공간이 되어가고 있지 않나 생각을 해보곤 한다. 예전에는 영화관에 가는 게 일상이었다. 명절 때 친구들, 가족들 모두 모여 극장에 갔던 문화는 이제 일상은 아닌 것이 되었다. 극장이 소수 마니아 중심으로 살아남고 있다고 보는 근거가 2023년 일본영화 점유율이 14%라는 수치이다. 코로나 이전인 2019년 일본영화 점유율은 고작 1%였다. 단단한 일본 애니메이션 마니아 층이 있고, 전체 극장 관객 수는 줄은 반면 팬덤의 팬 활동을 위한 극장 관람은 오히려 늘어났다.

트로트 가수 임영웅이 등장하는 〈아임 히어로 더 파이널〉 같은 경우 시니어 관객을 극장으로 대거 불러 모았다. 〈아임 히어로 더 파이널〉을 영화가 아니라며 무시할 만한 일이 아니다. 오랫동안 극장을 가지 않던 사람들을 극장으로 가게 만드는 계기를 마련해 준 게 임영웅과 김호중 (〈바람 따라 만나리: 김호중의 계절〉) 현상이다.

〈아임 히어로 더 파이널〉(CJ 4D PLEX)

21세기 현대의 소비가 경험과 공간을 중심으로 한다는 점에 주목해보자. 사진을 찍고 인스타그램에 올려서 자랑하는 행위가 문화 소비의 콘벤션이 되었다. 카페와 레스토랑을 가도 누군가 볼 수 있게 과시해야 하고, 박물관과 미술관에 가는 것을 디지털 기기로 기록하여 아카이빙하고, 이를 남들이 보게끔 자랑할 수 있는 생활의 특별한 이벤트가 되어야 한다. 영화관도 이러한 문화 소비 현상을 반영하며 변화하고 있다.

특별관이나 이벤트가 결합한 참여형 상영이 있고, 아이맥스 같은 거대한 특별석과 극단적으로 대비되는 좌석이 50개 정도밖에 되지 않는 작은 예술영화 전용 극장이 한 축에 있다. 에무시네마, 씨네큐브, 엣나인, 라이카시네마 같은 작은 극장을 보면 감독과 관객이 직접 만나 이야기를 나누고, 인문학 강좌를 함께 여는 식의 활동을 동반하며 영화를 상영한다. 나의 문화소비를 과시할 수 있는 문화란 별난 게 아니다. 같은 취향의 개인들이 만나 공동체를 형성하면서 느슨하지만 기쁨을 주고받는 네트워크로 연결되는 것이다. 다양한 참여 문화로 변화하는 영화관이 이 시대를 반영하는 하나의 중요한 트렌드이다.

관람객에게 실물 티켓과 포스터를 주거나 배지를 구매하고 교환하면서 하나의 개인 영화 콜렉션을 만들도록 영화관이 도와주면 마니아들이 이에 적극적으로 호응하며 새로운 이벤트를 함께 꾸려가게 된다. 관객 참여형 상영 양식은 영화관 마케팅을 위한 중요한 수단이 되고 있다. 이벤트가 결합되는 영화제, 인문학과 연결하는 커뮤니티 시네마가 활성화되고 있다는 점은 영화의 위기라는 그림자 이면에 놓인 또 다른 희망이다. 똑같은 형태의 영화관람이 아니라 관객의 참여를 통해 다양한 아이

디어가 반영되는 신선한 형태의 관람 문화가 형성되어 가고 있다. 팬덤 중심의 핀셋 타겟 공략, 가수 콘서트, 팬클럽 행사, 무대예술 상영, 스포츠와 예능 단체 관람, 인문예술 강연회와의 연계 등과 같은 신선한 아이디어들로 극장이 새롭게 꾸며지고 있다.

〈스트릿 우먼 파이터 2〉 파이널 생방송을 실시간 극장에서 상영하는 행사가 최근 눈길을 잡았다. 코스프레, 싱어롱 등 1970년대 뉴욕 뒷골목에서 이루어지던 〈록키 호러 픽쳐 쇼〉(1975) 팬들이 만들어낸 컬트적인 대안 상영 문화가 21세기 한국에서도 본격화되고 있어 재밌게 관찰하는 중이다. (정민아)

고금리와 물가 상승, 그리고 티켓 가격

지난 5년간 티켓값 평균은 총 네 차례 상승했다. 2022년 4월 이후 평일이면 14,000원, 주말이면 15,000원을 내고 영화를 봐야 한다. 특별관의 경우 티켓값은 20,000원까지 오른다. 문제는 관객들에게 OTT란 대안이 있다는 것이다. 한 달에 1만 원만 내면 집에서 편안하게 OTT로 영화와 시리즈를 볼 수 있다. OTT는 주말에 수고스럽게 시간에 맞춰 극장에 가서 영화 한 편을 보는 데 15,000원을 지불하는 것보다 훨씬 매력적인 선택지처럼 보인다. 게다가 고금리, 고물가 상황까지 겹쳐지면서 취업 시장이 어려워지며 청년들의 지갑이 얇아지고 중장년층 가처분 소득도 준 것이 높아진 티켓값에 대한 심리적 장벽을 만들었다. 이런 상황에서 주말 티켓값이 15,000원이나 하니, 4인 가족 기준 티켓값 6만 원에 밥

값까지 생각하면 10만 원을 훌쩍 넘게 써야 하는 가족 단위 극장 나들이가 부담스러운 여가가 되었다.

극장도 고민이 없는 건 아니다. 극장은 기본적으로 큰 공간을 필요로 한다. 그리고 초기 투자 비용이 어마어마해 철거비용도 만만치 않다. 아울러 장기간 부동산 계약을 맺기 때문에 사업이 잘 되지 않는다고 쉽게 극장 문을 닫기 어렵다. 그러다보니 극장사는 울며 겨자 먹기로 스크린을 빼고 암벽등반장을 만들며 공간에 변화를 주고 있다. 그리고 티켓값을 지속적으로 올리는 강수를 뒀다.

문제는 티켓값이 오르자 또 다른 딜레마가 생겨났다는 것이다. 티켓값이 비싸다는 인식이 생겨나면서 관객이 극장에 잘 오지 않는 것이다. 그러자 극장들은 서로 과도한 할인 경쟁이 붙었고, 통신사가 보전을 제대로 해주지 않는데도 국내 1위 통신사인 SK를 잡으려고 낮은 가격으로 입찰에 참여하고, 대한적십자가 헌혈자에게 지급하는 영화 관람권 입찰도 뭉텅이가 크기 때문에 티켓값이 오른 만큼 오르지 않은 가격으로 참여하는 악수를 두게 된다. 티켓값이 비싸다는 이미지 때문에 사람들이 영화를 보러 오지 않고 또 극장에 사람이 없으니 할인권을 뿌리자는 의견이 나와 '빵원티켓', '스피드쿠폰'과 같은 마케팅이 성행하게 되었다. 결과적으로 티켓값이 비싸다는 인식이 생겨나고 영화계는 제 살 깎아먹기를 하고 있는 상황에 처한 것이다.

2023년 7월 기준 CGV, 롯데, 메가박스 등 극장 3사의 실질 티켓값, 즉 객단가는 11,000원 선이다. 과거에 주말 티켓값이 10,000원일 때 객단가가 8,700원 수준이었던 반면, 주말 티켓값이 15,000원인데 객단가는

11,000원인 것이다. 과거 티켓 정가와 객단가의 차이가 1,300원이었던 데에서 4,000원으로 늘었다. 즉, 티켓값이 상승한 만큼 객단가가 따라오지 못하고 있는 것이다. 2022년 관객의 절반이 넘는 54.5%는 0원부터 1만 원 미만의 돈을 내고 영화를 봤다는 점도 극장의 과도한 할인을 짐작하게 한다. 매력적인 할인 제도를 통해서라도 관객이 어쨌든 영화를 보러 오면 극장은 팝콘과 콜라, 그리고 굿즈를 판매해 수익을 올리겠다는 계산을 한 것으로 보인다.

하지만 티켓값은 창작자들의 창작물에 대한 값이다. 일반적으로 영화 티켓 한 장 당 절반은 극장이, 나머지 절반은 투자배급사가 나눠가진다. 그리고 투자배급사가 그 수익을 다시 계약 지분에 따라 제작사와 나눈다. 따라서 티켓값이 투명하게 제대로 유지되지 않으면 창작자에게 들어오는 수익이 티켓값이 올라도 크게 오르지 않을 수 있다. 그래서인지 영화값을 내려야 한다는 영화감독들의 요구가 지속적으로 있었다. 극장사들이 자기들이 마음대로 티켓값을 올리면서 10,000원의 가격을 염두에 두고 만든 작품이 15,000원의 퀄리티를 원하는 관객을 마주하게 되는 상황이기 때문이다. 실현되지 않았으나 극장 3사는 2023년 11월 말부터 매주 수요일 티켓값을 7,000원으로 내리는 논의를 진지하게 나누기도 했다. 2024년에도 극장 티켓값은 여전한 화두가 될 전망이다. (배동미)

4.

독립영화와
영화제

독립영화가 더 위기다

독립영화는 지금 더 어려워졌다. 팬데믹 이전까지만 해도 영화산업의
최대 화두였던 '스크린 독과점' 문제를 이야기할 처지가 못 될 정도로 산
업이 망가져가고 있는데, 독립영화는 지분을 요구하기가 더 어렵다.

2019년에 〈항거: 유관순 이야기〉의 경우 독립영화임에도 115만 관객을
기록했는데, 2023년 화제면에서 최고였던 〈다음 소희〉는 11만, 그 아래
순위에 〈비밀의 언덕〉 1만 6천 명, 〈드림팰리스〉 1만 2천 명, 〈비닐하우
스〉 1만 명 정도를 기록했다. 2023년에도 뛰어난 독립영화가 다수 극장
에 걸렸다. 그러나 2019년 10만 명 이상의 독립영화가 3편인 반면, 2023

년에는 관객 11만 명을 모은 다큐멘터리 〈문재인입니다〉를 포함하여 2편이다.

〈드림팰리스〉와 〈비닐하우스〉에는 화제성이 있는 배우들이 출연하고 영화제에서 수상하며 작품성을 입증했지만 관객 수는 처참했다. 독립영화들이 극장에서도 사라지고 있지만 OTT 시장에서도 힘을 쓰지 못한다. 스펙터클과 테크놀로지, 혹은 감각적인 이미지나 센세이셔널한 이야기로 클릭을 부르는 영화가 아니기 때문이다. OTT에서 어느 정도 존재감을 입증한 독립영화가 2020년 11월에 극장에서 개봉하고 2021년 2월에 OTT에 공개한 〈찬실이는 복도 많지〉(2019)인 것 같은데, 이러한 예외적인 작품을 제외하면 OTT로 가서 화제몰이를 하기는 매우 어렵다.

독립영화가 위기의 시대에 더 극심한 어려움을 겪고 있는 상황이다. 그러나 영화제가 하나의 대안적 플랫폼으로 떠오르고 있다. 국제영화제에서부터 작은 규모의 영화제까지 독립영화 중심의 프로그래밍을 하는 것이 관례이고, 독립영화는 개봉 전 전국을 돌며 합리적인 상영료를 받는데 이것이 쏠쏠하게 독립영화 투자금을 회수할 수 있는 기능을 한다.

2023년 독립영화 성적표를 보며 하나 더 언급하자면, 다큐멘터리 〈수라〉가 이례적으로 5만 명 관객을 모았다. 〈문재인입니다〉의 팬덤 소비와 함께 환경 영화인 〈수라〉의 ESG 소비가 중요한 소비 자원임이 독립영화에서도 확인된다. (정민아)

국제영화제에서 로컬 영화제로

극장가의 위기와 달리 영화제는 많은 사람들이 찾았다. 영화제만 그런 건 아니다. 팬데믹이 끝나고 본격적으로 축제를 즐기기 시작한 2023년, 대한민국 축제는 상당수 성공적으로 관객을 모았고 영화제도 그 중 하나였다. 특히 공연이나 체험 이벤트 등 아웃도어 이벤트의 프로그램을 지닌 영화제는 모객에 더욱 성공했다. 하지만 올해 거둔 이러한 성과 이전엔 고통의 시간이 있었다. 팬데믹 시기에 전국의 작은 영화제들이 상당수 열리지 못하면서 사라졌고, 2022년 한 해 동안 적어도 대여섯 개 정도의 영화제가 없어졌다. 여기엔 2022년 지방 선거 이후 바뀐 정치적 지형도가 큰 영향을 끼쳤는데, 새로 부임한 지자체장에 의해 평창국제평화영화제, 강릉국제영화제, 충북국제무예액션영화제, 울산국제영화제 등에 대한 보조금 지원이 끊기면서 행사가 중단되었다.

현재 영화제에 많은 사람들이 몰리는 이유 중 하나는, 코로나19를 거치면서 변한 관객성이다. 관객들의 영화 관람 방식은 확실히 인도어(indoor)와 아웃도어(outdoor)로 양극화되었다. 전자는 OTT이고 후자는 페스티벌이다. 이 관점에서 보면 기존의 영화관은 애매한 공간이다. 영화관에 가기 위해선 집을 나서야 하지만(아웃도어), 결국은 어두컴컴한 실내 상영관(인도어)에서 영화를 보게 된다. 반면 아웃도어 콘셉트를 적절히 접목한 영화제에선 마켓, 공연, 체험 이벤트, 토크 프로그램, 푸드존 등이 결합된 야외 활동을 통해 적극적인 방식으로 영화 문화를 접할 수 있다. 하루에 서너 편씩 영화를 몰아서 보는 마니아 성향의 관객은 줄

어들고 있고, 대신 영화제를 통해 맛집이나 관광지 같은 해당 지역의 문화적 경험을 즐기는 관객이 늘고 있다.

몇몇 오래된 대형 국제영화제를 제외하면, 이젠 로컬 영화제 중심의 시대가 되었다. 과거엔 50억 원 규모의 영화제 하나가 있는 게 더 중요했다면, 이젠 5억 원 규모의 영화제 10개가 더 의미 있는 시대다. 지난 20여 년 동안 영화제 문화를 지배했던 '국제영화제 강박증'은 사라졌다. 대한민국에 수많은 국제영화제가 있는 것 같아도 실질적으로 '국제적인' 역할을 어느 정도 수행하는 영화제는 10개도 채 되지 않는다는 현실 인식도 이러한 변화에 영향을 주었을 것이다. 대신 '로컬'이라는 화두가 한동안 영화제를 지배할 것이며, 아울러 행사 비용을 지원하는 지자체는 영화제를 지역 축제의 하나로 여기고 지역에 따라선 이른바 '향토 축제화' 하려는 가능성도 있다.

안타까운 건 국비 지원금의 삭감이다. 2024년 영화진흥위원회의 영화제 지원 예산은 2023년의 56억2,900만 원에서 약 50퍼센트가 삭감된 28억1,500만 원이다. 지자체 보조금에 이어 영화제의 가장 중요한 재원은 바로 국비이며, 이 부문의 대규모 감액은 2024년 영화제 프로그램과 운영에 매우 큰 영향을 끼칠 것이다. (김형석)

OTT냐, 공연 중심 영화제냐

과거에는 영화를 보는 행태가 몇 가지로 정해져 있었다. 극장 관람, 방송사에서 방영하는 명절 특선영화, 비디오를 통한 관람. 하지만 지금은

OTT라는 새로운 영역이 생겨났다. OTT는 집에서 간편히 접속할 수 있는 건 물론 지하철 안에서 모바일로도 쉽게 영화와 시리즈를 볼 수 있도록 만들었다. OTT를 통하면 각자의 시간과 공간에서 편의에 맞게 작품을 볼 수 있으며, 동일한 시간에 동일한 작품을 관람하는 극장에서의 경험과 달리 영화 관람을 사적이고 파편적인 경험으로 재편시켰다. 영화를 1.5배속, 2배속으로 볼 수 있게 했으며, 엔딩 장면을 먼저 보고 다시 시간대를 옮겨 처음부터 관람할 수 있게 되었다. 또한 관람 도중 지루한 부분을 뛰어넘길 수 있다. 같은 작품을 보더라도 창작자가 본래 의도한 순서와 호흡대로 관람하지 않아도 되는 시대가 온 것이다.

OTT가 전통적인 영화 관람 문화를 압도하는 부분은 화제성이다. OTT를 통하면 손가락을 움직여 간편하게 콘텐츠를 볼 수 있기 때문에 기획과 제작은 물론 상영까지 긴 영화는 속도 면에서 OTT를 따라가기 어렵다. 넷플릭스 시리즈 〈더 글로리〉가 화제로 떠오르며 극중 대사인 "연진아"가 밈이 된다면 많은 사람들이 화제의 밈이 무엇인지 궁금해서 OTT에 접속한다. 과거에는 영화의 명대사가 웃음과 밈의 소재가 되었다면지금은 OTT 시리즈가 그 지위를 차지하고 있다.

영화 관람 문화가 OTT로 변화를 겪으면서 한쪽에서는 공연 중심의 영화제가 새로운 관람 문화로 떠오르고 있다. 무주산골영화제가 대표적인경우다. 이 영화제는 영화와 공연을 다양하게 즐기는 '등나무운동장' 티켓을 판매하고 있는데, 마치 음악 페스티벌에 간 것처럼 1일 입장권 팔찌를 구매하면 돗자리를 깔고 영화와 공연을 볼 수 있는 기회를 제공한다. 태어날 때부터 자신을 이미지로 표현하는 데 능숙했던 MZ세대는 전통

적인 극장을 찾아 개봉 영화를 보고 어두운 극장에서 티켓을 찍어 올리는 것보다 무주산골영화제 등나무 운동장을 찾아 재밌는 인증샷을 남기고 SNS에 공유하며 특별한 일상을 공유하며 호응하고 있다. 2024년에도 이런 양분된 영화 관람 형태는 더욱 강화될 전망이다. (배동미)

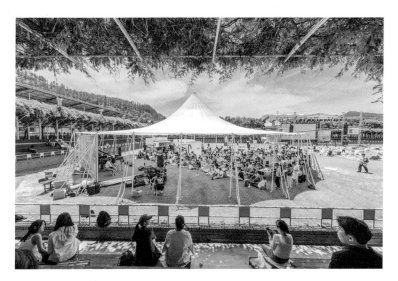

무주산골영화제 등나무운동장의 음악공연 (mjff.or.kr)

정치 과잉이 불러온 문화 개입

2023년 영화진흥위원회의 활동은 영화발전기금으로 요약할 수 있다. 팬데믹으로 영화산업이 고사할 위기에 영진위는 영화발전기금을 투입해 제작인력과 극장에 직접적인 지원을 실시했다. 그러나 영화산업의 패러다임이 OTT 중심으로 이동하자, 영화발전기금을 거둘 방법이 사라지게

되었다. 이에 따라 영진위는 영화발전기금의 법적 근거인 '영화 및 비디오물의 진흥에 관한 법률', 즉 영비법의 개정 필요성을 강조하고 있다. 영진위의 『포스트코로나 영화정책 2022』에 따르면, 극장 상영 없이 OTT로만 공개되더라도 그 작품은 현행법상 영화에 해당된다. 예컨대 극장 상영을 목표로 제작된 〈사냥의 시간〉(2020)이 팬데믹으로 불가피하게 넷플릭스에서 공개되었다. 영비법에 따르면 〈사냥의 시간〉은 실제 영화관에서 상영되지 않더라도 영화관 상영을 목적으로 제작된 것이므로 법적으로 영화라는 해석이 가능하다. 쉽게 말해 영화관 상영이 없었지만 사회통념상 영화로 인식된다는 것이다. 그런데 문제는 바로 여기서부터 출발한다.

넷플릭스에서 공개되었지만 그것이 영화라면 영화발전기금을 부여할 수 있는데, 영화발전기금의 수입원은 티켓이다. 그러나 넷플릭스의 구독자는 티켓값 대신 구독료를 지불한다. 즉 발전기금의 지출은 날로 늘어가는데 수입원은 줄어들고 있는 실정이다. 결국 2023년 현재 영화발전기금은 바닥을 보이고 있다. 그래서 영진위는 극장산업 규모 수준으로 성장한 온라인 시장에 발전기금을 부여하는 방안에 대해 모색 중이다. 그 대상을 여기에 OTT 플랫폼의 시리즈까지 확대하려고 한다. 즉, OTT 시리즈를 '비디오'로 규정하고 영화발전기금을 '영화비디오물발전기금'으로 변경하는 방안이다.

하지만 법개정은 요원해 보인다. 오히려 정부 정책은 영진위의 방향과 역행하는 것으로 나타난다. 국회에 제출된 2024년 영진위 예산에서 지역 관련 영화 지원 예산은 100% 삭감되었으며 영화제 육성 및 지원 예산

은 50% 삭감되었다. 영화제 지원 대상도 기존 40개에서 20여 개로 축소되었다. 박기용 영진위 위원장은 이 문제에 대해 영진위의 재원 부족에 따른 긴축재정 결과라고 답한 바 있다. 그러나 본질적인 문제는 영진위의 재원 문제가 아니라 정부의 기조에 따라 흔들리는 정책 방향이다.

문체부는 영화계와 산업 현장의 목소리와 움직임을 반영하는 대신 중앙 정부의 기조를 따르는 모양새다. 2023년 6월 15일 문체부가 발표한 "영화진흥위원회, 도덕적 해이 심각 방만·부실 운영으로 국민혈세 낭비"라는 제목의 보도자료가 이를 방증한다. 이에 대해 많은 영화인들, 그리고 영진위 위원회와 소위원회 구성원도 반발하고 있다. 이들은 영화 산업 현장은 물론이고 최소 영진위와의 소통도 없이 문체부가 모든 것을 결정하고 통보했다는 입장이다. 영화제 관련 예산삭감 철회를 요청하는 현장의 목소리에 문체부는 반응하지 않고 있다. 그러면서 정부는 영화산업이 이룩한 한국영화의 글로벌 이슈에 자신의 이름을 빼먹지 않고 깊이 새기고 있다. 문제의 핵심은 문화 영역에 개입된 정치의 과잉이다. 하지만 개선의 여지는 잘 보이지 않는다. 당분간은 이어질 어둠의 터널을 어쩔 수 없이 걸어가야 하지 않을까. (백태현)

지역 영화 예산 삭감의 심각함

2024년 한국영화를 전망할 때 가장 크게 걱정되는 부분은 지역 네트워크와 인프라 부분이다. 내년 영화 관련 예산에서 지역 네트워크 부문은 전액 삭감되었다. '지역 영화 문화 활성화 지원사업' 예산 8억 원과 '지역

영화 기획 개발 및 제작지원 사업' 예산 4억 원이 사라진 것인데, 지역에서 제작 워크숍을 열고 상영회를 가지는 등 다양한 분야에 걸쳐 사용되는 '작지만 소중한' 12억 원의 예산이었다. 하지만 이 예산이 모두 사라짐에 따라서 사실상 지역 네트워크 사업은 중단되었다.

이것은 크게 세 가지 문제를 가져오게 된다. 첫 번째는 지속성의 문제다. 작지만 매년 책정되었던 네트워크 예산은 각 지자체마다 지역 특성에 맞는 영화 문화 관련 사업을 지속시켰다. 그 성과로 최근엔 '로컬 시네마'라는 개념이 조금씩 정립되고 있었고 지역의 독립영화제들은 '영화의 지역성'을 테마로 포럼을 열거나 네트워크의 장을 마련하면서 논의 구조를 쌓아가고 있었다. 이런 상황에서 예산 삭감은 공든 탑을 일시에 무너트리게 된다.

두 번째는 전문 인력이 입을 타격이다. 지역에서 미디어 운동과 로컬 독립영화인으로 살아가는 영화인들에게 네트워크 사업은 중요한 일터였고, 그들을 통해 영상과 영화에 관심 있는 많은 시민들이 자신의 작품을 만들어 관객과 만날 수 있었다. 예산 삭감은 그 동안 애써 쌓은 인적 인프라를 파괴하며, 네트워크 사업을 통해 양성된 인력이 향후 그 사업의 주역이 되는 선순환 구조까지 파괴한다.

마지막 문제점은 '예산 전액 삭감'이라는 폭력적 행정이 어떤 신호가 된다는 것이다. 사실 12억 원이라는 예산은, 그 규모로만 본다면 수백 조 원에 달하는 국가 전체 예산에서 매우 작은 일부에 지나지 않는다. 그러나 그 예산이 지니고 있는 함의, 즉 국비를 통해 지역의 영화 문화를 지원한다는 건 매우 중요하며, 이 예산이 모두 사라진다는 건 국가나 지자

체의 행정에서 영화 문화 인프라가 사라진다는 걸 의미한다. 실제로 지역 네트워크 예산 전액 삭감이 발표된 후 몇몇 지자체에서 그 '효과'(?)가 나타나고 있는데, 최근 강릉시는 강릉시영상미디어센터의 내년 예산을 전액 삭감했다.

국가 재정에서 긴축 상황이 될 때 가장 먼저 손을 대는 분야는 항상 '문화'다. 당장 먹고사는 데 상관없다고, 잠깐 지원을 끊어도 별 일 생기지 않을 거라고 생각하기 때문이다. 과연 그럴까? 혹시 이런 상황이 현 정권 내내 계속된다면, 즉 5년 내내 지역 네트워크 관련 예산이 책정되지 않는다면 어떤 일이 일어날까? 뿌리부터 서서히 말라가는 한국의 로컬 영화 문화는 결국 고사 상태에 이를 것이다. (김형석)

5.

AI에 대항하는
영화인

2023년 5월 2일, 미국작가조합(Writers Guild of America, WGA)이 총파업을 시작했다. 2007년과 2008년 벌어진 파업 이후 약 16년 만의 공동행동이었다. 16년 전 작가들이 거리로 나선 건 DVD, VOD 등에서 발생하는 수익을 나누기 위해서였다면, 이번 파업은 넷플릭스, 아마존, Apple TV+와 같은 스트리밍 서비스와 챗GPT로 대변되는 AI로 인해 촉발됐다. 미국작가조합은 3년 주기로 영화·TV제작자연맹과 협상을 하는데 가장 최근 협상이 2020년이었고, 그땐 코로나가 심각했기 때문에 스트리밍 플랫폼이 문제라는 걸 알았지만 조합이 적극적으로 협상을 못 했고 올해 협상에서 불거지게 되었다.

미국작가조합이 제기한 이슈는 크게 두 가지였다. 스트리밍 재방송료

(residuals)와 생성형 AI. 재방송료란 영화든 방송이든 처음 공개될 때가 아니라 재방송될 때마다 작가에게 수입이 돌아가는 제도다. 작가들은 그 재방송료에 기대어 일 년을 살아간다. 문제는 넷플릭스, 아마존, Apple TV+ 등 스트리밍 플랫폼들이 해외 재방송료를 지불하지 않는다는 것이다. 극장 영화든 넷플릭스 영화든 간에 작가가 하는 일은 동일하고 영화 제작비가 줄어든 것도 아닌데 말이다.

또 다른 문제는 AI였다. 스튜디오와 제작자들이 생성형 AI에 "시애틀을 배경으로 한 스릴러 영화의 각본을 짜줘."라고 입력해 나온 결과를 작가에게 맡기면서 시나리오로 다듬어달라고 요구하고, 작가의 보수를 후려칠 수 있다. 이에 작가들은 "작가는 법인, 또는 비인간을 포함하지 않는다."라고 명시한 작가조합의 협정을 들면서 어떻게 시작되었든 AI가 아닌 인간 작가의 노동력을 인정하고 크레딧은 인간 작가만 가질 수 있도록 하고, AI를 이용하더라도 작가의 임금을 줄여서는 안 된다고 주장했다.

작가들이 격렬하게 파업한 덕분에 9월 27일 파업은 종료되었다. 148일 만에 갈등이 봉합되었다. 이번 파업은 1988년 이후 역대 두 번째로 길었던 파업이자, 작가들의 승리로 역사에 기록되게 되었다. 작가조합과 제작자연맹은 작가의 수나 임금을 줄이기 위해 생성 AI를 남용하지 않기로 동의했고, 작가는 작품을 창작할 때 생성 AI를 사용할 수 있지만 제작사는 작가에게 AI 사용을 강권할 수 없다고 합의했다. 해외 재상영료의 경우, 스트리밍 플랫폼의 해외 가입자 수에 비례하여 작가들에게 지급되며, 작가들은 조회수에 비례한 상여금도 받을 수 있게 되었다.

한국의 상황은 어떨까. 한국 작가들의 처우는 할리우드보다 많이 낮은데, 작가들의 노동에 대한 기준점이 모호한 상태이기 때문이다. 또한 관행처럼 이뤄지는 수정 요구와 낮은 임금은 고질적인 문제다. 할리우드의 경우 계약서에 아무리 신인일지라도 시나리오 초고, 수정고 등 작업의 성격과 보수, 마감일 등이 분명히 명시된 계약서를 쓰고, 이런 항목들에 대해 변호사, 에이전트, 매니저 등과 함께 의견을 조율하고 협상을 거친 다음에야 작가들이 펜을 든다. 하지만 한국 작가들은 시나리오를 계약 기간 동안 여러 번 고치고도 그에 합당한 금액을 지불받지 못하는 경우가 많으며 신인이 받는 대우는 더 열악한 것으로 알려져 있다. 할리우드에서는, 스튜디오가 시나리오에 추가 수정이 필요하다고 판단하면 해당 작가와 추가 계약을 맺고 돈을 더 지불하는 합리적인 과정을 거친다. 혹은 스튜디오의 판단에 따라 다른 작가와 계약을 맺어 각색을 맡긴다.

물론 충무로에도 시나리오 계약에 있어 투명성을 제고하기 위한 시나리오 표준계약서가 마련됐다. 2014년 한국영화계 각 분야의 조합들이 모여 만든 계약서로, 이를 만드는 데에만 2년의 시간이 걸렸다. 하지만 신인 감독의 경우 표준계약서에 벗어난 계약을 강요받곤 한다. 더구나 2024년이면 그 표준계약서마저 만들어진 지 10여 년이 되는데 한 차례도 업데이트되지 않아 문제다. (배동미)

6.

2024년
한국영화 전망

프랜차이즈 영화의 정착

한국영화의 산업적 위기를 타개할 수 있는 전략이 있다면, 그 중 하나는 아마도 프랜차이즈일 것이다. 2023년 11월 현재, 한국영화 흥행 10위권에 든 영화들 중 1위인 〈범죄도시3〉는 시리즈 영화이고, 3위인 〈콘크리트 유토피아〉와 6위인 〈천박사 퇴마 연구소: 설경의 비밀〉은 웹툰이 원작이며, 7위인 〈영웅〉은 무대 뮤지컬을 영화화한 것이다. 이처럼 10편 중 4편이 프랜차이즈 영화라고 할 수 있는데, 최근 한국영화는 프랜차이즈가 흥행작의 상당수를 차지하고 있으며 2022년은 〈범죄도시2〉(1위), 〈한산: 용의 출현〉(2위), 〈공조2: 인터내셔널〉(3위), 〈마녀 Part2. The

Other One〉(6위), 〈외계+인 1부〉(10위) 등 10편 중 5편이 프랜차이즈 영화였다.

　돌아보면 2010년대 이후 한국영화의 가장 중요한 산업적 동력 중 하나는 프랜차이즈 영화였다. 많은 웹툰들이 영화화되어 큰 흥행을 기록했고, 김한민 감독의 이순신 3부작, 〈신과함께〉 시리즈, 연상호 감독의 좀비 유니버스에 속한 〈부산행〉과 〈반도〉, 그리고 〈해적〉, 〈공조〉, 〈마녀〉 등 프랜차이즈 장르영화들이 많은 사랑을 받았다. 현재 우리가 위기를 벗어나기 위해선, 이 분야를 더욱 발전시킬 필요가 있다. 현재 관객들은 OTT를 통해 시리즈를 보는 데 매우 익숙해졌으며, 마블 무비 이후 프랜차이즈의 세계관을 익히는 것도 그다지 낯선 일이 아니다. 익숙한 쾌감을 통해 안정적인 토대의 흥행을 만들어나가고, 시즌 무비로서 텐트폴 역할을 하는 프랜차이즈 영화는 산업적 안정을 위해 필수적인 요소이다. 할리우드 같은 경우는 흥행작 대부분이 프랜차이즈 영화인 상황에서 한국영화도 좀 더 적극적으로 웹툰을 비롯한 타 매체와 크로스오버를 시도하고, 시리즈의 가능성이 있는 아이템을 개발할 필요가 있다. 그런 점에서 〈노량: 죽음의 바다〉, 〈외계+인 2부〉, 〈베테랑2〉, 〈범죄도시4〉 등 속편 기대작이 이어질 향후 라인업은 한국영화가 위기를 벗어날 수 있는 어떤 기회라고도 볼 수 있다.(김형석)

〈외계+인 2부〉(케이퍼필름)

스타보다는 서사

2023년 초에 열린 아카데미 시상식에서 〈에브리씽 에브리웨어 올 앳 원스〉가 작품상과 감독상 등 무려 7개 부문을 휩쓸었다. 두 명의 감독이 공동 연출했는데, 다니엘 콴이 1988년 생, 다니엘 샤이너트가 1987년 생이다. 〈미드소마〉(2019)의 아리 에스터, 〈라라랜드〉(2016)의 데미언 셔젤, 〈언컷 젬스〉(2019)의 샤프디 형제 등 흥행 성적도 되면서 예술성이 짙은 영화를 찍는 감독들이 1980년대 후반 출생이다. 이와 비슷하게 한국영화계에서도 세대 교체가 자연스럽게 이루어지고 있다는 것이 2023년의 큰 사건 중 하나였다.

두 번째로 큰 사건은 '바벤하이머' 현상이다. 2023년 7월 21일에 북미에서 동시에 개봉한 〈바비〉와 〈오펜하이머〉를 합성한 단어인데, 서로 극명하게 다른 분위기를 가진 두 영화를 묶어 관객이 밈으로 소비했다. 밈

의 인기로 인해 두 영화 모두 흥행이 상승하는 결과가 만들어지는 재미 있는 현상도 생겨났다. 그러나 이보다 더 중요한 요소가 있다. 그동안 마블과 DC가 20년간 쌓아올린 프랜차이즈 영화의 종말과 함께 시네마 오리지널 각본 영화가 다시금 흥행 선두를 차지하는 원년이었다. 한국은 마블이 사라진 자리에 한국영화 프랜차이즈 시장을 열어가고 있지 않은가 하는 북미권과는 다른 분위기가 감지된다. 동시에 오리지널 시네마의 중요성과 힘이 세계적으로 다시금 부각될 것이라고 예측한다.

얼마 전까지만 해도 송강호, 설경구, 하정우, 강동원 같은 배우들은 대단한 스타 파워를 발휘했다. 〈거미집〉, 〈더 문〉, 〈1947 보스톤〉, 〈천박사 퇴마 연구소: 설경의 비밀〉 등이 큰 힘을 발휘하지 못해 충격적이던 2023년은 남성을 중심으로 한 스타 마케팅이 맥을 못 춘 해이고, 이러한 현상은 앞으로도 지속될 것이라고 예측된다. 관객은 스타보다는 서사를 더 중요하게 여긴다. 〈30일〉과 〈잠〉의 깜짝 흥행은 이를 뒷받침해준다.

브로맨스의 남성적인 세계를 그렸던 영화보다는 여성들의 연대를 그리는 영화들이 〈밀수〉 이후에 활발하게 등장할 것이다. 이러한 예측은 2023년 드라마계를 강타했던 작품이 〈더 글로리〉, 〈퀸메이커〉, 〈마스크걸〉, 〈이두나!〉 등으로 이어진 점에서 비롯되는데, 이러한 분위기는 계속될 것 같다. 스타 또한 여성서사 드라마에서 나올 가능성이 크다. 티켓 파워를 가지고 있는 기존 남성 스타 군단이 해체되면서 여성 스타 파워가 새롭게 형성되지 않을까 예측해 본다.

류승완의 프랜차이즈 형사 코미디 〈베테랑2〉, 봉준호의 SF 〈미키17〉등 스타 감독들의 신작이 2024년 개봉 대기하고 있어 다시 한 번 한국영

화의 힘을 기대하게 한다. 박찬욱 감독이 각본과 제작을 맡은 넷플릭스 오리지널 사극영화 〈전, 란〉도 있다. 마틴 스콜세지가 OTT 자본을 적극적으로 활용하여 말년에 걸작을 만들어내고 있듯이 박찬욱 감독과 넷플릭스의 협연이 어떤 결과를 낳을지 궁금하다.

2023년 연말에 펼쳐진 김성수의 〈서울의 봄〉 흥행 신드롬과 화제성은 2024년에도 대가 감독들의 귀환과 활약을 기다리게 하는 모멘텀이 되었다. 이름값에 걸맞는 스토리텔링을 갖춘 이들 감독들로 인해 다시 한국영화의 봄을 맞이할 준비가 되어 있다. (정민아)

흥행 키워드가 보이지 않는 카오스

2024년에 흥행 트렌드를 하나로 모으기 어려울 정도로 관객의 관람 경험은 파편화되어 있다. 우리의 일상에 파고든 유튜브로 예를 들자면, 각자의 알고리즘이 다 다르고, 각 유저들이 파고드는 영역이 판이하다. 그래서 가까운 이들일지라도 어떤 알고리즘에 의해서 어떠한 영상을 추천받아 감상하고 즐기는지 맥을 짚을 수 없는 시대다.

유튜브가 촉발한 취향의 파편화는 코로나19 팬데믹을 거치면서 더욱 공고화되었다. OTT라는 새로운 플랫폼으로 인해 자신의 시간과 공간에 맞춰 영화와 시리즈를 관람하는 시대가 되었기 때문에 하나의 영화를 다같이 몰려가서 보고 토론하는 장은 사실상 와해되었다. 같은 작품을 두고 누군가는 1배속으로, 누군가는 2배속으로 감상하고, 더욱 심하게는 유튜브 요약 영상만으로 그 작품을 보았다고 생각하기 때문에 흥행의 키

워드를 선정하기란 사실상 불가능에 가까워졌다.

지금까지 영화가 대중적이고 공동의 경험에 가까운 것이었다면, 이제 영화는 각자의 사적인 경험을 강화시키는 깊이 있는 경험이 되기를 요구받고 있다. 이러한 변화는 영화 서사 면에서도 감지된다. 국가의 위상을 위해 달리는 마라토너를 다룬 〈1947 보스톤〉, 위험에 처한 도시를 구하려는 퇴마사를 주인공으로 한 〈천박사 퇴마 연구소: 설경의 비밀〉는 전체를 위한 개인의 노력이나 희생을 다루었다가 좋지 못한 성적을 거뒀다. 코로나19 팬데믹을 거치면서 개인적이고 자신만의 특별하고 깊은 경험을 원하는 관객에게 국가를 위해 개인이 부단히 노력하고 여러 인물이 집단을 위해 머리를 맞대는 이야기가 더는 통하지 않는다는 점이 2023년 추석 극장가에서 확인되었다. (배동미)

7.

2023 영화 MVP:
마동석

장르가 된 배우

2023년 영화계 '올해의 인물'로 선정하긴 했지만, 사실 마동석은 몇 년 전부터 한국 상업영화의 독보적인 존재로 자리 잡아 왔다. 그에겐 대체 불가능한 캐릭터와 매력이 있는데, '마동석'은 고유명사이면서 동시에 일종의 장르를 일컫는 보통명사가 되었다. '마동석이라는 장르'가 존재하는 셈이며, 그가 범죄영화 장르 안에서 만들어낸 클리셰들은 관객들의 쾌감을 강하게 강조하는 흥행 법칙이 되었다.

마동석은 경찰로 나오든, 조폭으로 나오든, 영화 속에서 언제나 그냥 마동석이다. 그는 '장르의 아이콘'을 넘어 '장르 그 자체'가 되었는데, 그

가 맡은 캐릭터들은 질서를 유지하는 법의 집행자처럼 군림하며 법보다 주먹이 가깝다는 것을 보여준다. 완력을 통해 즉각적 응징이 가능한 근육형 히어로. 그는 압도적인 피지컬로, 지난 10년 동안 어떤 적도 제압할 수 있을 것 같은 '치트 키' 같은 존재로 한국 상업영화의 중심부로 진입했다.

그의 퍼포먼스가 인상적인 건, 한동안 끊겼던 한국영화의 흥행 시스템 중 하나를 재현했기 때문이다. 바로 스타―장르 시스템이다. 과거 할리우드 고전 시스템의 가장 큰 흥행 공식은 스타와 장르였다. 그들은 배우나 연기자가 아니라 '스타'라는 존재를 이미지 메이킹을 통해 만들었고, 그들을 상품화했다. 그리고 할리우드는 서부극, 뮤지컬, 갱스터, 코미디 등 다양한 장르를 만들고 그 관습과 공식을 내세우며 관객을 유인했다. 대중은 장르가 주는 익숙한 즐거움 속에서 스타라는 친숙하면서도 신적인 존재를 소비했고, 할리우드 제국은 스타와 장르라는 두 축을 중심으로 팽창했다.

한국영화도 마찬가지였다. 황금기라고 일컬어지는 1960년대, 한국영화는 장르와 스타의 결합을 통해 대중적 호응을 얻어냈다. 1990년대만 해도 장르 전문 스타들이 있었다. 하지만 21세기가 되면서 '배우의 변신'이라는 덕목이 강조되었고, '스타+장르=흥행'이라는 공식은 한동안 잊혀졌는데 마동석은 바로 그 부분을 환기시켰다. 범죄영화 장르 안에서 마동석은 슈퍼히어로 같은 존재로 군림하며, 변신보다는 '자기 자신'이라는 캐릭터를 반복적으로 변주한다. 그러면서 그는 〈범죄도시〉 프랜차이즈를 창조했고, 현재 한국영화 시장에서 가장 흥행력 강한 배우가 되었다.

그가 시상식에서 남우주연상을 타는 배우가 될 것 같진 않지만, 현재 한국영화의 위기 상황 속에서 마동석의 전략과 존재감은 가장 절실하다고 볼 수 있다.(김형석)

EP 마동석

영화인 마동석은 배우뿐 아니라 총괄 프로듀서로 활약 중이다. 그는 빅펀치 픽처스라는 영화 제작사를 운영하고, 빅펀치 엔터테인먼트라는 매니지먼트사를 맡아 배우 사단도 꾸리고 있다. 그래서 그가 출연한 영화에 기획자로 이름이 들어가고 각색자로도 이름이 들어가는 경우가 많다. 신작 영화를 기획하고 시나리오를 쓸 때 마동석 배우는 모든 대사를 직접 소화하면서 아이디어를 내는 것으로 유명하다. 또한 영화 속 상황을 자신의 경험을 섞어 발전시키는 것으로 알려져 있다. 마동석 배우는 대개의 배우들처럼 시나리오를 소화하는 데 그치는 게 아니라 자신에게 꼭 맞는 대사와 상황이 무엇인지 잘 알고 있고 기획자로서 영화 제작 첫 단부터 끝 단까지 깊숙이 참여해 재능을 펼치는 독특한 인물인 것이다.

2022년 개봉한 영화 〈압꾸정〉은 비록 흥행에 실패했지만 배우가 알고 있는 강남의 성형외과 업계에 착안해 만들어진 작품이다. 두 번째 작품부터 천만 영화에 등극한 〈범죄도시〉 시리즈의 경우, 마동석 배우가 기획자로 참여해 기획 단계에서부터 모든 대사와 상황을 꾸려가면서 재미를 극대화한 것으로 알려져 있다. 할리우드에서는 톰 크루즈가 제작자로서 〈미션 임파서블〉 시리즈를 자신에게 꼭 맞는 이야기로 다듬어간다면,

충무로에서는 마동석 배우가 톰 크루즈와 같은 시도를 하는 거의 유일한 배우라고 말할 수 있다. (배동미)

〈압꾸정〉(빅펀치픽쳐스)

〈범죄도시〉 시리즈의 의미

〈범죄도시〉가 나왔던 해가 2017년인데, 그때 당시 영화를 보면 〈청년경찰〉 같은 범죄 스릴러 영화가 거의 50%를 차지하고 있었다. 〈범죄도시〉는 기획을 잘했다고 해야 할까, 시기를 잘 만났다고 해야 할까. 그런 시대 분위기에서 등장해서 흥행한 면도 있다.

〈범죄도시〉는 사적 복수와 공적 폭력이라는 영화적 풍경에 향수를 더한다. 강력범죄가 발생하는 것은 이전 영화들과 동일하다. 그런데 〈범죄도시〉는 그에 대한 응징을 사적인 차원이 아니라 공적인 차원에서 해결하려는 최소한의 모습을 보여준다. 다시 말해 사적 복수가 펼쳐질 수밖

에 없던 각자도생의 사회에 공적 처벌의 가능성을 더하려는 노력, 바로 이 지점에서 동시대 관객이 반응한 것이 아닐까. 각자도생의 사회에서 나를 지켜줄 경찰의 귀환 말이다. 하지만 그 귀환이 긍정적인 것만은 아니다. 마동석은 여전히 법보다 주먹을 믿고 있다. 이전 스릴러 영화와 차이점이 있다면 그 주먹에는 정당성으로 해석할 법적 근거가 어떻게든 포함되어 있다는 점이다. 바로 이 지점에서 〈범죄도시〉 시리즈는 현재 한국의 풍경과 접속한다.

〈범죄도시〉는 사회가 범죄를 어떻게 진단하는지에 대해 큰 관심을 기울이지 않는다. 대신 주력하는 것은 마동석이 사회의 바이러스로 규정된 범죄자들을 제거하는 모습이다. 이때 범죄자를 동일한 강도로 응징한다는 인과응보가 중요하다. 〈범죄도시〉 시리즈의 즐거움은 바로 여기에 있다. 강력한 범죄가 등장할수록 그에 상응하는 강력함으로 범인을 처벌하는 모습이 있다. 그럴수록 관객의 믿음은 더 단단해질 수밖에 없다. 마동석이 휘두르는 주먹은 강력 범죄자에게만 해당하는 것이니 선량한 나에게 향하지 않을 것이라는 바로 그 믿음이 기저에 놓인다. 시리즈가 계속될수록, 범죄의 강도가 높아질수록, 그 믿음은 더 단단해질 것이다. 그리고 그의 하드바디에서 뿜어져 나오는 파워는 어떠한 강력 범죄가 등장하더라도 그 범죄자가 응당한 처벌을 받게 될 것이라는 기대감을 선사한다. 여기서 방점은 응당함에 찍혀야 한다. 〈범죄도시〉는 강력 범죄자들에게 행하는 정당한 처벌은 사치라고 말하는 영화이기 때문이다. (백태현)

마요미/마블리 슈퍼히어로

연기파 아니고 꽃미남 아니다. 성적 매력(?)도 잘 모르겠다. 그런데도 마동석은 사랑스럽다. 〈아저씨〉(2010)의 원빈이나 〈은밀하게 위대하게〉(2013)의 김수현은 웃통 벗고 잘 단련된 날렵한 근육질 몸을 전시하며 여성 관객의 볼거리 욕망을 만족시켰다. 하지만 마동석은 몸을 보여주지 않는다. 고된 훈련으로 단련된 근사한 몸을 전시하지 않음으로써 스스로 육체 훈련의 숭고함과 남성성의 섹스어필에 호소하지 않는다. 그런데도 사랑스럽다. 그의 사랑스러움은 반전 매력에서 나온다.

본격적으로 마동석 이름을 알린 〈이웃사람〉(2012)에서 흉악한 살인범을 물리치는 조폭 연기를 통해 강력한 쾌감을 선사했지만 어쩐지 무서웠다. 그러나 〈부산행〉(2016)은 마동석의 진짜 매력을 뽐낸 작품이다. 상남자로서 마초스러움을 과시하며 좀비를 핵펀치로 제압하는 장면에서 엄청난 카타르시스를 관객에게 주었다. 동시에 조그만 체격의 아내에게 쩔쩔 매고 아이와 약자에게 한없이 따뜻하고 상냥한 모습에서 진짜 마동석다운 진가를 발휘했다. 이후 〈베테랑〉(2015)의 아트박사 가게 사장, 〈굿바이 싱글〉(2016)의 분홍색 옷 입은 코디네이터, 〈신과함께─인과 연〉(2018)의 상냥한 이웃 등 힘상궂은 외모에 대비되어 나타나는 귀엽고 따뜻한 모습이 마동석만의 캐릭터로 점차 만들어져 나갔다.

정점은 역시 〈범죄도시〉 시리즈의 마석도 형사다. 한방에 범죄자들을 제압하지만 관객은 주인공이 죽을까 봐 조마조마하게 마음 졸이며 보지 않아도 되고, 때로는 법의 테두리를 넘어 악당들을 흠씬 때려주고 싶은

욕망을 대리 만족시킨다. 마석도는 팬데믹이라는 위기 상황을 한 방에 날려버리는 상징적인 한국형 슈퍼히어로의 모습이었다. 힘이 세고, 정의로우며, 웃기고, 상냥하고 따뜻한 그런 남자. 강력한 하이테크 살인병기를 장착하지 않은 맨주먹의 로우테크 주먹은 한국의 지역 어디에나 존재하는 로컬적 정서에 잘 맞아떨어진다.

마동석은 유머감각을 발휘하여 거친 영화에 쉴 틈을 주는 리듬감과 재치로 상당한 연기 내공을 보여준다. 반전매력이 돋보이는 외모와 성격을 대비시키며 잔뜩 긴장한 가운데 해학으로 틈을 만들어내는 영리한 배우다. 할리우드에도 진출하여 마동석이 가진 캐릭터를 잘 살린 배역을 따내고, 자신만의 캐릭터 시리즈를 3편까지 안정적으로 이끌었다.

귀엽고 사랑스러운 마초 캐릭터라는 기이한 조합을 구현한 전무후무한 배우이자 영화 기획자로서의 능력은 평가받아야 한다. 한국영화 위기 상황에서 쌍천만 영화라는 놀라운 결과를 만들어내었으므로 영화산업 면에서 제대로 인정할 필요가 있다. 그가 남우주연상을 받을 일을 기대하기란 좀체 어렵기 때문에 더욱 그렇다. (정민아)

II. 드라마 &
예능

이현경

김선영

정덕현

정명섭

K드라마와 예능의
현주소

2023년에는 글로벌 OTT 플랫폼을 통해 K예능도 많은 주목을 받았다. 〈피지컬100〉, 〈나는 SOLO〉 같은 프로그램이 그런 예다. 예능은 쿠팡플레이처럼 멤버십 서비스 채널의 성장을 주도하는 역할을 했다. 쿠팡플레이는 론칭 초기부터 〈SNL코리아〉를 활용하여 적극 홍보한 결과 2023년 월간활성이용자수가 486만 명을 기록하여 2년 전에 비해 3배 이상 증가세를 보였다. 이제 K컬처에서 예능도 빼놓을 수 없는 장르가 되었다.

통계로만 보면 드라마의 추이는 성장세를 이어가고 있다. 가령, 2021년 방송 산업 방송프로그램 장르별 수출액 현황을 보면, 드라마 장르가 2억 9,302만 달러(87.0%)를 수출해 가장 많았고, 오락 장르가 3,583만 달러(10.6%)로 나타났다(『2021년 기준 콘텐츠산업조사 • 2022년 실시』.

문화체육관광부, 2023.2.)

　K사극을 보자면, 고유한 역사와 문화, 지리적인 특징을 갖고 있는 사극은 로컬리티가 강조된다. 이런 요인에 힘입어 〈킹덤〉부터 최근 방영된 〈연인〉까지 K사극이 글로벌하게 소비될 수 있었다. (이현경)

2.

K사극의
매력

표현의 지평이 확대되다

K드라마 열풍을 분석할 때 여러 흥행 요소를 종합선물세트처럼 갖춘 장르가 바로 K사극이다. 최근 'K'라는 수식어가 붙은 사극을 보면 글로벌 시장을 겨냥해 역사가 원경으로 멀찍이 물러난 대신 멜로, 성장과 같은 보편적 서사, 강렬한 캐릭터, 복합 장르적 성격 등이 두드러지는 경향을 보인다. 원래 사극은 TV 주 시청층인 중장년층에게 높은 소구력을 지녔기에 국민드라마를 가장 많이 배출해 올 정도로 경쟁력 있는 장르였지만, 고증의 어려움, 긴 촬영 기간, 많은 예산 등 제작의 벽이 높은데다 여기에 TV광고 시장까지 축소되면서 제작 건수가 급격히 줄고 있었다. 그

러던 와중에 글로벌 OTT의 등장을 기점으로 새로운 경향의 사극들이 쏟아져 나오면서 새삼 그 경쟁력이 주목받게 된 것이다. 이른바 'K사극'의 시작점으로 꼽을 수 있는 작품이 넷플릭스 최초의 한국 오리지널 드라마 〈킹덤〉(2019)이다.

〈킹덤〉은 조선시대라는 우리만의 특수한 역사적 배경을 지닌 작품이지만, 세계 시장에서 주류 블록버스터 장르로 자리매김한 좀비 아포칼립스 서사를 다뤄 이목을 끌었다. 글로벌 시청자들은 친숙한 장르에서 만난 색다른 풍경에 주목한 한편, 신분제 질서에서 핍박받는 백성들의 모습을 좀비에 투영한 점에도 호평을 보냈다. 영화 〈기생충〉에서처럼 전지구적 양극화 심화 문제에 대한 비판의식이 폭넓은 공감을 얻어낸 것이다.

최근의 K사극들은 이처럼 신선한 영상미, 복합 장르적 재미, 글로벌 표준에 맞춘 서사 전략 등을 강점으로 내세우고 있다. 그 중 빼놓을 수 없는 또 하나의 작품이 한국 드라마 최초로 국제에미상을 받은 KBS 〈연모〉(2021)다. 〈연모〉 또한 〈킹덤〉과 마찬가지로 가상의 조선 왕조를 배경으로 장르적 상상력을 극대화한 사극이다. 남장 여인이 왕위에 올랐다는 파격적인 설정을 내세웠으나, 권력 투쟁과 같은 기존 사극층이 즐겨할 만한 정치극적 요소를 놓치지 않았고 여기에 달달한 성장로맨스와 감각적인 영상미를 절묘하게 배합했다. 눈여겨볼 지점은 주체적인 여성캐릭터의 부각이다. 〈연모〉의 남장 여자 모티브는 로맨스 장르의 오랜 흥행 코드이기도 하지만 조선시대 남존여비의 유교 사상에 대한 비판적 성격이 강하다. 기존 사극의 주류가 남성 군주를 중심으로 한 이야기였다

면, 최근 K사극은 동시대적 감수성을 반영해 여성, 민초 등 다양한 마이
너리티의 삶에 더 관심을 쏟는다.

〈킹덤〉〈넷플릭스〉

이러한 특징은 2023년 지상파 드라마 중 최고의 화제성을 기록한
MBC 〈연인〉에서도 잘 드러난다. 〈연인〉은 병자호란이라는 실제 역사적
사건을 배경으로 정통 사극에 가까운 문법을 취하고 있으나, 글로벌 시
장 경쟁력을 강화하기 위한 최근 K사극의 서사 전략 또한 잘 따르고 있
다. 단적인 예가 세계적인 베스트셀러 〈바람과 함께 사라지다〉에서 모티
브를 따온 초반 플롯과 캐릭터 설정이다. 〈연인〉의 남녀주인공 이장현
(남궁민), 유길채(안은진)는 〈바람과 함께 사라지다〉의 레트 버틀러와 스
칼렛 오하라 캐릭터의 도발적 매력을 그대로 가져와 기존의 국내 사극에
서는 보기 어려웠던 파격적인 캐릭터가 될 수 있었다. 강상의 도가 지배

하는 조선에서 임금을 구하는 일에는 관심이 없다고 대놓고 말하는 이장현과 정숙한 규수의 덕목을 대놓고 위반하는 유길채는 강렬하고 전복적인 매력으로 시청자의 눈에 각인된다. 더불어 병자호란의 역사에서 소외된 조선인 포로들의 이야기에 집중한 점도 호평 요인이다. 극 초반 〈바람과 함께 사라지다〉에서처럼 밀고 당기는 로맨스를 펼쳤던 이장현과 유길채는 병자호란이 발발한 이후부터는 역사의 시련 앞에서 혹독한 고초를 겪으면서도 끈질긴 생명력을 이어간 백성들을 대변하면서 지배층 중심의 역사를 민초들의 역사로 재해석했다.

앞서 예로 든 작품들 외에도 KBS 〈달이 뜨는 강〉, MBC 〈옷소매 붉은 끝동〉, tvN 〈슈룹〉, 〈환혼〉, 〈청춘월담〉 등 새로운 경향의 K사극들이 속속 등장하고 있다. 예전에 비해 표현의 지평이 확대된 만큼, 다른 한편으로는 '이걸 과연 사극이라고 부를 수 있을 것인가' 싶은 작품들도 눈에 띈다. 과도한 퓨전화, 탈역사화로 웹소설의 '로판' 장르에 더 가까워 보이는 사례들도 있다. 이제는 이 같은 흐름을 형성하는 작품들을 통칭할 만한 새 개념이 필요한 게 아닌가 생각이 들기도 한다. (김선영)

'역사'와 '극'의 황금 배합에 대한 고민

사극이라는 게 결국은 두 가지가 접목되는 아주 독특한 한국형 장르라고 볼 수 있다. 역사와 극이 바로 그것인데, 양쪽의 긴장감이 있는 장르라는 거다. 다들 알다시피 역사에 힘을 많이 주던 옛날 정통 사극 시절에서부터 현재는 허구 쪽으로 많이 위치 이동이 된 상태다. 이병훈 사극이

〈허준〉, 〈대장금〉 등을 내놓으며 퓨전 사극이 점점 힘을 발휘하면서 정점에 올랐지만, 그 후로 상상력이 많이 더해지는 사극들이 나오다가 거의 공상의 차원으로 넘어가면서 역사를 너무 벗어나기 시작하자 그때부터는 사극의 힘이 또 빠지기 시작했다. '역사가 갖고 있는 힘이 굉장히 중요하구나.'라는 생각들이 생겨났고, 그러다가 이 역사와 극 둘 다를 접합해서 할 수 있는 뭔가를 가장 많이 고민하셨던 분이 김영현, 박상연 작가들이다. 김영현 작가가 쓴 〈대장금〉은 사극이지만 미드식 장르 구조를 갖고 있었다.

미션 구조를 갖고 있었다는 것, 매회 하나의 미션이 주어지고 미션을 해결하면 게임 구조처럼 다음 단계로 업그레이드 돼서 계속 올라가는 이런 흐름으로 만들어져서 국내만 아니라 해외에서도 열띤 반응이 있었다. 사극에서도 이런 장르 경험을 한 것이다. 글로벌하게 수용될 수 있는 장르라는 경험을 했다. 역사를 살짝 벗어난 사극이 힘을 발휘하지 못하는 상황에 이르자, 김영현·박상연 작가는 〈뿌리 깊은 나무〉나 〈육룡이 나르샤〉 같은 작품을 통해 허구와 역사를 절묘하게 엮어내는 작업을 한다. 작가들은 〈뿌리 깊은 나무〉에서 세종 시대에 사극을 만드는 게 사실은 가장 어렵다고 한다. 왜냐하면 태평성대에 사극을 하는 게 어렵기 때문이다. 문제가 만들어져야 그 안에서 극적인 얘기들이 나오는데 세종 시절에는 평온했다. 그런데 그런 한계를 어떻게 극복했을까 질문했더니, 그 이면에 허구로서의 새로운 서사를 집어넣었다고 한다. 잘 알려진 〈장미의 이름〉 같은 미스터리적인 서사 구조를 가지고 와서 풀었다고 볼 수 있다. 〈육룡이 나르샤〉는 거기서 하나 더 나아가서 실제 인물 3명과 가

상의 인물 3명을 붙여서 조선 건국 이야기를 풀었다. 대단한 실험이다. 이러한 역사에 상상력을 더해 넣는 실험을 하다가 이제는 아예 역사가 없는 선사로 넘어가게 되는데, 그게 〈아스달 연대기〉와 〈아라문의 검〉이다.

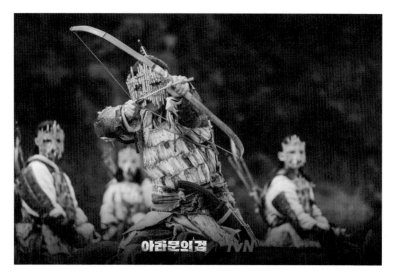

〈아라문의 검〉(tvN)

이처럼 현재 사극은 이미 실험의 끝단까지 왔다고 볼 수 있는데 2023년 경향을 다시 보면 역사적 사실과 허구적 상상력을 어느 정도 붙였을 때 효과를 낼 수 있는가를 고민한 흔적이 역력하다. 2022년에 방영한 〈옷소매 붉은 끝동〉도 이미 〈이산〉이라는 드라마에서 다뤘던 소재인데, 그 내용을 궁녀의 관점으로 재해석해서 풀어낸 작품이다. 역사적 사실이 있지만 거기에 현재적 관점을 투영함으로써 또 다른 해석을 할 수 있다는 것을 보여주었다.

〈연인〉도 병자호란이라는 역사적 비극을 배경으로 하고 있는데, 여기에 나오는 주인공들은 현재적인 인물이다. 과거 조선시대 인물이라기보다는 마치 현재 인물이 타임머신을 타고 조선시대로 간 것 같은 현재의 가치관과 철학을 가진 인물들이다. '백성을 버리고 도망친 임금님이 뭐가 중요하냐. 나는 내 옆에 있는 내 님과 이웃을 지키겠다.' 이런 얘기를 담고 있다. 역사로만 보면 매우 도발적인 내용이라고 할 수 있는데, 이처럼 역사와 상상력이 균형을 맞춰 역사적 사실 위에 현재적 관점을 얹어 놓는 것이 그 특징이다. 바로 이런 지점이 상승작용을 일으키면서 최근 K 사극이 조금씩 진화하고 있다고 본다. 이미 다뤄진 역사라도 달라진 현재적 관점을 투영함으로써 새로운 서사가 가능해지면서 생겨난 변화다. (정덕현)

사극을 보면 실제 역사와 다르다고 하는 시청자들이 있다. 그 이유는 소송 문제 때문이다. 작가가 농담 삼아서 가장 무서워하는 짐승이 사자라고 한다. 작가가 주로 많이 걸리는 법정 훼손이 사자(死者) 명예훼손이기 때문이다. 죽은 사람은 반론을 할 수 없기 때문에 더 엄격하게 처벌된다. 명예훼손이라는 것 자체가 한국에만 있다. 대부분 민사소송에서 200만 원에서 400만 원 정도 벌금이 나온다. 작가가 계속 법정에 서야 하는 문제도 있다. 역사적인 인물을 예로 들면, 이완용에 대해서 기록을 보고 제대로 묘사를 했다고 해도 후손이 명예훼손으로 소송할 수 있다. 사실을 적시해도 법정에서는 문제가 될 수 있어서 작가들이 부담을 가지고 있다.

작가들은 역사적인 사건을 배경으로 창작할 때, 가상의 인물이나 가상의 사건을 만든다. 기록이나 자료는 모두에게 같은 내용으로 제공된다. 그런데 그대로 쓰면 논픽션이 되지 드라마가 아니다. 그래서 역사 드라마에서는 역사를 베이스로 해서 새로운 이야기를 풀어내는 것이다. 작가는 소설이나 콘텐츠에 계속 새로운 얘기를 하고, 다양한 이야기들을 넣고 싶어 한다. 하지만 그 시대에는 맞지 않는 정서와 스토리가 있어서 그런 것을 모두 수용할 수 있는 퓨전 사극 장르를 쓰게 되는데 이는 앞으로도 계속 늘어날 것으로 예상된다.

2024년 티빙에서 방영 예정인 드라마 〈우씨황후〉가 있다. 고구려의 왕을 교체했던 왕후의 얘기였는데 웹툰이 원작이다. 이 작품의 시놉시스를 확인해 보니까 24시간이라는 제한을 둔다. 시청자가 좋아할 만한 시간제한, 왕위 계승, 여성 서사 등이 포함되어 있어서 2024년 사극의 방향성을 결정할 중요한 작품으로 기대가 많이 된다. (정명섭)

사극이 소환하는 시대의 의미

사극의 발달사를 간단히 짚어보겠다. 한국영화 전성기였던 1960년대에 사극은 신상옥 감독이 만든 제작사 신필름을 통해 한 단계 도약했다. 사극은 세트와 의상에 들어가는 제작비가 만만치 않은데, 예를 들어 신필름이 대량의 한복을 제작해서 사극을 찍으면 이후 매번 새 의상을 마련하지 않아도 재활용할 수 있었다. 1960년대는 영화가 많이 제작되어서기도 하겠지만 흥행에 성공한 웰메이드 사극이 많았다. 〈연산군〉, 〈성

춘향〉, 〈내시〉 같은 영화들이 그렇다. 하지만 1970~80년대 사극 영화는 몇 작품을 제외하고는 별로 재미가 없다. 그러다가 완전히 리뉴얼된 원년이 2003년이다. 본격적인 프로덕션 디자인 개념이 도입된 〈스캔들〉과 사료와 상상력이 절묘하게 결합된 〈황산벌〉이 2003년 동시에 등장했고 흥행에도 성공했다. 드라마에서는 같은 해 〈대장금〉과 〈다모〉가 나왔다. 이런 작품들을 바탕으로 서사 전략과 특수 효과, CG 등의 기술 발전이 이루어졌다. K사극이 어느 날 갑자기 나온 것이 아니라 이런 바탕 아래서 현재에 이르렀다.

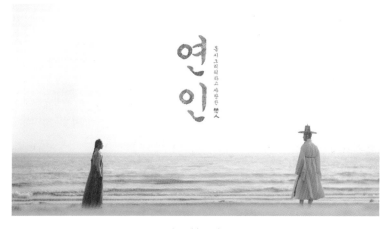

〈연인〉(MBC)

사극에서 어떤 시대를 소환하는지도 흥미로운 지점이다. 최근 사극의 바람이 거세다. 최근 종영된 〈연인〉과 현재 방영 중인 〈고려거란전쟁〉이 연이어 흥행에 성공하고 있다. 인조14년(1636)에 청나라가 조선을 침략한 병자호란은 병자년 음력 12월에 발발하여 병자호란이라 불린다. 양력

으로는 1637년 1월부터 2월까지 채 두 달이 되지 않는 비교적 짧은 기간 벌어진 전쟁이다. 병자호란은 선조 25년(1592)에 시작되어 무려 7년 동안 이어진 임진왜란에 비하면 기간도 짧고, 조선 역사상 처음으로 적국 황제에게 머리를 조아리는 치욕스러운 사실이 있어서인지 대중서사에서 크게 환영 받는 소재는 아니었다.

병자호란이 대중서사에서 활발히 소비되던 시대는 조선시대 후기로 '영웅소설', '군담소설'이라는 장르로 등장한다. 어린이 동화 전집에도 늘 등장하는 〈박씨전〉의 배경이 병자호란 시기이다. 주술에 걸려 추녀로 변한 박 씨가 결혼해서 푸대접을 받으면서도 남편을 출세시키고 전쟁이 나자 직접 참전하여 도술을 통해 전쟁을 승리로 이끈다는 이야기다. 물론 주술이 풀려 절세미인으로 거듭 나는 해피엔딩이다. 〈임경업전〉, 〈유충렬전〉도 병자호란을 배경으로 하고 있다. 영웅을 내세워 굴욕적인 패배를 당한 민중을 위로하고, 생생한 전쟁 활극을 펼쳐 통속적인 재미도 추구하는 작품들이다.

소강상태로 있던 병자호란 소재 대중서사물의 재등장은 2010년 이후다. 그 시작은 〈최종병기 활〉(김한민, 2011)이다. 생소한 만주어 대사를 등장시키고, 청나라 장수들을 단순한 악의 무리로 그리는 것이 아니라 매력적인 안타고니스트로 묘사하는 서사 전략이 적중해 740만 명 이상의 관객을 동원하였다. 하지만 불과 3년 뒤 같은 감독이 연출한 〈명량〉(2014)이 세운 1,760만 명이라는 경이로운 기록과 비교하면 여전히 대중적 흡인력은 임진왜란이 크다는 걸 확인할 수 있다.

병자호란을 시대적 배경으로 한 〈남한산성〉(황동혁, 2017)과 〈올빼미〉

(안태진, 2022)는 이전 사극과는 결이 다른 작품들이다. 압록강을 건넌 청의 기병이 파죽지세로 며칠 만에 서울 코앞까지 도착하자 인조는 부랴부랴 피난길에 올라 남한산성으로 들어간다. 〈남한산성〉은 인조가 남한산성에 머무르며 성을 포위한 적과 대치한 약 한 달 반 남짓한 시간을 그리고 있다. 전투 장면이 등장하지만, 이 영화는 청과 협상할 것인지 끝까지 항전할 것인지 결정해야 하는 인물들의 일종의 심리극이다. 주화파(主和派)인 이조판서 최명길과 주전파(主戰派)인 예조판서 김상헌의 한 치의 양보도 없는 팽팽한 신념의 대결과 갈팡질팡하는 인조(박해일)의 우유부단함이 뒤엉킨 숨 막히는 공기를 포착한다.

〈올빼미〉는 병자호란이 끝난 후 청의 인질로 잡혀간 소현세자가 8년 만에 조선으로 돌아오면서 시작된다. 시력을 거의 잃은 침술사의 시점을 표현하기 위해 전체적으로 어둡게 표현한 촬영이 돋보이는 영화다. 불안증에 사로잡혀 아들과 갈등하고 결국 아들까지 죽이는 인조의 새로운 모습을 조명한 팩션 미스터리 스릴러이다.

〈연인〉은 이색적인 사극이다. 현재 방영중인 〈혼례대첩〉처럼 퓨전 사극도 아니고 〈고려거란전쟁〉처럼 전통 사극 계열도 아니다. 같은 병자호란 시기를 다루었지만 〈궁중잔혹사 꽃들의 전쟁〉(JTBC, 2013)은 전형적인 여인들의 궁중암투극 성격이 강했다. 〈연인〉은 퓨전 사극과 전통 사극이 혼합된 양상이라 할 수 있다. 모티프를 따온 〈바람과 함께 사라지다〉가 남북전쟁이라는 시대의 격랑에 휘말리는 4명의 남녀의 사랑과 비극적 운명을 다루었다는 면에서 유사한 캐릭터와 플롯을 갖고 있다.

〈연인〉은 이렇게 낭만적인 로맨스물처럼 시작하지만 병자호란이 발발

한 이후로는 본격적인 민중 수난사를 그려낸다. 처참한 몰골로 피난을 떠나는 백성들, 노예 생활을 하는 조선인 포로들, 겁탈 당해 이후 '환향녀'가 되는 여성들이 리얼하게 묘사된다. 대중서사가 역사를 소환할 때는 정치적 무의식이 개입한다. 1970년대 유신체제는 민족의 총화단결, 부국강병을 이끌어 낸 지도자로서 이순신 표상을 정립하였다. 복잡한 국제정세 속에서 발발한 병자호란이 최근 대중서사의 소재로 각광받는 이면에는 현재 우리의 정치적 무의식이 반영되어 있다고 할 수 있다. (이현경)

3.

K웹툰의
힘

웹툰 원작을 구매하는 이유

2023년 부산 국제영화제 부산 스토리 마켓에 웹툰으로 참여했다. 제작
사와 판권을 협상 중인데 진행 과정을 지켜보면서 소설과 다른 점, 그리
고 웹툰이 영상화에 어울리는 장점들을 느낄 수 있었다.

웹툰을 원작으로 많이 구매하는 이유를 두 가지로 볼 수 있다. 첫째,
영상화에 적합하다. 제작사에서는 '문학적인 언어로 되어 있는 것을 영상
의 언어로 어떻게 바꿔야 될까.'라는 고민을 한다. 영상화를 위해서 캐릭
터를 바꿔야 하고, 사건을 바꾸다 보면 '몇 천만 원을 들여서 이걸 왜 샀
을까.'라는 식의 결론으로 가게 된다. 웹툰은 캐릭터처럼 콘티를 통한 이

미지가 영상화 단서가 될 만한 것이 많기 때문에 웹툰 원작에 관심을 많이 기울인다.

둘째, 원작의 인기를 이어받기 위해서이다. 〈뿌리 깊은 나무〉도 원작이 있는데, 요즘은 파급력이나 대중에게 언급되는 것을 보면 소설과 웹툰은 비교 대상이 안 된다. 나도 웹툰 대본을 써보고 했는데 조회수나 언급이 소설보다 웹툰이 압도적으로 많다.

영화와 드라마는 모든 사람을 만족시켜줘야 한다. 김치 싸대기를 보며 통쾌해 하는 어머니도 만족시켜야 하고, 사극을 보면서 저 칼 장식이 틀렸는데, 모자는 저렇지 않은데 하는 고증에 집중하는 사람들, 〈연인〉을 보고서 남궁민 씨가 나오냐 안 나오냐로 프로그램 보기를 결정을 하는 다양한 사람들을 다 맞춰줘야 한다. 이와 비교하여 문학은 한 3천 명만 만족시켜도 성공이다. 웹툰은 자극적인 장면처럼 많은 사람이 좋아하는 요소를 넣는다. 영화와 드라마를 만들 때 가장 많이 소비하길 바라는 계층이 10대, 20대인데 웹툰의 주요 소비 계층이 10대, 20대이다.

미국에서 드라마 시청률을 조사를 할 때 연령을 구분한다. '49세 이상', '49세 이하' 그래서 시청률이 좋지만 49세 이상이라면 중단하고 다음 시즌으로 이어지지 않는 경우가 있고, 평균 시청률이 좋지 않아도 49세 이하 시청률이 좋으면 이어가는 경우가 있다. 광고료나 다른 SNS 파급 효과가 다르기 때문이다. 우리나라는 웹툰이 위와 같은 역할을 하기 때문에 영상화가 많아지는 것 같다.

그런데 이제 웹툰도 웹소설과 마찬가지로 성장세가 둔화되고 있다. 여러 가지 요인이 있지만이렇게 둔화되는 양상을 어떻게 이겨낼까 하는 고

민이 있다. 상당수 웹툰 제작사의 결론은 본인들이 영상 제작에 직접 뛰어들자는 것이다. 웹툰을 만드는 제작사는 자본을 가지고 있고 자신의 콘텐츠를 가지고 있다. 그런 여러 가지 요소가 합쳐져서 웹툰을 원작으로 하는 영상화 작품이 많이 늘어난 것이다. 웹툰 길이가 드라마와 어울리니까 앞으로 이런 현상은 계속 이어질 것 같다. 앞으로 관심을 가지고 지켜봐야 할 사항이라고 본다. (정명섭)

소설 텍스트의 문법과 영상 텍스트 문법이 엄연히 다른데 웹툰은 사실 이미 콘티가 있는 것이나 마찬가지이기 때문에 훨씬 더 영상화하기 쉽다, 또 영화에서 한 회로 압축할 경우 아쉬운 것을 드라마에서는 6회, 12회 이런 식으로 분량을 늘릴 수 있어 웹툰이 갖고 있는 내용을 충분히 소화할 수 있다는 장점들이 있다. 그러나 웹툰 원작이 다 잘되는 것만은 아니다. 2023년 기대를 모았던 〈택배기사〉 같은 경우는 제작비 대비 초라한 성적이었다. (이현경)

웹툰의 장점이 곧 단점이다

장점이 사실은 단점이 될 수 있다. 현재 웹툰 원작 드라마 증가세에 기여를 하는 게 OTT다. OTT는 미드폼이 가능하고 에피소드 개수가 짧아서 웹툰의 극성 강한 사건만 가져와서 드라마화하기에 좋은 플랫폼이다. 문제는 과정에서 극성이 더 강해지면서 소위 '고자극 드라마'가 늘고 있다는 점이다. '최소한 8분에 한 번씩은 자극적인 장면이 들어가야 된다'

는 말이 있을 정도로 도파민 자극에만 충실한 작품이 점점 많아지고 있다. 예를 들어 청소년이 주인공인 학원물임에도 불구하고 19세 이상만 볼 수 있는 작품이 많아졌고, 결과적으로 그 작품이 지닌 어떤 사회적인 메시지가 정작 그 이야기의 주체인 청소년에게 가닿지 못하는 경우가 대부분이다. 최초의 19금 학원물 〈인간수업〉과 〈지금 우리 학교는〉이나 〈방과 후 전쟁활동〉, 〈약한영웅 Class 1〉 등 최근 나오는 학원물이 다 이에 해당한다.

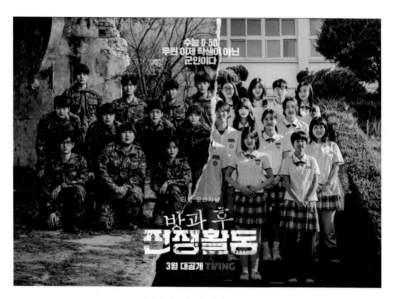

〈방과 후 전쟁활동〉(TVING)

이야기가 강렬한 극적 사건 위주로 전개되다 보니 그 안에서 드라마의 본질적 가치라고 할 수 있는 인물들의 감정, 심리 같은 요소가 생략된다는 점도 문제다. 가령 발단, 전개, 위기, 절정, 결말 이런 구조가 아

니라 처음부터 위기로 시작이 돼서 위기의 연속으로만 끌고 가는 작품이 지나치게 많아졌다. 대표적 사례로 〈택배기사〉를 들 수 있다. 이 시리즈는 톱스타 김우빈, 송승헌을 캐스팅하고 많은 제작비를 투입한 대작이다. 원작에서는 여성 택배기사가 주인공이고, 이 인물의 성장 서사가 중요한데, 톱스타 캐스팅을 전면에 내세우면서 영제인 〈블랙 나이트(Black Knight)〉처럼 히어로물이 된 거다. 영웅 스토리가 중심이 되고 웹툰 원작에서 큰 호응을 얻었던 주인공의 성장은 부차적인 스토리로 물러나면서 이도 저도 아닌 작품이 되어버렸다.

이렇게 실패한 웹툰 원작 드라마가 놓친 이야기의 본질적 힘은 2023년 최고의 드라마라 할 수 있는 〈무빙〉에서 확인할 수 있다. 〈무빙〉은 원작부터가 웹툰의 주류적 경향과는 다른 작품이다. 웹툰의 강점은 강렬한 극성과 빠른 속도전에 있는데, 〈무빙〉의 원작자 강풀은 스스로를 스토리텔러라 부르면서 인물의 감정에 공을 들여 차근차근 빌드업하는 서사가 특기다. 그래서 그동안 강풀 작가 원작의 영상화가 잘 안 됐던 것도 이러한 스토리의 매력을 살리지 못했기 때문이라는 평가가 많다. 다행히도 〈무빙〉 강풀 작가가 직접 대본을 맡았고, 디즈니가 20부라는 충분한 에피소드를 내줬다. 만약에 넷플릭스나 다른 OTT에서 편성했다면 8~9부작으로 축소되고 인물의 서사도 줄어들면서 사건 위주의 흔한 초능력 배틀물이 되었을지도 모른다. 그러나 디즈니에서 20부작이라는 넉넉한 횟수를 할애해 주면서 초반부터 인물의 감정과 갈등을 차곡차곡 쌓아나갈 수 있었고, 어느 순간 그 빌드업이 폭발적인 몰입으로 돌아올 수 있었다. 그래서 〈무빙〉이 성공한 것은 단지 웹툰의 파격적이고 색다른 소재를 가

져와서가 아니라 원래 드라마라는 장르가 기본적으로 갖춰야 할 탄탄한 구조, 이게 인간의 이야기라는 본질적 힘을 지켰기 때문이다. 〈무빙〉의 성공은 최근의 웹툰 원작 드라마가 놓치고 있는 것을 환기시켜준다. (김선영)

웹툰의 강점은 시스템이다

웹툰의 강점은 콘텐츠라기보다는 시스템에 가깝기 때문이라고 생각한다. 일종의 경쟁 시스템을 마련해놓고 그 안에서 누구나 여기에 참여해서 콘텐츠를 올릴 수 있고, 그 다음에 많이 보고 인기가 좋으면 탑으로 올라가고, 올라가는 콘텐츠가 주목을 받으면서 드라마도 되고 다양한 장르로 확장될 수 있는 구조다. 일본에서 도제 방식으로 하는 망가가 힘을 발휘하기 어려운 반면, 웹툰이 압도적으로 나갈 수 있는 힘이 여기서 비롯됐다고 본다. 일본의 도제의 경우, 한 10년 같이 밑에서 일하다 보면 작가가 갖고 있는 본래의 뾰족한 개성이 깎여버리는 경우가 있다. 그런데 웹툰은 그림은 잘 못 그려도 자기만의 생각을 갖고 있는 걸 날카롭게 펼칠 수 있는 장이기 때문에 그 시스템이 활력이 있었던 것이라고 생각한다. 그런데 문제는 산업이 되면서 경쟁이 치열해졌다는 것이다. 경쟁이 치열해지면서 결국 도파민 과다의 자극적인 콘텐츠 중심으로 흘러가게 됐다는 것. 그래서 최근 드라마 작가가 쓰는 작품이나 문학적인 서사가 담긴 작품이 새롭게 주목받는다. 대표적으로 박해영 작가가 있다.

〈정신병동에도 아침이 와요〉(넷플릭스)

박해영 작가가 쓴 〈나의 해방일지〉나, 〈나의 아저씨〉는 문학적인 서사에 기반을 두고 있는 작품으로, 자기 생각을 끝까지 집어 던져보는 도전의식이 아니면 나올 수 없는 작품이라고 생각한다. 장르적인 틀 안에서 재미있게 만들어야지라는 목적의식이 아니라 '나는 정말 이 얘기가 하고싶어. 그래서 그걸 끝까지 밀어붙이고 싶어.' 해서 나온 작품이라는 거다. 김진영 작가의 원작 소설을 바탕으로 한 〈마당이 있는 집〉이나, 정해연작가의 원작 소설을 바탕으로 하는 〈유괴의 날〉도 마찬가지다. 웹툰 원작이라고 해서 모두 도파민 과다의 작품이라고 하긴 어려운데, 이를 테면 이라하 작가의 웹툰이 원작인 〈정신병동에도 아침이 와요〉는 정반대 경향을 가진 작품이다. 즉 시청자들은 이제 도파민 과다의 드라마가 주는 자극에 피로감을 느끼고 있다고도 볼 수 있다. 웹툰 원작에서도, 소설

원작에서도 자극적인 서사가 아닌 생각할 수 있는 작품을 찾아내고 있는 것이다. (정덕현)

　강풀 작가의 웹툰 원작 영화인 〈순정만화〉, 〈아파트〉 다 실패했다. 웹툰 작가로서 인기가 많은데 왜 이렇게 영화는 안 될까 의아해했는데 매체 혹은 플랫폼 문제라는 생각이 든다. 드라마는 웹툰 서사를 충분히 담아낼 길이로 제작 가능하고, 과거에 비해 웹툰의 상상력을 담아낼 기술적인 발전이 있다. 웹툰 원작이 많아진다고 해서 소설이 완전히 배제되는 건 아니라는 것도 알 수 있다. 아드레날린도 필요하지만 진정제도 필요한 게 아닐까.

　〈연인〉의 경우 드라마가 성공하니까 웹툰으로 연재를 시작하고 있다. 영화가 잘되면 소설을 만들어내듯이 이런 파생 상품이 서로 호환하는 구조에 대해서도 흥미롭게 생각해 볼 필요가 있다.

　장르 문제도 생각해 볼 수 있다. K사극, 로맨스, 로맨틱 코미디는 잘되고 있는데, 〈택배기사〉, 〈더문〉, 〈정이〉, 〈고요의 바다〉 등 SF 장르의 연이은 실패가 두드러진다. 하지만 장르에 대한 선호는 변한다. 2000년대 중반까지 한국영화에서 스릴러는 고전을 면치 못 했지만 〈추격자〉 이후 스릴러 장르의 약진이 있었다. 한국영화와 드라마에서도 SF가 만개할 시기가 올 수 있을지 궁금하다. (이현경)

4.

K드라마와
SF 장르

스펙터클이 아닌 일상에 밀착한 SF가 대안이다

드라마에서 SF를 말할 때 흔히 스펙터클 대작을 떠올리는 경향이 있다. 실제로 〈고요의 바다〉, 〈택배기사〉가 그런 경우다. 그런데 SF의 대안적 상상력에 초점을 맞춘다면 얼마든지 작은 규모의 이야기에서도 매력이 있지 않을까. 일례로 2020년에 한국영화감독조합과 MBC, 웨이브가 협력해서 〈SF8〉이라는 프로젝트를 내놓은 적이 있다. 한국판 〈블랙미러〉를 표방한 SF 옴니버스 드라마인데, 스펙타클 위주가 아니라 일상에 밀착한 소재를 가져와 SF만이 보여줄 수 있는 대안적 미래를 제시하면서 안방극장에서의 성공 가능성을 확인시켜줬다. 한 편 한 편이 하나

의 단막극으로서 완성도가 높았다. 기존 주류 장르의 문법으로는 돌파하지 못하는 이야기의 한계를 SF라는 장르로 돌파할 수 있는 그런 작품이 많이 나오면 좋겠다. 넷플릭스에서도 그런 사례가 없지는 않다. 〈좋아하면 울리는〉(2019)의 주요한 SF적 설정은 좋아하는 사람 앞에서 알람이 울리는 어플이 전부다. 그 안에서 지금의 초연결사회가 잃어가는 것에 대한 이야기를 펼친다. 화려한 스펙타클이나 스케일보다 상상력으로 기존의 문법을 돌파하는 작품이 많아지길 기대한다. (김선영)

SF가 숨 쉴 수 있는 사회적인 분위기가 필요하다

지금은 없어진 SF 관련 출판사 관계자한테 들은 얘기가 있다. 책은 많이 팔리지 않았는데 항의 메일은 매우 많이 왔다는 것이다. 우리나라에서 교육과 사회 분위기 자체가 상상력이라는 것을 없애려고 노력을 하는데 영화와 여타 콘텐츠 분야에서 SF가 잘될 거라고 얘기하는 것 자체가 어불성설이다. 콘텐츠는 사회 분위기를 따라갈 수밖에 없고 그 사회 분위기의 최종 결과물이다. 상상력을 인정하지 않고 어떻게든 억압하는 사회 분위기에서 SF가 잘되리라고 생각하는 건, 우리 모두 공범자든지 아니면 그런 분위기 자체를 만드는 쪽에 책임을 물려야 하지 않을까.

좀비물도 SF로 분류된다. 그렇다면 한국 SF는 실패한 것이 아니다. 〈킹덤〉, 〈지금 우리 학교는〉을 생각하면 실패했다고는 생각하지 않는다. 좀비를 평생 좋아했다. 예전에는 한국에서 좀비가 이렇게 흔한 줄 몰랐다. 〈부산행〉이 어느 날 갑자기 나타나면서 한국은 좀비 선진국이 되어

버렸다. 갑자기 SF도 아닌 것 같은 뜬금없는 무엇인가가 나타나서 사람들이 그때부터 반응을 보였던 게 아닐까 싶다. 정상적인 루트와 방식으로는 SF의 발전을 기대하는 건 현재 사회 분위기로는 어려울 것 같다. 하지만 우리에게는 〈킹덤〉과 〈부산행〉 같은 작품이 있기 때문에 희망을 버리지 않으면 좋겠다. (정명섭)

SF 장르에 대한 몰이해가 좀 있다. SF 장르는 과학적 상상력을 기반으로 하고 있기 때문에 과학에 대한 해박한 지식이 기본적으로 깔려 있어야 하는데, 이런 것 없이 상상력으로 밀고 가면 지금 대중, 특히 한국 대중은 그것을 모두 분석해낸다. 보면서 저게 말이 되냐 이런 비판이 나오는 거다. 한국은 특히 과학에 관심이 많아서 교육열이 남다른 많은 엄마들이 SF 장르만 나오면 아이들과 같이 영화 보는 경향이 있다. SF 장르에 대해서 대중이 관심이 없는 건 아니다. 대중은 충분히 관심이 있는데 그 눈높이에 맞춰주는 SF 작품이 나왔는가. 여기서 고민을 해봐야 한다. (정덕현)

5.

한국형
시즌제 드라마

최근 몇 년 사이 시즌 개념이 드라마에서 도입되고 있다. 과거 미드에서 시즌제 드라마를 보면서 부러웠다. 그런데 어느덧 한국에서도 〈모범택시〉, 〈경이로운 소문〉 등 무수한 시즌제 드라마가 나오고 있다. 한국에서는 파트로 나눠서 방영하는 경향이 많다. 〈더 글로리〉, 〈카지노〉 등이 그렇다. (이현경)

일그러진 한국형 시즌제

일그러져 있다. 정상적인 시즌제라고 보기 어려운 형태로 한국형이라 붙여져 있는 경향이 있다. 〈낭만닥터 김사부〉가 시즌3까지 나왔는데 방

영 후 이 작품을 연출한 유인식 감독에게서 이런저런 얘기를 들었다. 시즌3는 감독 자신도 제작될 수 없는 거라고 했다. 왜냐하면 시즌2에 이미 김사부의 꿈이 이루어졌다. 외상센터를 만드는 게 목표였는데 목표가 끝났으니 그다음에 시즌3를 이어간다는 게 말이 안 된다. 하지만 우리나라는 시청자가 원하면 만들어야 한다. 새로운 갈등을 넣어야 한다. 그래서 내부적인 갈등, 즉 환자에게 헌신하는 의사와 노동자로서의 의사라는 대척점을 세운 철학적인 갈등을 넣게 됐다. 김사부 캐릭터가 갖고 있는 매력이 크기 때문에 시즌3도 성공했다. 〈낭만닥터 김사부〉가 시즌3까지 이어져온 상황을 보면 한국형 시즌제가 갖는 한계를 확실히 알 수 있다. 시즌2도 말이 안 되는 방식으로 제작을 했다고 한다. 왜냐하면 시즌1을 제작하고 시즌2는 생각도 하지 않아서 세트를 다 치워버렸다는 거다. 다시 세트를 짓고 시즌2를 만들었는데, 이게 바로 한국형 시즌제의 현재라는 생각이 들었다. 진정한 시즌제라는 건 미국 드라마 방식인데, 미국은 파일럿을 먼저 찍는다. 파일럿이 성공하면 시즌제라는 전제 하에 스토리라인을 길게 잡고 찍는다. 그래서 시즌1이 끝날 때 시청자도 스토리가 완결되어야 한다고 생각하지 않는다. 그리고 시즌2로 넘어가고, 시청자는 기다린다.

시청자도 적응돼 있기 때문에 시즌제가 가능한 건데, 한국에도 진정한 시즌제가 정착을 하려면 위와 같은 흐름에서 만들어져야 한다. 작품이 나오고 완결이 안 된 것처럼 끝났는데 그 다음 시즌으로 또 이어져가는 형태로 계속 큰 서사 안에서 스토리가 흘러가게 해야 한다.

〈낭만닥터 김사부〉(SBS)

그나마 위와 같은 방식이 잘 구현된 작품이 〈아스달 연대기〉에서 시즌2의 성격으로 넘어온 〈아라문의 검〉이 아닐까 한다. 이 작품은 시즌3로 가면 그 연결성 위에 또 새로운 얘기가 분명히 나올 것 같은 작품이다. 이미 그 큰 그림이 그려져 있어 진정한 의미의 시즌제 흐름을 비슷하게 따라가고 있다. 한국형 시즌제로 성공하고 있는 건 〈모범택시〉 모델인데, 〈모범택시〉에서 이야기의 연속성은 별로 중요하지 않다. 캐릭터를 세워놓고 사례를 갖고 와서 그 사례를 계속 바꿔가면서 하면 되므로 에피소드 중심으로 흘러간다. 이처럼 한국형 시즌제는 약간 기형적인 형태로 흘러가고 있다. 이게 과연 괜찮은지 의문이 있다. 우리도 진정한 의미에서의 시즌제를 좀 지향해야 되는 게 아닌가. 미국 드라마의 경우 시즌10을 넘어가는 작품도 적지 않고, 그만큼 고정적 팬층을 끌고 가는 작품이 많다. 이것은 여러모로 산업적으로 의미 있는 흐름이다.

하나의 세계를 던진다는 건, 모르는 사람 입장에서는 그 하나하나 구축을 해줘야 이해가 되기 마련이다. 인상적인 캐릭터도 하나하나 만들어져야 하고, 캐릭터를 둘러싸고 있는 세계가 구축돼야 하는 건데, 이런 것이 시즌제로 가면 이미 구축돼 있는 상태에서 시작할 수 있다. 〈낭만닥터 김사부〉라고 하면 김사부라는 캐릭터가 강력하게 존재하기 때문에 주변이 조금씩 변화해도 아무런 문제가 없다. 그리고 김사부가 갖고 있는 명확한 목표 의식이 하나의 세계관을 만든다. 결국 외상센터를 본인이 짓겠다는 것이 목표로 세워져 있기 때문에 그 목표를 향해 흘러가는 스토리 안에 개별적인 다양한 에피소드를 집어넣으면 또 하나의 시즌을 만들 수 있는 장점이 있다.

시즌제의 가장 큰 강점은 이미 만들어진 부분을 갖고 올 수 있다는 것이다. 그러면 시청자 입장에서도 접근성이 좋고, 제작하는 데 있어서도 작품적, 물적으로 경제적이다. 이런 효과를 제대로 갖지 못하는 게 한국형 시즌제의 문제다. 이야기가 연속성이 있어서 다음 시즌을 보니 이런 얘기가 또 펼쳐지네, 하면서 계속 볼 수 있어야 진정한 시즌제가 될 수 있다. 한국에서 시즌제는 아직 아쉽다. (정덕현)

OTT는 결국 취향 소비로 간다

시즌제는 마니악한 면이 있다. 시즌제가 한국에 정착하는 단계에서 마니악한 방향으로 콘텐츠가 만들어지지는 않았다. 과거 레거시 미디어들이 해왔던 대로 보편적인 시청자를 얼마나 많이 확보하는가 여기에 목적

을 두고 대부분 콘텐츠가 만들어졌다. 시즌제도 마찬가지다. 왜냐하면 시청률이 중요한 지표가 되던 시절, 많은 사람이 한꺼번에 동시에 봐야 시청률이 나온다. 그러니까 마니아성하고는 정반대 개념이다. 그러나 지금은 여기서 많이 벗어나고 있다. 시청률이 10%, 20% 나오는 콘텐츠는 많지 않다. 하지만 〈아스달 연대기〉나 〈아라문의 검〉의 경우, 시청률이 적게 나왔지만 큰 마니아성을 갖고 있다. 나는 그런 부분이 단점이라 생각하지 않는다. 취향 소비가 주를 이루고, OTT가 취향대로 선택해서 보는 상황이라면 시청률 지표가 잡지 못한 많은 지표가 있을 것이라고 생각한다. 이와 같은 측면에서 시즌제가 갖고 있는 마니아성이 오히려 장점이 되는 형국으로 바뀌어가고 있지 않나 생각한다. (정덕현)

6.

K예능의
잠재력

미디어와 수용자 간의 상호작용

유튜브나 글로벌 OTT가 한국 예능에 미치는 영향이 최근 몇 년 사이에 커졌다. 예전에는 '유튜버' 하면 그 세계에서만 노는 사람이라고 생각했는데, 빠니보틀, 곽튜브 같은 여행 전문 유튜버가 지상파에 등장을 하는 걸 보면 경계가 없어졌다는 걸 알 수 있다. 피식대학 같은 유튜브 채널은 개그 프로가 없어진 상황에서 개그맨이 함께 모여 지상파에서는 시도하기 힘든 독창적인 개그 코너를 보여주고, 그 인기에 힘입어 다시 지상파로 활동 영역을 넓혀가고 있다. 덱스는 도대체 뭐 하는 사람이냐는 말을 들었다. 〈솔로지옥〉, 〈태어난 김에 세계일주〉 등의 예능에 출현해

서 스타가 된 케이스다. 2023년에 스트리밍 된 〈피지컬100〉은 넷플릭스에서 흥행 성적 1위를 기록하면서 화제가 됐다. (이현경)

미디어 변화, 즉 주력 미디어가 어떻게 변화하느냐에 따라서 수용자가 수용하는 방식이 달라지고, 수용자의 방식이 달라지면 콘텐츠도 달라지는 경향이 실제로 있다. 〈골든걸스〉라는, 디바 4명이 걸그룹을 만드는 프로그램에서 박진영이 신효범, 인순이의 보컬 코칭을 하면서 "요즘은 그렇게 소리를 지르면서 부르면 사람들이 부담스러워한다." 이렇게 말하는 장면이 있다. 박진영이 이제는 '말하듯이' 노래를 해야 된다고 말하는데, 그 이유는 소비자가 음원으로 음악을 반복해서 듣기 때문이라는 거다. 디바 시절의 노래는 콘서트장에서 직접 대면해서 저 뒤에 있는 사람까지 소리가 다 들려야 하기 때문에 엄청난 성량으로 불러줘야 어필되던 창법이라면, 지금은 귀에 리시버를 꽂고 반복해서 음원을 듣기 때문에 소리를 지르면서 부르면 두 번 이상 못 듣는다. 이 장면은 미디어 변화가 만들어내는 콘텐츠 변화에 대한 부분을 말해준다. 마찬가지로 예능에서도 이런 변화가 일어나고 있다.

OTT의 등장을 얘기할 수밖에 없다. 글로벌 OTT로서 넷플릭스와 유튜브가 그것이다. 유튜브와 넷플릭스의 차이는 그 규모를 보면 나온다. 넷플릭스가 규모가 커진 형태의 예능을 주로 시도한다면 유튜브는 정반대다. 유튜브는 저예산 방식으로 찍는다. 최근 나영석 사단이 이 실험을 했다. 그 이유가 있다. 나영석 사단의 채널 '십오야' 구독자가 590만이라 수익성이 있는 줄 알고 있었다. 그런데 돈을 한 푼도 못 번다고 한다. 이유

는 제작비가 매우 많이 들어간다는 점 때문이다. 옛날 방식으로 찍기 때문에 그런데, 레거시 미디어에서 예능 찍던 방식으로 찍고, 유명 연예인을 쓰면 제작비는 똑같이 들어가지만 광고 수익으로 커버가 안 된다. 그래서 유튜브로 왔으면 유튜브 방식으로 찍어야 된다고 결정했다고 한다. 돈이 덜 들어가서 완성도가 떨어져 보이고 날것의 느낌을 주지만 그게 오히려 유튜브스러운 것이라고 생각했다고 한다. 그리고 성공했다. 유튜브에 나영석이 직접 나와서 하는 〈나영석의 나불나불〉 같은 형태의 콘텐츠가 편안한 토크쇼로 화제가 됐다. 흥미로운 건 거기서 배운 방식을 다시 tvN에서 하는 예능 프로그램에서 하고 있다.

〈콩심은데 콩나고 팥심은데 팥난다〉(TVING)

〈콩심은데 콩나고 팥심은데 팥난다〉 같은 프로그램이 그 사례다. 지금까지 나영석 PD가 카메라 들고 뛴 적이 한 번도 없는데 이 예능에서는 카메라 들고 뛰고 있다. 왜 그럴까? 제작진을 줄였기 때문이다. 수십 명씩 동원되는 제작진을 4~5명으로 줄이고 본인이 들고 있는 카메라로 찍는다. 그러면 조악한 느낌으로 나올 수 있는데 〈인간극장〉 같은 복고적 연출 방식으로 편집을 하니까 시청자 입장에서는 부담 없이 유튜브 감성으로 받아들인다. 이것이 현재 달라진 소비자의 영상 소비 방식이라고 본다. 나영석 사단이 이것을 정확하게 포착했다.

날것의 자연스러움과 짜여진 인위적인 느낌. 현재 예능은 이 두 방향으로 흘러가는데 넷플릭스는 대형화되는 경향과 함께 인위적인 설정이 많이 들어가는 방식으로 제작된다면, 유튜브는 설정을 상당히 많이 빼고서 우리 일상으로 들어와 있는 방식의 날것의 영상들을 쓴다. 이러한 변화 속에서 레거시 미디어는 지금 어느 쪽으로 가야 될까를 고민하면서 한쪽에서는 독보적인 대형화 프로젝트를 진행하지만, 다른 쪽에서는 제작비를 줄이는 방식을 병행하고 있다. 출연자도 기성 연예인을 쓰면서 동시에 인플루언서를 함께 접목해서 균형을 맞추려고 하는 흐름이 나오고 있다. 이는 일종의 과도기 상태라고 보면 될 것 같다.

영화계처럼 드라마계도 어렵다. 제작비가 크게 올라가고 있는 상태에서 투자가 안 되고, 투자하면 할수록 적자가 생기는 경향이 있어서 드라마는 점점 편성도 줄이고 있는 상황이다. 이 상황에서 점점 투자하려고 하는 분야는 예능이다. 그런데 예능에서도 과한 투자는 어려운 상황이다. 따라서 가성비가 나올 수 있는 콘텐츠를 만드는 경향이 생겼다.

3~5% 정도 시청률을 낼 수 있는 콘텐츠를 지속적으로 할 수 있으면 시도하는 방식으로 지금 흘러가고 있다. 과거에 나영석 PD가 백상예술대상에서 대상 받고 하던 시절에 예능에서 도전적인 흐름이 있었다면 지금은 주춤한 상황이다.

글로벌 시장에서 〈피지컬100〉, 〈솔로지옥〉 같은 프로그램 몇 개가 주목을 받고 있지만 이는 아주 일부분이다. 글로벌 시장에서 예능 분야는 쉽지 않다. 국가 간 정서적 차이가 존재하기 때문이다. 한국에서 만드는 연애 리얼리티와 서구에서 만드는 연애 리얼리티를 생각해 보면 알 수 있다. 우리는 감성적으로 접근해서 거의 10회쯤 지나가야 손을 잡을까 말까 하는데, 서구의 리얼리티는 시작부터 바로 스킨십을 한다. 이런 정서적 차이가 커서 이것을 뛰어넘기가 쉽지 않다. 그나마 〈피지컬100〉은 공통분모로서 코로나19의 여파로 피지컬에 대한 관심이 글로벌하게 생겨났기 때문에 주목받을 수 있었다. 보편적인 상황은 아니지만 그래도 기회가 아주 없는 것은 아니다. (정덕현)

예능이라는 게 다룰 수 있는 소재가 한정되어 있다. 여행, 육아, 음식, 연애, 결혼, 노래, 집, 게임 등이다. 〈나는 SOLO〉 같은 경우는 이례적으로 글로벌 시장에서도 먹히는 현상이 일어났다. 과거에 〈사랑의 스튜디오〉, 〈산장미팅〉, 〈짝〉 같은 연애 매칭 프로그램이 있었다. 그러다 한동안 그런 류의 프로그램이 사양길로 접어들다가 〈하트 시그널〉로 부활의 기미가 보였었다. 최근에는 보다 자극적인 〈환승연애〉, 〈나는 SOLO〉 같은 프로그램으로 환골탈태했다. 예전에는 상상할 수 없던 헤어진 애인이

등장하고 돌싱이 자신의 사연을 밝히는 새로운 패턴으로 진화한 것이다.
(이현경)

〈나는 SOLO〉(ENA)

연애와 결혼

　내가 아직 미혼일 때 회사에서 선배에게 "결혼이 행복해요?" 그러니까
선배가 "너는 하지 마." 그래서 "이게 안 좋은 건가?" 그랬더니 "아무튼
하지 마." 이러는데, 본인은 끝까지 결혼 생활을 유지하더라. 나중에 내
가 결혼을 하고 후배가 물어봤다. "결혼하니까 어때요?" 그러니까 "너는
하지 마." 그래서 "선배님, 불행하신가요?"라고 물어보니 "아니, 나는 너
무 행복해."라고 얘기했다. 이 사례는 결혼에 대한 양가적인 감정을 보여
준다고 생각한다. 결혼은 쉽게 할 수 없다. 그리고 '나는 결혼생활이 행복
한데 딴 사람은 이 행복을 느끼지 않았으면 좋겠다.'라는 양가적인 감정
이 좀 있어서 그런 대답을 선배한테서 듣고 나도 후배에게 그렇게 대답

했다.

예전에는 적령기가 되면 결혼하는 분위기였다면 지금은 준비해야 할 게 지나치게 많다. 젊은이들이 결혼하기 어려워졌다.

예능도 그런 것 같다. 예능에서 사람들이 주전자 쓰고 구르고 했던 건 자기가 실제 생활에서 전혀 할 수 없는 것을 대신 보여주는 거였다. 어떻게 보면 예능은 욕망이라고 생각한다. 내가 가질 수 없는 거, 할 수 없는 것을 저기서 나와서 망가지고 얻어내는 걸 보면서 대리만족을 느끼는 거다. 결혼이 예능의 핵심이 된 것은 이제 점차 결혼이 내가 가질 수 없는 것이 된 게 아닌가라는 생각을 해본다.

〈고딩엄빠〉는 어린 나이에 준비되지 않은 상태로 결혼을 시작한 케이스를 보여준다. 이전에는 방송에서 볼 것이라고는 생각지도 못했던 결혼 관계나 연애를 예능으로 본다는 건 어떻게 보면 결혼이 우리 삶에서 점점 멀어지는 부작용이 아닐까. (정명섭)

예능을 자극적으로 소비하는 시청자

〈나는 SOLO〉 같은 경우 16기가 큰 인기를 끌었는데, 연애 리얼리티 차원을 넘어서 '사회생활의 지침서'라는 얘기가 나온다. 말 한마디가 저렇게 옮겨가면서 계속 달라질 수 있나 생각했는데, 신이 아닌 이상은 볼 수 없는 그림을 보게 되는 거였다. 〈나는 SOLO〉를 보면서 영상에 대한 대중의 감수성이 완전히 달라졌다는 걸 느꼈다.

〈나는 SOLO〉를 만들고 있는 분이 남규홍 PD인데 예전에 〈짝〉을 만들

었던 PD다. 국내에서 연예 리얼리티, 나아가 본격적인 리얼리티쇼를 처음으로 연 피디다. 리얼리티쇼가 서구에서는 일반인들의 사생활을 세세히 들여다보는 방식으로 이미 활발하게 만들어졌지만 한국에는 못 들어왔었다. 계속 주변만 뱅뱅 돌았는데, 연예인이 하는 가상결혼 같은 방식으로 우회하다가 갑자기 〈짝〉이라는 게 등장을 했다. 그런데 〈짝〉은 처음에 그게 파장이 클 것 같으니까 교양 프로그램으로 시작했다. 애정촌에 남녀를 모아놓으면 이 사람들이 어떤 화학반응을 보일까 하는 탐구적이고 실험적인 방식으로 접근했는데, 프로그램이 인기를 끌더니 자연스럽게 예능으로 옮겨가게 됐다. 이 흐름에는 다분히 의도적인 한국 방식의 리얼리티쇼를 열어 보겠다는 의도가 있었다. 한국 리얼리티쇼는 여기서부터 열린 것이다.

〈짝〉은 큰 반향을 일으키며 인기가 좋았는데 어떤 출연자가 극단적인 선택을 하면서 종영하게 됐다. 이 프로그램은 출연자의 논란이 끊이지 않았는데, 사실 악마의 편집이다, 절대 이렇게 행동하는 사람이 아닌데 편집 때문에 그렇게 보인 것이다, 이런 논란이 인터넷에 끊임없이 올라왔다. 결국 비극적 상황이 발생하고 프로그램이 없어졌는데, 지금 새로운 버전으로 시작한 남규홍 PD의 〈나는 SOLO〉는 그 출연자 반응이 완전히 달라졌다. 출연자들이 적극적으로 논란을 즐기는 면이 있다. 왜냐하면 SNS를 갖고 있어 방송에 나오는 모습하고 다르면 그게 사실과 다르다는 걸 SNS에 올리는 상황이다. 그런 방식을 통해 자기 팬덤을 끌고 나간다. 그래서 악마의 편집이라는 개념 자체가 흐릿해졌다. 이것은 한국 사회에서 영상에 자기가 노출되는 것에 대해서 감수성이 어떻게 달라

졌는가를 보여준다. 과거 리얼리티쇼가 한국에 들어올 때 거부감이 있었던 건 내 사생활을 누구한테 보이는 부분, 혹은 그걸 보는 거에 대한 불편함 때문이었다. 하지만 지금은 SNS를 통해 사생활 노출과 시청이 익숙해지다 보니 타인의 사생활을 들여다보는 것도 별로 불편하지 않다. 심지어 내 사생활 노출을 통해서 인플루언서가 되는 것에 매력을 느낀다. 〈나는 SOLO〉 16기 출연자들은 방송이 끝나고 나서도 SNS를 통해 계속해서 인기를 끌었다. 이런 흐름을 보면서 상당히 놀랐다. 이제 한국 사회는 『투명사회』를 쓴 철학자 한병철이 얘기했던 것처럼 진짜 완전한 투명사회가 되었구나 하는 생각을 하게 만들었다. 이것이 리얼리티 쇼에 대한 대중의 감수성이 달라진 이유라고 생각한다. (정덕현)

최근 리얼리티 예능 프로그램이 처음부터 인플루언서를 섭외하는 사례도 많기 때문에 출연진의 감수성이나 시청자의 소비 방식이 달라진 점에 대해서 공감한다. 그럼에도 불구하고 일반인이 참여하는 리얼리티쇼를 만드는 제작진이라면 기본적인 존중과 배려가 필요하다. 최근 결혼 소재 리얼리티 예능 유행에서 MBC 〈오은영 리포트—결혼 지옥〉란 화제의 프로그램이 있다. 이 프로그램은 절박한 위기에 처한 부부가 나와서 고민을 토로하는 상담 예능이다. 이 프로그램을 보면 결혼이 어려워진 이유를 확실히 파악할 수 있다. 개인의 성격 차 때문만이 아니라 사회구조적으로 우리 시대 부부들이 왜 결혼 생활을 유지하기 어려운가에 대한 답을 다양한 사례를 통해서 보여준다. 문제는 시청자는 이 프로그램을 자극적인 갈등 위주로 소비한다는 데 있다. 그 과정에서 프로그램이 보

여주고자 했던 다양한 맥락이나 인간에 대한 복합적인 이해는 사라지고 문제 남편, 문제 아내만이 기억에 남는다. 이런 부작용에 대해 제작진이 충분한 방어 장치를 마련해야 한다. 과거에 〈짝〉의 한 출연자가 극단적 선택을 한 사건 이후로 일반인 출연 리얼리티쇼의 문제점이 많이 공론화 되었는데 요즘에는 이런 지적 자체가 적어졌다는 점이 우려된다. (김선영)

2024년
드라마 & 예능 전망

정치 드라마의 귀환

2024년은 총선이 있는 해다. 드라마는 시대에 민감하게 반응하는 장르라서 중요한 선거가 있을 때마다 꾸준히 정치 이슈를 다뤄왔다. 마침 2024년 기대작 중에도 정치 드라마가 많다. '권력 3부작' 박경수 작가의 본격 정치 드라마 〈돌풍〉이 넷플릭스에서 공개될 예정이고, 영화 〈기생충〉의 극본을 쓴 한진원 작가의 연출 데뷔작인 본격 명랑정치 드라마 〈러닝메이트〉가 티빙을 통해 시청자와 만날 예정이다.

1997년 KBS 〈용의 눈물〉이 대선 정국에서 많이 회자된 것처럼 정치 이슈에서 사극의 역할 또한 빼놓을 수 없다. 우선 KBS 〈고려거란전쟁〉

은 위기의 시대를 배경으로 리더십의 의미를 다루는 작품이기 때문에 선거 정국에서 많이 거론될 것으로 보인다. 그 외에도 태조 이방원의 아내 입장에서 조선 건국사를 다시금 바라보는 〈원경〉, 24시간 안에 새로운 왕을 세우려는 자들의 이야기를 다룬 〈우씨왕후〉 등 주목할 만한 사극이 여럿 있다. 지금 정치에 대해서 할 말이 얼마나 많은가. 이러한 정치 드라마들이 지금의 사회 현실을 돌아보게 하고 성찰하게 하는 역할을 하지 않을까. 그런 측면에서 2024년 드라마의 중요 키워드로 '정치의 귀환'을 꼽고 싶다. (김선영)

〈고려거란전쟁〉(KBS2)

2024년에 달라질 드라마 산업 판도에 대해 예측해 보게 된다. 지난 몇 년간 OTT의 급성장으로 인해서 한국 드라마 제작 편수가 대폭 늘어나고 글로벌하게 소비되고 있으며 K콘텐츠의 위상도 매우 높아졌다. 그러나 빛이 있으면 그늘도 있고 어둠도 있는 법이어서 이렇게 급성장한 것에

후유증이 없을 수가 없다. 월화, 화목, 수목 드라마 이런 패턴에서 하루 편성으로 바뀌고 있다거나 혹은 아예 편성을 받지 못하고 있다는 이야기가 들린다. 제작 투자가 취소되거나 이미 제작된 것도 편성을 잡지 못하고 있다는 우울한 소식이 많이 들린다. 영화에서 창고 영화가 있듯이 드라마에도 그런 현상이 있다. (이현경)

가성비 콘텐츠의 필요성

영화가 겪고 있는 창고 영화 이야기가 드라마계에서도 비슷하게 일어나고 있다. 〈오징어 게임〉 성공으로 샴페인을 터뜨린 면이 있었지만 그것이 가지고 고 온 후폭풍도 컸다. 글로벌한 성공과 성과에 대한 자신감이 과잉된 면이 있었고, 플랫폼도 많아져서 기획서 하나만 있으면 제작할 수 있다는 자신감이 충만했다. 그러면서 지금은 그 거품이 빠지고 있는 상황이라고 볼 수 있다.

많은 후유증이 생겨났는데, 특히 OTT 등장으로 인해서 제작비가 크게 올라갔다. 출연료가 가장 큰 문제인데, 배우 한 명당 많게는 회당 2억에서 5억까지 얘기가 나오고 있다. 그러면 그 작품 전체의 제작비가 상승할 수밖에 없다. 그간 스태프의 수익배분이 현실화돼야 된다는 얘기가 업계에서도 많이 나왔는데 이것도 제작비 상승의 요인이 되고 있다. 이미 고임금 스태프가 많아졌고 거기에도 쏠림 현상이 생기고 있다. 게다가 노동시간도 줄어들고 보니 드라마 제작에 엄청난 부담이 생겼다. 그래서 제작을 하면 할수록 적자라는 얘기가 실제로 나오고 있다. 이대로 가면

K드라마가 계속 성공할 수 있을 것인가 하는 회의감이 생겨나고 있다.

방송사나 토종 OTT의 적자가 누적되고 있고, 콘텐츠 제작사인 스튜디오 중심으로 콘텐츠 산업이 재편되는 상황이다. 드라마가 잘되기 위해서는 스튜디오만 잘돼서는 어렵다. 〈오징어 게임〉의 글로벌 성공 때문에 정부 지원이 스튜디오 제작사 쪽으로 쏠리는 경향이 있다. 방송사와 토종 OTT 같은 플랫폼이 상생하지 않으면 결과적으로는 콘텐츠를 세울 수 있는 공간이 없어진다. 2023년에는 넷플릭스와 디즈니 빼고 토종 OTT 플랫폼이 오리지널 콘텐츠로 드라마를 제작한 게 별로 없다. 투자 자체가 어렵다는 반증이다. 한국의 콘텐츠 산업에서 큰 문제다.

그러면 이 시점에서 우리가 어떤 고민들을 해야 하냐면 다시 본질로 돌아가야 된다. 한국 드라마가 갖고 있는 최대 장점은 무엇이인가? 대본이 갖고 있는 힘 아니었나. 스케일이나 새로운 장르에 대한 실험을 하던 시기가 있었지만 그것보다는 우리가 진짜 잘하는 가성비 있는 콘텐츠를 만들 수 있는 것에 대해 고민해야 할 시점이다.

영화계에서도 엔데믹 이후 많은 작품이 나왔지만 그중에 의외로 가성비 콘텐츠가 성공하고 있다. 예를 들어 〈30일〉, 〈달짝지근해: 7510〉와 같은 이런 중규모 작품이 의외로 성공하고 있다. 이유가 뭘까 들여다보면, 영화에서 천만 관객을 항상 목표로 세웠기 때문에 로맨스 장르를 무시 해왔다. 투자해봐야 천만 영화는 안 된다는 생각으로 시도조차 안 됐던 작품이 있었다면 이제는 로맨스 장르처럼 중소규모 콘텐츠에 투자해야 할 시기다. 적게 들여도 효과 있는 대본이 나와야 한다. 2024년에는 가성비 콘텐츠에 대해 콘텐츠업계가 계속 고민해야 할 것이라고 생각하

고, 그 고민을 제대로 하지 않으면 정말 어려울 거라고 생각한다. 우리는 멜로에 강점이 있다. 멜로가 약하게 느껴지지만 그렇지 않다. 예를 들어 영화 〈상견니〉를 보면 대만의 그저 그런 멜로처럼 보이지만 엄청나게 치열하게 짜낸 대본이다. 두세 번 봐야 이해될 수 있을 정도로 마니아 아니면 들여다볼 수 없는 작품인데도 재미있게 볼 수 있다. 이런 멜로를 대본 차원에서 많이 구현해내야 성공 가능성이 생긴다. 한국 드라마에 대한 고정적인 외국인 팬층도 멜로에 많지 않나. 글로벌이라며 사이즈만 키울 문제가 아니라 우리가 잘할 수 있는 것에 집중하면 좋겠다. (정덕현)

최근 넷플릭스에서 반응이 좋은 〈이두나!〉는 웹툰 원작이다. 멜로드라마, 로맨스 코미디 장르인데, 아기자기해 잘 만들었다 생각하면서 감상했다. 2022년에 〈스물다섯 스물하나〉도 보면 역시 한국 드라마는 로맨스에 강하다. 한국적 로맨스가 미국, 유럽에서는 만들 수 없는 색깔을 가진다면 큰 예산을 들이지 않아도 경쟁력 있는 장르로 롱런할 것이다. (이현경)

믿고 보는 조합이 이루어 낸 작품의 힘

소위 '믿보 조합'이라고 부르는 것은 톱스타와 톱제작진이 만난 작품이 대부분으로 2024년에 이 조합이 한층 두드러진다. 그만큼 드라마 시장이 어렵기 때문에 안전 지상주의 전략으로 가려는 거다. 알려진 라인업을 보면 이민호, 공효진 배우와 서숙향 작가(〈파스타〉, 〈질투의 화신〉)가

만난 〈별들에게 물어봐〉, 김수현, 김지원 배우와 박지은 작가(〈별에서 온 그대〉, 〈사랑의 불시착〉)가 만난 〈눈물의 여왕〉, 아이유, 박보검 배우와 임상춘 작가(〈동백꽃 필 무렵〉)가 만난 〈폭싹 속았수다〉 등 화려한 라인업이다. 드라마 마니아들도 '꿈의 캐스팅'으로 환호하고, 흥행이 보증된 라인업이라 할 수 있다. 그런데 또 다른 측면에서 보면 스타 권력의 공고화나 출연료 양극화 같은 그늘을 떠올리지 않을 수 없다. 지금 배우들의 몸값 상승에 큰 역할을 하고 있는 넷플릭스도 검증된 조합만 데려와서 작품을 찍지는 않았다.

〈별들에게 물어봐〉(채널 미정)

〈D.P.〉만 보더라도 웹툰 원작이 대작이 아니었고, 주연배우 중 구교환은 드라마계에선 신인 격이었다. 그럼에도 소위 '작감배'의 완벽한 조화로 뛰어난 작품을 만들어냈다. 분명 넷플릭스에도 흥행 검증 조합만이

아니라 작품의 힘으로 이뤄낸 성공 사례가 있었는데 대작화 경향과 함께 톱스타를 내세우는 경향이 강화되고 있다. 그래서 2024년에 '밈보 조합' 작품을 기대하면서도 한편으로는 오롯이 좋은 이야기의 힘으로 성공을 거두는 드라마가 더 많아지길 응원한다. (김선영)

2024년에 내가 주목하고 있는 것은 한 작품과 한 사람이다. 먼저 〈콘크리트 유토피아〉와 같은 세계관을 가지고 있는 〈콘크리트 마켓〉이라는 드라마다. 보기 드물게 영화와 같은 세계관을 공유하는 드라마로 〈콘크리트 유토피아〉와 같은 좋은 평가를 받기를 기대한다.

이전에 내가 영화 소스를 가지고 드라마로 만드는 시도를 하는 작업에 참여한 적이 있었는데, 그런 식의 새로운 시도가 필요하다. 치솟는 제작비, 캐스팅 난항, 불완전한 대본 등 여러 가지 문제를 돌파할 수 있는 한 가지 방법이 될 수 있지 않을까 한다.

그리고 주목해야 할 사람은 바로 나다. 나 말고 다른 작가들 모두 마찬가지다. 유명한 작가들의 집필료는 배우보다 훨씬 더 많고 물리적으로 집필할 수 있는 시간에 한계가 있다. 원하는 대로 돈을 준다고 해도 기간을 확보하지 못하는 경우가 많아서 드디어 나와 같은 소설가들에까지 업계가 관심을 주기 시작했다.

본래 드라마를 집필하려면 보조작가를 구해야 한다. 예전에 드라마 집필에 대해서 알아봤을 때는 보조작가를 먼저 구해 오라고 했는데, 최근에는 바로 드라마 대본을 집필해 달라는 요청이 오고 계약도 하게 되었다. 이게 나만의 일이 아니라 주변에 있는 다른 작가도 이런 식의 드라마

집필 제안을 받는다. 드라마계가 돈이 많다는 것도 한 가지 이유지만 또 하나의 이유는 새로운 아이템을 찾기 위해서 영역을 확장시키고 있는 중 거라고 본다. 그러니까 2024년에 드라마계에서 소설가인 내가 가시적인 성과를 거둔다면 희망이 있는 거라는 생각을 해봤다. (정명섭)

레거시 미디어와 뉴미디어의 접목

산업이 부딪히고 있다는 생각이 든다. 구시대와 현 시대가 부딪히는 어떤 지점이라고 보는데, 예능하면 머릿속에 늘 떠올렸던 인물이던 유재석이 요즘 잘 안 보인다. 물론 그는 레거시 미디어에 여전히 출연하지만 사람들이 별로 주목하지 않는 것 같다. 그런데 기안84처럼 최근 갑자기 주목받는 인물은 시대의 새로운 흐름을 타고 있다. 접목돼 있는 형태의 프로그램이 레거시 미디어에도 등장하고 있다. 대표적인 예가 〈태어난 김에 세계일주〉라는 예능 프로그램이다. 지상파에서 방송을 하지만 그 프로그램에 출연하는 인물들이 최근 주목받는 인플루언서들이고, 방송을 풀어나가는 방식도 상당히 유튜버스럽다. 그러면서도 기획 자체에는 블록버스터화된 기존 지상파 형식이 섞여 있다.

〈태어난 김에 세계일주〉(MBC)

2024년에도 이러한 시도가 계속될 것이다. 그러나 여전히 방송사 투자 상황은 어렵기 때문에 예능은 안정적인 시도를 많이 하는 편이다. tvN을 보면 새로운 시도나 블록버스터 예능을 찾아보기 힘들다. 대신 많이 나오는 형식이 연예인들이 모여서 여행 가는 프로그램이다. 적자가 늘고 있는 예능을 계속하기보다 가성비 있는 콘텐츠를 해야 된다는 지적이 나오면서 생긴 변화다. 현재 방송사가 갖고 있는 현실이다. 그래서 최근에는 방송사에서 스타PD로 불렸던 연출자들이 밖으로 나와 스튜디오를 각자 꾸리는 추세다. 소속 방송사에서 했던 콘텐츠를 OTT를 포함하는 다양한 플랫폼에서 시도하는 흐름이 생겨나고 있다. 나영석도 그렇고, 김태호도 그렇다. 이 변화 속에서 새로운 그림이 나오지 않을까 한다.

또한 유튜브에서 크리에이터로 활동하는 이들이 메인 스트림으로 올

라오는 흐름이 있다. 유튜버들이 방송인이 되거나 제작자, 기획자로 나서고 있는 상황이다. 크리에이터로 성공하고 영향력도 커지면서 자본 투자가 생겨나고, 이들이 본격적으로 산업화되는 경향이 생겨난다. (정덕현)

2023 드라마 MVP:
〈무빙〉

〈무빙〉(디즈니 플러스)

부성애와 모성애

〈무빙〉은 아버지 혹은 부모님의 얘기인 것 같다. 여러 가지 서사가 있지만 가장 많은 주목을 끌었던 건 부모가 자신들이 썼던 굴레를 자식에게 물려주지 않기 위해서 분투했던 장면이다. 드라마에서 대표적으로 전투가 일어나는 장소가 바로 학교다. 자식을 위해서 부모가 남쪽이고 북쪽이고 들고 일어나서 그 체제를 해체시켜 버린다. 대표적인 게 귀에 털난 교장 선생이 추적자 능력을 가지고 있기 때문에 죽을 때 치킨집 사장(류승룡)이 코랑 입을 막아버린다. 가장 처참한 방식으로 죽이고 이제 자식을 건드리지 말라는 거다. 초능력물인 비현실적인 이야기지만 부성애와 모성애를 자극했던 게 우리 안의 감성을 끌어올린 것 같다. (정명섭)

"싸구려 휴머니즘"의 가치

〈무빙〉은 가장 근본적인 이야기의 힘을 제대로 보여준 작품이다. 웹툰 원작, 글로벌 OTT 제작 드라마, 막대한 제작비, 톱스타 멀티캐스팅 등 지금 K드라마 대작의 성공 공식을 두루 갖추고 있지만, 다른 한편에서는 그 성공 공식을 거스르는 방식으로 이야기의 기본기에 집중해 시청자에게 다가간다. 공개 첫 주에 풀린 1화에서 7화까지 보면, 낯선 신인 배우들이 이야기를 이끌어가고, 한효주, 류승룡 배우는 조연으로 뒤에 물러나 있다. 조인성 배우는 아예 안 나오다시피 한다. 대부분의 이야기가 학교에서 벌어지기 때문에 원작을 모르는 이들이라면 주요 장르가 무엇인

지 파악하기도 어렵다. 그럼에도 초반부터 반응이 좋았다. 학원 로맨스물로 봐도 재밌고, 초능력을 사용하는 방식이 기존의 슈퍼히어로 액션물과 다르다는 점도 신선했다. 초능력은 판타지지만, 그 능력을 지닌 이들의 마음은 바로 옆에 있는 소중한 사람과 평범한 사람들을 지키고 싶은 소박한 휴머니즘과 연결되어 있기 때문에 보편적인 공감을 얻을 수 있었다. 이 작품에서 중요하게 이야기하는 휴머니즘의 가치에도 주목하고 싶다. 실제로 작품에서도 "싸구려 휴머니즘"이라는 표현이 나오는데, 과거에는 낡고 촌스러운 가치라 여겨진 것이 지금 각자도생 시대에 다시 빛을 발하는 것이 아닐까 한다. (김선영)

한국형 슈퍼 IP

　최근 콘텐츠계에서는 한국형 슈퍼 IP는 무엇인가에 대해서 고민하고 있다. 한국형 슈퍼 IP를 특정하는 건 어려운 일이다. 하지만 고민하면서 계속 머릿속에 떠오른 작품이 〈무빙〉이다. 지금 한국 영화와 드라마를 통틀어서 한국적으로 성공한 콘텐츠가 갖고 있는 공통분모는 뭘까를 고민해 봤더니 한 가지가 떠올랐다. 비로 '생존서사'다.
　〈무빙〉이 여타 콘텐츠와 다른 점도 이 생존서사 때문인데, 미국의 슈퍼히어로들은 대부분 슈트를 입고 다니면서 전 지구, 우주를 구하려고 한다. 하지만 우리는 다르다. 슈트도 아닌 작업복을 입고 날아다닌다. 하는 건 뭐냐 하면 '지키는 거'다. 이런 생존서사가 왜 한국에서 나와서 전 세계에 반향을 일으킬까라는 고민을 해봤다. 결국 생존 현실이 바로 한

국이기 때문이더라. 각자도생이라는 말을 일반적으로 쓰고 있는 생존 현실에 우리가 놓여 있다.

최근 만난 외국인은 공통적으로 한국사회가 매우 경쟁적이라고 이야기했다. 상대적이지만 지역 편차도 있는데, 부산에 사는 외국인은 자기는 부산에 내려오니까 마음이 편안하다는 이야기를 하더라. 서울에서는 못 지내겠다고 했다. 사람들이 치열하게 싸우면서 살아가는 느낌이 든다는 거였다. 한국 사회의 경쟁적인 면과 치열함, 그런 것이 자연스럽게 대중이 원하는 어떤 정서나 감성을 만들어냈다고 본다. 그걸 예민하게 포착하고 있는 작가들이 그런 서사를 많이 쓰게 됐다. 〈콘크리트 유토피아〉도 그런 얘기고, 아파트를 배경으로 한 〈스위트홈〉이나 학교를 배경으로 하는 〈지금 우리 학교는〉, 조선시대 좀비를 다룬 〈킹덤〉 등 모두 다 생존 서사다. 〈더 글로리〉의 주인공이 싸우는 건 본인이 살아남기 위해서다. 이런 생존서사는 한국이 정말 잘 다룬다. 우리가 치열하게 겪고 있는 문제이기 때문이다. 그래서 이런 지점에 경쟁력도 생겼다고 본다. 〈무빙〉을 MVP로 꼽는 데는 그런 의미도 있다. (정덕현)

K콘텐츠에 특화된 소재와 주제

〈무빙〉은 7회까지 조인성이 안 나온다. 앞부분은 학원물의 성격을 띠고 있다. 애틋한 부모와 자식, 그것도 한 부모가 키우는 이야기가 나오고 있는데, 뒷부분은 스파이 스릴러 액션물의 성격을 띠고 있다. 한국적 소재로 상당히 경쟁력 있는 두 가지인 고등학교와 분단이 결합된 예이다.

이 두 가지 요소가 잘 섞여 있고, 더군다나 조인성이 창문에서 날아서 도시락 주는 말도 안 되는 비주얼이 플러스 되었다. 한국만의 고유한 콘텐츠를 담아낸 것이 〈무빙〉의 매력이고 성공 요인이라는 생각이 든다.

1화에서 7화까지는 고등학교가 주요 배경으로 청소년 드라마 분위기로 전개된다. 국정원 은퇴 후 숨어사는 초능력자 2세들을 지방 소도시 한 고등학교에 모아 놓는다. 이 사실을 모르는 아이들은 자신의 능력을 숨긴 채 서로 우정을 쌓고 질투를 하며 풋풋한 첫사랑의 감정을 느낀다. K콘텐츠에는 유독 학원물이 많다. 좀비가 고등학교에 출몰하고(〈지금 우리 학교는〉), 복수극의 출발도 고등학교다(〈더 글로리〉). 한국 사회의 갈등과 모순을 축약해 놓은 듯 보이는 공간이 고등학교여서 그런 것 같다.

신파적 정서 또한 K콘텐츠에서 빠질 수 없는 요소다. 돈가스 집을 운영하며 홀로 아이를 키우는 엄마와 날 수 있는 능력을 지닌 아들, 새로운 동네에 치킨 집을 개업한 아버지와 어떤 상처도 회복되는 능력을 가진 딸은 서로를 끔찍이 아낀다. 자식을 위해 헌신하는 부모와 부모의 희생을 마음 아파하는 자식이라는 가족 관계는 한동안 구닥다리 느낌을 주어 이야기의 전면에 드러나지 않는 경향이 있었다. 그러다 아이러니하게도 K콘텐츠가 글로벌하게 유행하면서 신파적 가족 관계는 한국 드라마를 차별화시키는 가장 강력한 무기가 되어 화려하게 부활하였다.

〈무빙〉에는 흥행할 만한 많은 요소가 담겨 있다. 신파적 정서, 분단 상황, 현대사의 아픈 사건 등을 가미한 서사는 한국적 정체성을 살려 주고, 신비한 능력을 가진 초능력자들이 벌이는 액션은 볼거리를 제공한다. 〈어벤져스〉(2012) 1편을 볼 때만 해도 한국적 히어로물이 만들어질 거라

고는 상상하기 어려웠다.

한국적 히어로물은 악귀를 퇴치하는 퇴마사 이야기로 먼저 등장한다. OCN 드라마 〈경이로운 소문〉 시즌1과 tvN 드라마 〈경이로운 소문〉 시즌2는 각기 다른 능력을 지닌 악귀 사냥꾼들이 낮에는 국수집으로 위장한 아지트에서 장사를 하고 밤이면 악귀를 잡으러 다닌다는 내용이다. 2023년에는 부쩍 악귀들이 극성이다. SBS 드라마 〈악귀〉도 있고, 추석 시즌에 개봉한 〈천박사의 퇴마 연구소: 설경의 비밀〉에도 악귀가 등장한다. 최근 초능력자와 퇴마사가 대거 출몰하는 것은 무엇을 상징하고 있을까. 일반인이 육체적, 정신적 힘을 다 모아도 처치할 수 없는 악당과 악귀가 많아졌다는 것일까? 시즌3 제작이 확정된 SBS 드라마 〈모범택시〉에는 초능력자는 아니지만 사적 복수 대행업체가 등장한다. 혼자서는 아무리 용을 써도 악을 제거할 수 없는 시대가 된 것 같아 씁쓸하다. (이현경)

III. 웹툰

김소원

고일권

조한기

1.

웹툰과
AI

2023년 웹툰계의 가장 큰 화두 중 하나는 웹툰의 AI 활용이다. 2022년 8월 콜로라도 주립 박람회 미술대회의 디지털 아트 부문에서 게임 기획자인 제이슨 M. 앨런이 출품한 〈스페이스 오페라 극장〉이 1위를 차지했지만 이후 AI를 활용해 제작한 것이라는 논란이 있었다.

〈스페이스오페라 극장〉(제이슨 M. 엘런)

그림을 그려주는 AI는 웹툰 분야, 특히 작화에도 사용되기 시작했다. AI를 만화 창작에 활용한 사례는 한국뿐 아니라 미국, 일본 등의 국가에서도 찾아볼 수 있다. AI를 활용해 실험적인 작품을 창작하기도 하고 작품 보정에 활용하기도 한다. AI 기술이 어디까지 왔는지 웹툰의 AI 기술 활용에 대해 살펴본다. (김소원)

AI 웹툰에 독자는 부정적

2023년 만화, 웹툰계의 AI 활용 이슈의 시작은 5월 22일 네이버웹툰에서 연재를 시작한 〈신과함께 돌아온 기사왕님〉의 AI 활용 의혹과 이에 대한 독자들의 반응, 제작사의 대응이다. 한국 포털 웹툰은 작품 하단에

댓글을 바로 작성할 수 있기 때문에 독자의 피드백이 빠르다. 〈신과함께 돌아온 기사왕님〉의 1화가 업데이트된 직후 작품의 창작, 특히 작화에 AI가 사용된 것 같다는 의혹이 제기된다. 10점 만점의 독자 별점은 순식 간에 1점대까지 추락했다. 이후 회복되기는 했으나 2023년 11월 기준 여전히 2점대 후반이다. 네이버웹툰 연재작의 경우 보통 9점대 별점이 가장 많고 인기 작품은 9점대 후반이지만 작품 사이의 별점 차이는 크지 않다. 큰 논란이 있는 경우를 제외하면 8점 이하로 내려가는 경우는 드물다.

〈신과함께 돌아온 기사왕님〉(지대공마법소년, 전천후 마법사)

독자들은 보통 좋아하는 작품과 재밌게 본 웹툰에 평점을 남기기 때문에 전체적으로 별점 자체가 높은 편인데 2점대 점수는 상당히 심각한 것이다. 독자들은 손가락 수가 조금씩 다른 컷이 있고 배경의 소품이 다음 컷에서 전혀 다른 형태로 그려진 것, 배경의 건물 크기와 위치가 뒤죽박

죽 섞여 있는 부분, 머리카락이나 선이 뭉개진 부분 등을 들어 AI 활용을 의심했다. 손, 특히 손가락 묘사에서 오류가 잦고 일관성 있는 표현이 어려운 AI 특유의 문제가 고스란히 드러난 것이다. 제작사는 빠른 해명을 내놓았다. 3D 모델링과 소재를 사용했고 위화감을 줄이기 위한 AI 보정을 마지막 단계에서 했다는 것, 창작 영역에서의 작업은 스튜디오의 작가와 스태프가 했다는 점을 강조했다. 1~6화를 수정해 다시 업로드했고 작품 콘티와 선화 일부를 공개했다.

작품에 남겨진 댓글을 보면 AI 사용에 대한 독자들의 부정적인 의견은 강하다. 프로 창작자가 작업 과정에 사람이 아닌 존재의 조력을 받는다는 것에 관한 거부감뿐 아니라 AI의 학습 과정에서 어쩔 수 없이 저작권 침해가 일어날 수밖에 없다는 점도 중요한 이유였다.

영화와 일러스트레이션 등 다른 대중예술 분야와 비교했을 때 웹툰계 논란은 생각보다 늦었다고 할 수 있다. 웹소설의 표지와 삽화 등 일러스트 분야에서 AI 활용은 일반적이라고 해도 좋을 만큼 확대되었다. 일러스트레이터의 외주 일감이 급격히 줄었다는 이야기도 들려온다. 실제로 어느 웹소설의 표지 그림에서 꽃다발을 들고 손을 가리거나, 손을 옷자락 뒤로 숨긴 자세, 손이 전체적으로 보이지 않도록 그림의 영역을 잘라내는 등 손 부분이 그림에서 드러나지 않은 표지화에 대해 독자들은 AI 활용 의혹을 제기했고 표지화가 교체된 일도 있다. 웹툰뿐 아니라 AI 기술의 상업적 활용에 대해 소비자의 반응은 상당히 부정적인 것을 알 수 있다.

웹툰의 AI 기술 활용이 아직 가시화하지 않은 이유는 웹툰의 특수성

에 있다. AI는 복잡한 구조를 가진 물체라든가 인체의 세부 묘사에 어려움이 있다. 사람의 손에 대해 AI는 손가락 관절과 구조, 움직임을 정확히 묘사하기 힘들다. 작품 속에 등장하는 여러 캐릭터의 상호작용이 중요하다. 한 컷 안에서 여러 인물이 마주 보고 대화를 나누는 장면을 AI는 잘 표현하지 못한다. 감정을 표현하는 섬세한 표정 묘사, 작품 전체의 통일성 역시 현재의 AI 기술로는 쉽지 않다. 따라서 웹툰에서 AI 활용은 시기상조라고 볼 수 있다. 그러나 예상보다 빨리 AI를 활용할 날이 올 것이고, 기술의 발전은 피할 수 없다. 기술이 발전할 때는 그에 따른 법적·제도적 대책, 인식 변화가 모두 조화롭게 발을 맞추어야 하는데 기술이 한 발 앞서 너무 빨리 변화하면서 문제가 생긴다. AI를 사용할 것인가, 하지 말아야 할 것인가의 문제가 아니라 어떻게 발전시키고 활용할 것인가에 관한 논의가 필요하다. (김소원)

기술 발달과 창작자의 고민

웹툰계는 작가들 노동이나 작업 분량이 과도한 경향은 있다. 네이버웹툰만 보더라도 예전에는 일주일에 연재되는 작품이 60~70편 정도였지만, 지금은 하루에 60~70편 정도가 새로 업데이트된다. 일주일에 400편 정도 되는 작품이 연재되고 있는 것이다. 작품 수가 늘어나는 동시에 작화의 밀도도 높아지고 있다. 작화가 만족스럽지 않으면 독자들은 그 작품을 선택하지 않는다. 이에 대한 대안으로 작가의 작업 부담을 완화해 줄 수 있는 AI에 주목하는 것도 사실이다. 예를 들면 영화 〈아이언맨〉의

토니 스타크와 자비스의 관계를 꿈꾸지만, 기술이 발전하다 보면 자비스가 아이언맨이 될 수밖에 없을지도 모른다. 우리나라에서 상업적으로 AI를 이용한 사례는 〈신과함께 돌아온 기사왕님〉에서 배경 작업에 일부 사용한 것 이외에는 없다. 그런데도 큰 논란이 되었고 이로 인해 AI의 웹툰 활용에 대한 물고를 어느 정도 텄다. 웹툰 제작 업체에서 AI 수요는 있을 것이다. 더 이상 웹툰은 작가 개인의 작업이 아니기 때문이다. 여러 작가와 스태프가 함께 작업을 하고 있고, 그러한 작업을 조율하기 어려운 부분이 있다.

만약 AI가 사용되고 작품이 계속해서 만들어진다면 업체에서는 적은 인력으로 작품을 양산할 수 있기 때문에 수요가 있을 것이다. 그러나 창작자 입장에서 내가 수십 년 동안 연습해 온 그 그림체가 AI에 의해서 별 노력 없이 클릭 한 번 하면 생산되는 수준이 되어버렸을 때 느끼는 위기감은 크다.

한편으로 AI가 필요하다고 생각하는 독자도 있다. 그러나 또 한편으로는 사람이 그린 작품으로 감정을 느끼고 싶지, AI가 그린 것에 감동하고 싶지 않다고 생각하는 독자도 존재한다. 그러나 전반적인 흐름이 형성되면 결국에는 AI를 사용할 수밖에 없는 상황이 만들어질 것이다.

독자 중에는 사람이 그린 것이든, 기계가 만들어낸 것이든 재미만 있으면 상관없다는 사람도 적지 않다. 작가 중에서도 이미 적극적으로 AI 시대를 대비하여 꾸준히 준비하는 부류도 있다. 그러나 AI의 예술 창작에 있어서 핵심은 사람이 얼마나 관여하며 최종 결정을 내리느냐에 달려 있다. 기술이 아무리 발달한다고 하더라도 작가의 참여와 결정이 필요한

부분이 많다. 그래서 아직은 작가들에게 준비할 시간이 남아 있다. 물론 기술이 빠르게 발전하고 있기 때문에 그 시간이 그렇게 많지는 않을 것이다. (고일권)

AI를 쓴 작가에게 독자들의 비난이 과도하게 집중되는 현상이 보인다. 어떤 작가는 스케치업이라는 3D 툴을 웹툰 작가가 배경 작업에 사용하기 시작했을 무렵 독자의 반응이 현재 AI 활용에 대한 반응과 비슷하게 부정적이었다고 회상한다. 최근에는 만화를 전공하는 학부생도 어렵지 않게 스케치업을 활용하고, 웹툰이나 만화의 배경용 스케치업 소재를 판매하는 전문 사이트도 있다. 만화학과 학생은 물론 프로 작가나 제작사도 이러한 소재를 구매해 작품에 활용하고 직접 만들어 사용하기도 한다. 스케치업의 사례로부터 생각해보면 AI도 확실한 생산성과 작업능률을 보여준다면 결국에는 웹툰 창작에 사용될 것이다. 따라서 이제부터라도 이러한 모든 과정을 조율해 나가고 담론을 만들고 무엇보다 저작권 피해를 받는 창작자가 없어야 한다. (김소원)

AI 활용의 명과 암

국내는 물론 해외에서도 AI를 활용한 만화를 비롯한 예술 작품에 관한 논란이 끊이지 않고 있다. 2023년 1월에는 "Sarah's Scribbles"의 작가 사라 엔더슨(Sarah Andersen)을 포함한 동료 아티스트들이 오픈 소스 AI 모델인 스테이블 디퓨전(Stable Diffusion)과 이를 사용한 온라인 창작

커뮤니티인 디비언트아트(DeviantArt)를 상대로 소송을 제기했다. AI 아트 제너레이터가 학습을 위해 무단으로 스크랩한 이미지에 대한 이의를 제기한 사건이다. 이는 생성형 AI 모델의 활용이 다른 작가 및 작품의 저작권을 침해할 가능성에 관한 문제를 제기한다. 실제로 스테이블 디퓨전은 이미 여러 차례 생성형 이미지와 관련된 논란에 휩싸인 바 있다.

미국만화가협회, 일러스트레이터협회, 미국출판디자이너협회 등도 회원들의 권익을 위해 생성형 AI 기술에 관한 성명을 발표했다. 이들 단체는 AI의 무분별한 사용과 AI 기술의 발전이 예술가들의 생계를 위협할 것이라고 우려한다. AI가 작가의 개성이라 할 수 있는 화풍을 손쉽게 습득하면서 창작자의 고유 영역을 침해할 것이라는 주장이다. 이처럼 생성형 AI의 저작권 관련 이슈는 전 세계적인 논쟁을 불러일으키고 있다. 만화뿐만 아니라, 콘텐츠 창작에 관계된 분야 전반에서 이에 관한 이슈와 갑론을박이 매우 치열하게 이뤄지고 있다. 이에 대해 ChatGPT를 개발한 OpenAI의 그렉 브로크먼(Greg Brockman) 사장은 "창작자들은 생성형 인공지능 발전에 기여하고, 인공지능 기술 활용도 콘텐츠 창작자들에게 혜택을 가져와야 한다"고 의견을 밝혔다. 예컨대 AI로 BTS 스타일의 노래를 만든 경우, 그 혜택도 BTS에게 돌아가야 한다는 의미다.

실제로 AI 기술이 무조건 저작권을 침해하는 데만 활용된다고 보기는 어렵다. 장르에 따라 느끼는 위협이나 불안도 다르다. 예컨대 만화 사이트인 Cartoon Movement의 편집장인 테어드 로야르스(Tjeerd Royaards)는 풍자만화의 예를 들며 재치와 창의성을 원동력으로 하는 작가에게 AI는 큰 위협이 되지 않는다는 견해를 밝혔다. 화가 겸 만화가

인 카슨 그루보(Carson Grubaugh)는 더 나아가 AI를 활용한 만화 시리즈를 제작하며 AI로 생성한 이미지도 예술로 인정해야 한다고 주장한다.

실제로 생성형 AI 기술은 기존과 다른 방식의 작품 활동에 관한 가능성을 열기도 한다. 우리나라에서도 44년간 축적된 이현세 작가의 작품들을 AI에 학습시키고 있다. 이를 통해 작가의 사후에도 AI가 그의 화풍과 세계관을 계승하는 데 큰 역할을 하리라 기대하고 있다. 예기치 못한 변고로 인해 작가가 작품을 끝까지 책임지지 못하는 경우 AI 기술이 도움을 줄 것으로 기대하는 것이다. 생성형 AI 기술은 치열한 경쟁과 주간 연재가 관행이 된 가혹한 웹툰 제작 환경 속에서 작업능률을 끌어올릴 수 있는 수단으로 주목받고 있기도 하다.

한편으론 이러한 논란이 예술 그 자체에 관해 성찰하게 하는 면이 있다. 예술과 창작의 범주가 과연 생산물만을 의미하는 것인지 혹은, 그 과정까지 포함하는 것은 아닌지 하는 생각이다. 웹툰을 문화상품으로서 소비재로만 상정한다면, 웹툰의 대중예술로서의 속성은 무시되기 쉽다. 세월에 따라 변해가는 작가의 화풍은 물론, 그림의 오리지널리티 및 디테일까지 작가의 작품세계를 AI가 온전히 재현할 수 있을지는 아직 미지수다. AI 기술 도입과 그 기술을 활용한 작품에 관한 독자들의 거부 반응은 이와 무관하지 않다고 생각한다.

분명한 부분은 AI 기술의 활용이 창작 환경 전반의 변화를 이끌 것이라는 점이다. AI 기술 활용에는 이분법적으로 분류하기 어려운 명과 암이 있기에 이에 관한 논의는 법적 · 윤리적인 차원에서 더욱 면밀하게 다뤄져야 한다. (조한기)

AI 기술에 대해서 법적인 대책을 한 발 먼저 마련하기 시작한 것은 EU 이다. EU는 AI 도구 개발자는 학습에 사용된 데이터의 출처와 저작권을 공개하고 판매할 때 출시 전 조사를 받아야 한다는 법을 통과시켰다. 전체적인 협상이 타결된다면 2026년부터 EU 국가들에서는 AI 활용에 대한 규제가 시작된다고 한다. 이러한 규제가 AI의 발달을 저해할 것이라는 부정적인 의견도 존재한다.

AI를 만화에 좀 더 적극적으로 활용한 사례는 일본에서 찾을 수 있다. 만화의 AI 활용에 관한 이야기가 나올 때 사람들이 궁금해하는 것 중 하나가 세계 최대의 만화 시장을 가지고 있는 일본에서는 어떻게 대처하고 있느냐는 것이다. 만화산업 규모가 세계 최대이고 2위와의 격차 또한 매우 큰, 절대적인 규모의 만화 시장을 가지고 있고 기초과학 강국이기도 한 일본에서는 AI 기술을 어떻게 활용하고 있을까? 2020년 매우 흥미로운 프로젝트가 있었다.

〈파이돈〉(테즈카 오사무)

'TEZUKA2020' 프로젝트가 그것이다. 이 프로젝트는 테즈카 오사무(手塚治虫, 1928~1989)의 작품을 인공지능 기술을 통해 재현하는 것이다. 그 결과를 모아 단행본 〈파이돈(ぱいどん)〉을 출간했고 독자들의 반응도 좋았다. 본격적인 연재작품은 아니고 단편 작품으로 제작되었고 단행본에는 예전에 테즈카 오사무가 인공지능을 소재로 그린 단편 두 작품이 수록되어 있다. 프로젝트를 통해 이벤트용으로 만들어진 다소 특수한 사례라고 할 수 있다. 테즈카 오사무는 약 40년 정도 작가 생활을 했는데 데뷔해서부터 죽는 순간까지 스타작가였다. 시대를 풍미한 인기 작가였고 전 생애 동안 대단히 열정적으로 창작 활동을 했다. 그렇기에 남겨놓은 작품이 단편, 중편, 장편 모두 합해서 700편 정도이고 원고지 매수로는 15만 장이 넘는다. 단순 계산으로 작가로 데뷔한 후 죽기 전까지 약 40년 동안 하루에 10장 이상의 원고를 작업했다는 계산이다. 막대한 양의 원고 덕분에 작가 혼자만의 작품으로도 AI 학습이 충분히 가능하다. 그리고 테즈카 오사무의 화풍은 데뷔 이후 크게 변화하지 않았다. 〈파이돈〉에서 AI가 새로운 캐릭터를 창작했는데 테즈카 오사무의 화풍을 대단히 잘 재현해냈다. AI가 그림을 잘 재현하는 것은 사실 문제가 되지 않는다. 문제는 AI가 학습한 데이터의 저작권이다.

그러나 저작권 문제도 일본 만화계의 특수성에서 해결이 된다. 일본은 지명도가 어느 정도 있는 중견 만화가들은 대부분 작품의 저작권을 관리하는 프로덕션을 가지고 있고 인기 작품은 작가의 사후에도 지속적인 저작권 관리와 활용이 이루어진다. 신작이 나오는 것은 아니지만, 기존 작품의 연재를 이어가기도 하고 원작의 캐릭터나 세계관을 활용한 미디어

믹스도 활발하다. 특히 작가의 사후에 원작을 활용한 드라마나 애니메이션 제작이 이루어지는 경우는 흔하다. 예를 들면 〈짱구는 못말려〉와 〈도라에몽〉의 원작자는 사망했지만, TV 애니메이션은 계속 방영되고 있고 극장용 장편 애니메이션도 꾸준히 신작이 나오고 있다. AI 기술을 테즈카 오사무의 작품에 활용한 것은 처음이지만 다른 작가의 작품에 테즈카 오사무의 캐릭터가 활용된 사례는 있다. 우라사와 나오키(浦沢直樹)의 〈플루토(PLUTO)〉는 테즈카 오사무의 대표작 중 하나인 〈철완 아톰〉의 세계관을 활용한 작품으로 〈플루토〉 표지에는 작가 이름으로 테즈카 오사무가 함께 올라 있다.

〈파이돈〉은 일본 최대의 온라인 서점인 아마존 저팬에서 단행본 평점이 5점 만점에 3.9가 나올 정도로 호평이었다. 이러한 호평 덕분인지 2023년 6월 'TEZUKA2023' 프로젝트를 발표했다. 2023년 프로젝트는 2020년과 마찬가지로 게이오대학교 공대와 테즈카 오사무 프로덕션의 협업으로 이루어졌다. 결과물은 2023년 11월 22일 발간된 『주간 소년챔피온(週刊少年チャンピオン)』에 공개되었다. 이 작품은 테즈카 오사무의 후기 걸작인 〈블랙 잭(ブラック・ジャック, 1973~1983)〉의 속편이다. 〈블랙 잭〉의 뒷이야기는 GPT-4가 스토리를 구성하고 그림은 AI 이미지 저작 툴인 스테이블 디퓨전이 그렸다. 그리고 그 외에 공개할 수는 없는 자체 개발 기술들이 추가되어 만들어졌다.

일본 사람들은 테즈카 오사무를 '만화의 신'이라고 부른다. 그만큼 만화팬들은 테즈카 오사무에 대한 애정과 향수가 있다. 따라서 1989년 사망한 거장의 신작이 어떠한 방법으로든 다시 세상에 나오는 것에 대해

많은 팬이 반기는 상황이다. 〈파이돈〉은 어딘지 미숙하고 분량도 단편에 그쳤지만 평가는 나쁘지 않았다. 창작 작업은 단순히 AI만을 활용한 것이 아니다. AI 작업의 보정과 수정 작업을 오랫동안 테즈카의 저작권을 관리해왔던 프로덕션 차원에서 실행했기에 작가의 화풍과 스토리를 최대한 살렸다고 볼 수 있다. 'TEZUKA2020', 'TEZUKA2023' 프로젝트의 사례를 보면 첫 번째로 기술의 활용, 두 번째로 작가의 저작권 관리, 마지막으로 독자들의 요구와 호응, 이 모든 것이 조화를 이뤄서 나온 결과물이었기에 좋은 평가를 받을 수 있었다. AI를 창작에 활용하는 사례는 실험적 시도를 넘어 상업작품에까지 앞으로 더욱 늘어날 것이다. 다양한 사례를 참고하고 개선하며 대비해야 할 필요가 있다. (김소원)

AI는 웹툰을 어떻게 바꿀 것인가

나는 먹과 붓으로 그림을 그리는 사람이라 AI는 이렇다고 명확히 말하기는 애매한 입장이다. 그러나 AI가 거스를 수 없는 흐름이라면 나도 그 흐름을 맞춰야 하지 않을까 생각한다. 데뷔하기 전 백성민 작가를 만난 적이 있다. 젊은 시절 백 작가의 그림은 힘이 있고 표현도 매우 세밀했다. 그러나 이제는 연세가 꽤 되셨기 때문에 그림이 단순해졌다. 물론 단순한 그림도 좋지만 예전의 백성민 작가의 그림을 기억하는 사람 입장에서는 다소 아쉬운 부분이 있다. 이현세 작가의 그림체를 AI에 입력해서 라이브러리를 만들고 있고, 그렇게 계속해서 그림체를 보존할 수 있다면 작가의 생물학적 수명과 함께 창작이 멈춰버리는 현실에서 작가의 그림

체를 학습한 AI로 새로운 작품을 계속 볼 수 있다. 그런 면에서는 긍정적이다.

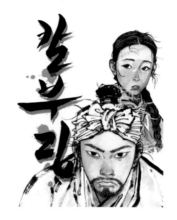

〈칼부림〉(고일권)

그렇게 되면 단순한 기념에 그치지 않고 현역으로 살아 숨 쉬는 느낌이 들 것이고, 과거와 현재가 이어지는 느낌도 들어 개인적으로 설레는 감정이다. 옛 작가와 경쟁하는 것 같은 느낌도 든다.

그러나 AI를 창작에 활용하는 것에 대한 반감은 작가나 독자에게나 어쩔 수 없는 것이다. 나 역시 AI 활용에 관심이 있어 이것저것 학습시켜 보았지만 생각보다 어렵다. 소위 말하는 '딸깍' 하고 클릭 한 번에 무엇인가 완성되어 짠하고 나오는 것이 아니다. 무엇보다 웹툰의 경우 칸마다 동일한 캐릭터들이 나와야 하는데 이를 수정하기 위해서는 상당한 노하우가 필요하다. 그러니까 다른 의미에서 큰 노력이 필요한 분야가 되지 않을까 하는 생각이 든다. AI를 예전부터 연구하고 다뤄왔던 사람들은 능숙하게 결과물을 만들어낸다. 요즘은 AI로 웹툰을 창작하는 것을 실험

하시는 사람도 있다. 애니메이션이나 게임에 활용할 수 있는 캐릭터 시트를 만들어내는 수준까지 AI가 발전했다. AI 그림에서 손가락이 이상하게 표현되는 경우가 있는데 그런 경우 포토샵을 사용해 보정한다. 이러한 상황을 보았을 때 웹툰의 AI 활용도 조만간 이루어질 것으로 생각한다.

그러나 나는 여전히 붓으로 웹툰을 그린다. 내 그림을 AI에 학습시켜서 사용해 봤지만 먹과 붓의 느낌이 잘 살지 않는다. 나는 그림을 그리고 싶어서 웹툰 작가가 되었다. 나처럼 손으로 그림을 그리는 것을 포기하지 못하는 작가도 분명히 있다. 네이버 AI 페인터라는 베타 서비스 기능이 있는데 스케치를 읽고 클릭하면 채색을 해준다. 활용해 보았는데 대략적인 채색을 해주지만 아직 완벽하지는 않다. 그러나 나와 같이 그림 그리는 행위를 포기하지 못하는 작가 입장에서는 채색만 보완해 줄 수 있는 AI가 어느 정도 도움이 될 수 있지 않을까 한다. AI 그림 저작에 많이 사용하는 스테이블 디퓨전 같은 것은 아니지만 조금 덜 부담스러운 느낌이 있다.

채색을 이렇게 하면 어떻게 나올까 하면서 결과물이 궁금해질 때가 있다. 그럴 때 AI의 도움을 받아 다양한 채색 예시를 눈으로 확인할 수 있다. 이런 작업을 일러스트레이터들이 가이드 라인으로 활용할 수 있는 부분이 있을 것이다. 내 작품은 전쟁 사극이기 때문에 작품 속에 군사들이 아주 많이 나온다. 군사들을 그리는 작업 정도는 AI를 활용해서 간단히 대체할 수 있으면 좋겠다고 생각할 때가 있다. 몇 번 실험해 보았지만 전반적으로 고증이 잘 맞지 않는다. 현재 인터넷에 전쟁과 관련해 검색

할 수 있는 이미지 자체가 중국과 일본 이미지가 대다수다. 인터넷에 올라온 한국 이미지는 트렌디한 사극 이미지들이 먼저 나온다. 그러다 보니 AI가 만들어내는 것도 내가 원하는 거친 느낌이 아니다. 그림체가 뭉개지는 것도 있고, 아직은 사람이 직접 많은 보정과 수정을 해주어야 한다. 대신 현재 상황에서는 작가에게 가이드라인을 제시해 줄 수 있는 도구로 사용하거나 채색을 해주면 좋겠다는 정도까지는 왔다. 그런 부분에 있어서는 아직까지는 직접 손으로 그리는 것을 선호하고 아날로그로 작업을 하는 작가로서 안심하고 있다. (고일권)

2

웹툰 IP 확장과
글로벌 진출

대중이 낯선 대중문화, 특히 다른 국가나 지역의 대중문화를 받아들이기 위해서는 어떤 계기가 필요하다. 최근 K팝, 영화, 드라마 등 한류 붐과 함께 한국 문화 전반에 관한 관심이 높아졌고 이러한 분위기는 만화와 웹툰에서도 나타나고 있다. 얼마 전 한국의 출판만화가 하비상 '베스트 국제 만화상(Best International Book)'을 수상하기도 했다. 번역 출간된 외국 작품에 한정해서 주는 상인데 2020년에 김금숙 작가의 〈풀〉이이 상을 받았고, 2021년에는 마영신 작가의 〈엄마들〉이라는 작품이 받았다. 상을 받기 위한 전제 조건은 영어로 번역되어서 출간된 작품이어야 한다. 그리고 현지 독자들에게 읽히고 좋은 평가를 받아야 후보에 오를 자격이 주어진다. 따라서 좋은 만화가 번역되어 해외에 많이 소개되

는 것이 매우 중요하다. 〈풀〉과 〈엄마들〉은 웹툰이 아니다. 〈엄마들〉은 2015년, 〈풀〉은 2017년에 한국에서 단행본으로 출간된 '만화책'으로 독립 만화 혹은 작가주의 만화, 다큐멘터리 만화로 분류된다. 〈풀〉은 일본군 성노예 피해자, 즉 위안부 피해자 故 이옥선 할머니를 취재해 만화로 구성한 작품이고 〈엄마들〉은 우리가 흔히 생각하는 '엄마', '어머니'와는 전혀 다른 날것의 엄마들 이야기를 보여주는 작품이다. 우연일지 모르지만 두 작품 모두 흑백 만화다. 한국 대중문화가 북미에서 새롭게 조명되던 시기적 흐름과 두 작품의 번역, 출간 그리고 하비상 수상이 무관하지는 않다.

프랑스의 경우에는 2003년 앙굴렘 국제만화축제에 한국이 주빈국으로 초청되어 한국만화 전시가 열렸고 그 직후 프랑스어로 번역되어 출간되는 한국만화의 숫자가 늘어났다. 2017년에는 신진작가에게 시상하는 '새로운 발견상'을 앙꼬 작가가 〈나쁜 친구〉로 수상했다. 2023년 1월에는 최규석 작가의 〈송곳〉이 대상 후보로 본선에 진출했다. 이런 변화는 한국만화와 웹툰이 해외에도 서서히 만화 혹은 웹툰 그 자체로 알려지고 있다는 것을 보여준다. 그러나 여전히 해외에서 웹툰은 영화와 드라마 원작으로 소비될 때 그 파급력이 더 크다. (김소원)

왜 웹툰 원작 드라마·영화인가

최근 웹툰의 IP 활용이 활발하게 이루어지며 다양한 성과를 보여주고 있다. 〈무빙〉, 〈마스크걸〉, 〈D.P.〉 등 웹툰을 원작으로 한 여러 OTT 드

라마가 작품의 완성도와 대중성에서 모두 높은 평가를 받았다. 2023년 드라마를 이야기할 때 〈무빙〉을 빼놓을 수 없다. 웹툰 〈무빙〉은 강풀 작가의 웹툰으로 2015년 2월부터 같은 해 9월까지 다음(현 카카오웹툰)에서 총 47화로 연재되었다. 강풀 작가의 전작들 다수가 영상물로 제작되었지만 안타깝게도 성공작은 거의 없다. 긴 호흡의 장편 웹툰을 영화로 제작하는 것에는 한계가 있기 때문이다. 강풀 원작 웹툰이 영화로 제작된 경우 원작 팬들에게는 혹평받은 작품이 많아 〈무빙〉을 OTT 드라마로, 게다가 다수 유명 배우들이 출연하는 장편 드라마로 볼 수 있을 것이라고는 상상하지 못했다. 드디어 강풀 팬들의 오랜 염원이 이루어진 것이다. 원작의 장편 서사를 충실하게 재현한 긴 시리즈로 디즈니 플러스에서 시도했고, 결과는 대성공이다. 최근에는 웹툰을 원작으로 제작되는 드라마와 영화가 상당히 많고 의미 있는 성과를 보여주는 작품도 증가했다. 2023년 화제의 영화와 OTT 드라마 상당수는 웹툰을 원작으로 제작되었다.

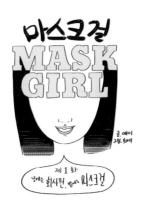
〈마스크걸〉(매미, 희세)

드라마 〈마스크걸〉(넷플릭스)

2023년에는 넷플릭스에서 〈마스크걸〉, 〈D.P.〉 시즌2, 〈이두나!〉, 〈정신병동에도 아침이 와요〉, 디즈니 플러스에서 〈무빙〉과 〈비질란테〉, JTBC에서 〈신성한 이웃〉, SBS에서 〈모범택시2〉와 〈국민사형투표〉, tvN에서 〈이번 생도 잘 부탁해〉, ENA에서 〈남남〉이라는 웹툰 원작 드라마가 방영되었다. 웹툰 원작 영화 〈옥수역 귀신〉, 〈용감한 시민〉, 〈콘크리트 유토피아〉, 〈천박사 퇴마 연구소: 설경의 비밀〉 등도 개봉했다.

만화 관련 학회에서 K팝에는 BTS가 있고 영화는 〈기생충〉이 성공했으며 드라마는 〈오징어 게임〉이 있으니 웹툰에서도 국제적인 성공작이 나왔으면 좋겠다는 이야기를 한 적이 있다. 대중문화는 서로 영향을 주고받는다. 드라마를 재미있게 보았다면 원작 웹툰을 찾아보게 되고, 영화 OST를 부른 가수에게 흥미가 생길 수도 있다. 드라마나 영화에 등장한 음식이나 배경 도시에 호기심이 생기기도 한다. 웹툰 플랫폼이 다양한 언어로 서비스되면서 웹툰도 해외에서 조용하지만 의미 있는 성과를 보여주고 있다. 이렇게 주목받는 웹툰의 성과가 드라마나 영화 인기의 연장선에서 이루어지는 부분이 적지 않다. 웹소설이 원작인 웹툰도 많다. 따라서 웹툰계의 흐름에 대해 웹툰만 분리해서 보기는 어렵다.

만화를 연구하는 입장에서 왜 만화와 웹툰을 원작으로 드라마를 만들고, 그 영화나 드라마가 성공하고 있는가 생각해보면 만화가 가진 표현상의 특징에 기인한다는 것을 알 수 있다. 한국 최초로 만화를 원작으로 활용한 영화가 나온 것은 무려 100년 전이다. 1924년 《동아일보》에 연재되었던 4칸 만화 〈멍텅구리 헛물켜기〉가 있다. 이 만화가 큰 인기를 얻었고, 신문에 코믹한 4칸 만화가 정착되는 계기가 되었다. 〈멍텅구리 련

애생활〉, 〈멍텅구리 자작자급〉 등 후속 시리즈도 이어졌다. 〈멍텅구리 헛물켜기〉는 1926년 이필우 감독에 의해 영화 〈멍텅구리〉로 제작되었다. 안타깝게도 이 영화는 개봉을 홍보하는 신문 글과 영화의 한 장면을 찍은 스냅 사진으로만 남아 있어 내용을 파악할 수는 없다. 그러나 남아 있는 사진상에서는 영화가 만화 속 등장인물 외모의 특징이나 옷차림을 비슷하게 재현했다는 것을 알 수 있다. 1920년대에 어떻게 만화를 원작으로 하는 영화가 나왔을까 생각해보면 대답은 만화 특유의 표현 방법과 특징으로 귀결된다. 만화는 시각적 요소가 차지하는 부분이 크다. 서사가 있고 말풍선에 대사가 있어 텍스트가 차지하는 부분도 크지만 뛰어난 가독성과 전달력은 시각 요소에서 비롯된다. 어떤 일본 만화연구자는 만화가 그 자체로 영상의 콘티 역할을 한다고 주장한다. 일본의 만화평론가이자 연구가인 오오츠카 에이지(大塚英志)는 만화책 그 자체를 스토리보드로 활용해 영상을 만들어보는 실험을 하기도 했다.

만화 연출에 거대한 혁신을 가져온 만화가 테즈카 오사무는 영화적 연출을 만화 지면으로 옮겨온 것으로 평가받는다. 일본만화의 역사와 연출 기법은 테즈카 오사무 이전과 이후로 나뉜다. 테즈카 오사무가 데뷔했을 당시 인기 작가의 작품과 테즈카 오사무의 장편 만화를 놓고 보면 완전히 다르다. 단순히 서사의 밀도나 이야기 전개 방식의 차이가 아니라 테즈카 오사무의 작품은 인물과 배경의 표현, 칸의 흐름, 독자의 시선의 흐름을 치밀하게 고려한 연출을 보여준다. 1928년생인 그는 집 안에 영사기가 있었고, 사진 촬영과 영화감상이 취미인 아버지와 가극 공연 감상과 레코드 수집이 취미인 어머니를 둔 유복한 환경에서 성장했다. 경제

적인 유복함뿐 아니라 어린 시절부터 다양한 문화를 즐기는 환경에서 성장한 것이다. 테즈카 오사무는 자신도 디즈니 애니메이션의 열혈 팬이었기에 그의 작품에는 영화적인 연출이 뚜렷하게 드러난다. 그는 1947년에 단행본 만화 〈신 보물섬〉을 발표했는데 이 작품에서 카메라의 시선이라든가 클로즈업, 롱테이크 같은 영화적인 연출을 볼 수 있다. 이 만화의 첫 장면은 당시 독자에게도 만화관계자에게도 큰 충격이었다. 이 작품의 대성공으로 테즈카 오사무는 본격적인 만화가의 길을 걷게 된다. 〈신 보물섬〉 이후 만화의 연출이 획기적으로 변하고 테즈카 오사무의 만화를 보며 성장한 독자들이 1960년대가 되자 만화가로 데뷔해 일본만화의 전성기를 구축한다. 그런 일본만화의 영향으로부터 자유로울 수 없는 한국만화도 영화적 문법에서 크게 벗어나지 않는 만화 문법과 연출 방법을 가지고 발전했다. 물론 웹툰은 좀 다르다. 세로 스크롤로 정착하면서 기존의 칸 연출이 해체되고 변화했지만 웹툰이 가진 뚜렷한 시각적 요소와 스크롤을 통한 칸의 흐름은 웹툰을 원작으로 영상화하기 좋은 장점이다.

최근 다양한 언어로 서비스되는 웹툰 플랫폼이 늘어나고 있고 탑스타가 등장하는 웹툰 원작 드라마가 성공을 거두면서 원작 웹툰에 관한 관심도 증가하고 있다. 드라마와 영화를 통해 새로운 해외 독자들이 늘어나고 있는 것이다. 네이버와 카카오를 중심으로 하는 웹툰 플랫폼이 과거 출판만화가 해외에 수출되던 것과는 비교가 안 될 정도의 무서운 속도와 양으로 해외에 진출하고 있다. 책이라는 물리적인 형태와 물류, 유통 시스템이 필요한 출판만화와 달리 웹툰은 다양한 언어로 플랫폼만 구축하면 간단하게 서비스할 수 있다. 일본어, 중국어, 베트남어, 태국어,

영어, 프랑스어, 독일어 등 여러 언어로 서비스되는 웹툰 플랫폼이 생겨났다. (김소원)

웹툰 플랫폼의 일본 시장 공략

한국만화는 오랫동안 해외 진출을 위해 노력해왔다. 그리고 그 목적지는 일본이었다. 일본은 세계 최대 규모의 만화 시장을 가지고 있다. E-Book을 포함한 만화 단행본과 만화잡지 판매액만 2022년 기준 6,770억 엔 정도로 추산된다. 만화로부터 파생되는 각종 상품과 영화, 드라마 등의 2차 저작 수익은 포함되지 않은 수치이다. 만화를 원작으로 하는 많은 드라마와 영화가 제작되고 있고 세계로 수출되어 인기를 얻는 만화도 많다. 자국의 만화만으로 포화상태인 일본만화 시장은 상당히 견고해 좀처럼 성과를 얻기 어려웠다. 이런 일본에서 만화 앱 부분 매출 1, 2위가 카카오와 네이버다. 1위는 카카오 재팬의 웹툰 플랫폼 '픽코마(ピッコマ)', 2위는 네이버의 'LINE 망가(LINE マンガ)'다. 3위는 인기 만화잡지인 『주간 소년점프』의 앱 버전인 '소년점프 플러스'다. 〈슬램덩크〉, 〈드래곤 볼〉, 〈귀멸의 칼날〉 등이 연재되었고 〈ONE PIECE〉가 연재되고 있는 『주간 소년점프』는 일본에서 가장 많이 팔리는 잡지다. 그러나 1, 2위와 3위 격차가 상당히 커서 1, 2위의 매출액을 합친 액수가 3위 이하 10위권 앱의 매출액 모두를 합한 것보다 크다. 그렇지만 이 순위는 어디까지나 만화와 관련한 앱에 한정되었기 때문에 웹툰이 일본만화 시장에서 1, 2위를 차지했다는 의미와는 전혀 다르다. 일본의 출판만화 시장이

견고하기 때문에 디지털 만화라고 해도 과거에 출판만화로 나왔던 히트작이나 현재 연재 중인 작품을 E-Book으로 출판하거나 디지털 플랫폼을 통해 서비스하는 경우도 많다. 한국과 같이 웹툰이 독자적인 시장과 유통망을 가지고 있다기보다는 출판만화를 보조하거나 함께 병행한다고 할 수 있어 단순 비교는 힘들다.

일본은 1년 동안 발행되는 잡지의 종류도 200여 종이지만, 1년에 나오는 해외 번역만화가 200권이 채 되지 않는다. 일본에는 만화 단행본으로 출판되었지만 서점에서 유통되지도 못하고 창고에 쌓여 있다 폐기되는 만화도 많다. 일본만화 시장 중 종이책으로 유통되는 단행본 시장 규모는 지속해서 줄고 있지만 발간되는 단행본 종수는 오히려 늘었다. 그만큼 많은 만화책이 쏟아져 나오고 있고 경쟁도 심하다. 자국 만화로 포화상태인 일본만화 시장에서 일본 독자들이 굳이 외국의 번역 만화를 찾아볼 필요는 없는 것이다. 이렇게 치열한 일본만화 시장에서 모바일 앱 부문이지만 한국 기업이 1위와 2위를 유지하고 있다는 것은 의미가 매우 크다.

픽코마와 LINE 망가가 꽤 오랫동안 만화 앱 매출 1, 2위를 차지하고 있고 그 금액도 무시하지 못할 액수가 되면서 일본의 만화 출판관계자들도 큰 자극을 받았다. 그 결과가 『주간 소년점프』를 발행하는 슈에이샤에서 독자적인 세로 스크롤 만화 전용 서비스인 '점프 TOON'을 시작하겠다고 선포한 것이다. 2023년 6월에 홍보 페이지를 공개했고 몇 개월에 걸쳐서 세로 스크롤 한정 만화 공모전을 열어서 10월에 심사 결과가 발표되었다. 공모전 입상자에게는 '점프 TOON'에 세로 스크롤 만화를 연재할

수 있는 기회가 주어진다. 일본에는 상상을 초월하는 숫자의 만화가 지망생이 있고 이들의 극히 일부만 프로 작가로 데뷔하고, 또 그들 중 일부만 이름이 알려진 잡지에 장편 연재를 할 수 있는 기회를 얻는다. 일본만화 시장은 지금까지 이러한 치열한 경쟁에서 살아남아 세상에 나온 만화들이 구축하고 있었다. 이런 일본 시장에서 세로 스크롤 만화가 주목받고 있고 주요 출판사에서 자체적으로 세로 스크롤 플랫폼을 만든다는 것은 일본에서 선전하고 있는 한국 기업의 웹툰 플랫폼에 긍정적인 신호는 아닐 것이다.

일본의 만화 시장이 세계 최대 규모이긴 하지만 전체 인구가 줄어들고 있고 어린이와 청소년 인구의 감소 폭은 더 크다. 만화의 주요 독자층인 10대 인구가 줄면서 만화 시장도 계속해서 줄어들고 있다. 만화 시장 규모가 점점 하향 곡선을 그리다가 반등한 계기가 디지털 기반의 만화 판매량 증가였다. 그리고 디지털 만화 판매량이 코로나19를 겪으면서 급성장했다. 디지털 만화 중에서도 모바일 앱 플랫폼의 중심에는 한국 웹툰이 있다. 이러한 흐름에서 일본의 출판사들과 만화 전문가들도 불황을 타개할 수 있는 해결책을 디지털 만화로부터 찾았다고 볼 수 있다. 그렇다면 앞으로도 한국의 웹툰 서비스가 1, 2위를 수성할 수 있을 것인가? 2024년의 변화에 주목해야 한다. (김소원)

<나 혼자만 레벨업>의 성공 비결

과거 출판만화의 수출과 비교할 때, 현재 웹툰의 해외 진출은 그 규

모와 확장성이 훨씬 크다. 최근에는 한류가 강세를 보이는 아시아 지역 뿐만 아니라 북미와 유럽에서도 웹툰의 영향력이 점차 넓어지고 있다. 2024년에 일본에서 애니메이션으로 방영될 예정인 〈나 혼자만 레벨업〉 이나 먼저 애니메이션으로 제작되며 국내외에서 유의미한 의의를 남겼던 〈신의 탑〉, 〈갓 오브 하이스쿨〉 등이 좋은 사례이다. 세 작품 모두 웹툰, 애니메이션, 게임, 출판만화 등으로 활발하게 OSMU된 바 있다.

그중에서도 웹소설을 원작으로 한 웹툰 〈나 혼자만 레벨업〉은 전 세계 누적 조회 수 143억여 회를 기록한 흥행작이다. 북미 그래픽노블 차트에서 여러 차례 1위를 기록하기도 했다. 초동 판매량이 적을 때는 1만 2천 부에서 많을 때는 2만 1천 부까지 판매되고 있다. 애니메이션 제작이 확정됐을 때는 한 차례 북미 그래픽노블 차트를 역주행하기도 했다.

북미에서 〈나 혼자만 레벨업〉의 흥행 성공에 관한 요인은 복합적이다. 일차적으로는 대중을 사로잡는 흥미로운 스토리에서 그 요인을 찾을 수 있다. 〈나 혼자만 레벨업〉의 특징은 무엇보다 직관성에 있다. 세계관 설정에 있어서 타겟 독자에게 친숙한 게임의 레벨링 시스템을 적용함으로써 접근성을 높였다. 이를 바탕으로 독자에게 인물의 성장과 문제의 해결 과정을 즉각적으로 보여주며 빠른 대리만족을 전달했다. 이는 기다림과 추상성보다 빠르고 감각적인 것에 익숙한 타겟 독자의 욕구에 적합했던 것으로 풀이될 수 있다. 극적 구조에 있어서는 연약한 인물이 영웅으로 성장하는 영웅서사를 몰입감 있게 풀어내며 국내외로 많은 독자에게 사랑받았다. 여기서 웹툰의 역동적인 액션 시퀀스, 타겟 독자층에게 어필하는 매력적인 캐릭터 디자인, 작품의 분위기를 더하는 색감과 정교한

표현 등은 〈나 혼자만 레벨업〉의 서사에 생동감을 불어넣는 데 성공한 것으로 판단된다.

〈나 혼자만 레벨업〉　　　〈나 혼자만 레벨업〉 일본어판 〈나 혼자만 레벨업〉 프랑스어판

〈나 혼자만 레벨업〉의 현지화 전략을 보면, 매끄러운 대사 처리와 원작의 뉘앙스를 잘 담아낸 번역으로 높은 평가를 받는다. 일본에서는 현지화 전략의 일환으로 등장인물의 이름을 전부 일본 이름으로 수정하기도 했다. 유사한 예시로서 등장인물의 이름이 우리나라 이름으로 변경된 〈슬램덩크〉를 생각하면 되겠다. 번역이나 고유명사뿐만 아니라 사회문화적인 부분에서도 현지화 전략에 신경을 썼다. 예컨대 원작에서는 일본이 한국을 배신하려다 오히려 위기에 처한 내용이 나오지만 일본판에서는 이러한 내용이 삭제됐다. (조한기)

나는 로맨스 판타지를 별로 좋아하지 않는다. 사극 작가이기 때문에

그림체도 완전히 다르다. 내가 데뷔했던 2013년에는 〈마음의 소리〉나 〈노블레스〉 같은 여러 개성 있는 작품이 많았는데 최근에는 로맨스 판타지가 강세를 보인다. 로맨스 판타지 웹툰이 시각적인 면에서 대단히 일러스트적이고 완성도를 갖춘 작품이 많다. 그런 면이 흑백인 일본만화와 차별화된 부분이 아닐까. 아주 작은 차이인 것 같은데 사람들이 받아들이는 것은 크다.

웹툰 그림체를 이야기할 때 네이버웹툰 〈여신강림〉을 빼놓을 수 없는데 어떻게 보면 만화적 생동감은 덜하지만 반실사체로 마치 필터를 넣은 것처럼 아름다운, 독자들이 생각하는 '예쁨'이란 것을 최대치로 보여주는 그림체로 많은 반향을 일으켰다. 그러나 이 부분은 전통적인 만화적 가치를 생각하는 독자와 작가로부터 반발심을 불러일으킬 수도 있다. 마치 셀피를 찍은 것처럼 소위 얼짱 각도를 유지하며 미를 뽐내는 캐릭터의 모습에 생동감을 덜 느낄 수도 있지만 이 작품은 여러 국가로 수출되어 큰 호응을 얻었다. 서사의 짜임새가 매우 좋다고는 할 수 없다. 보편적으로 사람들의 감성을 자극하는 무난한 스토리텔링을 바탕으로 했다. 그러나 압도적 미를 추구한 그림체로 독자들의 관심과 사랑을 얻은 것은 분명 다른 작가들이 눈여겨 볼만한 사례이다.

나는 흑백으로 작업하지만 한국 웹툰은 대부분 풀컬러로 처음부터 끝까지 독자의 시각적인 감성을 만족시킨다. 중국 웹툰계도 작가가 많고 잘 그리는 사람도 많다. 그럼에도 불구하고 왜 중국 업체는 보편적으로 세계 속에서 성공하지 못할까, 하고 묻는다면 그것은 그들의 사회체제로부터 생각해보아야 할 것이다. 표현의 자유를 제한하며 창작 저변의 잠

재성을 억제하고 있는 것이 아닐까. 한국은 보편적인 감수성을 자극하는 표현에 특화한 작품이 매우 많다. 멜로나 로맨스로 사람들의 감성을 자극하는 것이다.

네이버는 컷툰이라는 형식의 웹툰을 서비스하고 있다. 모바일 화면에 한 컷씩 뜨고 옆으로 넘기는 것인데, 컷 하나가 화면에 꽉 찬다. 컷툰의 영향인지는 모르겠으나 요즘은 세로 스크롤 형식인데도 컷 하나가 화면에 꽉 차게 그린다. 거기에 더해 밀도가 높아지고 디테일해지는 그림체 덕분에 독자들은 작품에 더욱 쉽게 몰입할 수 있다. 주간 연재로 인해 이야기의 호흡도 빠르다. 게다가 '사이다' 전개로 독자에게 카타르시스를 선사하는 점도 큰 장점이다. (고일권)

웹툰 창작 환경의 변화와
저작권 침해 문제

만화가는 여전히 '을'이어야 하는가

2023년 3월 11일 〈검정 고무신〉의 그림을 담당했던 이우영 작가가 별세했다. 주변의 증언에 따르면 생전 이우영 작가는 캐릭터에 대한 권리를 잃고, 저작권 분쟁에 휘말리면서 극심한 스트레스에 시달려왔다고 한다. 이우영 작가는 그의 부모님이 운영하는 농장에서 〈검정 고무신〉 캐릭터를 무단 사용한 혐의로 형사고소 당했다. 이 사건은 언론을 통해 세간에 알려지며 큰 충격을 줬다. 이우영 작가 사망 후, 한국만화가협회는 '이우영 작가 사건 대책위원회'를 구성했다. 문화체육관광부는 불공정 계약을 방지하기 위한 정책적·제도적 대책을 강화하겠다고 밝혔다. 2023

년 7월 17일에는 문화체육관광부 특별조사팀의 시정명령에 따라 이우영 작가 유족이 불공정 계약 및 미분배 수익에 관한 보상을 받을 수 있게 됐다. 저작권위원회에서는 문제를 야기한 계약 주체의 〈검정 고무신〉 저작권을 말소했으며, 이에 따라 잃어버린 저작권을 보상받을 길이 열렸다.

〈검정 고무신〉(이우영)

이와 결이 조금 다르지만, 창작자의 저작권 문제에 관한 관심을 불러일으킨 사건에는 2020년 〈구름빵〉 사건이 있다. 백희나 작가가 매절 계약(대가를 일괄적으로 지불하는 형태)으로 사실상 출판사에 저작권을 양도하는 계약을 맺고, 이후에 권리를 주장할 수 없게 된 사건이다. 출판사는 이러한 계약 방식이 작가가 불확실한 미래의 이익을 포기하는 대신 실패의 리스크도 지지 않는 방안으로 설명한다. 출판사는 성패에 관한 모험과 작품의 판로 및 마케팅 비용을 부담한다. 결과적으로 작품이 성공했다고 해서 사후적으로 작가가 이익 분배를 요구하는 것은 부당한 처

사로 보일 수 있다.

　그럼에도 저작권에 관련된 다종다기한 이슈를 종합해 보면 창작자가 저작권을 통째로 빼앗기는 것은 문제가 있다. 창작자와 출판사의 관계가 항상 대등한 것은 아니기 때문이다. 특히 작품을 알릴 기회가 적고 생계에 직접적인 영향을 받는 신인작가라면 문제가 더욱 심각하다. 실례로 얼마 전 카카오엔터테인먼트가 웹소설 공모전 당선작의 드라마·영화화 결정권과 제작사까지 독점적으로 결정하는 계약을 체결했다. 이 사건으로 카카오는 공정거래위원회로부터 과징금 5억 4천만 원과 법적제재를 받았다. 공정위가 공모전 저작권과 관련한 불공정 행위를 제재한 첫 사례다. 관용적으로 본다면, 2차 저작물에 관한 우선협상권이 업계의 관례로 여겨지지만 카카오는 독점 제작권을 요구했다는 점에서 더 큰 문제가 있다. 더불어 일부 작가들에게는 해외 현지화 작품의 2차 저작물을 제작할 때 '제3자에게 카카오엔터보다 유리한 조건을 제시하지 못한다'는 조건을 추가했다. 최근 IP 비즈니스의 핵심인 웹툰과 웹소설의 경우 2차 저작으로 더 수익을 내는 경우가 많다는 점을 생각하면 명백한 불공정한 계약이다.

　이러한 조치가 사후약방문으로 끝나지 않으려면 창작자의 권익 보호를 위한 제도적 정비가 시급하다. 아무리 사적 계약 문제라고는 하지만 저작권 계약 과정에서 개인은 불리한 위치에 서기 쉽다. 특히 우리나라의 저작권법에는 불공정 계약에 대한 명료한 기준이 없는 실정이다. 해석에 따라 독소조항이 될 수 있는 영역을 선별하고, 충분한 논의를 거쳐 실질적으로 권익을 보호받을 기반이 필요하다. 최소한의 안전장치로 평

가받는 표준계약서의 적극적인 도입 및 홍보도 고려되어야 한다. (조한
기)

　안타깝게도 만화계의 불공정 관행의 역사는 매우 길다. 1960년대,
1970년대에 활동한 원로 작가들과 인터뷰를 해보면 만화 출판사와의 계
약은 구두 계약이었다고 회상한다. 1960년대까지는 출판사와 서면으로
합의된 계약서를 써본 적이 없고 원고료를 정하는 것도 출판사였으며 만
화책의 판매량에 대한 정보나 원고료 산정의 기준도 작가는 알 수 없었
다. 1972년《소년한국일보》가 만화 시장의 독과점 체제를 무너뜨리면서
만화출판계에 진출하는데 그때 처음으로 계약금을 받고 계약서를 썼다
는 증언도 있다. 대중문화 전반적으로 창작자에 대한 권리가 보호되고
있고 불공정 계약이나 저작권 문제가 상당 부분 개선되었지만 만화의 저
작권 침해 문제는 여전히 종종 기사화된다. 1980년대까지도 어린이날이
되면 만화를 쌓아 놓고 불태웠고, 여전히 만화의 폭력성이 청소년에게
악영향을 끼친다는 기사가 나온다. 유독 만화계에서 불거지는 저작권 침
해 문제는 만화가 오랜 시간 대중문화로서 시민권을 얻지 못했기 때문일
것이다.
　그렇다고 만화계가 손 놓고 바라보기만 한 것은 아니다. 미래의 작가
가 될 학생을 대상으로 저작권 교육을 실시하고 전문가와 업계 관계자가
모여 표준계약서도 만들었다. 그러나 표준계약서에 법적인 강제력이 없
다. 표준계약서조차 없이 사각지대에 놓여 있던 시기에 작품을 한 작가
들은 불이익을 더 많이 받았을 것이다. 최근 여러 문제점이 개선되고 있

으나 만화가들은 여전히 카카오의 불공정 행위와 같은 불리한 계약 관행에 노출되어 있다. (김소원)

작가의 입장에서 말하자면 예전에는 소위 '직거래'라고 하는, 그러니까 작가가 직접 출판만화 계약하는 경우가 많았다. 나도 몇 안 되는 직거래 개인 작가다. 중간에 CP(Contents Provider)라는 콘텐츠 제작사가 있다. 콘텐츠 공급자가 개입하게 되는 것인데, 소위 말하면 이중 계약처럼 되는 것이다. 작가는 CP와 계약하고 CP는 플랫폼과 계약을 한다. 이렇게 수익을 나누다 보면 작가의 몫이 별로 없는 경우도 있다. 그러나 노동의 강도는 과거보다 훨씬 강해졌다. 네이버에서만 일주일에 약 400편이 넘는 웹툰이 연재되고 있다. 그러다 보니 경쟁이 과열되는 것도 있고 독자들이 요구하는 분량에 대한 문제도 있다. 게다가 대부분의 웹툰은 풀컬러로 연재된다. 풀컬러에 컷 분량까지 늘어나면 그만큼 작가의 부담은 가중되는 것이다. 나는 개인 작가로 CP나 에이전시에 소속되거나 계약되어 있지 않은 상태인데, 내가 처음 데뷔했을 무렵에는 한 회 분량이 70~80컷이면 상당히 많은 편이었다. 그러나 요즘은 한 회 100컷을 그려내도 독자들이 분량에 아쉬움을 표한다.

플랫폼에서는 분량에 대한 압박을 가하지는 않는다. 그러나 분량을 지적하는 댓글이 많아지고 그런 댓글을 보다 보면 작가는 압박을 받는다. 내 분량이 적은가, 하는 생각이 들고 그러다 보면 컷을 늘리는 것보다는

컷과 컷 사이의 공간을 늘려버리는 식으로 전체 분량을 늘리기도 한다. 그러면 "이 작가는 게을러서 '폭감'으로 때운다.", "말풍선으로 때운다." 라는 식의 댓글이 달린다. 작가로서 자존심이 상하기도 하지만 주간 연재의 틀에 맞춰지면 일단 부족한 부분이 보여도 진행해야 한다. 이 부분도 작가의 심리면에서 창작의 중요한 요소가 되지 않을까 생각한다.

최근에는 사전에 독자에게 작품을 어필하기 위해 분량을 초반에 압도적으로 많이 늘리는 작품이 많다. 편당 분량이 늘어난 만큼 사전제작과 세이브 원고(미리 준비해 두는 원고)에 대한 요구 분량이 늘었는데 나는 네이버에서 최소 7편 분량을 요구받았다. 7편이면 일주일에 한 화씩만 해도 7주 분량이 된다. 담당자와 이야기하고 조율하면서 이 부분은 조금 늘렸으면 좋겠고 여기는 합쳤으면 좋겠고 하다 보면 수정 작업만도 몇 개월이 걸린다. 다른 작가에게는 거의 20화 정도를 요구한다고 들었다. 그러한 작업이 반 년 정도 걸리고 자료조사 및 기타 사전 작업을 포함하면 1년이 소요되는 경우도 있다. 플랫폼에서 미리 돈을 받고 일하는 것이 아니기 때문에 작가는 생계가 어려워진다. 그러면 필연적으로 어시스트 같은 제작 지원을 해줄 수 있는 CP가 필요하다. 그러면 작가도 거기에 의존할 수밖에 없는 상황이 된다.

나는 원고료를 받고 있는데 주변 동료의 이야기를 들어보면 MG, 즉 미니멈 개런티를 받는다고 한다. 미니멈 개런티가 최저 시급 같은 개념으로 인식되는 경우도 있는데 쉽게 말해서 작가의 미래 수익을 미리 받는 것이라고 생각하면 된다. 예를 들어 출판사에서 인쇄해서 판매한 후 계약금을 제외하고 수익을 나누는 식인데 MG도 비슷하다. 이는 예전에 유

료 플랫폼이 생기면서 불거진 문제인데 수익이 선차감이라는 것이 있고 후차감이라는 것이 있다. 단순하게 말하면 선차감은 회사가 작가에게 사전제작 때 준 MG를 연재 후 수익에서 우선 차감하고 그 이후 남는 수익을 작가와 배분하는 것이다. 예를 들어 작가와 회사가 7 대 3이고 100만 원의 수익이 발생했다고 하면 작가가 7 플랫폼이 3 이렇게 나눌 수 있다. 그러나 MG는 사전에 50만 원이 소요되었다고 한다면 50만 원을 제외하고 거기서 남은 50만 원에서 7대 3으로 나눈다. 작가에게 돌아가는 몫이 더 적어지지만, 작가 입장에서는 사전 제작할 때에도 최소한의 수입은 필요하다. 따라서 미리 받은 금액을 차후 제하고 또 제하게 되는 것이다. 인기가 많으면 MG든 어떤 방식으로든 큰 수익이 발생하겠지만 모든 작가가 그렇지는 않다.

　문제가 되는 건 후차감이라는 것인데 신인작가에게 주로 요구하는 방식이다. 후차감은 작가에게 우선 수익분배를 한 후 작가의 수익에서 MG를 제하는 것이다. 즉 수익으로 분배받은 금액이 MG보다 적어도 계약상 작가의 수익에서 그만큼을 가져간다는 것인데 작가가 받은 것보다 MG가 많으면 빚이 된다. 처음 이 이야기를 접했을 때 믿기 어려웠다. 회사 입장이 있겠지만 이런 식의 작가 대우는 웹툰의 미래에 전혀 도움이 되지 않는다. 이외에도 이 MG를 정하는 기준이 회사마다 작가마다 천차만별이라 하나하나 설명하기도 어렵고 이해하기도 어렵다. 정산기준이 되는 기간까지 계산하면 작품만 하는 작가들은 정확히 사안을 인지하지 못한다.

　이 밖에도 내근직처럼 스튜디오에 소속되어 월급을 받는 작가도 있고

4대 보험이 적용되는 경우도 있다. 웹툰 창작 형태가 예전처럼 혼자 책임지고 작업하며 어시스턴트를 고용하는 방식만 존재하는 것은 아니다. 오히려 한 프로젝트의 일원으로서 철저하게 기획된 작품 속에서 나름의 역할을 하는 것으로 바뀌고 있다. 웹툰 제작 스튜디오도 작가가 설립하고 작가 중심으로 작품을 만드는 경우도 많아졌다. 개인적으로는 창작자 중심의 스튜디오가 운영이 되어야 한다고 생각한다.

CP 체제가 정착하면서 창작되는 웹툰의 양이 대폭 증가했다. 연재되는 웹툰의 양이 많아지면서 경쟁이 치열해지고, 그러다 보니 웹툰 시장이 가파르게 팽창하다 현재는 정체된 상태다. 〈나 혼자만 레벨업〉과 같은 시리즈가 성공하면서 '제2의 나 혼자 시리즈'를 꿈꾸는 제작사가 많아졌지만 그런 성공이 마음대로 되는 것은 아니다. 이런 상황에서 독자들은 피로감을 느낀다. 또 전지적이냐, 또 판타지냐, 또 일진물이야? 이렇게 독자들이 피로감을 느끼게 되면 제작사의 수익이 감소할 수밖에 없다. 결국 작가에게도 좋은 것이 아니다. 웹툰뿐 아니라 어느 분야든 폭발적인 양적 성장 뒤에는 그늘이 있기 마련인데, 이젠 양적 성장과 더불어서 질적인 부분에서, 특히 독자를 감동시킬 수 있는 재미라는 부분에 대해 여러 각도에서 깊은 연구가 필요하다.

현재 십수 년째 공고히 자리 잡은 요일제와 주간 연재 일변도에서 벗어나 다양한 연재 주기와 프로모션이 필요하지 않을까 한다. 이미 여러 시도가 있었지만 네이버웹툰과 카카오웹툰 양대 플랫폼이 선두주자로서 다양한 시도를 해주었으면 하는 바람이다. (고일권)

플랫폼 다변화와
출판만화

새로운 웹툰 플랫폼의 등장

네이버웹툰과 카카오웹툰, 네이버 시리즈, 카카오페이지 등 포털 서비스와 관련된 웹툰 플랫폼에 작품과 독자가 편중되는 쏠림 현상이 심해지고 있다. 과거와 비교했을 때 상당히 많은 작품이 네이버웹툰과 카카오웹툰에서 연재되고 있다. 포털 서비스는 무료로 웹툰을 서비스하면서 웹툰 독자는 물론 연재되는 작품의 수도 증가하는 데에 큰 역할을 했다. 양적인 성장은 충분히 이루어졌고 이제 내실을 다져야 하는데 양대 포털 의존도가 지나치게 높은 것이 과연 옳은 것인가. 그러나 최근 플랫폼이 조금씩 다변화하고 있다는 점은 희망적이다.

2003년 다음에서 웹툰 서비스를 시작했고 곧이어 네이버에서도 웹툰 서비스를 시작했다. 2013년 두 회사가 10년간 양분했던 웹툰 시장에 레진코믹스가 본격적인 유료 서비스 모델을 들고 도전했다. 모바일 앱을 기반으로 하는 웹툰 전문 플랫폼이 등장한 것이다. 레진코믹스가 성공적으로 유료 서비스 모델을 도입한 후 많은 웹툰 플랫폼이 생겨났다.

매년 한국콘텐츠진흥원에서 발행하는 『만화산업백서』에서 웹툰 독자 실태 조사를 하고 있다. 독자들이 주로 이용하는 플랫폼을 조사하면 네이버웹툰과 카카오웹툰이 1, 2위를 지키고 유료 웹툰 플랫폼이 그 이후 순위에 올랐지만 최근에는 카카오페이지와 네이버 시리즈가 3, 4위에 올라 있다. 카카오웹툰과 네이버웹툰은 독점 연재작에 한정된 웹툰 플랫폼이지만 카카오페이지와 네이버 시리즈는 비독점 웹툰과 웹소설도 실리는 플랫폼이고 유료 서비스가 중심이다. 상황이 이렇다 보니 유료 웹툰 플랫폼의 성장세는 정체되고 있다. 네이버웹툰이나 카카오웹툰은 굳이 미리보기를 할 게 아니면 대부분의 작품을 무료로 이용할 수 있다. 부분 유료제가 도입되기는 했지만 대부분의 콘텐츠는 일주일에 한 회씩만 보면 무료로 이용할 수 있다. 네이버와 카카오 이외의 플랫폼은 사실 소위 19금이라 불리는 성인용 웹툰과 여성향 성인물인 BL 등 특수 장르로 유지되고 있는 것이 현실이다. 이들 유료 웹툰 플랫폼의 성장세가 꺾인 것도 이런 이유일 것이다.

최근 오픈 플랫폼과 SNS를 통해서 웹툰을 본다고 하는 독자가 증가했다. SNS나 오픈 플랫폼을 주로 이용하는 독자는 10대, 20대가 다른 연령대보다 많다. 유료 결제를 경험했다고 하는 독자 비율도 꾸준히 증가하

고 있다. 오픈 플랫폼은 복잡한 과정 없이 작가가 자유롭게 창작물을 올리고 소비자가 직접 작품에 대가를 치르는 형식이다. 웹툰뿐 아니라 소설, 일러스트, 디자인 소품 등 다양한 창작물이 대상이다. 실제로 만화를 전공하는 학생들이 '포스타입(www.postype.com)'에 작품을 연재하는 경우도 있다. 오픈 플랫폼의 하나인 포스타입 누적 거래액이 천억 원을 돌파했다는 기사가 있다. 그 거래액이 모두 웹툰에서 만들어진 것은 아니지만 의미 있는 숫자이다.

웹툰 플랫폼, 특히 네이버웹툰과 카카오웹툰에 작품이 연재되기까지 경쟁이 극심하다. 일주일에 한 번 혹은 두 번의 연재 주기를 꼭 지켜야 하고, 대중적인 장르에 편중되기 쉽다. CP사에서 기획하고 제작한 작품 중에는 제목까지 비슷한 작품이 많다. 흡사한 작품이 계속 나오고 장르 편중이 이루어지고 있는 상황에서 소수 독자들이 찾는 개성 있는 작품이 설 자리를 점차 잃고 있다. 웹툰 플랫폼, 특히 네이버웹툰과 카카오웹툰의 진입장벽도 과거보다 훨씬 높아져 어설프지만 신선한 작품, 실험적인 작품은 점점 찾아보기 힘들다.

최근 카카오웹툰이 '웹툰 리그' 서비스를 종료했다. 아직 데뷔하기 전인 만화가 지망생들이 웹툰 리그에 자유롭게 작품을 올리고 독자의 평가가 좋은 작품은 정식 연재에 이르던 신인작가 등용문 역할을 하던 서비스였다. 상황이 이렇다 보니 인스타그램이나 페이스북에 작품을 올리거나 포스타입 같은 새로운 형식의 플랫폼을 통해 연재되는 작품이 늘고 있다. 서로 다른 성격의 플랫폼이 생겨나는 것은 긍정적인 신호다. (김소원)

그래도 여전히 만화책은 존재한다

한국콘텐츠진흥원에서 발간하는 「만화백서 2023」에 따르면 출판만화만 이용한다는 대답이 2.9퍼센트, 웹툰과 출판만화 모두 이용하는 응답이 29.7퍼센트로 조사되었다. 웹툰이 인기가 많았던 작품이라고 해서 꼭 단행본으로 나오는 것이 아니고 대중적으로 인기를 얻지 못했던 작품이라도 독자들의 탄탄한 지지를 받은 웹툰은 크라우드 펀딩 등의 방법으로 단행본이 나오기도 한다. 웹툰이 한국만화의 중심이 된 지금도 웹툰 플랫폼을 거치지 않고 꾸준히 출판만화만 하는 작가도 있다. 그래서 시장의 규모라든가 산업의 규모가 아니라 만화의 다양성면에서 보면 한국만화의 스펙트럼은 상당히 넓다고 생각한다.

미국은 슈퍼히어로 코믹스의 시장점유율이 70% 정도로 상당히 높고 일본 만화는 일본 만화 자체의 다양성은 있지만, 해외 만화에는 매우 가혹한 시장이다. 만화 향유의 저변 확대를 위해서라도 출판만화 시장은 잊지 말아야 할 가치가 있다. (김소원)

2024년
웹툰 전망

IP 확장이 필요하다

콘텐츠 홍수의 시대를 살고 있는 지금 웹툰 산업의 변화를 예측하기는 매우 어렵다. 그럼에도 조심스럽게 2024년 웹툰 산업의 변화를 예측해 보자면, 웹툰 기반의 OSMU 전략과 IP 비즈니스 모델의 대세론이 계속될 것으로 예상된다. 출판만화 혹은 웹툰은 OSMU에 적합한 매체이긴 하지만 한국만큼 영화, 게임, 드라마 등 2차 창작물이 세계 시장에서 주목받은 사례는 드물다. 2023년에 〈무빙〉, 〈마스크걸〉, 〈이두나!〉 등 글로벌 OTT 플랫폼으로 서비스 중인 웹툰 기반 작품이 좋은 평가를 얻었다. 웹툰 기반의 IP 확장도 많지만 최근에는 그 반대의 사례도 많다. 가

장 빈번한 사례였던 웹소설의 웹툰화뿐만 아니라, BTS, 르세라핌 등 아이돌 그룹을 모델로 한 웹툰이 계속해서 제작되고 있는 것도 눈여겨볼 부분이다.

〈이두나!〉(이송아)

대중의 사랑을 받은 IP의 확장은 수익모델을 다각화하고 위험부담을 줄이는 가장 안전한 모델로 여겨진다. 팬덤을 기반으로 한 IP 콘텐츠는 소비의 안정성뿐만 아니라 확장된 작품이 성공했을 때 새로운 팬층의 유입도 함께 기대된다. 콘텐츠 홍수 시대에 소비자의 눈길을 붙잡기 위해서 콘텐츠의 연속성이 매우 중요하다. 스토리콘텐츠인 웹툰은 지속적인 콘텐츠 공급에 유리하며 제작과정에서 다른 매체에 비해 상대적으로 경제적인 리스크가 적은 것도 장점이다. 문화콘텐츠 산업 전반에서 웹툰이 각광받는 이유도 이와 무관치 않다.

결론적으로 본다면, 현재 K콘텐츠의 IP 산업이 지속될 수 있는 까닭은

그동안 축적된 기존 IP를 효과적으로 재발굴하고 있기 때문이다. 2024년에도 웹툰을 기반으로 한 드라마, 영화, 게임, 애니메이션 등의 개발 혹은 서비스가 예정되어 있다. 유의해야 할 사실은 그러한 IP가 무한하지 않다는 것이다. 앞으로도 양질의 IP가 탄생하고 확장되기 위해서는 기본적으로 건강한 산업생태계가 조성돼야 한다. 최우선 과제는 창작자와 창작 환경에 대한 처우 개선이다. 저작권 이슈에서 나타나듯이 지속적인 성장세에도 불구하고 웹툰 산업계가 극복해야 할 당면 과제가 많다. 특히 현재 문화콘텐츠 기획·개발은 IP 확장을 전제로 비즈니스 전략을 세우는 경우가 많다. IP가 확장될수록 다양한 이해관계가 더 복잡하게 얽힐 가능성이 큰 만큼 창작자와 사업자 간의 신뢰 및 협력 관계를 담보할 수 있는 건강한 선순환 체계가 정착해야 한다. 대기업의 수직계열화와 콘텐츠의 대량 생산 전략이 정답이 될 수는 없다. (조한기)

무엇의 원작이 아닌, 웹툰 그 자체로

웹툰의 해외 진출은 최근 몇 년 사이 흐름이 바뀌고 있어 정리할 필요가 있다. 북미와 유럽 독자를 대상으로 하는 플랫폼이 대부분 네이버나 카카오에 인수되거나 대규모 투자를 받았다. 2012년 북미 독자를 타깃으로 영어로 서비스되는 온라인 만화 플랫폼 '타파스틱(Tapastic)'이 서비스를 시작했다. 한국계 기업인이 창업한 타파스 미디어(Tapas Media)에서 런칭한 타파스틱은 이후 타파스(Tapas, https://tapas.io)로 이름이 바뀌었다. 서비스 초기 조회수를 기준으로 작가에게 고료가 지급되거나 광고

수익을 작가와 나누는 방식에 더해 독자들이 작가에게 고료를 기부할 수 있는 오픈 플랫폼 형식으로 운영되었다. 그러나 기부 시스템은 중단되었다. 이후 카카오와 웹툰 작품 공급 계약을 맺었고 2021년에는 카카오로 인수되었다.

또한 프랑스 최초의 온라인 만화 서비스인 델리툰(delitoon, http://delitoon.com)이 프랑스의 주요 만화 출판사의 편집자이기도 한 디디에 보르그(Didier Borg)에 의해 설립된다. 디디에는 한국만화를 번역, 출간하면서 웹툰의 가능성을 파악하고 한국형 웹툰 플랫폼을 설립한 것이다. 그러나 '델리툰'은 2021년 키다리 스튜디오에 인수된다. 그리고 2016년에 설립된 영어 웹툰 플랫폼 '테피툰(tappytoon)'은 2020년 7월 프랑스어 버전을, 2020년 8월에는 독일어 버전을 출시했다. 2021년 네이버가 334억을 투자했고 2021년 8월부터는 웹소설 서비스도 런칭했다.

네이버웹툰과 카카오웹툰은 영어, 프랑스어, 독일어, 이탈리아어, 일본어, 중국어(대만), 태국어, 인도네시아어 등 여러 언어로 서비스되고 있다. 중국의 경우 자국 콘텐츠 보호를 위한 법적 규제로 외국 콘텐츠 업체가 중국 국내에서 직접 서비스를 할 수 없기 때문에 중국 현지 플랫폼에서 한국 웹툰이 번역되어 소개되고 있다. 일부 플랫폼은 해외 IP로는 접속이 안 되거나 서비스 일부가 제한되기도 한다. 그러나 웹툰 플랫폼은 물리적인 국경이나 지역 안에서만 소비되는 것이 아니고 그 언어를 사용할 수 있는 독자라면 이용의 제약이 크지 않다. 과거 출판만화와 전혀 다른 수출과 유통 체계를 가지고 있다는 점에서 확장 가능성 또한 크다.

그러나 웹툰 해외 진출의 중심도 결국 네이버와 카카오 두 회사의 영향에서 크게 벗어나지 못하고 있다는 점은 우려스럽다. 웹툰이 지금의 규모로 성장하기까지 카카오와 네이버의 공도 있지만, 두 플랫폼의 독과점 문제가 분명 있다. 이러한 현상이 해외에서도 재현이 되는 것은 아닌가, 하는 우려를 낫는다. 게다가 네이버는 2021년 일본과 미국 등 주요 국가에서 '웹툰(WEBTOON)'을 상표로 등록하고 'LINE 망가'나 '코미코(comico)' 등의 웹툰 서비스명을 'WEBTOON'으로 변경하는 등 해외에서 '웹툰'이라는 이름의 플랫폼을 공격적으로 전개하고 있다. 네이버는 웹툰이라는 이름을 독점할 의도는 없다고 밝혔지만, 카카오웹툰의 일본어 플랫폼인 픽코마는 '웹툰'이란 표현 대신 '스마트툰(smartoon)'이란 용어를 사용한다. 'WEBTOON'을 공식적으로 사용할 수 없기 때문이다.

이처럼 한국 웹툰의 해외 진출이 활발해지고 있는 시점에서 극복해야 할 문제는 오리지널 콘텐츠를 강화하는 것이다. 〈나 혼자만 레벨업〉이 카카오웹툰의 해외 플랫폼에서 크게 성공했지만 이 작품은 웹소설을 원작으로 기획된 작품이다. 이 작품의 성공 후 비슷한 제목과 플롯의 작품이 쏟아져 나왔고, 해외 플랫폼의 인기작 상당수가 판타지 웹소설이나 로맨스 판타지 웹소설을 원작으로 하는 웹툰이다. 이러한 장르 편중에서 반드시 벗어나야 한다.

한국에서는 웹툰 그 자체로 성립될 수 있지만 해외에서 웹툰은 여전히 드라마 혹은 영화의 원작으로 소비된다. 인기 드라마의 원작 웹툰은 특히 아시아권에서 독자의 주목을 받는다. 넷플릭스 드라마 〈마스크걸〉이 공개된 직후 웹툰 〈마스크걸〉이 중국의 웹툰 플랫폼 메인 페이지에 소개

되었다. 어떤 작품의 원작, 혹은 어떤 작품을 원작으로 만들어진 웹툰이 아니라 독자적인 작품으로 주목받는 웹툰이 늘어나야 한다. (김소원)

주목해야 할 웹툰

2024년에도 웹툰 IP를 원작으로 하는 드라마와 영화가 많다. 〈정년이〉는 tvN에서 방영될 예정으로 김태리, 신예은, 라미란이 주연이다. 꼬마비 작가 원작인 〈살인자ㅇ난감〉은 최우식, 손석구, 이희준이 주연으로 만들어져 넷플릭스에서 공개된다. 유승연 작가의 〈스터디그룹〉은 티빙에서 방영될 예정으로 아이돌 출신 황민현이 주연을 맡았다.

2024년 주목할 웹툰으로 강태진 작가의 〈사변괴담〉을 추천하고자 한다. 웹툰 특성상 현재 독자에게 널리 사랑받는 작품은 연재 기간이 이미 오래됐을 확률이 높다. 그런 면에서 2023년에 연재를 시작한 작품을 선택하고 싶었다. 강태진 작가의 작품인 〈조국과 민족〉이 넷플릭스 오리지널 영화로 제작 중이다.

〈사변괴담〉(강태진)

호러 장르와 호러 캐릭터를 좋아하는데 한국의 여러 스토리콘텐츠 중에 호러 장르와 호러 캐릭터는 비교적 변방에 있다고 생각한다. 그런 면에서 〈사변괴담〉은 오랜만에 흥미롭게 본 작품이다. 최근 한국 스토리콘텐츠에서 가장 사랑받은 호러 캐릭터는 좀비였다. 〈킹덤〉, 〈부산행〉, 〈지금 우리 학교는〉이 이를 반증한다. 그와 비교해 〈사변괴담〉은 동양적인 캐릭터 강시를 소재로 삼았다는 점이 흥미롭다. 좀비와 강시, 얼핏 보기에 언데드 캐릭터라는 점에서 두 캐릭터는 유사해 보이지만, 캐릭터가 성립되는 데는 다른 맥락이 분명히 있다. 〈사변괴담〉의 이런 부분이 잘 표현되었다.

〈사변괴담〉은 호러와 미스터리 스릴러의 장르 관습을 넘나들며 극적 긴장감을 연출하는 데 빼어나다. 그러한 장르적 쾌감뿐만 아니라, 한국전쟁을 배경으로 작가의 주제의식을 선명하게 보여준다. 이 작품에는 이데올로기 대결이 야기한 민족의 비극과 전근대적인 악습에 짓눌린 개인의 비극이 섬뜩하게 표현되어 있다. 아직 더 큰 그림을 그려가는 중이기에 속단하기 어렵지만 2024년에 가장 흥미롭게 볼 수 있는 작품이 되지 않을까 기대한다. (조한기)

정말 좋은 작품이라 생각되기에 시기에 관련 없이 한번 추천하고 싶은 작품이 있다. 사극 웹툰작가로서 의외일 수도 있겠지만 〈여고생 드래곤〉을 추천한다. 땅콩 작가의 데뷔작으로 원래 디씨인사이드 카툰 갤러리에서 연재되어 큰 반향을 일으킨 작품이다. 이후 박태준 만화회사가 에이전시를 맡아 네이버웹툰에 안착하게 되면서 큰 인기를 누리고 완결되었다.

〈여고생 드래곤〉(땅콩)

평범한 여고생 김민지와 판타지 세계 최강의 골드 드래곤의 몸이 뒤바뀐 상황을 코믹하게 그려냈으며 판타지 공식을 따라가는 듯하면서도 독자의 예상을 넘나드는 가벼운 전개와 인터넷 밈처럼 자유롭고 감각 있는 유머와 위트, 그리고 잔잔한 여운까지 남긴 수작이다. 거기에 깨알같이 김민지 몸속에 빙의한 골드 드래곤의 현실 살이를 표현한 막 컷도 흥미를 자아낸다. 마치 디시인사이드의 서브컬처 감각을 그대로 옮겨온 듯이 완벽하게 개그 웹툰의 공식과 공식파괴를 넘나든다. 무리해서 독자에게 교훈을 주려고 하지 않고, 오롯이 웃음과 감동에 집중한 〈여고생 드래곤〉을 한번 보길 추천한다. 후회하지 않을 것이다. (고일권)

최근 연재를 시작한 작품 중에서도 즐겁게 읽을 수 있고 유쾌한 작품 중심으로 골라볼까 한다. 네이버웹툰에 가스파드 작가의 〈선천적 얼간

이들〉 2부가 8월부터 연재를 시작했다. 〈선천적 얼간이들〉 1부는 2014년 부천만화대상 우수만화상을 수상한 작품이다. 1부 연재를 마치고 꼭 10년이 흘렀는데 10년의 시간에도 가스파드 작가의 개그가 여전히 유효할지 기대된다. 그리고 카카오웹툰에서 10월 20일에 연재를 시작한 최신작 〈근육 조선〉도 추천해볼까 한다. 차돌박E 작가의 동명 웹소설을 원작으로 비컵남자 각색, 넛 작화로 웹툰화했다. 사학과 학생이 군대에서 헬스 취미를 갖게 되고, 졸업 후 자격증을 취득해 헬스 트레이너가 된다. 주인공은 세종대왕이 단명한 이유가 고기를 좋아하고 운동을 좋아하지 않았기 때문이라는 유튜브 영상을 보며 조선시대의 헬스 트레이너가 되고 싶다는 상상을 하고 수양대군의 몸에서 깨어난다. 요즘 유행하는 회빙환(회귀, 빙의, 환생) 장르인 동시에 대체 역사물이다. 코믹한 작품으로 원작 소설도 평가가 좋았다. 조선시대를 육체적으로도 건강하고 튼튼한 국가로 만들고자 하는 주인공의 꿈이 하나씩 이루어지는 부분에서 은근한 쾌감을 느낄 수 있다. (김소원)

〈선천적 얼간이들〉(가스파드)

6.

2023 웹툰 MVP:
강풀

최고의 스토리텔러

2023년의 MVP는 〈무빙〉(2015)의 강풀 작가이다. 강풀 작가가 웹툰으로 데뷔한 게 2003년이고 작가 경력은 20년이 넘었다. 강풀은 2003년 10월부터 2004년 4월까지 다음 만화 속 세상(현 카카오웹툰)에서 〈순정만화〉를 연재하며 데뷔했다. 〈순정만화〉는 최초의 세로 스크롤 웹툰이라고 평가받는다. 강풀은 다음 웹툰의 초기 인기를 견인한 '개국 공신' 같은 존재라고 할 수 있다.

'다음'에서 발표한 많은 작품이 높은 인기를 끌었고 강풀의 웹툰이 업데이트되는 요일에는 다음의 이용자가 증가하고 웹상에 머무는 시간이

길어졌다고 한다. 다음은 메일 서비스로 시작했기 때문에 사이트에 머물면서 무엇을 하기보다는 접속하고 로그인해서 메일만 확인하고 빠져나가는 유저들이 많았다. 그러나 웹툰이 정기적으로 연재되면서 유저들의 이용 시간이 늘어났고 머무는 시간이 길어졌다. 웹툰이 사이트의 이용률을 높이고 이용 시간을 길게 하는 역할을 한 것이다.

강풀은 〈순정만화〉부터 모든 웹툰을 다음에서만 연재했다. 꾸준히 작품을 발표한 작가이며 웹툰의 스타일이나 연출 기법을 구축한 것으로도 평가받는다. 오랫동안 많은 작품을 발표했고 발표된 작품 상당수가 영화(〈아파트〉, 〈순정만화〉, 〈바보〉, 〈그대를 사랑합니다〉, 〈이웃사람〉, 〈26년〉)와 연극(〈순정만화〉, 〈바보〉, 〈그대를 사랑합니다〉)으로 만들어졌다. 그러나 원작 팬들이 만족할 만큼 성공한 작품은 없다는 부분이 늘 아쉬웠다. 특히 초기에 영화화한 작품들은 원작의 메시지와 의도를 전혀 살리지 못했다. 강풀 작품의 서사 자체가 촘촘하고 작품을 이어가는 호흡도 길다 보니 2시간 여의 영화로 만들기 쉽지 않기 때문이다.

그러다가 2023년 드라마 〈무빙〉으로 강풀도 드디어 성공을 거뒀다. OTT 서비스인 디즈니 플러스에서 20부작 장편으로 제작했고, 한국 드라마 사상 최고액의 제작비가 투입되었다. 드라마 〈무빙〉은 작가가 직접 각본 작업에 참여한 작품으로 원작이 가진 방대한 세계관을 재현했다. 무엇보다 〈무빙〉의 성공이 반가운 이유는 〈무빙〉의 세계관을 공유하는 〈브릿지〉(2017), 〈브릿지〉와 연결되는 〈타이밍〉(2005)과 〈어게인〉(2009) 등 강풀의 다른 작품의 드라마화 가능성을 높였다는 것이다. 이들 작품이 드라마로 제작된다면 한국형 트랜스미디어 스토리텔링의 새

로운 장을 열 수 있다. 강풀 작가가 〈무빙〉 각본 작업에 참여하느라 제작
이 늦어진 웹툰 〈히든〉도 기다려진다. 강풀은 2023년 MVP이지만 한국
만화의 역사에서도 손에 꼽을 수 있는 스토리텔러이다. (김소원)

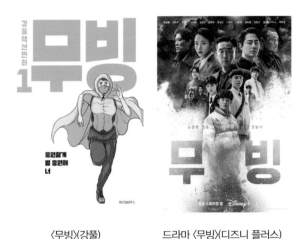

〈무빙〉(강풀)　　　　　드라마 〈무빙〉(디즈니 플러스)

비결은 '강풀스러움'

　　강풀 작가 원작 영화를 보면 항상 아쉬움이 많았던 것이 사실이다. 웹
툰에서 보았던 그 짜릿한 스토리의 쾌감이 왠지 모르게 스크린에서는 반
감되는 느낌이 들었다. 웹툰이 영상의 콘티 역할을 한다고 흔히 말하지
만, 강풀 작가의 그림체는 영상화 콘티와 궤가 다른 느낌이다. 그래서 각
색이 중요하다고 생각하는데 이제까지는 원작의 묘미를 살리는 각색에
성공하지 못했다는 생각이다. 그러나 드라마 〈무빙〉은 강풀 작가의 직접
적인 참여 덕인지 시청자가 이제껏 부족하게 느껴왔던 '강풀스러움'을 잘
담아내고 있다. 이 작품이 강풀 작가 특유의 스토리텔링이 잘 살아나는
계기가 되었다면 앞으로도 멋진 영상물을 선보일 수 있을 것이다. 물론

강풀 작가의 웹툰 자체도 훌륭하다. (고일권)

새로운 시리즈에의 기대감

2023년 최고의 작품을 꼽는 데 많은 어려움이 있었다. 먼저 2023년에 연재가 시작된 작품이냐, 아니면 2023년에 최고로 화제가 된 작품이냐에서 선택하는 데 갈등이 있었다. 한편으로는 지금 연재 중인 웹툰 작품만으로 평가할 것인가, 아니면 2차 저작물을 통해 다시 화제가 된 작품까지 포함할 것인가에 대한 고민도 있었다. 웹툰 기반 작품의 흥행은 원작 웹툰의 흥행으로까지 이어진다. 특히 글로벌 OTT 플랫폼에서 흥행한 작품의 경우 현지에서 서비스 중인 웹툰 플랫폼을 통해 해외 독자에게까지 유입된다. 그렇다고 2023년에 연재가 시작된 작품으로 특정하자니 장기 연재가 대부분인 웹툰의 특성상 현시점에서 아직 작품의 가치를 평가하기에 시기상조인 경우도 많다. 어떻게 기준을 정하느냐에 따라서 대상이 되는 작품이 매우 폭넓어지거나 협소해진다. 최근에는 콘텐츠의 소비 속도가 과도하게 빨라져서 자칫하면 시의성이 없는 선택으로 여겨질 수도 있다.

그래서 웹툰 부문의 경우 특정한 작품이 아닌 작가에게 MVP를 돌리는 것으로 합의되었다. 강풀 작가는 가장 많은 OSMU 작품을 보유한 작가다. 만화 기반의 최초 영화는 〈멍텅구리〉지만 최초의 웹툰 기반 영화는 강풀의 〈아파트〉다. 그런데 그간 강풀 작가의 작품을 기반으로 한 작품이 원작과는 무관하게 흥행이나 비평적인 측면에서 아쉬운 부분이 많

았다. 〈무빙〉의 경우는 작가 본인이 직접 제작에 참여하면서 이제까지의 징크스 아닌 징크스를 깼다는 점에서 의미가 깊다.

더불어 강풀 작가의 경우 근시일 안에 웹툰 혹은 드라마를 통해 작품의 세계관이 확장될 가능성이 크다는 점에서 더 큰 점수를 주었다. 강풀의 작품세계가 한국형 히어로 시리즈로 확장되어 K스토리콘텐츠의 세계적인 흥행을 계속 이어갔으면 하는 바람을 담았다. 구체적으로 살펴보면 웹툰으로 연재가 예정된 〈히든〉 등 강풀 작가의 액션만화 시리즈가 그렇다. 드라마 시리즈는 〈무빙〉의 세계관과 직접적으로 연관되는 〈브릿지〉나 거기에 연관되는 〈타이밍〉, 〈어게인〉 등 미스테리 심리썰렁물 시리즈까지 생각할 수 있다. 실제로 드라마 〈무빙〉에 〈타이밍〉, 〈어게인〉, 〈브릿지〉의 주인공인 김영탁이 카메오처럼 등장해 기대감을 키우기도 했다. (조한기)

IV. 대중음악

조일동

고윤화

김영대

0.

수면 위로 부상한
한국 대중음악의 근본적인 고민

2023년 한국 대중음악을 훗날 뒤돌아볼 때, 엄청난 파격이나 거대한 변화의 파고가 일었던 시기라고 이야기되지 않을지 모르겠다. 충격적인 사고가 있다거나 지각변동을 일으킬 만한 사건이 있던 해는 아니기 때문이다. 그러나 좀 더 면밀하고 꼼꼼하게 2023년 한국 대중음악을 들여다보면 그간 한국 음악계가 당연하게 여겼던 암묵적인 질서나 규칙 같은 것이 내부에서부터 조금씩 변화하기 시작한 시점이다. 큰 틀에서 보면 한국 대중음악 내부에서부터 변화의 조짐이 고개를 든, 그래서 향후 2~3년 후에는 가시적으로 드러나게 될 한국 대중음악의 성격 변화의 발화점 정도로 2023년이 기억되지 않을까 평가해본다. 세상 많은 일이 그렇지만 훗날 보면 큰 파급력을 가지는 사건이 당대를 살아가고 있는 사

람들에게는 너무 당면한 일이라 그리 큰 파고의 시작이라 여겨지지 않는 것처럼 말이다. 2023년 한국 대중음악은 현재의 시각보다 장기적 관점에서 변화를 추적해야 하는 사건이 많았다. 이를테면 K팝을 초기부터 견인했던 SM엔터테인먼트가 커다란 변화를 맞이했고, K팝이 글로벌 팝으로 성장하게 되면서 알면서도 덮고 있던 몇 가지 문제점이 공론화되는 일도 벌어졌다. 2023년은 K팝의 핵심을 건드리는 사건이 대중에게도 확연히 드러나고 그로부터 변화가 시작된 시점이라 볼 수 있겠다.

변화하는 세계 대중음악 시장, 특히 장르 음악 시장의 세분화와 전문화가 진행되는 가운데 여기에 발맞추기 위한 새로운 시도가 한국 대중음악 내부 깊은 곳에서 벌어졌다. 또한 다른 대중문화와 마찬가지로 미디어 환경 변화가 대중음악의 존재 방식이나 미학을 근본적인 차원에서 다시 고민하게 만든 시기였다고도 볼 수 있다. 코로나19 팬데믹 시기에는 이런 고민이 실체적으로 느껴진다기보다 팬데믹으로 인한 자가격리, 사회적 거리두기, 재택근무 같은 특수한 상황에 맞물려 어쩔 수 없이 마주하는 변화에 가까웠다. 그러나 코로나의 종료 혹은 종료 임박을 체감하게 된 2023년, 온라인과 버추얼 공연 관람, 숏폼의 보편화와 악곡 구조 변화, 전자악보와 저작권, K팝 산업의 구조, 음악 장르 사이의 분화와 융합 같은 문제가 한국 대중음악에서 피할 수 없는 논의사항으로 대두되었다. 이 변화된 환경 속에서 지난 몇 년간 정체돼 있던 변화의 단초들이 바닥에서 수면 위로 부상하기 시작했다고 얘기할 수 있을 것이다. (조일동)

1.

2023년 한국 대중음악의
현재를 읽다

메인스트림의 변화

한국의 주류 대중음악, 그러니까 K팝을 논할 때 2023년 가장 흥미로운 논의거리는 도대체 K팝이 뭐냐는 문제가 될 것 같다. 지금까지 K팝이라는 것은 아이돌 음악, 그러니까 대형 기획사들이 만들어낸 시스템의 결과물이었다. 그 전형적인 모습은 마치 컨베이어벨트처럼 공장형 제작 시스템을 확립하고 거기에서 파생된 아이돌 그룹의 음반을 포함한 다양한 상품을 판매하는 음악 산업 형태에 가까웠다. 이러한 아이돌 산업이 K팝의 형태라고 본다면, 그 산업을 이끌어가는 아이돌이 부르는 음악은 현재 로컬이나 글로벌 모두에서 한국 대중문화를 상징하는 주류가 되

어 있다. 2023년 메인스트림 팝의 트렌드는 뒤에서 몇 개의 토픽을 끄집어 내 좀 더 자세히 살펴볼 테니, 여기서는 큰 틀의 흐름 중심으로, 특히 K팝의 성격에 대해 중점적으로 논의하겠다.

2023년 K팝은 음악의 완성도나 실험성 같은 측면보다 산업적인 면, 특히 비즈니스 측면에서 특히 주목을 많이 받은 한 해였다. K팝 평론을 제법 오랜 시간 했지만, 2023년처럼 아티스트보다 K팝의 비즈니스적인 측면, 이를테면 카카오, SM엔터테인먼트 같은 제작사나, 이수만, 방시혁 같은 제작자의 이름이 이렇게 방송에서 자주 언급되는 경우는 정말 처음 경험해본 것 같다. 그만큼 현재 K팝은 음악 이상으로 산업이나 그 시스템 그리고 산업계의 구도 자체가 중요한 요소로 여겨진다는 사실을 대중들도 모두 이해하게 되었다는 생각이 든다. 공공연한 비밀이 더 이상 비밀조차 되지 않게 되었달까? 올해 K팝은 큰 틀에서 보면 K팝의 전성시대를 이끌었었던 BTS, 블랙핑크, 트와이스 등으로 대표되는 3세대 K팝 아이돌 그룹에서 코로나 전후로 나타난 4세대로 세대 교체가 확실하게 이뤄졌다는 사실이 중요한 키워드이기도 하다. 이 4세대 아이돌의 특징 중 하나는 이전 세대와 달리 데뷔 이전부터 온라인 경연대회 등을 통해 팬덤을 확립시켜놓고, 팬덤의 지지를 바탕으로 데뷔했다는 점이다. 다시 말해 데뷔와 동시에 글로벌 스타가 되는 새로운 공식이 만들어진 거다. 그리고 여기서 또 하나의 변곡점이 생겨났는데, 데뷔 시기로만 보자면 이들을 4세대에서 5세대로의 전환이라 볼 수 있을지 다소 모호하지만, 완전히 새로운 흐름을 상징하는 아티스트라는 점에서는 다른 세대로 봐도 충분하다고 생각하는데, 바로 뉴진스의 부상이다.

뉴진스가 상징하는 바는 여러 가지일 것이다. 기존에 알고 있는 K팝 시스템의 발전 혹은 진화 혹은 완성형이라 볼 수도 있고, 역으로 일부 측면에서는 기성 K팝의 요소를 이용하는 동시에 부정하는 모습이다. 미학적인 측면, 즉 음악적인 구성이나 스타일을 살펴보면 3세대 아이돌까지 이어졌던 K팝의 관습을 상당히 무너뜨리는 모양새다. 흥미롭게도 이러한 변화를 이끌고 있는 이가 이전 세대 K팝 산업의 깊은 내부자라고도 할 수 있는 민희진이라는 사람이라는 점이다. 민희진이 이끄는 뉴진스가 일종의 컨벤션이 된 K팝의 미학 공식을 깨뜨리고 그것이 글로벌 차원의 성공으로 끌어내면서, K팝 산업에 혁명적인 분위기를 불어넣고 있는 중이다. 이 변화의 시도를 어떻게 봐야 할지는 상당히 분석적인 접근이 필요하다.

뉴진스 〈Get Up〉(EP, Ador, 2023.7.)

일단 뉴진스가 불러온 변화 중 가장 흥미롭고 중요하다고 여겨지는 하나를 꼽자면, 바로 '이지리스닝'이라고 하는 새로운 사조다. 기존의 K팝

과는 다른 쉽고 편한 음악을 내세우고 있다. 그동안 K팝 아이돌은 각 그룹 혹은 기획사마다 자신들의 세계관을 정립하고, 이 안에서 독특한 미학을 창출해냈다. 이것이 K팝의 매력이기도 하지만, 동시에 누구에게는 높은 진입 장벽으로 여겨지기도 했고, 난해하고 마니악 한 K팝의 요소로 여겨졌다. 그런데 뉴진스가 그러한 흐름을 바꿔내고 있다. 2023년에 가장 주목할 만한 메인스트림의 흐름이고 2024년에 이러한 뉴진스에서 시작된 변화가 확산될 수 있을지 주목해볼 필요가 있다고 본다. (김영대)

세분화된 취향과 장르 융합

장르 음악이라는 용어는 사실 익숙하면서도 어색한 단어다. 왜냐하면 K팝을 포함한 모든 음악은 다 각각의 장르가 있다. 장르에 따라 장르 음악이 구축해온 악곡의 구조, 톤과 음색 등이 특징 지워지고, 여기서 완전히 자유로운 대중음악은 존재하지 않는다. 그런데도 장르 음악이라는 표현이 존재하는 이유는 뭘까. 현재 평단에서 '장르 음악'이라는 단어를 사용할 때, 이는 보통 대중적인 관심도의 크기와 상관없이 그 음악 장르가 오랫동안 만들고 지켜온 특유의 컨벤션을 유지하면서 지속되고 있는 음악적 시도를 일컫는 의미에 가깝다. 이를테면 블루스나 재즈, 헤비메탈, 힙합, 일렉트로니카, 최근 몇 년 사이에 한국 대중음악계의 큰 흐름으로 부각 중인 국악과 다른 장르 음악 사이의 크로스오버 등을 가리킨다.

K팝과 같은 주류 대중음악은 크게 관심을 가지지 않은 사람이라도 공중파 방송이나 포털사이트 등을 이용하면서 쉽게 음악계 뉴스나 상황에

대해 접할 수 있다. 하지만 장르 음악은 따로 관심을 기울이지 않는다면 흐름을 놓치기 쉽다. 장르 음악을 살펴야 하는 이유는 뉴진스의 대표곡들에 계속해서 참여하고 있는 프로듀서 250이 인디 씬에서 오랫동안 활동해온 일렉트로니카 DJ라는 점만 봐도 알 수 있다. 주류 대중음악의 새로운 흐름이나 시도들 안에는 이러한 인디 출신의 장르 음악 마스터들이 개입하는 경우가 많다. 미국과 같은 해외 대중음악 산업의 경우, 인디 음악 혹은 장르 음악의 흐름은 메이저 레코드사에서 놓치지 않고 점검할 뿐 아니라 새로운 트렌드를 가늠하기 위한 바로미터가 되곤 한다. 한국의 인디 음악 상황 혹은 새로운 트렌드의 씨앗을 살펴보는 기회라 봐도 무방할 2023년 주목할 만한 활동을 한 장르 음악 아티스트나 음반을 살펴보자.

250 〈뽕〉(정규, BANA, 2022.3.)

2022년에 출간된 『K컬처 트렌드 2023』에서 우리는 2023년에 전기 기타를 전면에 내세운, 하지만 전통적인 의미의 하드록 혹은 헤비메탈과

같은 종류의 과격한 록과는 조금 다른 차원에 있는 음악이 인기를 얻으리라 예상한 바 있다. 팝 성향의 록 혹은 새로운 세대의 록 음악을 실천한 밴드와 아티스트가 확실히 증가했고, 이들이 다양한 활동을 이어가며 한국 대중음악계에 자신들의 영역을 확실하게 구축한 느낌이다. 2022년에 M-Net에서 방영했었던 〈그레이트 서울 인베이젼〉이라고 하는 프로그램 출신의 밴드들은 당시 프로그램의 흥행 실패와 별개로 2023년 내내 활발한 활약을 보여줬다. 특히 2023년 개최되었던 다양한 페스티벌 무대마다 이 프로그램을 거쳐간 파츠, 나상현씨 밴드, 워킹애프터유, 터치드, 설(SURL)이 인상 깊은 무대를 만들며 새로운 장르 마니아를 흡수하기 시작했다.

파츠 "The Light"

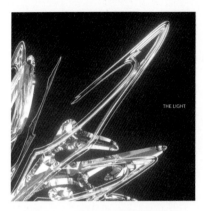

파츠 The Light(싱글, 아워파츠, 2023.9.)

〈그레이트 서울 인베이전〉에 출연하며 주목받았던 밴드가 새롭게 단장을 했다. 또 다른 경연 프로그램인 〈The Idol Band : Boy's Battle〉에 참여했던 보컬리스트 조윤찬을 영입하며 변화를 시도했다. "The Light"는 실질적으로 밴드의 첫 싱글이라 봐도 무방하다. 일렉트로닉 사운드를 필두로 청량한 보컬, 드럼과 베이스, 리듬 커팅으로 흥을 돋우는 전기 기타까지, 신스팝과 펑크를 오가는 조화가 좋다. 꽤 익숙한 리듬 패턴과 전개를 따르고 있음에도 개별 악기의 편곡과 구성(특히 치고 빠질 줄 아는 세심함)에서 점수를 주고 싶다. 이런 연주 사이에서도 보컬의 활약을 강조하는 모습은 새 멤버의 기량을 널리 알리고 싶은 밴드의 의지로 읽힌다. 깔끔하게 떨어지는 연주가 곳곳에서 세련미와 완성도를 뿜어내는 멋진 팝과 만났다. (조일동, 《음악취향Y》, 2023.9.23.)

이러한 팝 성향의, 혹은 일렉트로니카나 퓨처 알앤비 같은 장르를 흡수한 록 음악을 추구하는 밴드의 역사에서 중요한 족적을 남긴 밴드 마이앤트메리가 15년 만에 재결성하여 상당히 튼실한 앨범 〈Right Now〉를 발표했다는 사실 또한 팝–록 성향 음악의 인기 상승과 맞물려 있다. 장르 팬을 넘어 대중적 아티스트로 자리매김한 황소윤, 실리카겔, 아도이 같은 팀들은 2023년 록 특유의 실험적이고 몽환적인 사운드와 훅을 지닌 멜로디를 적절하게 접합한 음반 활동을 꾸준히 펼쳐왔다. 팝–록 성향의 아티스트들이 싱글 단위로 시험적으로 시장에 내놓은 수준이 아니라 4~5곡 이상의 노래를 묶어 EP를 발매하거나, 앨범의 가치가 사라진 듯 보이는 시대에 1시간에 육박하는 정규앨범을 발표하는 활동을 했다는 사실 또한 이 장르의 작지만 강한 상승세를 확인케 해준다.

마이앤트메리 〈Right Now〉(정규, 마이앤트메리, 2023.5.)

이런 록 성향을 띤 팀들이 장르 마니아를 넘어 대중에게 노출되는 가장 확실한 시간은 아무래도 앞서 언급한 여름에 주로 열리는 록 페스티

벌이라 하겠다. 올해도 록 페스티벌 무대에 다양한 밴드들이 올라 관객들의 환호를 얻어냈다. 전통의 강자라고 할 수 있는 김창완 밴드는 물론, 검정치마나 김윤아, 체리필터, 장기하, 아도이는 올해도 페스티벌을 휘어잡는 활약을 펼쳤다. 뿐만 아니라 황소윤의 소속 밴드인 새소년, 실리카겔 등은 단순히 주목할 만한 아티스트 수준을 넘어 대중들에게 현재 2023년 록이라는 장르가 여전히 뜨거운 감자이자 페스티벌 최강자라는 사실을 확인시켜줬다고 볼 수 있다. 흥미로운 점은 방송 프로그램 출신이면서도 (라이브 프로그램 이외의) 방송 활동을 거의 하지 않은 채, 정규 음반과 단독 공연, 페스티벌 무대 활동만 했던 이승윤이 연초부터 연말까지 음반과 공연으로 관객 몰이에 성공했다는 점도 2023년 새로운 세대의 록 현상과 엮어 반드시 짚어야 할 것이다.

실리카겔 〈Machine Boy〉

실리카겔 〈Machine Boy〉(EP, 매직스트로베리사운드, 2023.4.)

팝, 펑크, 전자음악, 하드록. 실리카겔의 음악을 구성하는 요소는 말 그대로 무궁무진하다. 흥미로운 사실은 이렇게 다양한 스타일과 형식이 복잡하게 얽혀있어도 전혀 작위적이거나 어색하지 않다는 점이다. '이질적인' 연주와 톤, 음악적 요소를 직조한 사운드가 이제 더 이상 '튀거나' '특이'하게 들리지 않는다. 오히려 그 모든 게 '실리카겔 사운드', 실리카겔만의 음악으로 자연스럽게 수렴된다. 다른 밴드에겐 버거운 도전일 수 있는 시도들이 실리카겔에게는 기본값처럼 되었다. 실험과 진보를 뼈대로 삼고 있다는 건 밴드에게 음악적 아이디어를 계속 길어 올리게 만든다는 점에서 약이기도 하고, 낯선 사운드의 동력을 발견하지 못하게 될 때는 독이 될 수도 있다. 중요한 건, 현재 실리카겔 멤버 모두가 새로움을 하나씩 실리카겔의 소리로 둘러치는 재미에 빠졌다는 사실이다. 말 그대로 물이 오른 밴드의 핵심을 풀어낸 즐거운 EP. (조일동, 《음악취향Y》, 2023.5.8.)

팝 성향의 록이 대세가 되는 사이에 활약한 좀 더 원초적이고 거친 록 장르 음악인들의 활약 또한 간과할 수 없다. 2023년 록 페스티벌은 인천, 부산, 울산 등 전국에서 열렸다. 거의 모든 록 페스티벌의 메인 스테이지에 썼던 헤비메탈 밴드가 한 팀 있다. 바로 메써드다. 이 팀이 보였던 퍼포먼스와 관객의 반응은 페스티벌을 찾았던 팬들 사이에서 2023년 가장 인상적인 장면으로 꼽히고 있다. 거의 역대급이었다는 평가를 받은 메써드의 무대는 세계적인 헤비메탈 페스티벌인 바켄 오픈 에어(Wacken Open Air)나 헬 페스트(Hell Fest)가 연상되는 엄청난 호응을 불러일으켰다. 마하트마, 도굴, 해리빅버튼 같은 팀이 발매한 해외 동종 장르 톱 티어 밴드의 완성도가 부럽지 않은 음반도 주목할 필요가 있다. 이들의 활약은 대중적이지 않은 장르 음악이라 하더라도 무시할 수 없는 수준의 저력을 가지고 있음을 확인시켜준다.

마하트마 <Reason For Silence>

마하트마 〈Reason For Silence〉(정규, Necro Records, 2023.10.)

다양한 음악적 자양분을 흡수해 변화의 길로 나가는 것이 유일한 방향성인 양 여겨지는 익스트림메탈판이다. Slayer와 Metallica라는 사조(師祖)가 개척한 악곡 구조와 사운드 텍스처를 바탕으로, 그 한 길만을 쉼 없이 달려온 밴드가 마하트마이다. 사조 중 한 팀은 어느새 더 넓은 세계로 떠나 과거와 다른 길로 향했고, 또 다른 팀은 그 길만을 추구하다 가장 화려한 순간 영광스럽게 종료를 선언했다. 누구처럼 씬을 계속 흘끔거리며 돌아보는 일 따위 하지 않은 채 말이다. 사조가 왜 사조이겠는가. 그들이 만들었던 음악은 끝없는 전율을 일으킨다. 그리고 바로 그 전율스런 스래쉬메탈을 지독하게 쫓는 마하트마의 음악은 이제 자연스레 사조가 개척했던 길을 자신의 길로 만들어 내고 있다. 빈틈없이 조여낸 연주와 굽이굽이 흐르는 장쾌한 곡이 더해진 곡은 스

래쉬메탈의 요체란 이런 것이라 탄복하지 않을 수 없다. 밴드가 추구해온 음악을 제대로 담아낸 육중한 레코딩, 정석에 기반한 촘촘한 믹싱, 근육질 사운드를 놓치지 않은 마스터링 마무리까지 가세했다. 그간 밴드 외적인 상황이 밴드의 음악을 앨범이라는 매체에 고스란히 담아내지 못했다면, 이번은 확실히 다르다. 그래서 이 앨범은 그간 마하트마가 만든 사운드 중 최고다. 다르게 말하면 2023년 한국 헤비메탈을 논할 때 반드시 거론해야만 하는 중요하면서도 두툼한 한 획이 그어졌다. (조일동, 《음악취향Y》, 2023.10.30.)

해리빅버튼 <Big Fish>

해리빅버튼 <Big Fish>(정규, 하드보일드뮤직, 2023.7.)

해리빅버튼의 음악은 복잡하지 않다. 편곡 또한 직선적이다. 이 음악이 가장 멋지게 탄생하는 순간은 직선적인 곡을 표현하는 근육질 사운드 굴곡이 제대로 살아날 때다. 그리고 사운드의 굴곡을 만드는 일은 철저하게 연주자의 몫이다. 다시 말해 해리빅버튼의 음악적 힘은 연주력의 디테일에서 나온다. 이성수의 화끈한 리프와 리프보다 굵고 뜨거운 보컬에 긴장감을 더해주는 최보경의 드럼, 여기에 탄력과 유연함을 입히는 우석제의 베이스가 유기적으로 엮이는 순간, 이성수가 만든 노래는 밴드 해리빅버튼의 노래로 탄생한다. 그것도 이전 해리빅버튼이 다다르지 못했던 완성도의 해리빅버튼으로. 우락부락한 리프의 호쾌함을 즐기는 사이로 섬세하게 고려된 심벌 워크, 플로어탐과 탐탐의 탄력 넘치는 연주를, 리프를 지원하다가 틈만 보이면 철컹

대는 톤으로 리프를 끌고 가는 베이스의 영리한 연주를 따라가라. 그러면 왜 이번 세 번째 정규앨범 〈Big Fish〉가 기존 해리빅버튼의 성취를 뛰어넘었다고 얘기하는지 알 수 있다. 물론 그 모두를 아우르며 몰아가는 이성수의 아우라는

여전히, 그리고 그 어느 때보다 압도적이다. (조일동, 《음악취향Y》, 2023.7.24.)

메인스트림 팝에서도 소위 4세대 K팝을 이끌고 있는 걸그룹을 논하지 않을 수 없는 것처럼, 2023년 한국 장르 음악, 특히 록 음악계에서도 여성 밴드 혹은 여성을 프론트맨으로 내세운 밴드가 늘어났고, 이들의 음악적 성장세도 눈에 들어온다. 앞서도 언급했던 자우림, 체리필터같은 선배 밴드의 건재한 활동 속에 이미 메이저 아티스트로 성장한 황소윤(새소년)은 물론 세이수미, 빈시트, 아디오스 오디오 같은 팀들은 강력한 여성 프론트맨을 내세운 밴드로 2023년 혁혁한 활동을 이어갔다. 또한 멤버 전원이 여성으로 구성된 롤링쿼츠나 워킹 에프터 유, 피싱걸스, 쇼티 캣 같은 밴드들은 2023년 클럽 공연부터 페스티벌 무대는 물론 해외무대로까지 활동 영역을 확장했다. 2023년에 한국 대중음악을 정리하면서 이들 여성 밴드의 굵직한 활동 또한 반드시 짚어야 할 것이다.

롤링쿼츠 "Fearless"(싱글, 롤링스타엔터테인먼트, 2023.9)

도재명 <21st Century Odyssey>

도재명 〈21st Century Odyssey〉(정규, 엔디자이너스, 2023.11.)

홍갑의 기타 연주를 (목소리도) 항상 좋아했다. 못 시절부터 두툼하지만 날카로운 감성을 전하는 송인섭의 베이스 연주는 독창적이었다. 지금 가장 뜨거운 드러머 중 한 명인 황재영이나 스윙부터 프리재즈까지 커버하는 김선빈의 드럼은 각자의 개성과 감각으로 숨을 불어넣듯 연주한다. 여기에 개인적으로 〈Strange, But Beautiful You〉(2018) 이후 가장 신뢰하는 연주자로 자리한 남유선까지 힘을 더했다. 그런데 이 앨범에는 이들이 평소 연주하던 음악보다 더 응축적이고 강렬한 연주가 순간순간 움찔대며 터져나온다. 도재명이라는 아티스트의 곡과 만나서 그렇다고 판단할 수밖에 없다. 로로스 시절부터 이어지는 도재명 음악의 핵심은 냉소적 관조라고 생각한다. 나는 예술가가 던지는 냉소주의는 분노와 에너지의 다른 분출 방식이라 믿고 있다. 도

재명의 노래는 또 다시 세상에 대한 상처와 절망을 차갑지만 크고 진한 에너지로 던져낸다. 도재명의 고민과 냉소를 음악으로 표현하는 작업에 동참한 아티스트의 손과 발의 면면이 짙고 강렬하다. 2023년은 팬데믹 이후의 세계가 상생과 용서가 아니라 포퓰리즘과 증오, 폭력으로 무너지고 있음을 너무 뼈아프게 절감한 한 해였다. 죽어가는 사람들의 목소리를 노골적으로 지워버린 혹은 게임처럼 즐기는 뉴스와 세상의 시선 속에, 우리에게 미래는 있을까? 도재명의 앨범 소개글에서처럼 알 수 없다. 그래서 이 시대를 살아가는 우리는 안전벨트를 꼭 조여야 한다. 음악으로 전하는 우리 시대의 아슬아슬한 비행일지. (조일동, 《음악취향Y》, 2023.11.27.)

황푸하 <두 얼굴>

황푸하 <두 얼굴>(정규, 더볼트, 2022.12.)

감정을 표현하고 있을 뿐인데, 손에 잡힐 것만 같이 생생한 소리로 그려내는 재주를 가진 아티스트 황푸하가 한국에서 가장 활발하게 활동 중인 프리재즈 아티스트들과 손을 잡았다. 그 결과는 형이상학의 세계가 소리로 그려진다. 황푸하의 음악에서 그간 느끼기 힘들었던 공격적이고 거친 색소폰과 드럼 연주가 들리는가 하면, 황푸하 특유의 진중하고 희뿌연 음악이 여기저기서 피어오르며 황푸하의 음악으로 마무리된다. 멋진 조력자가 없었다면 이런 강렬한 음악이 황푸하의 이름으로 발매될 수 없었을 것이다. 동시에 황푸하가 아니었다면 이 멋진 동료들의 소리들은 황푸하의 고민과 방향으로 모아지지 못했을 것이다. (조일동, 《음악취향Y》, 2022.12.26.)

포스트록 계열의 음악들 또한 지속적인 활약을 이어갔는데, 특히 〈21st Century Odyssey〉를 발표한 도재명은 포스트록에서 사이키델릭, 프리 재즈까지를 아우르는 폭넓은 음악성으로 2023년의 음반이라는 말이 어색하지 않은 음반을 발표했다. 포크에서 출발한 황푸하는 2022년 12월 재즈와 록으로 음악적 영역을 확장한 〈두 얼굴〉을, 원초적인 록의 힘을 보여준 봉제인간은 2023년 첫 정규음반인 〈12가지 말들〉을, 록과 소울, 퓨전재즈를 원테이크로 녹음한 〈64 see me〉를 발표한 오버드라이브 필로소피, 탱고와 재즈에 펑크록의 무정형성을 자연스럽게 하나로 담은 〈꽤 많은 수의 촉수 돌기〉의 유라 등은 장르의 경계를 허무는 작업으로 한국 대중음악을 질적으로 성장시켰다. 또한 포스트록 밴드 다브다, 스크리모 록을 지향하는 밴드 할로우잰, 배우 임원희와 함께 유쾌한 사이키델릭 록을 들려준 전파상사의 활약도 2023년 한국 록의 저변을 확대한 완성도 높은 작품과 함께 기억해야 한다.

유라 〈꽤 많은 수의 촉수 돌기〉(정규, youra, 2023.7.)

봉제인간 <12가지 말들>

봉제인간 <12가지 말들>(정규, 두루두루아티스트컴퍼니, 2023.10.)

레드 제플린(Led Zeppelin)을 연상시키는 드럼 연주가 시원시원하게 귀를 치고 들어온다. 직선적인 기타 리프는 드럼의 화끈함 사이로 살짝 비꼬는 매력을 통해 시스템오브어다운(System Of A Down)을 연상시키는 프로그레시브 록의 성향을 훅 물고 들어온다. 처음엔 기타를 따르다가 기타와 드럼을 이끄는 베이스 연주의 여유로운 그루브까지 어느 순간도 귀를 뗄 수 없는 매력이 한가득이다. 술탄오브더디스코와 파라솔을 거친 지윤해(보컬, 베이스), 장기하와 얼굴들 출신 전일준(드럼), 혁오밴드의 임현재(기타)가 결성한 팀의 첫 번째 정규앨범인 본작은 연주와 곡 쓰기, 어디로 튈지 모르는 멤버들의 성향까지 만화경을 보는 기분이다. 그런데 만화경이 그러하듯 다양하고 이질적인 요소를 모아 집중력 가득한 트랙으로 빼곡하기 다시 만들어냈다. 2023년 한국 록 음악을 규정하는 음반이 될 것을 확신하게 만든다. 말 그대로 음반 속 노래들이 펄떡댄다. (조일동, 《음악취향Y》, 2023.10.16.)

전파상사 <2/4분기 실적보고서>

전파상사 〈2/4분기 실적보고서〉(EP, 기기기, 2023.6.)

CD를 받아들고 너덧 번은 반복해서 들었던 거 같다. 우선은 전파사 특유의 쫄깃한 텐션을 자랑하는 연주 자체가 귀를 잡아챘기 때문이다. 기분 좋은 드라이브가 걸린 기타와 베이스, 질기게 리듬을 견인하는 드럼 연주까지 전파사의 연주가 주는 매력은 여전하다. 여기에 싱글 "신바람" 시절보다 밴드와의 케미가 한층 끈끈해진 임원희의 보컬까지 더해지니 '본격 생활형 보컬 그룹' 사운드가 완성된다. 가사 전달력과 발성의 안정성이라는 면에서 배우의 면모가 빛나는 임원희는 일반적인 록 보컬리스트와는 다른 울림을 가진 고유한 아우라를 자랑한다. 일반적으로 록 보컬리스트가 기타와 호응하며 대비를 만든다면 전파상사에서는 김대인의 베이스와 임원희의 보컬이 조우한다. 리듬뿐 아니라 하이 포지션으로 후렴구를 살리고, 강하게 뱉어내는 노랫

말에는 슬라이드로 대답하는 베이스가 활약하는 덕분에 윤성훈의 기타는 새로운 공간을 얻었다. 베이스와 보컬 사이에서 코드 중심의 리프와 펜타토닉을 비튼 재치 넘치는 팔인까지 자유롭게 펼치는 기타는 전체의 분위기를 골방에서 우주로 끌고 간다. 적당한 점성을 가진 톤의 베이스 연주와 임원희 노래 사이에 때론 하이햇의 금속성 질감으로, 때론 플로어 탐의 둔탁한 탄력으로 긴장을 부여하는 강민석의 드럼도 기타처럼 자유롭다. 느슨한 록이 가진 폭발력이 어떤 것인지 궁금한가? 그렇다면 전파상사를 들어라. 장인들의 능글거리는 즐거움이 그득하다. (조일동, 《음악취향Y》, 2023.7.3.)

지난 몇 년 사이에 한국 대중음악에서 이전까지 거의 주목받지 않았던 블루스에 대한 관심이 계속해서 증가한 사실도 2023년 살펴볼 대목이다. 1980년대 신촌블루스가 인기를 얻었던 경험 정도를 제외하면 블루스 장르가 한국 대중음악에서 큰 인기를 얻었던 적이 없었다고 할 수 있다. 2022년에도 주목했던 밴드 리치맨과 그루브나이스 같은 경우, 2023년에도 미국 전역에서 클럽 투어를 성공적으로 진행했고, 2024년도 미국 투어를 진행할 예정이다. 관록의 블루스록 밴드인 윤병주와 지인들 역시 도쿄에서 클럽 공연을 성공적으로 마쳤고, 블루스 부흥을 이끌고 있는 최항석과 부기몬스터는 노들섬 라이브홀에서 빅밴드 재즈를 추구하는 131 재즈 오케스트라와 함께 무대에 오르는 특별한 이벤트를 마련했는데, 이 공연은 만석으로 성료되었다. 이런 사례는 블루스와 같은 장르 음악이 매우 소소한 흐름처럼 보이지만, 그 장르를 아끼는 이들 사이에서는 굉장히 깊고 진한 팬덤을 가지고 있음을 보여주는 장면이라 하겠다.

최항석과 부기몬스터_빅밴드 블루스 공연 포스터

재즈 장르 역시 한국 대중음악을 얘기할 때 지속적인 활동을 보여주고 있는 중요한 장르라 할 수 있는데, 2023년 한국 재즈계는 보컬리스트들의 활약이 두드러졌다. 말로, 박라온, 강윤미, 김민희 4명의 톱 클라스 보컬리스트가 힘을 합친 보컬 앙상블 카리나 네뷸라는 그 대표라 할 수 있다. '별들의 요람'이라는 별명을 가진 용골자리의 성운 카리나 네뷸라를 이름으로 삼은 이 팀은 보컬 슈퍼 밴드 같은 느낌으로 강렬하고 화려한 화음이 담긴 음반을 발표했다. 실험적이고 진지한 재즈 보컬리스트 이부영 또한 잊기 어려운 음반을 내놓았다. 소울과 재즈 사이에 걸친 음악 활동을 지난 60년 동안 지속해 온 임희숙의 음악생활 60주년 기념 공연이 재즈 피아니스트 신관웅이 이끄는 빅밴드의 협연으로 열렸던 사실도 재즈 장르의 저력을 확인케 해준다. 한편 이렇게 다작을 하고 있음에도 매번 양질의 음반을 발표하고 있다는 게 신기할 정도인 한국 재즈 연주자들은 2023년에도 잊을 수 없는 명연이 담긴 음반을 발표했다. 송남현, 임수원, 정수민 그리고 김오키는 한국 재즈의 높은 수준을 확인시켜 줬다 하겠다.

카리나네뷸라 〈Good Match〉(정규, JNH뮤직, 2023.4.)

임희숙_60주년 공연 포스터

정수민 〈자성〉(정규, BTP Records, 2023.9.)

국악재즈소사이어티 〈사물놀이 판타지 : 계절〉

국악재즈소사이어티 〈사물놀이 판타지: 계절〉(정규, 소리의 나이테, 2023.10.)

꽹과리와 북, 장구, 징 네 타악기가 만드는 리듬 사이로 베이스와 드럼이 들고 나며 리듬 세계를 확장한다. 여기에 피리와 타령, 코러스가 매기고 받으며 멜로디를 부풀리면, 피아노가 전면에서 리듬과 멜로디를 갈무리한다. 김덕수 사물놀이가 해외 재즈 아티스트와 함께 국악 크로스오버를 처음 시도했던 40여 년 전에도 새 시도의 파트너가 재즈였다. 그 만남이 가장 이상적으로 이어진 사례가 이 앨범이 아닌가 싶다. 시간이 흐르며 크로스오버에 뛰어드는 악기도, 장르 폭과 시도도 늘어나고 있는데, 이 와중에 오히려 기본으로 돌아간 느낌마저 든다. 사물놀이와 피아노 트리오가 서로의 소리를 억지로 타협하기보다 각자의 길로 나가는 게 이 맛깔나는 앨범의 핵심이다. 중재자로 나선 피아노가 간질간질 서로 다른 소리를 조율하는 역할에 열중하며 배

경이 다른 각자의 음악적 길을 존중해준다. 덕분에 서로의 신명을 드러낼 수 있었고, 그 지점이 앨범의 핵심이다. 어쩌면 빤하게 보일 수도 있을 소리들로 구성된 10분대의 대곡이 자리한 앨범이 어떻게 지났는지 모를 정도로 흡입력을 가진 이유는 연주자 모두가 즐기는 판으로 청자를 끌어들이고 있기 때문이고, 이 판을 짜고 이끄는 것은 온전히 피아노의 리딩 능력에서 시작한다.

(조일동, 《음악취향Y》, 2023.10.16.)

국악과 다른 장르의 음악이 합쳐진 소위 크로스오버 내지는 퓨전 장르가 한국 대중음악 안에서 이제는 특별한 시도라고 말하기 어려울 만큼 자연스러운 일부가 되었다. 〈사물놀이 판타지: 계절〉이라는 음반을 발표한 국악재즈소사이어티는 크로스오버 국악의 지평을 넓힌 작품이라 평가할 수 있다. 또 앙상블 시나위, 덩기두밥 프로젝트 등이 발표한 음악을 들어보면 이제 한국 전통 악기와 음악에 다른 장르의 음악이 합쳐지는 일은 더 이상 실험적이라든가 특별한 시도라기보다 일상의 일부로 당연하게 자리 잡아 나가고 있다는 생각이 들 정도다.

오도마 <선전기술 X>

오도마 <선전기술 X>(정규, EMA Recordings, 2023.10.)

자수성가의 감동이 고작 뻔한 클리셰로 강등되어 버린 현실. 이유가 드러나지 않는 분노와 욕설에 공감이 어려워진 지금. 텅 빈 스웨그 남발에 지치는 순간. 힙합을 떠날 수 없어 방황하던 오도마는 힙합의 미학이 무엇이며 진심을 표현하는 라임과 플로우는 어떤 리듬 위에 풀어내야 할지 바닥부터 다시 고뇌한다. 이런 진심이 일견 이 시대와 괴리돼도, 너무 많이 괴리된 행동처럼 느껴질지 모르겠다. 그런데 바로 그 괴리가 커지면 커질수록 이를 풀어내는 화자의 사운드 텍스처와 펀치라인의 의미는 더욱 선명해지고, 감동은 더 짙어진다. 장르 음악이라는 뿌리가 대중음악 문화의 존폐를 가르는 요소이며, 장르 음악의 힘은 화려한 싱글이 아니라 앨범 단위로 밀어낼 수 있는 아티스트의 뱃심에서 나온다. 이 뻔한 사실이 오도마의 음악 안에 제대로 구현되고 있다. (조일동, 《음악취향Y》, 2023.10.30.)

이센스는 〈저금통〉을 통해 기술적 차원의 완성도와 아티스트의 자의식이 모두 한층 성장한 한국 힙합의 현주소를 확인시켜줬고, 가리온의 메타는 첫 솔로 앨범으로 나아가는 싱글 작업으로 2023년 힙합이 여전히 짜릿하다는 사실을 증명했다. 오도마는 5년 만에 피지컬 시디 두 장에 꾹꾹 눌러담은 〈선전기술 X〉를 통해 메시지와 비트 양 측면에서 충만한 힙합을 선보였다. 한국 힙합이 지난 몇 년간 방송 프로그램에 의존해 존재하는 인상이었다면, 2023년은 독자적이고 음악적 완성도로 존재가치를 확인시켜준 해로 기억해야 할 것이다. (조일동)

이센스 〈저금통〉(정규, munn company, 2023.7.)

한국 음악의 다양성과 새로움

일단 2022년에 언급했던 이슈와 이어지는 이야기부터 시작해 보겠다. 작곡가이자 피아니스트 이루마의 데뷔앨범에 수록되었던 "River flows in you"라는 곡이 데뷔 20년 만에 빌보드차트 1위, 유튜브 1억 뷰를 달성

한 역주행 이슈를 2022년의 화제가 된 사건으로 언급했었는데, 당시 이 곡이 인기를 끌게 된 계기는 한 영화 유튜버가 편집한 영상에 이 음악을 배경음악으로 넣으면서였다. 즉, 이루마라는 뮤지션에 대한 정보나 관심에서 시작된 역주행이 아니라 음악 그 자체가 좋아서 재조명을 받게 된 사례라고 볼 수 있다. 실제 해외 음악팬 사이에서 연주자나 아티스트가 누군지 모르지만 어떤 영상에 담긴 음악 자체에 끌리게 되면서 곡 발매 시기 등과 관계없이 인기를 얻게 되는 경우가 종종 있다. 그중 인기가 급 상승하면 이번 이루마 사례처럼 오래된 앨범이 다시 재발매되게 만들기도 하고 관련 곡을 포함한 공연이 열리게 되는 긍정적인 측면이 있다.

2023년에도 이루마의 사례를 계속 이어가 보겠다. 이루마 얘기이긴 한데 이번엔 좀 다른 내용이다. 이루마가 이전 소속사 스톰프뮤직을 상대로 낸 소송에서 1심과 2심 모두 승소했다는 소식이다. 법원은 이전 소속사가 이전 계약 기간 이후에 추가로 수익이 발생한 국내외 정산 수익금 약 20억 원 이상을 이루마에게 지급해야 한다고 판결을 내렸다. 여기서 말하고 싶은 부분은 법적인 내용보다, 왜 지금 이런 이슈가 제기되는가 하는 부분이다. 다양한 분석이 있을 수 있겠지만, 나는 유튜브를 포함한 다양한 온라인 미디어의 확대가 오히려 외연적인 측면을 지우고 음악의 힘으로 주목받을 가능성이 있음을 보여준 사례라고 본다.

앞서 언급되었던 K팝 아이돌 스타의 경우 아티스트 자체에 초점이 가는 경우가 많다. 그러나 영상 등에 활용도가 높은 이지 리스닝이나 퓨전, 크로스오버라 불리는 장르의 음악은 메인스트림에서 벗어나 있는 측면이 있다. 하지만 음악가가 누군지도 모르는 채 온라인에서 듣게 된 음악

만으로 주목을 받는 사례가 늘어나면서, 디지털 음원 저작권 관련한 이슈들이 이제 좀 더 복잡하게 확장되고 나아가 새롭게 이슈화되는 측면이 있다. 흥미로운 점은 과거에 맺은 계약 관계 안에서는 언급이 되지 않았던 상황들이 최근 기술융합과 미디어 환경 변화로 나타나게 되었다는 것이다. 이에 따라 계약서에 콘텐츠 사용 관련 내용이 추가되기도 한다. 약간 모호하게 설정되어 있던 사항들을 현재는 어떻게 적용해야 할지 하는 고민이 대두된다. 초기에 수익 창출이 급격히 상승하리라 예상치 못하고 맺은 장기계약을 철회하고 다시 계약을 해야 한다고 생각하는 아티스트 입장과 기존의 계약 관계를 유지해 추가 이익을 놓치지 않으려는 제작사의 입장이 대립하기도 한다.

최근 엑소의 일부 멤버는 전속계약 기간이 너무 길고 정산 방식도 투명하지 않다는 이유로 소속사에 계약 해지를 통보한 사례도 있었다. 이러한 문제를 원활하게 잘 해결하는 경우도 있지만 대체적으로 서로 대립하는 경우를 많이 보게 된다. 2023년 관련 소송은 점점 늘어나고 있는 상황이다.

류이치 사카모토(Ryuichi Sakamoto, 坂本龍一, 1952.1. – 2023.3.)의 사망 소식도 2023년 큰 이슈가 되었다. 투병 중이던 2022년에 한국 작곡가 유희열의 표절시비로 언론에 여러 차례 언급되기도 했었다. 작곡과를 졸업한 사람이라 나에게도 주변에서 의견을 묻는 사람들이 있었을 정도니 말이다. 이 논란에 대해 류이치 사카모토는 직접 언론과의 인터뷰에 나서 "모든 창작물은 기존 예술에 영향을 받습니다. 지금 이슈가 되는 그(유희열)의 곡은 법적 조치가 필요한 수준이라고는 볼 수 없으며 독창성

은 자기 안에 있는 것"이라며 모든 시비와 분란을 아름답게 마무리 하기도 했다. 이 문제를 두고 음악 창작자, 특히 작곡가들 사이에서도 의견이 갈리고 있는 내용이다. 왜냐하면 사실 예전부터 자신이 좋아하는 뮤지션이나 아티스트의 곡을 '레퍼(refer)' 삼아 곡을 쓰는 경우가 많았기 때문인데, 지금처럼 저작권 이슈가 커진 시점에서 과거의 곡들을 전부 소환해 지금의 잣대로 보는 것이 과연 맞느냐는 질문을 던져볼 수도 있긴 하다. 이제는 논문에 레퍼런스 목록을 넣듯이, 앨범에도 레퍼런스 항목을 넣어야 하는 생각도 든다. 여하튼 앞으로 이런 이슈는 더욱 증가하리라 생각된다. (고윤화)

류이치 사카모토 〈12〉(정규, COMMONS, 2023.1.)

해외 힙합 음반 속지를 보면 자신이 샘플로 사용한 음반 목록이 정리되어 있는 경우가 종종 있다. 이는 저작권을 해결했음을 천명하는 장치일 때가 많다. 힙합의 경우 자신이 샘플로 사용할 소리를 '디깅'을 통해

채집하는 능력과 그 전문성이 DJ의 실력으로 여겨지는 문화가 있다. 자신이 직접 '디깅'한 음반 목록을 통해 DJ는 자기가 속한 커뮤니티(아프리카계 미국 음악의 계보)를 깊이 이해하고, 그 문화의 연장선상에서 새 음악을 창작하고 있음을 보여주는 계기로 삼기도 한다. 저작권 문제와 음악의 독창성과 개연성을 설명하는 장치로 레퍼런스 디깅과 목록 만들기는 앞으로 더 중요해질지 모르겠다. (조일동)

영화 음악 거장이자 지브리 사운드의 창시자 히사이시 조의 내한 공연이 2023년 1월 성남아트홀을 시작으로 계속 이어지고 있다. 물론 워낙 유명하고 그의 음악을 좋아하는 팬이 많기도 하지만 왜 2023년에 유독 더 주목을 받나 궁금해하는 사람들도 있다. 내가 보기에 일단 국내 아티스트는 물론 해외 아티스트의 내한 공연이 전무하다시피 했던 코로나 시기에 목말라 있던 음악 공연 팬들이 히사이시 조의 유려하고 아름다운 선율, 풍성한 오케스트라 사운드에 힐링 받는 측면이 있었지 않나 싶다. 아울러 2023년 3월, 그가 클래식 전문 레이블 도이치 그라모폰(Deutsche Grammophon)과 전속 계약을 맺고 〈A Symphonic Celebration〉이라는 앨범을 발매했다는 점도 함께 작동했다고 본다. 이 앨범은 스튜디오 지브리 애니메이션의 인기곡들을 오케스트라 편성으로 편곡한 앨범인데, 기본적으로 클래식 오케스트레이션 기법을 활용하는 그에게 도이치 그라모폰은 70인조 풀 오케스트라 편성을 제공하는 등 지원을 아끼지 않았다고 한다. 그래서인지 음반 출시와 동시에 국내 전국 투어가 이뤄졌고, 지브리 스튜디오 애니메이션과 히사이시 조의 팬, 나

아가 클래식 애호가들까지도 관심을 기울이는 공연 시리즈가 되었다. 비슷한 흐름으로 최근에 한국에서도 영화는 물론 영화 속에 등장하는 음악과 그 음악을 선곡하고 작곡한 음악감독 등 '영화 속 음악'에 관심이 커지는 측면도 2023년 흥미로운 사실 중 하나다.

마지막으로, 클래식 관련 이야기를 잠깐 해보면, 아무래도 2023년의 클래식은 음반보다 공연 관련 이슈가 크다고 볼 수 있다. 특히 흥미로운 점은 코로나 이후 클래식 관련 공연 시장이 회복되는 소식은 세계적으로 듣기 어려운데, 한국의 경우는 눈에 띄게 회복 속도가 빠르다는 점이다. 대중음악 분야도 그렇지만, 클래식 분야도 팬데믹 시기에 내한 공연이 거의 단절되었었기 때문에 코로나 상황이 호전되면서 그동안 초대하지 못했던 거장들이나 실력 있는 오케스트라들을 초대하고 공연에 올리면서 클래식 공연 횟수도 늘어났다. 동시에 무엇보다 티켓 가격이 무척 오르기 시작했다. 여기서 질문을 하나 해보고 싶다. 클래식 공연 티켓을 구입해서 본 사람이 있을까? 드물다는 게 클래식 음악계의 현실이기도 하다. 그만큼 클래식 공연은 시장이 커졌음에도 여전히 지인 초대권 등을 통해 인사치레로 가거나 기업에서 대규모로 구매를 한 후 제공하는 경우가 많다.

일반적으로 티켓을 구매해서 클래식 공연을 보는 사람은 관련 전공자인 내 주변에도 그리 많지 않다. 그런데 놀랍게도 코로나 이후, 베를린 필 하모닉 같은 세계 최상위급 오케스트라가 내한하거나 임윤찬, 조성진, 손열음와 같은 스타 연주자가 협연을 하면 티켓이 순식간에 매진되고 있다. 그러다 보니 티켓 가격은 또 계속 올라간다. 2023년 내한했던

빈 필 하모닉 티켓 가격은 50만 원이 넘었다고 한다. 그러나 여전히 유명 연주자나 세계적인 오케스트라가 아닌 대부분의 클래식 공연은 관객 동원이 어려운 상황이다. 그러다 보니 잘되는 공연은 점점 더 잘되고, 안되는 공연은 점점 설 자리가 사라지는 양극화 현상이 우려되기도 한다. 가장 바람직한 것은 잘 알려지지 않은 아티스트의 공연이라도 관객들이 정당한 대가를 지불하고 티켓을 구매해서 공연 보는 문화가 형성되는 것이라 할 수 있을 것이다.

임윤찬 〈Live from the Cliburn〉(라이브, Steinway & Sons, 2023.8.)

이와 연결되는 내용으로 2022년에 이어 2023년에도 클래식 분야의 가장 두드러지는 현상 하나를 꼽으라면 스타 마케팅이라 할 수 있다. 비단 K팝 아이돌뿐만 아니라 클래식 분야에도 스타 연주자(혹은 음악가)를 좋아하는 마니아 팬이 생겨나고 있다. 이 현상은 아이돌 팬덤과 매우 유사한 측면이 있다. 한국인 스타 연주자는 물론, 최근에는 제18회 쇼팽 콩쿠르에서 캐나다인으로는 최초로 우승을 한 브루스 리우라는 피아니스트

가 있다. 국적은 캐나다이지만 실제 중국인 이민자 가정 출신으로 외모는 아시아인에 가깝다. 여기서 국적이나 인종적 배경이 중요하다는 이야기를 하고 싶은 건 아니지만, 과거 아시아인들에 대해 비하적 시선을 갖고 있던 보수적인 서양 중심의 클래식 음악계를 생각하면 현재 벌어지고 있는 이런 상황들은 엄청난 변화라는 생각이 든다. 점점 더 젊고 자신만의 개성과 실력을 두루 갖춘 연주자의 증가 현상은 계속 늘어날 것이라 예상해본다.

국내 공연 시장을 살펴보면, 코로나 시기에 주춤했던 대중음악 콘서트와 야외에서 주로 이루어지는 페스티벌 등이 완연한 회복세를 보이고 있으며, 해외 아티스트의 내한 공연도 증가세를 보이고 있다. 공연 관련해서 무엇보다 앞서 언급한 티켓 가격의 상승에 대한 부분을 언급하지 않을 수 없다. 한국콘텐츠진흥원에서 매년 발간하는「음악 산업백서 2023」자료에 의하면, 지난 2021년과 2022년 대비, 2023년도에는 전반적으로 오프라인 음악 공연 1회당 소비 가능 금액이 크게 증가했음을 알 수 있다. 특히 10만~15만 원, 15만 원 이상의 높은 금액대의 티켓 소비가 증가할 뿐 아니라, 이러한 고액의 티켓이 높은 비율을 차지하고 있다.

전반적으로 메인스트림 외에도 이러한 다양한 변화를 살피는 게 중요해 보인다. 외연적으로 성공하고 있는 컨텐츠가 있다면, 소위 밑단에서 탄탄하게 산업적 바탕을 채워나가는 역할을 맡고 있는 음악은 메인스트림에서 벗어나 있는 장르거나 혹은 기성 장르에 국한되지 않는 다양한 시도에 있지 않나 생각을 해보게 된다. (고윤화)

『K컬처 트렌드 2023』에서 2022년의 클래식 음악에 대해 논할 때, 클래식의 스타 마케팅에 대해 언급을 한 바 있다. 이 스타 마케팅을 다시 들여다보면 결국 K팝 아이돌을 소비하듯이 클래식 스타를 소비하게 만드는 전략이다. 임윤찬 열풍을 보면서도 비슷한 생각을 또 해보게 되는데, 지금 임윤찬은 그의 스타성이나 팬들의 반응 형태에 있어서 전통적인 클래식 음악인보다 거의 새로운 록스타의 등장처럼 느껴지는 지점이 있다. 음악 장르에 기반한 록스타가 아니라 그야말로 음악계의 아이돌 위치에 서 있다는 의미다. 대중음악 팬들이 록스타를 소비하듯 클래식 팬들이 임윤찬을 소비하고 있는데 이를 가장 흥미롭게 볼 수 있는 지점이 SNS의 활용이다. 프로필 사진을 임윤찬으로 걸고 있는 팬들부터 활동 양상이 K팝 아이돌 팬과 크게 다르지 않다. 심지어 K팝 아이돌 그룹과 임윤찬이라는 새로운 클래식 아이돌 팬을 겸하는 경우도 많다. 그렇다면 임윤찬과 K팝 아이돌은 그 결이 별로 다르지 않다는 의미로 볼 수 있지 않을까? 마치 두 팀의 아이돌을 동시에 좋아하는 정도의 뉘앙스랄까? 최근에는 클래식 기획사들도 이 점을 잘 이해하고 있다. 마케팅하는 부서도 팬덤을 잘 이해하고, 나 같은 대중음악 평론가의 글을 클래식 아티스트 홍보에 활용한다. 흥미로운 현상임에 분명하다. (김영대)

2023년 한국 대중음악을 읽는 토픽 4가지

메인스트림은 물론 장르 음악이나 클래식이나 몇 년 전부터 그러했지만, 2023년은 브랜드화 된 스타 마케팅과 이들의 슈퍼 파워가 굳건해진 해로 이해할 수 있다. 여기서 스타는 더 이상 아티스트만을 의미하지 않는데, 기획자 자체가 브랜드가 되기도 한다. 현재 한국 대중음악이 경험하는 아이돌 현상은 서구의 록스타 마케팅에서부터 사례를 찾아야 할 것이다. 한국에서는 록스타가 존재한 적이 없으니, 한국의 록 아티스트를 아이돌과 같은 위치에서 설명할 수 있는 사례는 발견하기 어려웠던 게 사실이다. 그런데 2023년 이승윤, 황소윤 같은 이들의 활약이나 이들에 반응하는 팬들의 모습은 K팝 아이돌이나 임윤찬에 대한 반응과 크게 다르지 않다. 팬덤 중심으로 만들어지는 세력화와 그 세력이 아티스트의

아티스트쉽을 함께 만드는 현상은 이제 한국 대중음악을 논할 때 반드시 짚어야 하는 특성이 되었다. 그런 차원에서 2장에서는 2023년 한국 대중음악을 이해할 수 있는 토픽 4가지를 선정하여 이를 둘러싸고 있는 사회문화적 의미를 살펴본다. (조일동)

임영웅 현상을 말한다

2023년 한국 대중음악을 이해할 수 있는 첫 번째 토픽은 앞서 논했던 팬덤 중심으로 재편되는 대중음악 혹은 아티스트쉽을 가장 잘 보여주는 사례라 할 수 있을 것이다. 제목을 '임영웅 현상을 말한다'로 붙였는데, 이는 임영웅의 음악적 완성도나 성취 분석보다 임영웅이라는 음악인을 둘러싸고 있는 사회적인 현상, 그가 팬덤과 맺는 관계의 의미, 그리고 팬덤이 그를 지지하는 방식을 문화적 시각에서 다시 읽는 작업이 2023년 한국 대중음악을 이해하는 핵심 중 하나라 생각해서다. 이는 앞서 1장에서 기술한 팬덤과 상호작용으로 풍성하게 작동하는 현대 한국 대중음악 산업의 현주소가 임영웅 현상 안에 모두 담겨 있다고 보기 때문이다. (조일동)

임영웅 "Do or Die"(싱글, 물고기뮤직, 2023.10.)

　임영웅 현상이 어제 오늘 일은 아니다. 최근 인상적으로 봤던 기사의 문구가 '8살부터 100세까지 즐길 수 있는 공연'이 임영웅 공연이라는 거다. '효도 티케팅'이라는 말이 뉴스에서조차 등장했는데, 임영웅의 티켓을 대신 예매해주는 일이야말로 최상의 효도라는 거다. 이런 현상이 보통의 일은 아닌 게 분명하다. 나 역시 8살부터 100세까지 즐길 수 있는 공연이라는 표현이 과장은 아니라고 보고, 분명히 그러한 면에서 임영웅이라는 아티스트가 가진 성취를 인정해야 한다고 본다.

　어느 순간부터 한국 대중음악계에서 사라진 단어가 있다. 두 개인데, 바로 '국민가요'와 '국민가수'라는 말이다. 왜 이러한 단어를 더 이상 쓰지 않는가? 설명하기 쉽지 않은 문제이긴 하지만, 간략하게 얘기해보면 미디어 환경의 변화가 가장 크다고 할 수 있다. 온 가족이 모여서 TV를 틀어놓고 같은 채널에서 나오는 같은 프로그램을 보고, 같은 음악을 들으며 공통의 콘텐츠를 소비했던 시기에는 국민가요와 국민가수라는 게 성

립할 수 있었다. 거실에서 온 가족이 같은 레코드를 틀고 함께 듣던 시절에는 누구나 좋아하는 혹은 누구에게나 익숙한 국민가수가 존재할 수 있지만, 현재의 상황은 다르다. 모두가 각자의 취향을 바탕으로 개인용 기기로 음악을 듣는다. 새로운 취향을 탐색하거나 남의 취향을 받아들이기보다 기존의 개인의 취향이 계속해서 더 강화되는 방식의 음악 청취가 이뤄진다. 이러한 시대에 범대중을 아우르는 국민가수라는 건 존재하기 어렵다. 그런데 이러한 시대에 임영웅이라는 인물이 나타나 8살부터 100살까지를 끌어모으는 공연을 한다면, 지난 10여 년 이상 우리의 일상에서 사라졌던 국민가요, 국민가수라는 단어를 다시 *끄집어내도* 되는 상황인 것일까? 여전히 물음표가 붙지만 어쨌든 어떤 새로운 가능성이 제시된 건 분명하다고 본다.

나는 임영웅을 장르적인 의미에서의 트로트 가수라고 보지 않는다. 트로트를 대상으로 삼은 예능 프로그램을 통해 데뷔한 것은 사실이지만, 그 예능이 트로트라는 장르와 그 장르가 구축해 온 문화적 관습이나 성격을 확장시키기보다 단지 트로트라는 장르를 활용한 새로운 아이돌 발굴 프로그램의 한 종류로 보는 게 맞지 않나 본다. 중장년층에 집중적으로 호소하는 아이돌이라는 점이 기존 아이돌 발굴 프로그램과 다를 뿐이다. 본질적으로 K팝 아이돌과 여러 가지로 유사한데, 단지 내세우는 음악이 중장년층의 취향에 가까운 트로트 계열의 음악일 뿐이다.

같은 프로그램 출신이지만 임영웅은 이찬원과도 결이 많이 다르다. 이찬원은 정통 트로트의 맥을 이으면서 트로트 장르 가수로 본인을 자리매김하기 위해 노력한다. 임영웅은 어느 순간부터 발표하는 타이틀곡이 트

로트가 아니다. 첫 솔로 음반의 타이틀 곡이었던 "다시 만날 수 있을까"도 발라드였다. 장르적으로만 보면 오히려 이문세, 김광석 같은 성인 취향의 가요에 더 가깝다. 그리고 이후의 발표한 자작곡인 "London Boy" 같은 곡은 트로트와는 무관한 브리티쉬 록 사운드도 활용한다. 물론 록이라 하더라도 중장년층이 이질감 없이 들을 수 있는, 혹은 누구나 쉽게 폭넓게 좋아할 수 있는 톤 다운된 스타일의 록 음악이라는 특징이 있다.

최근 임영웅이 파격적인 장르를 시도했는데 바로 EDM이다. "Do or Die"라는 곡으로, 명백히 대규모 스타디움 공연을 의식하고 발표한 음악이지만 누구도 이 음악을 두고 임영웅이 EDM 가수로 변신했다고 하지 않는다. 임영웅이 발라드를 불렀을 때도 마찬가지고, 심지어는 EDM이나 록 음악을 해도 다르지 않다. 그의 본질은 중장년층이 쉽게 받아들일 만한 일종의 어덜트 컨템포러리 음악이다. 근데 어덜트 컨템포러리는 카테고리가 한국에는 여전히 드문 카테고리다. 그런데 우리가 알고 있는 어덜트 컨템포러리와 임영웅의 어덜트 컨템포러리 사이에는 미세한 차이가 있다. 임영웅은 록, 발라드, 트로트, 심지어는 힙합도 한다. 하지만 임영웅의 음악을 장르적으로 이해하는 사람은 없다. 본인이 겨냥하는 성인, 그중에서도 장년층이라는 어덜트 팬층을 명확하게 인지하고 그들에게 접근하는 음악이라는 게 다를 뿐이다. (김영대)

임영웅_2023 투어 콘서트 포스터

　임영웅 현상과 관련해서 내가 이야기하고 싶은 부분은 아주 1차원적인 문제다. '도대체 왜 그렇게 인기가 많은 것일까?' 하는 의문 말이다. 나는 이 근원적인 질문에 초점을 맞춰보고자 한다. 개인적인 생각이라 동의가 되지 않을 수도 있지만, 얼마 전까지만 해도 트로트는 연세 좀 있으신 분들이 즐겨 듣는 '한물간', 고고한 취미와는 거리가 먼 음악이라는 이미지가 강했다. 고속버스 타고 여행 갈 때 들을 수 있는 음악 딱 그 정도의 느낌이었다. 그런데 지금의 트로트는 어떤가? 트로트를 부르는 가수도 젊어졌고 스타일도 변했다. 앞서 언급된 어덜트 컨템포러리, 연배가 높은 청취자들이 드러내고 빠져들 수 있는 트로트가 되면서, 진정한 그 세대의 어덜트 컨템포러리가 되었다고 생각한다. 고리타분한 음악이라는 이미지와는 달리 지금의 트로트, 특히 임영웅의 트로트는 과거와 다르다고 생각한다. 그래서 '나는 임영웅 좋아'라는 말에는 꼭 과거 트로트가 가진 이미지까지 좋아한다는 말로 해석되기 어려운 성격을 갖게 되었다.

오히려 임영웅 팬 다수가 속한 세대의 어덜트 컨템포러리라는 의미라고 볼 수 있다. 다시 정리하면 재탄생한 트로트는 이제 다른 세대 앞에서도 편하게 보여주며 즐길 수 있는 문화 현상으로 자리 잡았고, 그 과정에는 〈미스터트롯〉 같은 공개 오디션 프로그램이 끼친 영향도 적지 않다고 볼 수 있다.

장르적인 측면에서는 앞선 분석 내용에 매우 공감이 된다. 일례로, 임영웅의 히트곡 중에 "Hero"라는 곡이 있다. 그 노래 작곡가와 만나 이야기를 나눌 기회가 있었는데, 트로트가 아니라 발라드로 지은 곡이라며 임영웅도 트로트 가수라기보다는 트로트로 '뜬' 가수지 트로트가수라고 말하긴 어렵다고 생각한다고 했다. 여기에 임영웅이 직접 자신은 트로트 가수가 아니라고 언급한 사실이 기사화되면서 팬들 사이에서 또 말이 많았다. 임영웅을 좋아하는 팬 내부에서 대립하는 상황까지 연출되기도 했다. 심지어 트로트로 뜨고 나니 이제 트로트를 버리냐는 식의 날 선 비판을 던지는 팬도 있었다. 음악 평론가들 사이에서도 입장이 갈리는 모습을 볼 수 있었다. 이런 이슈를 바라보면서 든 생각이 과거에는 그러니까 1990년대까지만 해도 발라드, 댄스, 록, 힙합 가수 이렇게 장르로 가수의 정체성을 표현하는 경우가 많았다. 그 가수를 소개를 할 때도 그렇게 장르로 설명했었고. 그런데 지금은 K팝도 그렇고 하나의 장르로 정의하기 어려운 음악이 많아졌다. K팝만 해도 다양한 장르적 요소의 집합체 아닌가.

그렇다고 음악 장르가 없어지는 것은 아니지만, 분명 디지털화 이후, 한류, K팝의 발전과 맞물려 현재의 대중음악은 분명 이전과 다른 형태로

변화하고 있다. 그리고 그 형태는 온전히 새로운 것이라기보다 기존에 우리가 알고 있던 장르적 요소들이 파편화된 형태로 녹아들어 새로운 형태의 완성된 곡을 만들어내고 있다고 본다. 나는 과거 미국의 사회학자 피터슨이 주장한 옴니보어이론에서 확장된 형태로 보았고 이를 '마이크로 옴니보어(Micro omnivoire)'로 정의하기도 했다. (고윤화)

앞서 클래식 음악 시장의 작동방식도 K팝 형태에 가까워졌다는 언급이 나왔다. 크게 공감이 되는 부분이다. 그런데 임영웅 현상에는 그와 비슷하면서도 꽤나 다른 측면을 가지고 있다. 이를테면 K팝이라고 하는 음악을 언급할 때, 여기서 지칭하는 K팝은 전통적인 의미의 음악 장르와 다르다. K팝이라 언급되는 아이돌 음악 안에는 EDM의 요소도 있고, 힙합적인 요소도 있으며, 한국 대중음악 특유의 발라드라 일컬어지는 음악의 요소도 섞여 있다. 장르적으로 보자면 상당히 다양한 음악적 자원들이 뭉뚱그려져서 K팝이 된다고 할 수 있고, 이를 다시 말하면 한국의 기획사에서 내놓은 아이돌이 부르는 노래는 어떤 장르적 배경을 가졌건 K팝으로 환원된다는 거다. 이 지점은 유러피언 클래식 연주자라는 명확한 음악적 배경을 가진 클래식 아티스트와 다른 점이다. 그런 차원에서 보면 임영웅의 현재 음악적 행보는 그의 팬덤을 결집시켰던 트로트와 꽤 거리가 멀다. 임영웅이 부르는 음악은 장르가 무엇이건 임영웅이라는 장르가 되었다고 무방할 것이다. 이점에서 임영웅 현상은 K팝이라는 메타장르가 형성되어 온 흐름과 매우 닮아 있다.

하지만 K팝과 또 구분되는 지점은 임영웅 팬덤의 연령대다. 임영웅의

음악을 두고 언론에서 8살 어린이부터 100세 어르신까지 모두가 즐기는 노래이자 공연이라고 하지만, 실제 그 팬덤의 구성을 자세히 들여다보면 50대 이상의 중년과 노년층이 가장 큰 핵심 지지층이고, 이들 세대의 영향을 받은 나이 어린 손자, 손녀 세대까지 더해진 팬덤이다. 물론 20대와 30대 팬덤이 존재하지 않는 것은 아니다. 하지만 팬덤의 중심에는 중장년층이 자리하고 있고, 이 지점이 K팝 팬덤과 또 구분이 지어지는 지점이다. K팝 팬덤은 10대와 20대를 중심으로 아티스트와 함께 성장한 30대까지가 팬덤의 핵심이다. 물론 1세대 아이돌 신화의 팬덤에는 40대, 50대 초반의 팬도 존재한다. 아티스트와 팬이 함께 성장하는 모습이 K팝이 지향하는 팬덤의 모습에 가깝다는 거다. 그에 비해 임영웅 팬덤은 임영웅과 함께 성장한다기보다 기성세대가 임영웅을 받아들이고, 그를 키우는 팬덤에 가깝다. 3세대 아이돌 이후 팬이 키우는 스타에 대한 논의가 있지만, 여기서 팬덤은 물리적으로 아티스트와 가까운 연령대일 뿐 아니라, 실제로 함께 성장해간다. 이 지점은 임영웅 현상이 K팝 팬덤과 닮고도 다른 지점이라 하겠다.

앞서 김영대 평론가가 언급한 어덜트 컨템포러리 현상을 하나의 음악적 장르로 이해하기보다 문화적인 장르로서 이해하는 자세가 필요하다는 취지의 언급이 있었다. 어덜트 컨템포러리라는 이름의 장르 음악을 따로 듣는 성인 팬이 존재하는 게 아니라 젊은 시절부터 좋아하던 음악과 아티스트가 팬과 함께 나이가 들어가면서, 그 음악 자체가 그대로 성인 취향 음악이 되었다는 거다. 어덜트 컨템포러리로 김광석의 음악이 앞서 언급되었는데, 김광석도 그가 데뷔하고 활발히 활동하던 시절에

는 그의 음악을 두고 누구도 어덜트 컨템포러리라 부르지 않았다. 1980년대 후반 1990년대 초반 20대를 위한 음악이었고, 그 팬들이 그 음악을 간직한 채 사회적 문화적 영향력을 가지는 나이가 되었을 뿐이다. 그래서 김광석이 남긴 노래가 팬들과 함께 현재의 어덜트 컨템포러리가 되었다. 아마도 머지않아 신화의 발표 당시 참신했던 노래가, 또 이효리의 발매와 함께 센세이션을 일으켰던 도발적인 노래가, 다시 보아의 도전적인 노래가 다음 시대에는 새로울 것 없는 어른 취향의 음악, 어덜트 컨템포러리가 될 것이다.

그런데 임영웅 현상은 다르다. 아티스트와 팬덤이 함께 나이가 들어가면서 아티스트가 시도했던 참신했던 장르가 대중음악계의 익숙한 음악 언어가 되고, 보편화되어 어덜트 컨템포러리로 자리하게 되는 게 아니라는 거다. 팬덤이 아티스트보다 음악적 경험이나 사회적 경륜을 쌓은 존재다. 팬덤이 음악에 대한 품이 더 넓은 상태다. 그래서 임영웅과 함께 음악 취향이 발전하며 나이 들어가지 않는다. 그저 팬들이 살아 온 삶 속에서 익숙했던 다양한 장르의 노래를 임영웅의 이름으로 부르면 반가울 뿐이다. 기존 대중음악, 나아가 대중문화가 만들어 낸 아티스트의 새로운 시도에 반응하는 젊은 감각의 팬덤이 함께 성장하고 나이 들어가면서 어덜트 컨템포러리로 자리하는 공식에서 벗어나 있다. 트로트 장르라고 임영웅의 장르를 억지로 끼워맞춰봐도 팬덤과 함께 나이 들어온 나훈아, 남진과 다른 모습이다. 그런 차원에서 임영웅과 임영웅 팬덤이라는 현상은 음악 장르에 기댄 기존 어법으로 풀기 어려운 존재인 것이다. 그래서 사회문화적인 이론과 시각으로 이 현상을 풀어야 이해할 수 있다고 본

다. 물론 이 현상이 무엇이라고 빠르게 결론을 내리기는 쉽지 않다. 길지 않은 기간 동안 벌어진 일이고, 그 현상 면면을 둘러싸고 있는 맥락이 워낙 중층적이기 때문이다. (조일동)

　우리가 K팝 안에서 아이돌과 팬의 관계를 보면 대부분 팬이 아이돌보다 어리다. 그게 우리가 아는 스타와 스타를 추종하는 팬 사이의 일반적인 관계다. 근데 임영웅 현상의 독특한 점은 가수가 팬보다 어리다는 점이다. 굉장히 흥미로운 현상이라 봐야 한다. 팬 중 일부가 나이가 많은 게 아니라, 임영웅 팬 대부분이 임영웅보다 나이가 많다. K팝은 10대들을 위한 산업이고 많이 올라가 봐야 40대 초반까지가 팬덤의 범주다. 그 위 세대도 분명히 과거에는 조용필, 전영록 등의 가수에게 '오빠'를 외치던 사람들이다. 그런데 이들은 이제 대중음악 산업에서 소비자로 거의 상정되지 않는다. 40대부터 80대까지는 누구를 팬질하는 걸까? 아닌 누구를 팬질해야 할까? 이 세대가 팬덤의 경험이 없는 것도 아닌데, 꽤나 오랫동안 팬덤의 대상이 애매했다는 거다. '트롯 예능'(TV 조선은 '미스터 트로트'가 아니라 '미스터 트롯'으로 표기하며 자신들의 '다름'을 강조했다)은 바로 이 빈집을 노린 기가 막힌 마케팅이었다고 본다. 10대를 노린 아이돌 K팝의 대항마로, 하지만 아이돌과 똑같은 마케팅을 함으로써 기존의 산업이 미처 다가가지 못하거나 안 하면서 소외된 세대에게 그들만의 아이돌을 만들어준 거다. 음악적 취향 때문에 혹은 다른 이유로 K팝으로는 다가가지 못하던 중장년층에게 '당신들을 위한 매력적인 젊은 아이돌을 우리가 만들어줄게.'라고 숨은 기획의도를 읽어낼 수 있는 TV조

선의 기획은 대단히 영리했다. 바로 그 기획이 결국 임영웅 현상의 배경이 되었다고 볼 수 있다. (김영대)

온라인 플랫폼과 대중음악

두 번째로 꼽은 토픽은 K팝뿐만 아니라 현재 대중음악을 경험하는 대부분의 통로인 온라인 플랫폼에 대해서다. 그러나 플랫폼은 단순히 음원을 들을 수 있는 공간에 그치는 게 아니라 음악 판매 방식, 곡 쓰기, 편곡, 믹싱과 마스터링에 이르는 내용을 변화시키고 있다. 2023년 한국 대중음악 속에서 이 문제를 논해보도록 한다. (조일동)

2023년 아이돌그룹 에스파의 첫 가상현실 콘서트가 열렸다. SM엔터테인먼트의 자회사인 스튜디오 리얼라이브와 가상현실(Virtual Reality) 콘서트 전문 기업인 어메이즈VR(AmazeVR)이 함께 만든 이 공연은 '링-팝:더 퍼스트 브이알 콘서트 에스파'(LYNK팝: The 1st VR Concert AESPA)라는 제목으로 10월 25일부터 11월 말까지 서울 메가박스 코엑스에서 단독 진행했다. 나는 AFA(Artist First Alliance)라는 이름의 문화기술융합콘소시엄 멤버로 활동 중인데, 마침 어메이즈VR 이승준 대표가 같은 콘소시엄 멤버라 만나 얘기를 나눌 기회가 있었다. 나는 예전부터 노래방에서 VR기기를 쓰고 콘서트 현장처럼 노래를 하면 얼마나 재밌을까 그런 상상을 하곤 했었다. 일부긴 하지만 혼자 꿈꾸던 일이 현실이 되어 가고 있다. 이번 에스파의 VR콘서트는 이미 올해 초에 미국 텍사스에

서 열리는 글로벌 음악 축제 사우스바이사우스웨스트(SXSW)에 공식 초대되어 뜨거운 반응을 이끌어 낸 바 있다. 한국에서는 처음으로 열린 가상현실 콘서트라 여러 가지 다양한 예측이 등장하기도 했다.

에스파_링-팝: 더 퍼스트 브이알콘서트 포스터

코로나 펜데믹 상황은 인류에게 엄청난 피해를 주었고, 공연산업에는 궤멸적인 수준의 피해를 주었다. 그런데 지금 그 시기를 벗어난 상황에서 다시 되짚어보면 사실 양(+)적인 측면도 없지 않았다. 당시 학교에서는 줌으로 수업을 해야 했는데 이런 환경에 익숙지 않은 교사나 학생들이 힘들어했고, 공연 시장도 금방 끝나지 않는 팬데믹 상황을 통해 점점 온라인 공연의 기회를 엿보기 시작했다. 이를 대비나 했던 것처럼 일부 엔터테인먼트 회사는 곧바로 VR 가상환경 기술을 이용한 온라인 공연을 오픈하기도 했다. 결국 우리는 짧은 시간 안에 적응했고 많은 것을 배웠다. 에스파의 VR콘서트가 성황리에 이루어진 것을 보며, 물론 이 성공에는 에스파의 티켓 파워도 있겠지만 분명 비대면 공연에 대한 어색함이나

거부감이 줄어든 것도 한 몫 했다고 본다.

그럼 앞으로도 VR공연 시장은 커질 것인가? 나는 대답 대신 이 이야기부터 해볼까 싶다. 2023년 애플에서 혼합현실(MR) 헤드셋을 공개했다. 혼합현실이란 가상현실(VR)에서 오는 답답한 시야 문제를 부분 보완한 형태의 헤드셋이다. 즉 기기를 착용하면 가상현실뿐만 아니라 실제 현실의 배경도 같이 보인다. 투과율이 어느 정도인지는 모르겠지만 기존의 VR기기가 지닌 핵심적인 단점을 잘 보완한 형태라 볼 수가 있다. 아울러 업그레이드된 형태의 비전 프로 출시를 내년 초에 앞두고 있는 상태다. 기기 가격이 꽤 높은 편이라 얼마나 상용화될지는 쉽게 예측하기 어렵지만, 비대면과 가상환경에 익숙해진 지금의 10대와 젊은 세대에 초점을 맞춘다면 그렇게 전망이 어둡지만도 않다고 생각한다. VR콘서트나 공연에만 군이 한정짓고 싶진 않지만, 온라인이나 비대면 특히 인공지능(AI) 기술을 활용한 공연이나 콘서트가 분명 더 확장되리라 예측해본다. (고윤화)

2023년에는 뉴진스를 필두로 르세라핌, 아이브 등 4세대 걸그룹의 위력이 여전했다. 그런데 단순히 이들이 인기 많다는 것을 넘어, 이들이 내세우는 음악에 주목해보자. 최근 5세대 남자 그룹들, 가령 보이 넥스트 도어나 SM엔터테인먼트의 새로운 보이그룹 라이즈도 비슷한 맥락인데, 이들의 음악을 들어보면 정말 뜻밖에도 굉장히 무난하고 힘을 뺀 이지 리스닝 계열의 음악이라는 점이다. 그리고 이 트렌드의 출발점이 뉴진스라는 건 이 산업에 종사하는 사람이라면 누구나 다 알고 있는 사실이다.

뉴진스의 "Attention"이라는 노래가 처음 공개된 그날이 아직도 생생하다. 새로운 시대가 열렸다는 느낌을 받기 충분했다. 그런데 그게 무슨 대단히 화려하거나 복잡하고 어려운 게 아니었다. 오히려 너무나도 직관적인 음악이었다. 우리가 아이폰의 곡면을 보면서 저 곡면이 기술적으로 어떻게 만들어졌는지에는 관심이 없지만 누구나 예쁘다는 생각은 한다. 직관이라는 거다. 뉴진스의 음악과 뮤직비디오에는 그런 직관적인 미학이 있다. 쉽고 직관적이고 보편적으로 만든다. 이 사조를 지금 새로 등장하는 K팝 그룹들은 거의 모두 따라가고 있다.

보이넥스트도어 〈Why...〉(EP, KOZ엔터테인먼트, 2023.9.)

물론 아티스트의 입장에서 혹은 사업적 측면에서 기존의 K팝이 가진 한계를 극복하겠다는 일종의 반동적인 동기도 있겠지만 미디어 환경 변화도 그 못지않게 중요하다. 틱톡을 비롯한 숏폼 콘텐츠들이 지금 음악계를 본질적으로 바꾸고 있다. 최근 몇 년간 등장한 소위 미국 메인스트림 히트곡의 절반 이상이 틱톡 사용자들 사이의 유행을 배경으로 차트에

뒤늦게 등장한 곡들이다. 틱톡에서 일종의 바이럴 마케팅이 이뤄지면, 메인스트림의 영역으로 들어오는 방식의 음악 비즈니스가 지금 K팝에서도 벌어지고 있다. 숏폼의 특징은 말 그대로 짧다는 데 있다. 순간적으로 그러니까 20초~30초 안에 곡이 결정된다는 거다. 뉴진스 노래 어느 20초 구간을 끊어도 그 노래의 핵심을 들을 수가 있다. 플랫폼의 형태와 그 플랫폼의 콘텐츠 전달 방식이 음악을 만드는 사람들의 마인드와 아이디어를 좌우하고 있는 셈이다.

요즘 음악의 트렌드는 미학적인 측면의 새로운 발상의 전환에서 기인한다기보다 이러한 미디어 플랫폼의 성격과 특성을 활용하기 위한 하나의 전략적인 선택이라 해석할 수 있겠다. 음악이 음악 자체만으로 살아남는 것이 아니라 미디어의 특성에 의해 지배된다는 것이 서글프게 느껴지는 사람도 있을 거다. 하지만 조금 더 길게 역사적 흐름을 살펴보면 지금 우리가 말하고 있는 대중음악의 형식이나 미학이라고 하는 것도 레코딩이라고 하는 미디어 기술이 없이는 존재할 수 없었던 것이기도 하다. 숏폼 미디어와 대중음악의 관계도 그러한 연장선상에 있다고 봐야 한다. (김영대)

Artist First Alliance(AFA)

한국·미국·유럽·일본을 중심으로 글로벌 크로스보더 플랫폼 형태의 포럼과 컨소시엄 형태로 연합한 국내 유일의 문화기술산업 비즈니스 동맹체. 디지털, 인터넷, VR, AI 등 기술시대에 맞는 새로운 대안적 문화산업 생태계 창출을 위해 국가 간, 기술 간, 장르 간 글로벌형 문화예술 스타트업 엑셀러레이터의 원활한 협업, 프로젝트 수행을 위해 2018년 류호석(비손콘텐츠 대표)에 의해 설립되었으며, 현재는 김세황(록 아티스트), 김지현(디지소닉 대표), 이혜림(프론트로 대표), 고윤화(사회학박사, 교수) 등이 주도적으로 참여하고 있다.

 AFA 포럼 멤버사(48개사, Jan, 2022):

비손콘텐츠(서울/SF/심천), 디오션(서울/도쿄/베트남), 프론트로(런던), AmazeVR(LA/서울), 엠파이어레코즈(서울), 디톡스뮤직(서울), SLP(서울/SF),

비틈TV(서울), 디지소닉(서울/LA), 모노플랜(서울), 콰드리포니끄(프랑스), 바른음원협동조합(서울), 모두의연구소(서울), 뮤즈타운(SF), 포자랩스(서울), 김세황(LA,멘토), Luke Holland(LA), Winston Sela(영국/PD,멘토), 강찬미니스트리(서울), 타파스미디어(SF/서울), 미디씨티(한국), US미디어(서울), Amazer(서울), 원하트미니스트리(LA), Band Famous(서울), 버즈뮤직/그루보(LA/서울), 쿨잼컴퍼니/에딧메이트(SF/서울), 유니크튠즈레코즈(서울), Boon Castle Media and Entertainment (Mumbai/LA), 달콤소프트(서울/LA,멘토), Asimula(미국/서울), 팝스엔터테인먼트(한국) 외

http://musician1st.org

진화하는 영화, 그리고 주목받는 음악

'진화하는 영화, 그리고 주목받는 음악'이라는 제목을 붙인 세 번째 토픽은 2023년 주목받은 작품 중 하나라고 할 수 있는 〈밀수〉에 장기하가 음악감독으로 선곡했던 음악, 즉 1970년대 한국 대중음악의 재조명부터 얘기를 시작하려 한다. 나아가 한국의 영화 음악가 중 대중음악 활동을 하다가 겸업 혹은 전업을 한 대표적인 음악가들과 이들이 보여준 작품 활동 및 그 의미에 대해서도 짚어보겠다. (조일동)

현재 한국 드라마와 영화의 위치는 굳이 언급할 필요도 없이 이미 세계 중심에 우뚝 서 있다 할 수 있다. 예술영화는 물론 블록버스터 영화까지, 다양한 장르가 이미 글로벌 시장에서 성공했고 앞으로가 더 기대되는 상황이다. 여기서 내가 주목하는 부분은 바로 영화에서 음악의 역할과 그 일을 수행하는 사람들이다.

넷플릭스 시리즈 〈오징어 게임〉의 음악을 맡은 정재일 감독에 대해 언론은 물론 많은 이들이 주목한 바 있다. 당시 커피숍, 헤어숍, 심지어 병원에서도 수록곡이 나오곤 했으니까. 물론 과거에도 영화 음악이 주목받은 사례는 많다. 하지만 최근 '음악감독'이라는 타이틀로 주목받는 사례가 늘고 있음이 체감된다. 2023년 여름 개봉한 류승완 감독의 〈밀수〉 같은 경우도, 1970년대를 회상하게 하는 삽입곡들과 사운드로 많은 이들에게 공감을 얻었고, 또 음악을 맡은 장기하에게도 시선이 집중되었다. 장기하는 인디 음악씬에서 가장 성공한 뮤지션 중에 하나라고도 볼 수 있

다. 이 영화를 통해 처음으로 영화 음악 감독 데뷔를 선언했고 관련해서 '장기하 감독과의 대화'라는 이벤트로 열었다. 개인적으로 궁금했는데, 매진되는 바람에 들어가지도 못했다. 청룡영화제에서 영화 음악 부문에서 수상하기도 했다.

1960년 유현목 감독의 〈오발탄〉이란 영화가 있다. 이범선의 1959년 동명 소설을 원작으로 한 영화인데, 당시 시대 상황을 가로지르는 대사도 대사지만 영상적인 표현에 집중한 작품으로 평가받는다. 이 작품에는 클래식과 오케스트레이션이 종종 쓰이고 있는데, 영화 음악을 담당한 이가 누구냐면 작곡을 전공한 학생이라면 한 번쯤 들춰봤을 대학 교재 「화성법」을 쓴 김성태 교수다. 이 영화를 본 사람도 많을 거고, 유현목 감독이나 김진규, 최무룡, 문정숙 배우는 다들 익숙할 거다. 그런데 이 위대한 작품에서 영화 음악을 누가 담당했는지 아는 사람은 매우 소수일 거라 생각한다. 영화를 좋아하는 나도 영화 음악 감독에 대해서는 관심을 많이 갖지 않았던 게 사실이니까. 그럼 또 질문이 생긴다. 왜 그럴까? 영화를 보는 많은 이들 중에 영화 음악에는 관심을 가지는 경우는 많지 않다. 그런데 영화감독들의 인터뷰를 보면 음악이 영화 속에서 큰 역할을 하고, 어떤 감독의 경우는 영화 시나리오와 함께 자신이 좋아하는 음악과 그 신에 어울리는 음악들을 담아 배우에게 전해주면 그 표현이 잘된다고 밝히기도 한다.

그런 차원에서 한 영화감독과 오래도록 같이 작업을 이어가는 음악감독들도 꽤 많다. 이 정도면 영화에서 차지하는 음악의 비중이 작지 않다고 볼 수 있을 것이다. 그런데 왜? 나는 이 해답을 고전주의 영화이론가

들에게서 찾는다. 처음 영화 속 사운드의 시작은, 어두컴컴한 상영관 공간에서 두려움이나 어색한 상황을 피하기 위해 혹은 영사기 돌아가는 잡음을 가리기 위해 사용되었다는 분석처럼, 사운드는 영화 속에서 아이러니하게도 '들려서는 안 되는' 소리였던 것이다. 그랬던 사운드, 음악이 기술의 발달과 더불어 다양한 영화 기법에 함께 작동하게 되었고, 영화의 중요한 요소로 부상하게 된 거다. 심지어 음악만으로도 영화보다 훌륭하다고 평가받는 경우도 종종 있다. 한국 영화사에서 1950~60년대는 전성기로 1970~80년대는 TV의 보급과 검열 같은 정부 규제로 인한 침체기로 보는데, 실제 영화 음악의 측면에서 보면 꼭 그렇지만도 않다. 1950~60년대에는 서양 고전음악이나 오케스트라 위주 편성이 주가 되었다면 1970~80년대 들어서는 대중음악을 주로 다루는 음악가들이 영화 음악 감독으로 등장하기 때문이다. 이러한 변화는 영화 음악사적으로 흥미로운 지점이기도 하다.

한편 최근 넷플릭스에서 개봉한 이충현 감독의 영화 〈발레리나〉의 음악감독이 '그레이'라는 힙합 뮤지션이었다. 이충현 감독은 1990년생으로 고등학생 시절부터 단편영화를 제작하고 2015년 단편 〈몸값〉으로 데뷔, 여러 영화제에서 호평을 받으며 활동을 이어온 감독이다. 이번 작품의 음악을 그레이에게 맡긴 이유에 대해 이충현 감독은 본인이 젊은 나이이고 자신이 보여주고 싶은 젊은 감성을 충분히 소화해 낼 수 있는 젊은 아티스트라고 생각했기 때문이라 밝혔다. 최근 이렇게 감독은 물론 함께 영화를 만들어나가는 음악감독에 대해 적지 않은 관심이 이어지고 있다. 개인적으로 무척 고무적으로 보고 있다. 이러한 관심이 결국 한국 영화

음악사 아카이빙 작업 등으로 확대되어 이어지길 바라는 마음도 있다.

한 가지만 더 추가하면, 앞서 대중음악 작업을 하던 음악가들이 영화음악 감독으로 참여하기 시작했다는 얘기를 했는데, 한국영화 역사에서 1990년대가 독립영화가 본격적으로 쏟아져 나온 시기이지 않나? 인디펜던트 영화가 나오듯이 대중음악에서도 1990년대에 인디 음악 문화가 형성되는 시기였다. 따지고 보면 영화도 음악도 결국 대중문화, 대중예술 분야이고, 영화 쪽에서 음악을 맡아줄 사람을 구하다 보면 서로 비슷한 고민과 생각을 나눌 수 있는 이들을 서로 소개 받으면서 영화와 음악의 인디 씬이 만나게 되지 않았을까 싶다. 업계 관계자들과 이야기를 나누다 보면 이를 입증할 만한 사례를 듣게 된다. 앞으로 지속적으로 진행 중인 한국 영화사 아카이빙 과정에 영화 음악사도 정리되면 좋겠다는 생각을 해본다. (고윤화)

2022년 초에 밴드 유앤미블루와 어어부 프로젝트 출신의 기타리스트이자 영화 음악 작곡가인 방준석 씨가 사망했다. 그 즈음 해외에서 열린 한류 관련 학술대회에 발표할 기회가 있어서 방준석을 중심으로 한국 인디 뮤지션들이 한국영화 음악계에서 얼마나 많은 활약을 하고 있으며, 그 까닭은 무엇일지 살펴보는 발표를 한 바 있다. 그때 발표를 준비하면서 2000년대 이후 중요하게 언급되는 한국영화 상당수가 인디 출신 음악가가 작곡 혹은 선곡한 음악으로 채워져 있다는 사실에 놀랐던 적이 있다. 예상은 했지만, 예상보다 더 많은 영화 음악이 인디 음악가들의 손을 거쳐 탄생했다고나 할까.

앞서 언급된 바와 같이 전통적인 의미의 영화 음악가는 대부분 클래식 음악의 영향을 크게 받은 이들, 다시 말해 대학에서 클래식에 기반한 현대음악 작곡을 전문적으로 공부를 한 이들이었다. 한국영화 전성기라 불리는 1960년대부터 1970년대 중반 무렵까지 영화 음악 작곡가는 클래식 전공자 출신이라 봐도 무방할 정도였다. 그런데 1970년대에 이장호 감독이 연출했던 여러 작품에서 파격적인 음악을 제공했던 강근식과 그가 이끌었던 밴드 '동방의 빛'은 이러한 영화 음악가 판도를 바꾼 첫 번째 사례라 봐도 될 것이다. 이전까지는 대중음악가가 영화 음악에 참여한다는 의미는 영화 주제가를 부르는 수준이거나, 그 주제가의 연주곡 버전을 삽입하는 일에 가까웠다. 1970년대 초반 신중현도 영화 음악 작업에 참여한 바 있는데, 영화 제작자가 그에게 요청했던 내용은 신중현이 작곡한 히트곡(당시 '신중현 사단' 작품이라는 이름으로 통칭되던)을 연주곡으로 편곡해서 영화에 삽입하는 일이었다. 그런 면에서 강근식이 이장호 감독의 〈별들의 고향〉(1974)에 주제가 수준이 아니라 영화에 삽입하기 위해 새로 작곡한, 오리지널 스코어 작업을 책임졌던 일은 한국영화사에서 대중음악가가 전면에 등장한 첫 번째 사례가 아닌가 싶다. 물론 강근식 옆에는 그의 음악 동료이자 싱어송라이터였던 이장희가 있었고, 이장희가 〈별들의 고향〉에 삽입된 "나 그대에게 모두 드리리"와 "한 잔의 술"을 부르긴 했지만 말이다.

1980년대 대표적인 영화 음악가인 신병하도 있다. 신병하는 1970년대에 유현상과 윤시내가 멤버로 있었던 밴드 사계절의 리더였던 키보디스트로 1980년대 수많은 한국의 영화와 드라마 음악을 담당했다. 왜 과거

얘기를 길게 하느냐면, 이들과 현재 한국영화계에서 활동하는 대중음악 출신 영화 음악가 사이에 한 가지 공통점이 있기 때문이다. 우선 강근식과 신병하를 연결시킬 수 있는 키워드는 바로 신시사이저라고 하는 새로운 전자악기다. 두 사람은 이 악기를 한국 대중음악 안에 도입하고, 이를 한국 대중음악의 자연스러운 일부가 되게끔 이끈 선구자 그룹에 속한다. 전자악기인 신시사이저를 사용하기 전까지는 음악 작업에 필요로 하는 악기 소리가 있다면 반드시 그 악기 연주자를 녹음실로 초빙해 실연해야만 했다. 내가 만드는 곡에 실내악이 삽입되면 더 효과적일 것이라 판단된다면 피아노, 바이올린, 비올라, 첼로 연주자를 섭외해야 그 소리를 음원으로 만들 수 있었다는 거다. 그러나 다양한 악기 소리를 샘플링해 사용하고, 심지어 이를 조합해 새로운 소리를 만들 수 있는 신시사이저는 음악가의 입장에서 자신이 원하는 소리에 대한 스케치를 꽤 정교하게 해볼 수도 있고, 저비용으로 상당히 고품질의 소리를 만들어낼 수 있는 전자악기였다.

신시사이저로부터 시작된 전자악기의 사용은 저비용으로 아티스트가 원하는 새로운 소리를 음악으로 표현할 수 있게 해주는 신통방통한 악기로 자리 잡게 된다. 초기 힙합에서 이러한 전자악기를 사용했던 까닭도 비용과 연관이 있다. 현재는 당대 전자악기가 자아냈던 특유의 소리가 새롭다거나 세련된 무엇으로 이해되기보다 빈티지 사운드로 인식되는 경향이 있지만 말이다. 1970년대 후반, 1980년대 초반까지 힙합은 미국 대중음악 안에서 새로운 시도이자 온전히 인디 씬의 음악이었다. 비용절감과 음악적 성과를 모두 챙길 수 있는 가성비 좋은 새로운 전자악기에

대한 관심은 제작비에 대한 고민에서 자유로울 수 없는 인디 음악인에게 언제나 고려의 대상이 될 수밖에 없었다. 한국에서 이러한 새로운 전자악기에 가장 민감하게 반응하고, 이를 자신의 음악으로 녹여내는 음악가 집단을 꼽으라면 당연히 인디 음악 씬이 될 것이다. 나아가 이제는 보편화되었지만, 초기만 해도 녹음 퀄리티와 안정성이 보장되지 않았던 전자장비와 컴퓨터를 이용한 디지털 녹음 작업을 먼저 시도했던 이들 또한 인디 음악가였다.

제작비가 풍족하지 않은 인디 음악가들은 언제나 가장 적은 비용을 들여, 가장 짧은 시간 안에 자신이 원하는 높은 퀄리티의 사운드에 근접하는 결과물을 만들어내는 방법을 두고 깊이 고민하던 사람들이라는 거다. 이들이 가진 노하우는 한국 영화산업이 영화 음악 작업에 요구하는 업무 처리 방식 − 짧은 시간 안에 영화 전체 스토리를 커버할 수 있으면서도 감독이나 영화 관계자가 요구하는 높은 퀄리티의 음악을 제작할 수 있는 능력에 부합한다. 새로운 미디어 환경과 전자악기, 수정 시간을 단축시키는 디지털 사운드 믹싱 기술 등에 가장 해박한 집단이면서 실험성을 중시하는 음악 작업으로 음악적 완성도를 갖춘 이들이 인디 음악계에 포진해 있었던 거다.

한국영화 제작 규모가 많이 커졌다곤 하지만, 미국 할리우드처럼 영화에 사용할 웅장한 파열음 하나를 얻기 위해 이집트의 거대 채석장을 찾아 다이너마이트로 바위 폭파하는 소리를 채집할 비용을 지원해줄 수준은 아니다. 영화 음악에 많은 시간을 줄 수 없는 것은 한국이나 할리우드나 마찬가지다. 그러나 한국영화 팬의 영화 감식안이 높아졌을 뿐 아니

라, 한국 영화·드라마가 세계적인 인지도를 가지게 되면서 작품 속 사운드 같은 섬세한 부분까지도 완성도를 기대하는 분위기가 조성되었다. 이러한 산업 규모와 기대치 사이가 미묘하게 어긋난 한국영화 제작 환경에서 인디 음악 출신 아티스트가 축적해 온 능력이 각광받는 것은 어쩌면 자연스러운 현상일지도 모르겠다.

인디라는 표현이 존재하지 않던 시절부터 인디적인 방식으로 음악 활동을 한, 이제 한국영화계의 독보적인 음악가가 된 이병우, 앞서 언급한 방준석(〈공동경비구역 JSA〉부터 〈라디오스타〉, 〈자산어보〉에 이르는 작업을 진행), 1990년대 말 〈거짓말〉과 〈나쁜 영화〉를 시작으로 〈도둑들〉, 〈암살〉, 〈곡성〉, 〈독전〉, 〈유령〉에 이르는 엄청난 필모그래피를 자랑하는 달파란, 〈옥자〉, 〈기생충〉, 〈브로커〉, 〈오징어 게임〉의 정재일, 〈좋은 놈 나쁜놈 이상한놈〉, 〈타짜〉, 〈전우치〉, 〈도둑들〉, 〈보건교사 안은영〉까지 장르를 초월한 작업을 하는 장영규 등이 모두 인디 음악과 한국영화 사이를 연결하고 있는 중요한 음악인이라 하겠다. (조일동)

영화 〈밀수〉에 음악적인 면에서 첨언을 하자면 1970년대가 돌아왔다고 정리할 수 있겠다. 굉장히 독특한 현상이다. 대중음악에서 지난 한 20년간 복고 열풍이 주기적으로 작동해왔다. 드라마 〈응답하라〉 시리즈가 대략 1980~90년대를 다루었고, 최근에는 Y2K라고 하는 2000년 즈음의 패션들이나 미학, 디자인이 다시 유행을 타고 돌아오고 있다. 그런데 왜 뜬금없이 1970년대일까 하는 의문이 생긴다. X세대가 대중문화의 주체로 등장한 1990년대 이후 1970년대 음악이나 문화는 한 번도 제대로 주

목받은 적이 없다. 막연하게 1970년대 한국 대중음악은 트로트가 대부분이었고, 뭔가 촌스럽고 사운드도 열악하다, 그러니 차라리 그 시대 음악을 들을 거라면 팝을 듣는 게 낫다는 생각이 지배적이었기 때문이다. 근데 〈밀수〉가 이룩한 가장 유쾌한 음악적 성과는 70년대 한국 대중음악의 탁월함을 확인시켜 보여줬다는 거다.

물론 여기에는 장기하 음악감독의 섬세한 선곡이나 이에 부응하는 연출을 한 류승완 감독의 역할이 주요했다. 장면 장면에 딱딱 들어맞는 선곡과 연출이었다. 많은 관객들이 가장 인상적이라고 칭하는 "내 마음에 주단을 깔고"가 등장하는 장면을 생각해보라. 이 노래가 라디오 PD들이 굉장히 싫어하는 노래라고 알려져 있다. 왜냐하면 전주가 너무 길기 때문이다. 전주가 긴 노래는 특히 삽입곡으로 쓰기가 어렵다. 그런데 그 전주를 액션씬의 감정을 빌드 업 하는 과정에 사용한 거다. 생각해 보면 〈헤어질 결심〉부터 이어지는 1970년대에 대한 관심이 한 흐름으로 분명히 존재한다고 본다. 단순히 레트로 마케팅이라 볼 수도 있겠지만 어쨌든 1970년대 한국 대중음악의 주옥같은 노래들을 일부나마 재조명했다는 사실만으로도 문화적으로 봤을 때 〈밀수〉가 중요한 역할을 한 것이다. (김영대)

변화하는 대중음악 산업 지형

네 번째 토픽은 앞서 언급했던 임영웅 현상이나 온라인 플랫폼 문제와 깊이 연결이 된 내용이다. 바로 한국 대중음악 산업 지형의 변화와 기

존 산업 구조가 내부적으로 품고 있는 문제점에 대한 이야기다. 이 논의의 맥락에는 2023년 크게 화제가 되었던 두 가지 서로 다른 맥락이 작동하고 있다고 본다. 하나는 본 장 서두에서 살짝 짚었던 SM엔터테인먼트가 카카오에 인수되는 과정이다. 이 사건은 향후 한국 대중음악 산업에 어떤 영향이 될 것인가 하는 궁금증을 낳는다. 또 한 가지는 소위 '피프티 피프티 사태'라고 부를 수 있을 신인 아티스트와 소속사 사이의 법정 공방에서부터 시작된 아이돌 산업을 떠받치고 있는 인력수급 관리 및 정체성에 대한 문제를 짚어본다. 먼저 카카오의 SM엔터테인먼트 인수, 그리고 하이브와의 연대 등이 얽힌 상황이 자아낸 변화 혹은 변화의 가능성부터 살펴보자. (조일동)

SM엔터테인먼트 인수에 관한 이야기는 재미와는 거리가 있다. 그래도 굳이 이야기를 풀어보자면 기업이나 개인 간의 이해관계 문제지, 소비자 입장에서는 K팝의 운명을 좌우할 사건은 아니라고 생각한다. 어느 회사로 SM이 인수되면 시너지가 더 생겨서 지금보다 더욱 글로벌 산업으로 K팝이 성장할 수 있다거나, 어떤 합병이 더 좋다 나쁘다 이런 논의 자체가 나는 기업의 언론 플레이일 뿐이라 보는 입장이다. 음악을 즐기는 사람에게도 일말의 변화가 있을 수도 있을지 모르겠다. 하지만 그게 그렇게 현재 K팝의 성격이나 미학 자체를 바꾸는 역할을 할 수 있을 거라고는 보지 않는다.

하이브가 떠오르기 전, 즉 지금과 같은 위상을 가지기 전에는 SM엔터테인먼트가 퍼스트 무버였다. 하이브는 팔로워의 위치에 있었고. 그런데

하이브가 BTS의 성공을 발판으로 지금 오히려 리더 혹은 퍼스트 무버의 자리로 승격이 됐는데 여기서 하이브의 고민이 생길 거다. 그동안 하지 않았던 일을 해야 하는 자리에 올라섰다는 고민 말이다. 우리가 앞으로 무엇을 해야하나 하는 고민을 할 때, 하이브 입장에서 SM은 대단히 탐나는 콘텐츠다. SM이 따로 존재하면서 그들이 독자적 콘텐츠를 발전시킨다는 비전도 크게 틀린 말은 아니다. 그런데 언론에서 자주 얘기하던 두 회사 사이의 합병이 이뤄지면서 생겨나는 시장의 독과점과 같은 문제는 조금 과장된 측면이 있다고 본다. 왜냐하면 그렇게 따지면 미국은 유니버설, 소니, 워너가 시장을 삼분하고 있지만, 그러한 독과점이 세 음반사에서 발매하는 음악의 다양성과는 큰 관계가 없다. SM과 하이브 합병 관련 논의는 그동안 K팝이 레이블 중심으로, 그것도 뮤지션 출신의 프로듀서 중심으로 발전되어온 형태라서 나오는 고민이 아닌가 싶다. 공룡 레이블이 탄생해도 그 안에 음악적인 독립성을 확보받을 수 있는 레이블은 얼마든지 가능하다. 뉴진스가 소속된 어도어가 대표적인 예시가 될 거다. 어도어는 하이브 서브 레이블이지만 어도어가 회사 차원에서 진행하는 선택에 대해 하이브로부터 간섭을 받지 않는 것으로 알려져 있다. 그런 관계가 K팝 시장에서도 이제 충분히 가능하다고 봐야 하지 않을까?

피프티피프티를 둘러싼 소모전은 분명 불행한 사건이다. 피프티피프티는 올해 빌보드 뮤직어워드에서 최우수 팝 그룹 부문 후보에 올랐다. 한국 그룹이 그 부문 후보에 오른 건 BTS 이후 처음이다. 후보에 그룹은 올랐는데, 지금 그룹의 멤버가 없는 상황이다. 사실상 공중분해 된 상태다. 아쉬운 것은 일부의 근시안적인 움직임이 이 그룹의 장기적인 플랜

자체를 망쳤다는 거라고 본다. 지금까지의 운영방식 아래서의 K팝이라면 얼마든지 언제든지 벌어질 수 있는 일일 수도 있겠다 싶다. (김영대)

피프티피프티 "The Beginning – Cupid"(싱글, ATTRAKT, 2023.2.)

SM엔터테인먼트라는 기업의 향방이나 피프티피프티 사태의 핵심은 크게 다르지 않다. 대중음악 산업에서 핵심이라 여겨졌던 음악을 만들고 퍼포먼스를 선보이는 아티스트가 산업의 중심이라는 사실이 흔들리고 있다. 혹은 적어도 K팝 산업에서는 아티스트 중심성에 대한 의문이 본격적으로 시작되었다. K팝은 아티스트의 성취인가? 아니면 소속사의 것인가 하는 질문 말이다.

피프티피프티 사태는 분명 불행한 사건이다. 2023년 2월 싱글 〈The Beginning: Cupid〉가 빌보드 HOT 100 차트에 진입하고, 뉴질랜드, 싱가포르, 말레이시아, 인도 차트 1위를 포함하여 호주와 영국 차트 상위권에 올랐을 때, 수많은 언론이 대서특필 했던 까닭은 피프티피프티가 중소기획사 출신이며, 그간 대형기획사만이 이룰 수 있는 규모의 성취를

중소기획사와 그 소속 아티스트가 이뤄냈다는 사실 때문이다. 그리고 글로벌 시장을 강타한 이 팀이 6월부터 소속사 어트랙트와 피프티피프티 멤버, 다시 피프티피프티의 프로듀싱을 맡았던 더기버스 사이의 고소, 고발과 가처분 신청이 난무하는 사태로 돌입했다. 법정 공방 내용은 정산문제와 건강 문제를 포함한 기획사의 아티스트 관리 문제로 불거졌다. 2023년 11월 현재의 상황은 피프티피프티 멤버들이 소속사 어트랙트를 상대로 낸 가처분은 기각되었고, 항고도 기각되었다. 그러나 이 논의의 관심사는 법정에서 옳고 그름을 가르는 일과 거리가 멀다.

뉴진스의 성공에서 전체를 섬세하게 기획한 민희진이 전면에 나서면서 두드러지기 시작했던 문제가 피프티피프티 사태로, 또 SM엔터테인먼트의 변화를 맞으면서, K팝 산업에서 K팝의 주인은 누구인가라는 문제가 대중음악계의 고민으로 떠올랐다. 대중음악의 역사에서 기획사나 음반사는 아티스트를 발굴하고 이들이 가진 음악을 가장 잘 구현할 수 있는 녹음실과 엔지니어를 찾아 연결시키고, 이를 시각적으로 구현할 수 있는 아트워크 작업과 매칭시켜 음반을 만드는 일, 이렇게 만들어진 음반에 대한 마케팅 플랜을 세우고 공연 일정을 조율하고, 유통 판매에 나서는 일을 맡아왔다. 음악 내용에 관여하는 경우가 없던 것은 아니지만, 그 경우도 음반사의 제안을 아티스트가 받아들여야 가능한 일이었다. 기획사나 음반사의 음악적 제안을 받아들이길 거부한 아티스트가 음반사를 상대로 소송전을 벌이는 일이 발생하는 까닭도 여기에 있다. 소송을 벌여가면서라도 지키려고 하는 것은 아티스트의 정체성이고, 그 정체성은 자신의 음악을 만들고 연주하는 일에서 나온다. 아티스트의 음악 생

산 활동에 지장을 줄 정도로 투어가 과중해도 비슷한 저항이 벌어졌다. 아티스트가 자신의 음악을 통제하지 못하는 순간, 아티스트쉽은 사라진 다는 믿음이 대중음악 안에 자리하고 있던 셈이다. 그런데, K팝에서 아 티스트의 역할은 무엇인가?

K팝에 있어서는 기획자가 아티스트를 발굴하고, 훈련시킬 뿐 아니라, 곡과 퍼포머를 연결시키고, 노래도 만들어내며, 녹음실에서 음악 프로듀 싱은 물론 이를 담아낼 아트워크와 댄스팀까지 모두 조직한다. 요약하면 K팝 아티스트는 기획자의 계획을 따라 빚어진 결과에 가깝다. 2023년 은 누구나 알고 있지만 얘기하지 않았던 이 사실이 공개적으로 이야기되 기 시작한 시기라 봐도 무방하다. 피프티피프티의 지루한 소송 사태에서 피프티피프티 멤버들의 음악적 욕심이나 시도가 기획사나 제작사에 의 해 폄훼되었다는 얘기는 없고 비즈니스 손해만을 따진다. 아티스트쉽을 만들어 낸 것은 퍼포밍을 하는 아티스트의 능력과 별개로 프로듀싱 팀과 기획사였다는 거다. 또 뉴진스의 성공에서 기획자 민희진은 자신의 음악 적 감각과 마케팅 능력이 구현된 결과물이라는 사실을 숨기지 않는다. 민희진은 음악 작업이 아니라 전체를 총괄하는 기획자라는 점을 스스로 강조한다. 굉장히 뛰어난 기획자인 것은 의심의 여지가 없으며, 나아가 기획자가 실은 뉴진스의 행보 자체라 봐도 무방하다.

피프티피프티 사태, 그리고 뉴진스, SM엔터테인먼트의 변화에 촉각을 세우는 것 모두 변화한 현실을 보여준다. 과거에는 설령 기획자의 작품 이었다고 해도, 아티스트를 앞세우는 모양새였다. 그것이 단지 기존 대

중음악의 컨벤션을 따르는 행위였다 하더라도, 그만큼 아티스트와 음악의 관계에 대한 생각은 분명했다는 얘기다. 힙합에서 DJ와 MC를 동급으로 두는 이유는 DJ가 비트와 음악 텍스처를 모두 만든 것 같아도 MC가 DJ와 상호작용하면서 이 음악을 최종적으로 완성하는 핵심적 역할을 수행하기 때문이다. 그러나 K팝은 이러한 컨벤션을 바꾸고 있다. 새 음반 혹은 싱글을 발표하면서 이 음악은 어떤 고민에서 어떤 생각으로 어떻게 만들진 것인지, 팬들이 이 부분을 주목했으면 좋겠다는 발언이 그 음반에 주인으로 적혀 있는 아티스트를 통해서가 아니라 기획자의 입을 통해 소개되는 일이 어색하지 않게 되었다.

나는 이 변화가 잘못되었다 혹은 시정되어야 한다는 주장을 하고 싶은 게 아니다. K팝 규모가 커지면서 이러한 변화가 K팝이 만들어낸 특별한 문화적 현상이라는 점을 지적하고 싶은 것이고, 나아가 이러한 비즈니스 생태계가 언제까지 지속될 수 있을지에 대해 피프티피프티 사태는 반문해보게 한다. (조일동)

추가하고 싶은 내용은 먼저 SM엔터테인먼트가 어느 회사로 인수되느냐도 중요한 이슈지만 이런 산업적 측면 외에, 음악적인 측면에서 과거의 SM과 지금의 SM을 비교해 볼 필요가 있다는 점이다. 보통 회사 홈페이지에 들어가면 회사 조직도라는 게 있다. 이걸 살펴보면 회사의 전체적인 구조나 대략적인 규모, 주력하는 사업들이 무엇인지 파악할 수 있다. 그러나 잘 밝히지 않는 부분도 있다. 이를테면 음악 제작에 가장 핵심적인 역할을 하는 프로덕션, A&R 파트가 한 예가 될 수 있다. 어느 엔

터테인먼트 회사이건 이 조직의 실제 규모나 인원, 구성원에 대한 내용은 잘 밝히지 않는다. 그런데 최근 SM엔터테인먼트에 오래 몸담으면서 프로덕션 파트를 맡았던 사람과 이야기를 나눌 기회가 있었다. SM엔터테인먼트는 K팝 시스템을 현재와 같은 모양으로 구축한 선구자적 역할을 한 회사인데, 최근에는 내부적으로 변화하고 있다고 한다. 최근 SM 음악 안에는 흥미로운 변화들이 나타나고 있다. 예를 들어 신인 라이즈의 타이틀 곡 "Get a Guitar"라는 곡은 기존의 SM스타일이라 할 비트감이 정확한 곡이라기보다 그루브를 중시한 스타일을 채택했다. 소위 '딱딱' 떨어지는 비트로 구성된 댄스곡에서 탈피한 모습이다. 이러한 선택이 우연이 아니라 회사 내부에서 이러한 측면을 염두에 두고 작곡 작업을 진행했음을 관계자에게 들었다. SM은 2022년 4월에는 종로학원과 손잡고 SMU(SM Universe)라는 교육시설을 오픈했는데, 그동안 쌓아온 K팝 제작 시스템을 전수하고 트레이닝을 하기 위한 전문 K팝 교육시설을 목표로 세워졌다. 시범교육과정에 1200명이나 지원을 했다는 사실만 봐도 얼마나 많은 사람들이 관심을 가졌는지 알 수 있다.

라이즈 "Get A Guitar"(싱글, SM엔터테인먼트, 2023.9.)

내부 구조적으로도 최근 A&R 부서를 여러 파트로 나누고 파트장 각각의 목소리를 수직적으로 윗선에 보고하는 방식의 소통을 지양하고 각 파트장이 의논해서 결정하는 구조로 변화하고 있다고 한다. 이러한 변화들이 당장 접하는 SM에서 제작하는 음악에서 바로 느끼기 어려울 수 있지만 분명 시간이 지날수록 그 변화가 가시적으로 드러날 것이라고 생각한다. 최근 워낙 산업적인 측면에서 구조 변화에 민감한 이슈들이 많아서 이러한 음악적인 측면에서의 변화도 있다는 점을 추가해서 지적하고 싶었다.

여기서 질문을 하나 던져보고 싶다. 최근 유튜브는 물론 각종 SNS에 사진이나 영상 배경으로 음악을 가져와서 얹히는 경우가 많다. 그런데 음악은 저작권자의 허락 없이 사용해도 되는 걸까? 혹은 이걸 몇 초, 아니면 몇 분까지 사용할 수 있을까? 디지털 음악 시장이 형성되면서 음원 스트리밍 미리 듣기 서비스는 1분이었는데, 어떤 기준에 의해 1분인지 궁금해 해본 적 없는가? 사이트 내에서 계약을 맺어서 유저가 사용할 수 있도록 해놓은 경우도 있지만 실제 로열티를 정확히 지불하지 않고 데이터를 가져와 활용하는 경우도 있다. 숏폼이나 스토리를 검색해서 음악이 있으면 그걸 배경음악으로 쓰기도 하는데, 자신의 음악을 홍보해줘서 고맙다고 생각하는 아티스트도 있지만, 계약 없이 로열티를 지급하지 않고 음악을 사용하고 있다며 바로 사용 중지요청이 들어오는 경우도 많다. 중지요청이 들어오면 그 음원은 내려야 하고, 사용할 수 없게 된다. 숏폼의 경우는 15초, 길어야 1분 안쪽의 시간 동안 음악의 일부만 사용하는 것인데, 이런 경우는 마음대로 써도 되는 걸까? 지금까지는 1분 이내로

짧게 사용하는 건에 대해서는 큰 이슈가 되지 않았지만, 틱톡, 인스타 등에서 숏폼 형태로 올라오는 영상과 여기에 사용된 음원이 워낙 압도적으로 많다 보니 이에 대한 로열티 기준이 바뀔 가능성이 높다. 업계 관계자에 따르면 실제 케이스 바이 케이스라고 한다. 유튜브 같은 경우는 자동으로 모니터링을 하기 때문에, 즉 저작권자를 대리해서 모니터링을 하고 그 음원을 사용하는 채널에 고지해서 로열티를 받아주는 서비스를 한다. 이러한 형태의 수익창출도 과거에는 없던 새로운 음악의 부가산업이 될 것이다.

앞서 '기획', '기획자'에 관한 이야기가 계속 등장했는데 기본적으로 공감하지 않을 수 없는 내용이다. 그런 측면에서 오늘 따로 언급이 되진 않았지만 무형문화재 57호이자 경기민요 이수자 이희문 같은 인물도 뛰어난 기획력을 갖춘 기획자라 생각한다. 이희문은 '씽씽'이란 이름의 6인조(이희문(보컬), 추다혜(보컬), 신승태(보컬), 장영규(베이스), 이태원(기타,키보드), 이철희(드럼))로 구성된 퓨전 국악그룹으로 경기민요를 중심으로 한국 전통음악을 화려한 비주얼과 록 밴드 구성의 사운드로 표현하며 등장해 주목받았던 팀이다. 이 팀의 리더였던 이희문은 2018년 팀 해체 후 독자적인 행보를 활발하게 이어가고 있다. 이희문이 기획한 공연과 진행하는 프로젝트를 여러 차례 지켜보면서 느낀 것은, 정말 뛰어난 기획자라는 점이다. 그는 처음부터 소리를 배운 게 아니었고, 20대에는 일본으로 유학을 떠나 뮤직비디오 편집을 배우기도 했다. 관련 프로듀싱 경험도 가지고 있다. 워낙 창의적인 아이디어가 많기도 하지만, 다양한 이력과 경험이 쌓여 지금 그가 선보이는 기획력이 돋보이는 행보가 가능

하지 않았을까 생각한다.

이제 장르가 무엇이든 창의적인 기획 능력을 갖춘 사람들이 점점 더 대중에게 어필하는 시대가 되었다 생각한다. 뉴진스를 가능케 한 어도어의 민희진 대표 같은 경우도 이러한 예가 아닐까 싶다. 그간 한국의 대표적인 엔터테인먼트를 이끄는 인물들은 대체로 음악을 직접 만드는 경험을 가지면서 기획적 안목도 뛰어난 경우가 많다. 바로 이러한 측면이 K팝을 비롯한 K컬처의 성공, 그리고 지속가능한 행보를 가능케 하는 원동력이 아닐까 싶다. (고윤화)

3.

2024년
한국 대중음악 전망

음악 시장의 상수가 된 LP 재발매

앞서 영화 음악을 언급하며 1970년대 한국 대중음악의 재발견을 얘기했다. 이러한 복고주의는 2024년에도 더 강화될 것으로 본다. 1970년대 음악, 특히 1975년을 앞뒤로 등장했던 음악은 신중현과 엽전들에서 산울림, 송창식에서 최헌, 임희숙에서 이은하로 빠르게 변화한 시대다. 이를 음악 장르적으로 해석하자면 사이키델릭 하드록에서 펑크를 연상시키는 록으로 급진적으로 뒤바뀐 시기, 포크에 바탕을 둔 한국적 노래 만들기와 8비트 트로트 요소를 받아들여 탄생한 독특한 음악이 하나의 결로 이해될 수 있었던 시대, 소울 · 블루스 스타일 음악이 인기를 끄는 와

중에 디스코 시대가 갑자기 치고 들어와도 이상할 게 없는 시절이었다는 거다.

1970년대 한국 대중음악은 동방의 빛, 사랑과 평화처럼 글로벌 대중음악 트렌드에 발 빠르게 반응하려는 시도가 있었는가 하면, 기술적인 한계가 굉장히 독창적인 방식으로 폭발한 산울림 같은 팀도 존재한다. 글로벌 대중음악 변화와 이에 대한 한국 음악인의 반응만 있던 것도 아니다. 1970년대 박정희 정권은 유신을 선언하며 대중문화를 포함하여 국가 전체를 옥죄던 시기였다. 알 수 없는 '건전'을 내세운 검열과 방송금지, 활동 금지의 서슬 아래 음악인들은 살아남기 위한 몸부림을 칠 수밖에 없었고, 그 묘한 역동이 1970년대 한국 음악 안에 담겨 있다. 당대에는 이러한 시도가 좌절의 모습이거나 애매한 타협이었을지 모르지만, 40년이 흐르고 다시 들어보면 어디서도 듣기 어려운 독특한 오리지널리티로 꽁꽁 둘러싸 맨 음악이 되었다.

그리고 이렇게 커진 1970년대 한국 대중음악에 대한 관심이 당시의 음반들을 LP로 재발매하는 산업적 선택으로 이어지지 않을까 예상한다. 이미 2023년 산울림 초기 작품이 새로운 마스터링을 거쳐서 LP로 재발매 되었고, 그 시대의 음악가들이 지속적으로 재발굴되는 중이다. 2020년대 재발매 된 LP가 주로 1980년대 음악가와 중고음반 시장에서 고가로 거래되었던 희귀 음반 중심이라면, 이제 1970년대 음악의 재발매 러쉬가 일지 않을까. 물론 재발매 LP는 리마스터링으로 음질을 조금 보강하고(기술적으로 보강하는 건 한계가 있다), 180g LP로 음압을 키운 고품질 LP 사양을 선택할 것이다. 영화 〈밀수〉에 수록된 노래들이 인기를

끌었던 사실만 봐도 이러한 예상은 쉽게 해볼 수 있다.

LP 발매 러쉬는 이제 시대와 장르를 가리지 않는다. 한정판 발매로 중고 시장을 키우는 일도 지속될 것이다. LP는 청취를 위한 매체라기보다 자신의 음악적 취향을 드러내고 스스로 강화 시키는 물질에 가까워졌다. 디스플레이 대상으로, 아티스트에 대한 애정의 표현으로, 문화적 정체성을 드러내는 수단으로 LP는 자리 잡고 있다. 이 흐름 위에서 1970년대 음악들은 그 특유의 독특함이 재조명되고, 원래부터 LP로 발매되었었다는 성격까지 더해지면서 재발매 LP 시장의 주요한 레퍼토리로 부상하지 않을까 예상해본다. (조일동)

LP 얘기가 나와서 콜렉터들께 팁을 하나 드리자면 이제 LP붐이 끝나면 지금 다 처분에 들어간 CD의 시대도 돌아올 거다. 이건 너무 단순한 논리이기도 하다. CD도 피지컬 매체이기 때문이다. 지금 LP 때문에 CD를 헐값에 내놓은 사람들이 많다고 한다. 하지만 LP가 커버하지 못하는 CD로만 발표되었던 레퍼토리가 분명히 존재한다. 이 음악들을 다시 찾는 시도가 나타날 거고, CD의 가치도 다시 조명받게 될 거다. 농담처럼 하는 얘기지만, CD를 지금 안 듣는다고 팔아 버리지 말고, 그냥 어딘가에 넣어두시라. (김영대)

K팝의 새 미래 혹은 다른 미래

2024년 K팝 관련해서 가장 주목받게 될 트렌드이자 키워드는 아마도

K가 없는 K팝이 되지 않을까 예상해본다. 사실 이 부분은 K팝이 걸어온 길과 굉장히 유사하다. K팝은 탄생부터 추구해 온 방향성이 어떻게 하면 한국적인 요소를 제거해서 세계로 나갈 것인가 하는 것이었다. K팝이 지난 20년간 발전해 온 역사를 단 한 단어로 요약하자면 현지화, 바로 현지화의 역사라 볼 수 있다. 최초의 K팝 글로벌 스타라는 보아에서부터 그랬다. 보아를 한국 가수이자 일본 가수로 마케팅 하려는 의도가 분명히 존재했다. 이후 한류의 시대와 맞닥뜨리게 되면서부터는 K팝을 어떻게 해외 시장에 맞춰 마케팅 할 것인가로 진화해 왔고, 그 과정에서 외국 멤버가 포함된 그룹이라는 모델도 도출되었다.

그리고 이제 아예 한국인 멤버가 없는 K팝 그룹이 등장하고 있다. 그렇다면 이 그룹을 K팝 그룹이라 할 수 있을까? 굉장히 흥미로운 문제가 될 거다. 왜냐하면 이 양상이 굉장히 복잡하기 때문이다. 한국 기획사가 만들되 외국인 멤버들로 이루어진 그룹도 있다. 얼마 전 한국에 데뷔한 일본인 그룹 니쥬가 그 예가 될 거다. 이미 오래전에 일본에서 오디션을 봐서 일본에서 활동을 한 바 있는, 분명 일본 그룹이다. 그런데 니쥬의 제작 주체가 JYP고, 그래서 니쥬가 내세우는 음악적 미학이나 사운드가 K팝적이기 때문에 K팝으로 분류된다. 나아가 몇 년 전부터는 외국 회사들이 K팝 방법론을 그대로 모방한 유사 K팝 그룹도 만들어 데뷔시키고 있다. 산업적인 차원에서 K팝의 핵심이라 할 훈련생 시스템을 모방하고, 음악 제작 방식도 벤치마킹한 그야말로 K팝에 아주 유사한 그룹들이 등장하고 있는데, 이들이 자국에서부터 점차 확대해 나가는 인기도 대단하다.

니쥬 〈Coconut〉(정규, JYP엔터테인먼트, 2023.7.)

그리고 또 하나는 K팝이라고 직접 표방하고 있진 않지만 누가 봐도 K팝 커뮤니티를 겨냥한 그룹도 나오고 있다. 일본 그룹 XG가 대표적인 예시가 될 거다. 일본에서 만들었고 일본인 멤버로만 구성되어 있고, K팝이라는 표현도 전혀 사용하지 않지만 언론 인터뷰마다 K팝 아이돌을 선배님이라고 호칭한다. 굉장히 묘한 현상이 벌어지고 있는 중이다.

한번 상상해보라. 2024년에 한국에서 한국인 K팝 그룹과 한국에서 만든 외국계 K팝 그룹과 유사 K팝 혹은 K팝과 매우 닮았지만 그 정체성이 모호한 그룹이 한 차트에서 동시에 경쟁하는 날이 온다고 말이다. 이미 그러한 조짐은 시작되었다. 이런 현상이 왜 중요하냐면 K팝에 대한 의미가 달라진다는 점 때문이다. 글로벌 음악계에서 K팝이 점유하는 영역이 달라지는 거고, 당연하게 한국의 것이라 여겼던 K팝을 둘러싼 주도권 싸움이 시작되는 거다. 아마도 K팝의 주도권을 둘러싼 첫 번째 도전이 2024년에 당장 시작되지 않을까 싶다. 하이브가 2024년 미국 유니버설

산하의 게펜 레코드와 함께 글로벌 그룹을 론칭한다. 기술은 하이브가, 돈과 미디어는 유니버설이 책임지는 구조다. 지금 당장은 미국이 한국한테 아웃소싱을 한 형태지만, 다르게 보면 K팝의 본격적인 미국 시장 점유라고도 말할 수 있을 거다. K팝이고 일컬어지는 음악 세계는 점차 넓어지고 있고, 한국의 입장에서는 그 주도권을 놓지 않기 위한 싸움이 시작되었다. (김영대)

지적재산권의 재구성

2024년에는 전자악보 관련 이슈가 있을 것이라 본다. 물론 전자책 (ebook)이 나와도 우리는 여전히 페이퍼 책을 사서 보듯이 전자악보가 있어도 사람들은 여전히 물리적인 형태의 악보를 사서 볼 거다. 그러나 전자책이 갖는 이점(배송이 오래걸린다거나, 급히 주문을 해야 하는 경우처럼)가 있듯이, 전자악보가 갖는 이점도 분명히 존재하고 니즈 또한 있다. 요즘 지적재산권에 대한 이슈가 커지고 있다. 즉 인간의 고유한 창조적 활동이나 경험에 대한 권리라 정의할 수 있는데, 흔히 음악에서 말하는 저작권(Copyright)이 여기에 해당된다. 앞서 살핀 대로 유튜브 채널에 저작권자의 허락 없이 음악을 사용하면 지적재산권 침해에 속하기 때문에 반드시 적절한 절차를 거쳐 허락을 득한 후 사용해야 한다. 이러한 사안에 대한 이해도나 지식이 없으면, 소송에 휘말릴 수도 있다.

최근 이런 이슈가 있었다. 예전에 잘 알려진 한국 가곡들, 교과서에도 나오는 그런 곡들이 예전에는 유튜브나 인터넷 방송에 사용될 수 있으리

라고 생각 못 했기 때문에, 저작권자들이 이에 대해 전혀 신경 쓰지 않았었다는 거다. 그러다가 저작권자와 아무런 협의 없이 마음대로 사용되고 있는 걸 깨닫게 되었다. 그리고 이러한 자신의 권리를 보호받지 못하는 저작권자들에게 유튜브 채널을 모니터링하며 체크해주고 적절한 계약을 맺거나 사용료를 대신 받아 수익을 나누는 대행업이 이용하게 되었다는 거다. 저작권자들은 대개 저작권협회와 계약을 맺으면 된다고 생각하지만 협회가 수많은 플랫폼과 게시물 모두를 모니터링 하지는 못한다. 앞으로 IP관련 이슈는 더욱 커질 것으로 예측된다. 다음의 그래프를 봐도 지적재산권을 가지고 있는 경우 다양한 형태의 수입원이 증가하는 것을 확인할 수 있다. 이로 인해 새로운 권리 이슈나 법적 기준 등이 마련되고 정비되어야 필요성도 크다. (고윤화)

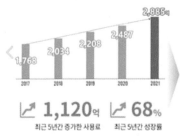

매 체	2017	2018	2019	2020	2021
방송사용료	442.0	456.0	389.6	427.3	419.6
전송사용료	554.2	671.1	863.0	1,097.7	1,362.6
복제사용료	248.5	339.6	352.2	479.0	656
공연사용료	438.3	461.4	458.5	322.7	257.6
외국사용료	80.6	100.0	134.0	151.4	180
기타수입	4.9	6.0	10.9	9.2	9.8
합 계	1,768.5	2,034.1	2,208.2	2,487.3	2,885.6

(단위: 억 원)

온라인 '음악 공연' 저작권 사용료 (출처: https://images.app.goo.gl/BMKtEti96QSymGEw8)

4.

2023 대중음악 MVP:
뉴진스

2023년 가장 중요한 활동을 한 음악가는 뉴진스다. 뉴진스가 왜 2023년 MVP가 되어야 하는지 설명하면서 뉴진스의 음악적 완성도가 너무 완벽해서 역사상 가장 큰 영향력을 가진 음악 활동을 했다는 식의 이유를 찾진 않으려 한다. 물론 뉴진스가 2023년 한반도 안팎을 가리지 않고 거대한 상업적으로 엄청난 성공을 거뒀다는 건, 그만큼 많은 사람의 공감을 얻었다는 얘기다. 그건 부정할 수 없다. 하지만 뉴진스는 뉴진스라는 걸그룹을 구성하고 있는 다섯 명의 멤버가 보여준 재능의 합으로 등치시킬 수 없다. 뉴진스는 뉴진스만의 음악적 색깔과 취향을 만들었다기보다 변화하는 미디어 상황에서 가장 어필할 수 있는 스타일을 재빨리 찾아내고, 이를 다양한 마케팅과 연결지었다. 세계적인 음료 회사나 힙

스터의 정점으로 여겨지는 스마트폰 회사와 콜라보로 캠페인을 하는 식이다. 앞서 살펴본 이지 리스닝의 형태의 음악 스타일을 캐치한 30초 단위로 배열하여 곡을 구성한다. 이렇게 만들어진 노래는 세련되고 파격적이면서도 사람들의 이목을 (긍정적인 방식으로) 끌어내는 치밀한 마케팅 기획으로 빠른 시간 안에 대중에게 각인된다. 2023년 K팝 산업이 구성한 모든 요소들을 가장 완벽하게 보여주고 있는 팀이 뉴진스인 것이다. 트랜드를 읽는 기획자가 기획을 세우고, 기획된 내용을 일사분란하게 구현할 수 있는 실력을 가진 멤버들, 이들을 가장 돋보이게 만드는 마케팅 기획이 다시 작동해 세계 시장과 조우하는 과정이 압축된 결과다. (조일동)

뉴진스X코카콜라 "Zero"(싱글, Ador, 2023.4.)

앞서 이지 리스닝이라는 말을 사용해서 설명했지만, 뉴진스가 보여주는 음악의 미학적인 특성, 연출하는 방식 그리고 사람들에게 그걸 전달하는 방식, 나아가 아이돌이라는 문화를 새롭게 창출해 나가고 있다는

점 모두에서 뉴진스는 부정할 수 없는 트렌드 세터다. 모든 기획사가 뉴진스가 행한 모든 것을 두고 이미 연구에 들어가 있다고 봐도 무방하다. 뉴진스가 내세우는 콘셉트가 특별히 하나로 모아지는 건 아니다. 하지만 뉴진스의 콘셉트를 한마디로 표현하자면 '나는 뭐든지 될 수 있다.'라고 생각한다. 특별히 콘셉트가 있는 것도 아니지만, 따라서 무엇이든 될 수 있기 때문에 그 어떤 광고나 상품과도 잘 어울릴 수 있다. 그룹의 콘셉트와 이미지의 관용성을 높인 거라고 할까? 뉴진스 팬덤이 사용하는 응원봉은 일종의 캔버스 같은 거다. 그래서 그걸 꾸미고 싶게 만든다. 커스터마이즈 할 수 있는 그룹을 만드는 게 뉴진스 이후 K팝 비즈니스에서 관심사로 떠오르고 있는데, 이 또한 지금의 시대 정신과 굉장히 흡사한 부분이 있다. 음악적으로나 트렌드를 이끌어가는 한 사조의 리더로, 또 그것을 실현해내는 미학적인 완성도에 있어서 뉴진스는 단연 올해의 MVP라고 생각한다. 오히려 유일한 고민은 뉴진스가 MVP인가 그걸 만든 프로듀서 민희진이 MVP인가 정도가 아닐까? (김영대)

뉴진스인가 민희진인가라는 질문을 던졌는데, 나는 음악적인 측면에서 뉴진스의 히트곡 다수를 작곡한 250(이오공)의 존재를 꼭 언급하고 싶다. 물론 총괄 기획자이자 프로듀서인 민희진 대표의 역할이 컸다는 걸 부정할 순 없지만 기본적으로 아이돌의 비주얼이나 패션 등만 가지고 이 정도의 퍼포먼스와 성과를 얻기는 어렵다고 생각한다. 나는 결국 K팝에서 가장 중요한 건 '그래도' 음악이라고 생각하는 편이기 때문이다. 물론 음악으로만 구성된 것은 아니지만, K팝 아이돌 중에서 지속가능한 활

동과 사랑을 받는 팀을 살펴보면 당연히 음악도 좋지 않은가?

뉴진스의 대표적인 히트곡 "어탠션", "하입 보이", "허트", "디토" 등을 작곡한 주인공이 250이라는 점은 그 자체만으로 독보적 위치를 입증한다고 볼 수 있다. 더욱 흥미로운 사실은 그가 자신의 정규앨범 〈뽕〉으로 2023년 한국대중음악상에서 '올해의 음반', '최우수 일렉트로닉 음반', '최우수 일렉트로닉 노래', '올해의 음악인'까지 총 4개 부문을 수상했다는 점이다. 표면적으로 K팝 아이돌의 음악과 뽕짝은 뭔가 안 어울리는 것 같은 느낌을 받는다. 그런데 역으로 뽕짝이라는 것도 특정 장르가 아닌, 대중성을 담보로 한 한국인만의 정서, 느낌, 스타일, 이 모든 것을 포괄하는 개념이 아닐까 싶다. 여러 언론 인터뷰에서도 밝혔지만 250은 뽕짝을 '집반찬'에 비유하고 있다. 무슨 말이냐면, 우리가 흔히 손님이 오면 내놓는 음식은 아니지만, 늘 우리 곁에 친숙한, 집 냉장고에 들어 있는 푸근한 밑반찬과 같은 존재라는 거다. 꽤 멋진 비유가 아닐까 생각한다. 결론적으로 그래서 나는 '뉴진스'와 '250'에게 MVP를 주고 싶다. (고윤화)

부록

객단가를 아십니까:
티켓값 상승에도 객단가는 크게 늘지 않았다

배동미

"과거 주말 티켓값이 10,000원일 때 객단가가 8,700원이었다. 기존 할인 제도나 부가세를 생각하면 비상식적인 수치는 아니다. 하지만 지금은 주말 티켓값이 15,000원인데 객단가는 11,000원이다. 갭이 더 늘었다." 대형 투자배급사에서 일하고 있는 관계자는 현재 상황을 두고 "상식적이지 않다."라고 비판한다. 정상가와 객단가의 차이가 1300원에서 4000원으로 늘었기 때문이다. 왜 객단가는 티켓값이 상승한 만큼 오르지 않았을까. 영화계는 통신사 할인이 과도하다고 지적한다.

CGV에서 영화를 볼 경우, KT멤버십 회원이라면 1,000~5,000원 상시

적으로 포인트 차감 할인을 받을 수 있다. U+ VIP 회원은 연 3회 무료, 연 9회 1+1 구매 혜택을 받고 있다. 예를 들어, U+ VIP 회원이 주말에 수도권 CGV에서 1+1으로 영화를 관람할 경우, 두 명이서 30,000원을 지불하고 봐야 할 영화를 15,000원이면 볼 수 있다. 따라서 1인당 관람료는 7,500원으로 떨어진다. 그렇다면 이러한 할인은 누가 책임질까. 극장 3사 중 CGV와 롯데시네마는 할인과 무료관람이 극장과 통신사에 의해 전액 보전되지 않는다는 것을 인정하면서도 영업상 비밀을 이유로 통신사와 극장이 공동으로 부담하는 금액과 비율을 공개하지 않았다. 메가박스는 보전 여부와 비율 모두 공개하지 않았다. 이와 관련해 한 극장 관계자는 "무료 티켓에 대한 통신사의 보전이 정말 낮은 수준"이라고 털어놓았다. 메가박스의 경우 KT 회원에게 1,000~5,000원 포인트 할인을 제공한다. LG U+ 멤버십 회원도 메가박스에서 영화를 볼 경우, 월2회 2,000원씩 할인받는다.

한 제작사 대표는 "롯데시네마 할인 문제가 가장 심각하다."라고 지적한다. 롯데시네마는 SKT와 유일하게 제휴를 맺은 극장이다. 통신사 점유율이 약 40%에 이르는 SKT와 손을 잡으면 극장 입장에서는 상당한 관객을 유치할 수 있다. 하지만 입찰을 통해 선정될 만큼 경쟁이 치열하기 때문에 SKT가 극장에 지불하는 할인금액 보전 비용은 높지 않을 것으로 보인다. SKT 멤버십 회원은 롯데시네마에서 1,000~4,000원을 할인받을 수 있고, VIP등급이라면 연 3회 무료관람에 더해 평일 1+1 예매권을 연 9회까지 쓸 수 있다. 롯데시네마는 KT와도 제휴를 맺고 있어 KT 멤버십 회원은 1,000~5,000원 연 36회까지 티켓값을 할인받을 수

있고 VIP 회원은 무료 관람권을 연 6회 쓸 수 있다. 요컨대 영화 티켓값 15,000원 시대라고 하지만, 통신사 할인 제도를 이용하면 이보다 낮은 금액으로 영화를 볼 수 있는 셈이다.

영화관입장권통합전상망에 따르면 이러한 할인에도 불구하고 작년에 처음으로 객단가 평균이 10,000원을 넘어섰다. 하지만 가장 많은 객단가 비율이 6,000원대(11.11%)였다는 점은 극장들의 치열한 할인 경쟁을 짐작하게 한다. 실제로 지난해 관객의 절반이 넘는 54.5%는 0원부터 10,000원 미만의 돈을 내고 영화를 보았다. 6,000원대에 이어 두 번째로 관객이 많이 지불한 금액대는 10,000원대로 10.98%였다. 이어서 9,000원대가 10.25%를 차지했다. 14,000원대, 15,000원대 제값을 내고 영화를 보는 관객은 각각 9.81%, 8.92%에 불과했다. 두 금액대를 더해도 전체의 18.73% 수준이다. 극장이 코로나 팬데믹 동안 티켓값을 빠르게 올렸지만 실제로 관객이 지불한 값은 그만큼 오르지 않았고, 오히려 관객에게 영화 관람이 비싸다는 인식만 준 건 아닌지 자문해야 한다는 목소리가 나오는 이유이다.

극장들의 할인 경쟁은 통신사 제휴에 그치지 않는다. 대한적십자가 헌혈자에게 지급할 영화 관람권 입찰 공고를 띄우면 극장들은 출혈을 감수하고서라도 입찰에 뛰어든다. 한 극장 관계자는 "티켓값이 올랐음에도 불구하고 헌혈기념품용 영화 관람권의 기준 단가는 높지 않다"고 설명했다. 그런데도 극장들이 할인 경쟁을 하는 이유는 무엇일까. 티켓 판매 수익이 적어도 관객 수를 증가시킬 수 있다면, 매점 판매를 통해 부가적인 이익을 발생시킬 수 있기 때문이다. 코로나 팬데믹 기간에 영화를 여러

편 개봉시킨 한 제작사 대표는 "할인 티켓, 공짜 티켓을 늘려서라도 관객들을 극장으로 유도해 팝콘과 굿즈 판매로 수익을 올리겠다는 계산"이라고 지적한다.

통상 충무로는 객단가 매출을 극장과 투자배급사가 약 절반씩 나눠가지고, 투자배급사가 이를 다시 계약 지분에 따라 제작사와 나누는 방식으로 수익 구조를 세운다. 때문에 극장들의 과도한 할인 경쟁으로 객단가가 오르지 못하면 영화를 창작하는 이들에게 돌아가야 할 수익은 제자리걸음일 수밖에 없다. 앞의 제작사 대표는 "과도한 할인을 지양해 실질 객단가를 상승시키는 방법이 영화산업에 도움이 된다."라고 말한다. 또 다른 제작사 대표는 티켓값이 올라도 객단가는 그만큼 오르지 않아 정작 손익분기점은 크게 낮아지지 않은 현실을 들려주었다. 그는 "인건비, 제작비가 많이 오른 상황에서 티켓값이 올랐다고 해도 손익분기점이 눈에 띄게 낮아지진 않는다."라고 설명한다.

할인과 무료 티켓을 둘러싼 극장과 투자배급사, 제작사 간의 진통은 오래전부터 존재했다. 2011년 명필름 등 제작사 23곳은 멀티플렉스 3사(CGV, 롯데시네마, 메가박스)를 상대로 이들이 관객에게 뿌린 무료입장권 때문에 자신들의 수익이 줄었다며 소를 제기한 적 있다. 대법원 판결에서 제작사는 패했지만 이 사건은 영화 상영 및 배급 분야에 투명성을 제고해야 한다는 인식을 심는 계기가 되었다. 2014년 경쟁의 공정성을 높이기 위해 문화체육관광부와 영화진흥위원회, 극장 3사, 투자배급사 등이 한 자리에 모여 '영화 상영 및 배급시장 공정환경 조성을 위한 협약'을 맺었고, 문화체육관광부가 제정한 '영화상영기본계약서'를 적극적으

로 사용하기로 합의했다. 이 계약서에 따르면 극장은 총 관람객에서 무료입장객이 차지하는 비율은 5%를 초과할 수 없다. 협약을 맺은 지 10여 년이 지난 현재, 충무로가 과도한 할인으로 제 살 깎아먹기를 하고 있지 않은지 돌아볼 때이다.

책 『영화 배급과 흥행』을 쓴 배급 전문가 이하영 하하필름스 대표는 "극장을 견제하는 건 배급사여야 한다. 그러나 대형 투자배급사 3사(CJ ENM, 롯데컬처웍스, 플러스엠 엔터테인먼트)는 멀티플렉스 극장 3사와 계열사 관계이고, NEW도 영화관(씨네Q)을 갖고 있기 때문에 어느 편도 들지 않는다. (극장이 없는) 쇼박스와 에이스메이커무비웍스도 극장 눈치를 보다 보니 배급사협회조차 만들어지지 않았다."라고 분석한다. 영화 산업에 건강한 자금 흐름이 만들어지지 않는다면 한국영화는 더 큰 위기에 빠질 수 있다. 객단가는 단지 회사별 이익이 아니라 전체 한국영화산업을 위해서라도 중요한 문제이기 때문이다. "누가 돈을 더 받고 덜 받고의 문제가 아니다. 객단가가 잘 정산되어야 투자배급사도 좋은 영화에 다시 투자를 할 수 있고 제작사도 좋은 영화를 만들 수 있다. 객단가가 낮아지면 결국 한국영화의 경쟁력이 떨어질 수밖에 없다." 한 투자배급사 관계자는 객단가에 대해 이렇게 말한다. 장기적인 관점에서 객단가가 높아지는 것은 극장을 위한 일이기도 하다. 객단가가 상승해 한국영화의 경쟁력이 올라간다면, 극장이 다른 문화공간보다 높은 경쟁력을 갖출 수 있는 기회가 될 것이고, 극장을 찾는 관객의 발길도 자연스레 늘어날 것이다. (출처: 《웹매거진 한국영화 7월호》, 영화진흥위원회, 2023.7.)

휘청이는 충무로 잡아줄 구세주는
여성 감독

김형석

한두 가지가 아니겠지만, 최근 한국영화의 문제점 중 하나는 미학적 고갈이다. 2000년대 초반에 장르영화가 활기를 띠고, 독립영화와 저예산 영화의 리그가 확장되면서 이른바 '한국영화 르네상스'를 맞이했다면, 2010년대에 그 시스템은 무너졌고 새롭거나 낯선 영화들의 등장도 줄어들었다.

물론 몇몇 감독들의 선전은 이어졌다. 박찬욱과 봉준호는 건재하고, 홍상수는 시스템 밖에서 여전히 다산성을 보여주고 있다. 최동훈 류승완 윤제균 김용화의 장르영화도 꾸준히 이어졌다. 하지만 여기까지다. 한

국영화는 어느새 '고인 물'이 되었고, 바람은 멈춘 지 오래 되었다. 〈기생충〉(2019)의 성과 이후 '포스트 봉준호'에 대해 여기저기서 이야기하지만 이렇다 할 적임자는 나타나지 않고 있다.

그럼에도 희망이 있다면, 2016년부터 시작된 어떠한 '계보' 덕분이다. 시작은 윤가은 감독의 〈우리들〉(2016)이었던 것 같다. 이 영화는 운동장에 서 있는 선(최수인)의 얼굴이 등장하는 첫 장면부터 독특한 '영화적 공기'로 관객을 끌어들인다. 그해 정가영 감독의 〈비치 온 더 비치〉(2016)와 이완민 감독의 〈누에 치던 방〉(2016)은 정반대의 지점에서 즐거움과 놀라움을 주었다. 계속 독특한 데뷔작들이 이어졌고 유지영 감독의 〈수성못〉(2017), 전고운 감독의 〈소공녀〉(2017), 차성덕 감독의 〈영주〉(2017)가 관객과 만났다.

2018년은 특기할 만한 해였다. 이옥섭 감독의 〈메기〉, 김보라 감독의 〈벌새〉, 한가람 감독의 〈아워 바디〉, 유은정 감독의 〈밤의 문이 열린다〉, 안주영 감독의 〈보희와 녹양〉, 김유리 감독의 〈영하의 바람〉이 1년 동안 세상에 나왔다. 2019년엔 김한결 감독의 〈가장 보통의 연애〉가 개봉되었고, 윤단비 감독의 〈남매의 여름밤〉(2019)이 나왔으며, 이 외중에 윤가은 감독은 〈우리집〉(2019)을, 정가영 감독은 〈밤치기〉(2017)와 〈하트〉(2019)를 선보였다.

이러한 여성 감독들이 지난 3~4년 동안 만든 영화들은 우리 영화의 미래를 이야기할 때 매우 중요하다. 한국영화사를 뒤돌아볼 때 이토록 짧은 기간 동안 10여 명의 여성 감독들이 등장해 평단과 관객의 주목을 받았던 건 처음 있는 일이다. '뉴 웨이브'라 표현해도 좋을 것이며, 그 감독

들이 1980~90년대에 태어난 젊은 세대라는 점에서 희망의 강도는 더욱 높아진다.(물론 여기엔 〈82년생 김지영〉(2019)의 김도영 감독, 〈찬실이는 복도 많지〉(2019)의 김초희 감독, 〈욕창〉(2019)의 심혜정 감독 등 '살짝 윗 세대'도 포함된다.)

각자 영화적 배경은 다르고 만들어낸 영화들의 결도 다르지만, 몇 가지 특징은 발견된다. 놀랍게도 이들은 데뷔작부터 자신의 영화적 세계가 꽤 탄탄하게 정립되어 있다. 이것은 자신만의 미장센과 이미지를 능숙하게 만들 수 있는 솜씨가 있기에 가능한 것이며, 그들은 배우에게서 좋은 연기를 끌어내는 데도 뛰어나다. 그리고 리얼리즘에 대한 강박이 없으면서도, 사회적 이슈에 대해 민감하며, 그것을 자신만의 스타일과 장르적 감각 안에서 소화할 줄 안다.

아이들의 시선에서 톤을 만들어내는 윤가은 감독, 예상치 못한 이미지로 전진하는 이옥섭 감독, 나름의 '썸의 미학'을 구축하고 있는 정가영 감독, 성장영화의 단단한 서사를 보여주는 김보라 감독, 청춘 세대에 대한 연민을 페이소스와 결합시키는 전고운 감독, 캐릭터를 끝까지 밀어붙이는 한가람 감독 등 이들의 영화들은 풍성한 다양성을 지닌다.

코로나로 영화 현장과 극장과 영화인들의 삶이 얼어붙으면서 한동안 절망의 시간이 이어졌다. 하지만 이젠 회복해야 할 시간이며, 2020년대의 한국영화는 새로운 활기로 가득 차길 바란다. 그런 의미에서 젊은 여성 감독들이 최근 몇 년 동안 확장시킨 한국영화의 지평은 가장 긍정적인 신호다. 부디 그들에게 더 많은 기회와 자본과 관심이 주어지기를, 진심으로 바란다. (출처:《아이즈》, 2020.7.13.)

(이 글을 쓴 이후에도 〈내가 죽던 날〉(2020)의 박지완, 〈소리도 없이〉(2020)의 홍의정, 〈십개월의 미래〉(2021)의 남궁선, 〈장르만 로맨스〉(2021)의 조은지, 〈최선의 삶〉(2021)의 이우정, 〈혼자 사는 사람들〉(2021)의 홍성은, 〈지옥만세〉(2022)의 임오정, 애니메이션 〈그 여름〉(2023)의 한지원 등 1980년대 여성 감독들이 등장했고, 정주리 감독의 두 번째 장편 〈다음, 소희〉(2023)와 김보람 감독의 두 번째 다큐멘터리 〈두 사람을 위한 식탁〉(2023)은 그들의 한층 더 깊어진 작품 세계를 보여주었다. 아울러 1990년대 생 여성 감독들도 대거 등장했는데 글에서 언급된 정가영, 윤단비 감독 외에도 〈애비규환〉(2020)의 최하나, 〈성적표의 김민영〉(2021)의 이재은과 임지선, 〈같은 속옷을 입는 두 여자〉(2022)의 김세인, 〈경아의 딸〉(2022)의 김정은, 〈시맨틱 에러〉(2022)의 김수정, 〈비닐하우스〉(2023)의 이솔희 등이 있다.)

한국식 시즌제 드라마,
과연 효과를 내고 있나

정덕현

최근 들어 K드라마에 시즌제 바람이 불고 있다. 시즌2를 달고 나오는 드라마들이 많아진 건 성공 가능성을 높다는 판단 때문이기도 하지만 다른 한편으로는 리스크를 줄이기 위한 선택이기도 하다. 그런데 과연 이런 선택들은 그만한 효과를 내고 있을까.

시즌2, 어째 시즌1보다 못하다?

2021년 넷플릭스 오리지널 드라마로 소개된 〈D.P.〉는 애초 군대 소

재 드라마가 되겠냐는 의구심을 보기 좋게 떨쳐버리고 큰 성공을 거둔 바 있다. 김보통 작가의 원작 웹툰이 워낙 명작이라는 이야기들이 일찍부터 나왔지만, 이 작품은 군대 소재라는 점 때문에 여러 플랫폼에서 선뜻 드라마화를 꺼리는 분위기가 있었다. 하지만 넷플릭스에 의해 제작된 이 드라마는 그것이 선입견이었다는 걸 보여줬다. 군대라는 한국적 특수성이 들어 있긴 했지만, 탈영병들을 잡는 군무 이탈 체포조(D.P.)를 소재로 하고 있어 군대 바깥에서 벌어지는 다양한 사건들이 더해졌고, 무엇보다 안준호(정해인)와 한호열(구교환)이라는 두 인물의 버디무비 같은 느낌이 보편적인 재미를 만들었다. 군 경험에 익숙한 남성들은 물론이고 여성들도 환호했고, 국내는 물론이고 해외에서도 반응이 좋았던 이유다. 그래서 제작되어 올해 발표된 시즌2는 어떨까.

의외로 별 반응이 없었다. 팬들은 시즌2가 시즌1만 못하다는 반응을 내놨다. 이유는 시즌1에 비해 더 커진 스케일에서 비롯됐다. 군대 내에서 벌어지는 갖가지 사건들을 은폐하려는 군 수뇌부와 싸우는 이야기를 풀어나가려다 보니, 이 드라마 시즌1의 핵심적인 재미 요소였던 안준호와 한호열의 버디무비 색깔이 사라졌고 사건을 수사하는 박범구(김성균)와 임지섭(손석구)의 분량이 늘었다. 그리고 안준호 홀로 영웅화되어 보여주는 액션도 현실성이 떨어진다는 비판을 받았다. 달라진 서사가 원인이기도 했지만 무엇보다 시즌2여서 더 힘을 주다 보니 생겨난 아쉬운 결과였다.

이런 상황은 최근 방영되고 있는 tvN 〈경이로운 소문2〉에서도 똑같이 나타난다. 이 드라마 역시 시즌2에서 스케일도 액션도 커졌다. 중국에서

넘어온 악귀 3인방이 등장했고, 이들과 싸우는 액션도 더 강력해졌다. 또 시즌1에서 국수집을 기지로 삼아 움직이던 카운터들의 모습도 업그레이드됐다. 재벌 최장물(안석환)의 공장 한 켠에 마련된 어엿한 장소로 기지를 옮겼고, 제복조차 달라졌다. 그래서 시청자들도 더 열광하게 됐을까? 그렇지 않다. 오히려 국수집이라는 서민적 공간을 기지로 삼던 시즌1의 이야기가 더 좋았다는 반응들이 나왔다. 무엇보다 이런 외적인 스펙터클보다 시즌1에서 그려졌던 인물들의 감정을 건드리는 서사들이 시즌2에서는 약해졌다는 아쉬움의 목소리가 적지 않았다. 어째서 이런 시즌2의 결과가 나온 것이고 여기에는 어떤 구조적인 이유가 있는 걸까.

우리의 시즌제는 진짜 시즌제가 아니다?

우리에게 시즌제는 외국의 그것과는 사뭇 다르다. 우리는 작품을 만들 때 시즌제를 염두에 두고 만들지 않는다. 일단 성공해야 다음 시즌도 가능한 제작시스템이기 때문이다. 하지만 미국드라마의 경우, 처음 파일럿을 만들고 반응이 괜찮아 제작에 들어가면 애초부터 시즌제를 염두에 둔다. 그래서 시즌1의 끝이 어떤 한 작품의 마무리처럼 완결되지 않는 경우도 적지 않다. 하지만 그렇다고 문제가 되지 않는다. 어차피 그건 시즌2로 돌아온다는 걸 말해주는 시즌1의 마무리이기 때문이다. 이처럼 처음부터 시즌제를 겨냥한 미국의 제작방식과 시즌1이 성공해 시청자들의 요구에 의해 시즌2가 제작되는 우리네 제작방식의 차이는 작품에 어떤 영향을 미칠까.

앞서 말한 〈D.P.2〉나 〈경이로운 소문2〉의 사례처럼, 우리의 시즌2는 속편 같은 느낌으로 전편보다 더 강력한 무언가가 들어가야 할 것 같은 강박을 만든다. 시즌1과 시즌2의 흐름도 연속성에 있다기보다는 각 시즌마다의 새로운 서사를 요구받는다. 미국의 시즌제가 시즌1에 만족한 시청자들이 자연스럽게 그 연속선상에서 시즌2를 보게 만드는 방식이라면, 우리의 시즌제는 시즌1과 비교되고 그래서 무언가 색다르거나 강력한 시즌2를 기대하게 만드는 방식이다.

이러한 시즌제 방식으로 전혀 다른 소재를 넣어 다소 기형적으로 탄생한 작품의 사례도 있다. 최근 방영되고 있는 〈소방서 옆 경찰서 그리고 국과수〉가 그 사례다. 〈소방서 옆 경찰서〉의 시즌2에 해당하는 이 드라마는 시즌1이 소방관과 경찰의 공조를 그리는 작품이었다면, 시즌2에서는 시작 지점에 소방관의 대표격이었던 봉도진(손호준)이 사망하고 대신 국과수의 강도하(오의식)가 등장함으로써 형사와 국과수의 공조를 그리는 작품으로 변모했다. 물론 앞으로 방화사건이 등장할 가능성이 높지만 인물의 갑작스런 하차는 국과수라는 새로운 서사를 앞세우고 있는 이 시즌2의 특징을 보여준다.

올해 이례적으로 시즌3까지 방영되고 성공을 거둔 〈낭만닥터 김사부〉를 연출한 유인식 감독은 이 작품을 만들어온 과정을 이야기하며 우리네 시즌제가 가진 현실적인 어려움을 전한 바 있다. 즉 처음에는 아예 시즌제를 생각하지 않았기 때문에 드라마가 끝나고 철거된 세트를 다음 시즌에 다시 처음부터 지어야 했다고 했다. 또 〈낭만닥터 김사부3〉가 특히 어려웠던 건 시즌2에서 김사부(한석규)의 목표였던 외상센터가 지어짐으로

써 이야기가 이미 일단락되었기 때문이라고 했다. 시즌3는 그래서 외상 센터가 지어진 후에 거기서 일하는 사람들의 딜레마를 다뤘는데, 이건 극적으로 구성하기가 쉽지 않았다고 했다. 결국 처음부터 다음 시즌을 염두에 두고 제작되지 않는 시즌제 드라마란 그만큼 제작상 손실이나 어려움도 생길 수밖에 없다는 이야기다.

에피소드별 드라마거나, 애초부터 시즌을 구상하거나

그래도 〈낭만닥터 김사부〉가 시즌3까지 성공할 수 있었던 건 두 가지 요소 때문이다. 그 첫째는 김사부라는 매력적인 캐릭터가 계속 중심을 잡아줬기 때문이다. 결국 시즌제의 핵심적인 함은 바로 이 매력적인 캐릭터에 있다는 걸 말해주는 대목이다. 둘째는 외상센터를 둘러싼 다양한 에피소드들이 존재했기 때문이다. 매 시즌 큰 줄기의 이야기가 난제이긴 하지만, 매회 다양한 에피소드들이 실제 사례들로 있기 때문에 충분히 시즌제가 가능했다는 것이다. 매력적인 캐릭터와 다양한 에피소드. 무지개운수라는 팀과 김도기(이제훈)라는 캐릭터에 갖가지 현실에서 가져온 사건들을 소재로 했던 〈모범택시〉가 시즌2까지 성공할 수 있었던 것도 바로 이 두 요소가 겸비되어 있어서였다.

하지만 우리도 진정한 시즌제 드라마를 제작 단계부터 고려해도 된다는 실험적인(?) 사례들도 나오고 있다. 우리의 제작풍토에 맞춰 변형된 시즌제(아니 파트제에 가깝지만) 드라마의 성공사례들이 그것이다. 한 번에 제작되지만 파트를 나눠 방영되는 방식이 그것인데, 〈펜트하우스〉,

〈더 글로리〉, 〈환혼〉 같은 작품들이 그 성공 사례들이었다. 엄밀한 의미에서 이들 작품들은 시즌제라 말하긴 어렵다. 하지만 시즌을 속편처럼 다루지 않고 대신 미국의 방식처럼 일관된 하나의 연결성으로 그 흐름을 이어간다는 점을 생각해보면 오히려 이 변형된 형태가 더 본격 시즌제에 가깝다고 볼 수도 있다. 그리고 이들 작품이 일정한 성공을 거뒀다는 사실은 우리도 애초부터 시즌을 구상하는 방식의 제작이 불가능한 일은 아니라는 걸 말해준다. 리스크를 줄이기 위해 속편처럼 제작되는 현재 우리의 시즌제가 전 시즌과의 연계성을 잃어버리거나 혹은 그 매력을 지워버리는 결과로 이어져 오히려 리스크를 키울 수도 있는 상황이 생겨나고 있다. (출처: 《시사저널》, 1781호, 2023.12.12.)

<연인>이 병자호란의 역사를
그리는 방식

김선영

1636년(인조 14년) 겨울, 평화로운 마을 능군리에 첫눈이 내린다. 마을 최고령 부부의 회혼례가 열리는 날이었다. 풍악 소리의 흥겨움이 절정에 이를 무렵, 누군가의 다급한 외침과 함께 혼인 잔치가 중단되고 만다. "오랑캐가 쳐들어왔소! 오랑캐가 임금을 가두었소!" 과거 전란의 비극으로 정신을 놓아버린 듯한 백발노인은 연신 고함을 지르며 마을을 돌아다닌다. "오랑캐가 쳐들어왔으니 나라가 망했구나. 사직이 무너지겠구나. 문을 닫아라. 여인들은 낯을 감추고 사내들은 쇠를 들어라!"

MBC 사극 <연인>이 병자호란의 시작을 묘사한 장면에는, 이 작품의

중요한 역사관이 압축돼 있다. 우선 역사를 평범한 사람들의 시점으로 기술하는 황진영 작가 특유의 관점이 이번 작품에도 적용된다는 것을 알 수 있다. 황 작가는 이육사 시인의 생애를 그린 〈절정〉(MBC), 삼국시대의 치열한 전쟁을 담아낸 〈제왕의 딸, 수백향〉(MBC), 연산군 시대의 민초 혁명을 다룬 〈역적: 백성을 훔친 도적〉(MBC) 등 전작들을 통해 민중 중심의 역사관을 선보여왔다.

〈연인〉도 마찬가지다. 병자호란을 배경으로 한 많은 작품이 남한산성에서의 논쟁에 초점을 맞출 때, 〈연인〉은 전쟁에 휘말린 백성들의 삶을 서사의 중심에 놓는다. 이때 그동안 단편적으로만 다뤄진 여인들의 전쟁도 좀 더 비중 있게 그려진다. "여인들은 낯을 감추고, 사내들은 쇠를 들어라."라는 광인의 외침에도 나타나듯, 이 시기의 전쟁은 성별에 따라 다른 양상을 띠었다. 창칼을 들고 전쟁터로 나서는 남성들과 강간·납치의 위협에 맞서야 했던 여성들, 즉 충절의 전쟁과 정절의 전쟁이다.

경쾌한 로맨스 문법을 전진 배치한 드라마 초반부터, 이 두 개의 전쟁은 꾸준히 암시돼왔다. 전쟁 중 여인들이 목숨을 바쳐 정절을 지킨 사례를 배우는 능군리 규수들의 모습과 명나라와의 의리를 지키기 위해 상소를 올리자고 목소리를 내는 선비들의 모습을 대비시킨 첫 화의 연출이 대표적이다. 드라마가 그리는 병자호란의 비극에서는 예의 '삼전도의 굴욕'과 기개만으로 싸우다 목숨을 잃은 의병들, 절개를 지키고자 절벽에서 떨어져 내린 여인들의 참혹함이 같은 무게로 놓인다.

〈연인〉에서 가장 주목할 만한 점은 두 전쟁을 다른 관점으로 극복하는 주인공들을 통해 병자호란을 새롭게 기술한다는 데 있다. 〈연인〉의 두

주인공 이장현(남궁민)과 유길채(안은진)는 충절과 정절의 지배적 이념을 거스르는 존재들이다. '임금을 구하고 충심을 보이자'는 성균관 선비의 말에 이장현이 '임금은 백성을 버리고 도망하였는데 왜 백성이 임금을 구해야 하느냐'고 반문하는 장면이나, 피란길에 친구를 겁탈하려는 몽골군을 죽인 유길채가 절개의 교훈을 떠올리는 친구에게 생의 의지를 환기시켜주는 장면은 그들 캐릭터의 전복성을 단적으로 말해준다.

이장현과 유길채의 전복성은 병자호란을 새로운 각도로 들여다보는 작품의 주제의식과 연결된다. 가령 9화에서 이장현은 소현세자(김무준)에게 "조선의 임금과 조정이 무능하고 나약해서 전쟁이 일어났다는 말은 전쟁의 책임을 조선에 떠넘기려는 말"이라고 충언한다. 그는 패배한 조정이 운명처럼 받아들였던, "떳떳하게 죽거나 비굴하게 사는" 양극단의 길이 아니라, '현실을 직시하고 담대하게 살아내는 다른 길'을 제시한다. 이장현의 '다른 길'을 가장 잘 보여주는 것은 유길채다. 전쟁으로 가장이 된 길채는 절망적인 상황에서도 결코 주저앉지 않는다. 양갓집 규수가 천한 일을 한다는 멸시에도 불구하고 길채는 살아남기 위해, 자신이 책임져야 할 식구들을 위해 꿋꿋하게 운명을 개척한다.

〈연인〉은 이처럼 이장현과 유길채의 강렬한 생존의지를 통해 패배와 굴욕의 역사로 기록되던 병자호란 이면에 백성들의 끈질긴 생명력이 있었음을 보여준다. 특히 유길채의 활약은 매우 인상적이다. 병자호란이 끝난 뒤 청나라에 포로로 끌려가고 환국한 뒤에도 가문을 수치스럽게 했다는 오명을 뒤집어쓴 채 사라져간 수많은 여성의 비극 위에 새겨진 강인한 들꽃 같은 이야기이기 때문이다. 그렇게 〈연인〉은 조선 역사상 가

장 암울한 시기에도 뜨겁게 이어져 온 백성들의 생존 역사를 환기한다.
(출처:《경향신문》, 2023.9.7.)

2023년 영미권,
일본 인기 웹툰 순위

김소원

영미권

영어로 서비스되는 대표적인 웹툰 플랫폼은 네이버웹툰과 타파스 (Tapas)이다. 타파스는 영미권 최초의 웹툰 플랫폼으로 2012년 타파스틱(Tapastic)이라는 이름으로 서비스를 시작했다. 이후 2021년 5월 카카오엔터테인먼트에 인수되었다.

2023 네이버웹툰(https://www.webtoons.com/en) 인기 순위

순위	제목	작가
1	갓 오브 하이스쿨(The God of High School)	박용제
2	Heartstopper	Alice Oseman
3	윈드 브레이커(Wind Breaker)	조용석
4	신의 탑(Tower of God)	SIU
5	Boyfriends	refrainbow
6	Lore Olympus	Rachel Smythe
7	여신강림(True Beauty)	야옹이
8	Down to Earth	Pookie Senpai
9	방탈출(Escape Room)	십박
10	Let's Play	Leeanne M. Krecic (Mongie)

(출처: https://www.thepopverse.com, Webtoon, Tapas, Google 및 분석 플랫폼의 데이터를 수집해 집계한 순위. 한국 작가의 작품은 한국어 제목 병기)

　　외국 작가들의 작품이 눈에 띄는 가운데 한국 작품은 판타지 장르가 강세를 보인다.

2023 타파스(https://tapas.io) 인기 순위

순위	제목	작가
1	사내 맞선(A Business Proposal)	들깨, NARAK, 원작 해화
2	Heartstopper	Alice Oseman
3	달빛 조각사(The Legendary Moonlight Sculptor)	이도경, 김준형, 박정열, 김태형, 신C, 원작 남희성
4	다시 한번, 빛 속으로 (Into the Light, Once Again)	유야, 원작 티카티카
5	디어 도어(Dear. Door)	Pluto
6	그 악녀를 조심하세요!(Beware the Villainess)	열매, 푸른칸나, 원작 뽕따맛스크류바
7	GhostBlade	WLOP
8	Letters on the Wall	JaelynGs
9	악역의 엔딩은 죽음뿐(Villains are destined to die)	수월, 원작 권겨을
10	악녀는 마리오네트(The Villainess is a Marionette)	정인, 망글이, 원작 한이림

(출처: https://www.thepopverse.com, Webtoon, Tapas, Google 및 분석 플랫폼의 데이터를 수집해 집계한 순위. 한국 작가의 작품은 한국어 제목 병기)

　　'타파스'의 인기 작품은 주로 웹소설을 웹툰으로 제작한 작품이다. '네이버웹툰'과 마찬가지로 외국 작가의 작품이 몇 편 포함되었다.

일본

일본의 주요 웹툰 플랫폼 역시 네이버의 'LINE 망가(LINE マンガ)'와 카카오의 '픽코마(ピッコマ)'이다. 두 플랫폼의 2023 상반기 인기 웹툰 순위는 다음과 같다.

LINE 망가 2023 상반기 인기 순위

순위	제목	작가
1	내 남편과 결혼해줘(私の夫と結婚して)	글/그림 LICO, 원작 성소작
2	입학용병(入学傭兵)	글 YC, 그림 락현
3	재혼 황후(再婚承認を要求します)	히어리, 숨풀, 원작 알파타르트
4	참교육(鉄槌教師)	글 채용택, 그림 한가람
5	싸움독학(喧嘩独学)	박태준 만화회사
6	나혼자 만렙 뉴비(俺だけレベルMAXなビギナー)	WAN.Z, 스윙뱃, 원작 메슬로우
7	작전명 순정(作戦名は純情)	글 꼬까리, 그림 들덤
8	결혼장사(結婚商売)	앤트스튜디오, 한흔, 원작 KEN
9	【최애의 아이】(【推しの子】)	글 아카사카 아카(赤坂ア カ), 그림 요코야리 멩고(橫槍メンゴ)
10	킹덤(キングダム)	하라 야스히사(原泰久)

(출처: https://manga.line.me)

'LINE 망가'에는 일본 만화 두 편과 웹소설 원작의 웹툰 등 다양한 작품이 순위에 올라 있다.

픽코마 2023 상반기 인기 순위

순위	제목	작가
1	갓 오브 블랙필드(ゴッド オブ ブラックフィールド)	雲, 신인성, 원작 무장
2	나 혼자만 레벨업(俺だけレベルアップな件)	현군, 장성락, 원작 추공
3	여보 나 파업할게요(あなた！私、ストライキします)	송예슬, 원작 고은채
4	4000년만에 귀한한 대마도사(4000年ぶりに帰還した大摩)	따개비, 김덕용, 원작 낙하산
5	다정한 그대를 지키는 방법(優しいあなたを守る方法)	하운드, 김지의, 원작 마약젤리
6	이번 생은 가주가 되겠습니다(今世は当主になります)	앤트스튜디오, 몬, 원작 김로아
7	속도위반 대표님과 계약 아내(スピード婚～若き社長との契約)	Shibuciyuan, kkworld, 원작 Flower
8	템빨(テムパル～アイテムの力)	Team Argo, 이동욱, 원작 박새날
9	나 혼자만 레벨업 외전(俺だけレベルアップな件～外伝～)	DISCIPLES, 현군, 원작 추공
10	도굴왕(盗掘王)	3b2s, 윤쓰, 원작 산지직송

(출처: https://piccoma.com)

'타파스'와 마찬가지로 웹소설을 원작으로 하는 판타지 장르의 작품이 특히 독자들에게 많이 읽히고 있다. 〈나 혼자만 레벨업〉으로 큰 성공을 거둔 카카오의 글로벌 웹툰 시장 진출 전략을 엿볼 수 있는 부분이다.

세계로 뻗어가는 웹툰,
진화하는 플랫폼

조한기

 웹툰은 사회문화적 시의성과 당대 대중의 욕망에 신속하게 대응할 수 있다는 장점이 있지만, 번역 및 문화 번역 과정에서 문화장벽이 높을 수 있는 콘텐츠다. 일반적으로 주간 연재를 기본으로 하기에 한국의 문화적 맥락, 언어유희 및 패러디를 포함하는 유머, 사회적 이슈, 트렌드 등이 즉각적으로 반영될 확률이 높다. 웹툰의 경우 스토리 구현 방식 자체가 웹툰 플랫폼의 양태에 기초하고 있기도 하다. 예컨대, 컷툰이나, 세로 스크롤 방식 등이 대표적이다. 출판만화에 익숙한 독자의 경우 이러한 웹툰 형식에 거부감을 보이기도 한다.

그러한 웹툰이 문화장벽을 넘어서 플랫폼 비즈니스와 IP 확장을 중심으로 해외 진출에 성공한 점은 주목할 만하다. 웹툰의 경우 디지털 디바이스를 기반으로 서비스되기 때문에 비교적 공급자 중심의 기획과 마케팅 전략의 비중이 큰 것으로 생각된다. 최근 디지털 미디어를 기반으로 한 K-콘텐츠의 확산과 소비 속도는 과거와 비교할 수 없는 수준이며 전 세계와 동시간적으로 교류하고 있다고 해도 손색이 없다. 인터넷을 통해 전 세계로 서비스되는 웹툰은 그러한 K-컬처의 확산 속도에 부응하는 매체이다.

그러한 추세에 발맞춰 웹툰과 웹툰 플랫폼의 해외 진출 전략 역시 발전하고 있다. 과거에는 한국에서 제작된 웹툰을 번역하는 서비스와 현지에서 인기를 얻은 양질의 작품을 디지털화하는 작업이 주를 이뤘다. 그러나 웹툰의 송출만으로는 산업의 시장성 및 지속가능성의 한계가 분명했다. 최근에는 그러한 한계를 넘기 위해 일방적인 콘텐츠 수출 방식을 넘어 현지 작가를 발굴하거나, 웹툰이 다른 나라의 플랫폼에서 연재되는 등 다양한 형태의 글로벌 진출 전략을 시도하고 있다. 예를 들어 네이버는 해외에서 아마추어 웹툰 작가를 발굴하기 위한 '캔버스 시스템'을 운영하고 있다. 최근 화제가 되었던 〈로어 올림푸스〉 등이 대표적인 사례다. 카카오는 현지 출판사를 적극적으로 인수하거나 협력하는 방식으로 원천 IP를 개발하고 있다.

레진코믹스, 탑툰 등등 중소 규모의 웹툰 플랫폼은 니치마켓(Niche Market) 전략으로 국내외 독자를 공략하는 데 네이버, 카카오 등 대형 웹툰 플랫폼과 차별화 전략을 세웠다. BL, GL, 성인물, 기타 서브컬처

등 장르의 다각화를 통해 신규 독자의 유입을 꾀하고, 특정한 장르의 마니아층을 겨냥한 일종의 롱테일 효과(Long Tail Effect)를 노리고 있다. 결과론적으로 이 같은 전략은 상당히 유효했던 것으로 판단된다. 그러나 지나친 폭력성과 선정성 등 수위가 높은 콘텐츠를 생산·유통한다는 측면에서 비판받고 있기도 하다.

이처럼 웹툰은 생산 및 유통, 특히 해외 진출 과정에서 플랫폼의 비즈니스 모델 및 기조에 큰 영향을 받는다. 따라서 웹툰의 세계 시장 공략은 당위적인 차원에서 수준 높은 번역 및 현지화 전략을 포괄하며 개방적이고 유연한 방식으로 전개되어야 할 필요가 있다. 실제로 여러 웹툰 플랫폼에서는 번역은 물론 해당 문화권의 정서를 반영하기 위한 전담 인력 배치 등에 공을 기울이고 있다.

출판만화를 포함한 전체 만화 시장의 규모에서 보자면 아직 갈 길이 멀지만, 2023년을 기준으로 디지털 만화 시장에서 웹툰과 웹툰 플랫폼은 어느 정도 서비스가 안착했다고 평가될 수 있다. 특히 웹을 기반으로 한 만화에서 세로 스크롤 형식이 표준화되어가고 있다는 부분은 괄목하다. 출판만화 시장의 총아인 일본에서 점증적으로 세로 스크롤 방식의 작품을 수용해 나가는 현상은 만화사적으로 시사하는 바가 크다.

웹툰은 IP 산업의 핵심 콘텐츠로서 중요한 역할을 하고 있다. 주지하다시피 글로벌 OTT 플랫폼에서 유의미한 결과를 이끈 많은 K-스토리콘텐츠가 웹툰을 기반으로 만들어졌다. 웹소설을 원작으로 한 노블 코믹스의 성장도 주목할 만하다. IP 비즈니스의 활성화는 웹툰 산업 성장의 결정적인 역할을 하고 있다. 예컨대 해외에서 널리 주목받은 웹툰 기반 스

토리콘텐츠를 창구로 원작에 재유입되는 팬들도 상당수다. 〈스위트홈〉, 〈이태원 클라쓰〉, 〈지금 우리 학교는〉, 〈지옥〉 등이 예가 될 수 있다. 물론 원작의 팬이 매체전환 작품으로 유입되기도 한다.

〈이태원 클라쓰〉(광진) 드라마 〈이태원 클라쓰〉(JTBC)

유념할 부분은 글로벌 플랫폼의 확산으로 인해 제장르의 콘텐츠 수명 주기가 단축되었기 때문에 매력적인 IP 확보 및 확장의 중요성은 날로 커지고 있다는 점이다. 원천 IP의 보고이자, 콘텐츠 인큐베이팅 역할을 수행하는 웹툰은 중장기적으로 콘텐츠 생태계에서 더욱 중요한 위치를 점유하리라 기대된다. 웹툰 플랫폼 역시 그러한 웹툰의 잠재성에 주목하고 있다. 공모전의 규모를 키우고, 상시로 웹툰 작가를 발굴하기 위해 노력하고 있다. 네이버의 스튜디오N 등은 웹툰의 IP 확장 과정에 적극적으로 관여하고 있기도 하다.

그러나 플랫폼과 비즈니스 전략의 중요성만을 지나치게 강조한다면,

작품 활동의 중심인 작가나 팬의 역할을 경시할 가능성이 있다. 웹툰은 매체와 시장의 확장 과정에서 플랫폼의 역할에 의지하지만, 웹툰 플랫폼은 작가와 팬 없이 존립할 수 없다. 웹툰 플랫폼 역시 그러한 기초 원칙을 간과하지 않고 웹툰의 창작·유통·향유 주체가 상생할 수 있는 산업 생태계 조성에 힘써야 할 것이다.

신곡 내자마자 음원차트 '올킬'…
다시 도래한 '영웅시대'

김영대

이 시대에 더 이상 국민가수나 국민가요라는 말은 존재하지 않는다. 아니, 큰 의미를 갖지 못한다는 말이 더 정확할 듯싶다. 언뜻 생각했을 때 뭔가가 잘못된 것처럼 보이지만, 사실은 우리가 이제 그런 것들이 필요치 않은 세상에 살고 있기 때문이다. 이제 음악은 어느덧 '남의 일'이 됐고, 저마다 각자의 취향을 갖고 좋아하는 것들만을 즐기며 사는 것이 이상하게 여겨지지 않는다. 라디오나 TV를 통해 같은 음악을 즐기며 취향을 공유하고 공감하는 음악 듣기는 그야말로 옛날 일이 된 것이다.

이런 상황을 마냥 부정적으로 바라봐야 할까? 꼭 그렇지는 않다. 대중

음악 시장은 그 어느 때보다도 성장하고 있다. 불특정 다수의 대중이 아닌 고관여층 소비자, 그러니까 '팬덤'을 위주로 재편된 음악 산업은 그 어느 때보다 활황을 누리고 있다. 세계적으로는 K팝이, 국내에서는 트로트가 절대적인 위세를 뽐내며 산업을 강력하게 견인하고 있는데, 최근 몇 년간 전 세계를 전염병 공포에 몰아넣은 팬데믹조차도 이 성장세를 막지 못했다. 이제 공연의 시대가 다시 돌아온 만큼 당분간 한국 대중음악은 그 성장세를 멈추지 않을 것이다.

'팬덤' 위주로 재편된 국내 음악 산업

그럼에도 일말의 아쉬움은 남는다. 조금 더 폭넓은 대중에게 어필할 수 있는, 다양한 세대를 아우르는, 조용필이나 신승훈 같은 국민가수까지는 어렵더라도 또 다른 '대형 가수'의 등장을 목격하는 것은 이젠 불가능한 것일까. 그 같은 이유로 필자는 몇 년째 임영웅이라는 아티스트를 주목하고 있다. 이것은 개인적인 취향을 떠난 평론가로서의 관찰자적 관심이라고 말할 수 있다. '임영웅 현상의 확장은 과연 어디까지 가능한가'라는 질문인 것이다.

임영웅은 분명 '트롯' 예능이 낳은 가수임에 틀림없다. 여기서 굳이 트로트라는 장르의 이름 대신 '트롯'이라는 별칭을 쓴 것은 임영웅이라는 스타 탄생의 무대가 TV '트롯' 예능이었을 뿐 그의 본질이 트로트라는 '장르'는 아니기 때문이다. 물론 임영웅은 그 누구 못지않은 트로트 장르의 소화력을 갖춘 가수다. 그것은 이미 예능을 통해, 그리고 그의 첫 솔로

앨범 속 "사랑역"이나 "보금자리" 같은 맛깔스러운 트로트 넘버들로 충분히 입증된 바 있다. 장르를 떠나 이미 슈퍼스타덤에 오른 임영웅이지만, 그가 전문 트로트 가수로 나서고자 마음만 먹는다면 그 파괴력은 적어도 상업적인 면에서 역대 그 어느 트로트 레전드들 못지않을 것이다.

하지만 임영웅은 그 뻔한 길을 가지 않았다. 그것은 그가 트로트라는 장르에 무관심하거나 존중이 부족하기 때문이 아니라 애초에 그의 정체성이 장르 아티스트에 있지 않기 때문일 것이다. "사랑은 늘 도망가"부터 시작해 "다시 만날 수 있을까"를 지나 "모래 알갱이"까지, 그를 대표하는 히트곡 중에는 오히려 서정적인 성인 취향의 발라드 곡이 더 많았다. 그 중에서도 단연 압권은 첫 솔로 앨범의 타이틀곡인 "다시 만날 수 있을까"인데, 고급스럽고 우아한 편곡을 내세운, 임영웅으로서는 가장 큰 도전이었던 곡이다. 이 곡을 통해 그가 갖고 있던 '트롯' 예능 출신의 스타라는 이미지도 많이 희석됐다.

'트롯 예능 출신의 스타'는 이제 옛말

장르에 국한되지 않는 전방위적 행보는 "모래 알갱이"와 "London Boy"로도 이어졌다. 이 곡들에서는 아예 그간 작업하지 않았던 K팝 전문 작곡팀들과 '송 캠프' 스타일의 협업을 통해 록 스타일의 음악을 선보이는 동시에 송라이터로서의 역량을 입증했다. 이쯤 되면 여타 K팝 싱어송라이터들과 유사한 행보라고 할 수 있을지 모르지만 그 나름의 차별성은 분명했다. 그것은 그가 다른 트렌디한 K팝 아티스트들보다 훨씬 많은 성

인 취향의 성숙미를 음악에서 갖고 있었다는 점이다. 이것은 그가 발표한 곡들의 사운드에서도 정확하게 나타난다. 대개의 트렌디한 팝이나 장르 음악들은 그 편곡의 형식미나 시그니처 스타일을 강조하기 위해 사운드를 강조하게 마련이다.

하지만 임영웅의 곡들은 사운드가 대단히 매끄럽고 무난하게 다듬어져 있다. 그것은 필연적으로 그가 추구하고 있는 음악 스타일이 분명 성인 취향의 현대적인 팝, 영어로는 '어덜트 컨템포러리'에 초점이 맞춰져 있음을 의미한다. 물론 이 같은 선택에는 그가 겨냥하고 있는 타깃 청자들의 연령대가 중요한 고려 대상임에 틀림없을 것이다. 임영웅의 팬들은 기본적으로 장르 음악의 팬들이 아니며, 자극적인 K팝 아이돌 스타일의 음악을 즐기는 사람들도 아니다. 그들에게 더 중요한 것은 임영웅의 따뜻하면서도 감성적인 목소리와 그의 인간적인 매력인데, 그것을 돋보이게 하는 데서 지나치게 장르적인 편곡 기교나 도드라진 사운드는 도움이 되지 않는다.

중장년층이 새로운 '음악 대중'으로 떠올라

임영웅의 다양하지만 일관적인 '어덜트 컨템포러리'적 음악 성향은 놀랍게도 EDM을 표방한 파격적인 신곡 "Do or Die"에서도 고스란히 드러난다. 임영웅과 전자음악, 장르적으로 언뜻 와닿지 않지만 굳이 연결 짓지 못할 이유는 없다. 임영웅이 즐겨 부르는 트로트 역시 현대적인 맥락에서는 엄연히 전자음악 사운드로 분류할 수 있기 때문이다.

게다가 이 곡이 갖고 있는 경쾌한 EDM의 박동감은 개인적인 감상용보다는 큰 아레나나 스타디움 관람에 어울리는 종류의 것으로, 언뜻 생각해 봐도 큰 공연장을 가득 메우는 임영웅의 콘서트형 자아와 잘 어울리는 선택이다. 많은 이가 이 곡이 가진 EDM이라는 장르의 정체성 그 자체에 관심을 기울이지만 그것은 어떤 의미로 하나의 유쾌한 '속임수'에 가까운 것인지 모른다. 모르긴 몰라도 임영웅이 이 곡을 작업하면서 장르 음악으로서의 EDM에 본격적으로 도전하고자 하는 마음이 있지는 않았을 것이다.

앞에서도 언급했지만 임영웅 입장에서 장르란 본격적인 예술적 탐구의 대상이라기보다는 대중에게 혹은 팬들에게 본인의 음악적 스타일을 다양하게 선보이려는 하나의 방편에 가깝다고 봐야 할 것이다. 이미 그는 트로트, 포크, 팝, 발라드, 심지어 록 음악의 장르를 빌려 이 같은 의도를 지속적으로 드러낸 바 있고, 결국 "Do or Die"는 다른 듯 유사한 또 하나의 임영웅표 노래가 된다.

앞서 나는 '국민가수'라는 개념이 사라진 시대의 대형 가수 임영웅에 대한 기대감을 표현한 바 있다. 지금까지의 행보를 종합해 보건대, 임영웅의 접근방식은 매우 일관적이며 명료하다. 그는 50대를 주축으로 한 중장년층의 탄탄한 팬덤을 중심으로 그 핵심 청자들이 납득할 수 있는 취향의 범위 내에서 나름의 변화와 실험을 거듭하고 있다. '8세부터 100세까지 함께 즐기는 가수'라는 표현도 있을 정도로 그의 팬층은 현재 그 어떤 제도권 가수를 통틀어도 가장 넓은 것이 사실이다.

그럼에도 임영웅의 음악이 가진 성향과 그것이 선보여지는 방식은 철

저히 중장년층을 겨냥하는 행보로 보인다. 그런데 그것을 낮추어 볼 필요가 있을까? 어떤 의미로 그것 역시 새로운 음악적 실험이자 새로운 시장의 개척이다. 대중음악의 역사가 전통적으로 10대들의 취향에 복무해온 방식으로 진화해 오는 와중에 트렌디한 음악 대중에서 소외돼온 중장년층은 이제 임영웅이라는 새로운 대형 스타를 통해 발라드, 트로트, 록 심지어 EDM을 두루 즐길 수 있는 새로운 '음악 대중'으로 떠오르고 있다. 이 의미를 결코 가볍게 봐서는 안 될 것이다. (출처:《시사저널》, 1772호, 2023.10.10.)

한미 합작 글로벌 K팝 그룹, 세계시장에서도 통할까

김영대

방탄소년단의 소속사인 하이브는 최근 미국 현지 음반사인 게펜 레코드와 손잡고 글로벌 K팝 그룹을 론칭하는 프로젝트를 출범했다. 〈더 데뷔: 드림아카데미(The Debut: Dream Academy)〉라는 서바이벌 오디션이 그것이다. 수십만 명에 달하는 참가자를 대상으로 이미 예선을 치렀고, 최종 20인의 멤버가 공개된 상태다. 9월 7일 방영된 첫 미션을 시작으로 3개월의 여정이 본격적으로 시작되는데, 여느 오디션 프로그램과 마찬가지로 '미션 수행-전문가 평가-시청자 투표' 등의 방식으로 진행된다. 11월 중순에는 새 걸그룹에 포함될 모든 멤버가 선발될 예정이다.

이미 진행 중인 프로그램도 있다. JYP가 리퍼블릭 레코드와 손잡고 추진 중인 〈A2K〉라는 프로그램이다. 제목이 암시하는 것처럼 미국에서 1차로 선발된 멤버들이 방송 오디션을 거쳐 한국으로 오고, 마침내 JYP 본사에서 최종 오디션을 통해 멤버를 확정 짓는 구성이다. 이미 유튜브를 통해 1차 오디션 과정이 방송을 완료한 상태로 한국적 오디션 문화에 적응하는 외국인 참가자들의 모습이 화제를 모은 바 있다.

미국 자본 빌려 K팝 '원천기술' 세계에 전파

두 프로그램의 공통점이 있다. 가장 중요한 것은 이것이 미국 자본을 활용한 프로젝트라는 것이다. 〈더 데뷔〉에서 하이브 측의 파트너는 미국 최대 음악 회사인 유니버설뮤직그룹(UMG) 산하의 게펜 레코드다. 게펜은 과거 건스앤로지스, 에어로스미스, 너바나 등 전설적인 록그룹들을 모두 보유했던 전설적인 레이블이다. 〈A2K〉는 리퍼블릭 레코드와의 협업을 통해 진행되고 있다. 역시 유니버설 산하 그룹으로 테일러 스위프트와 아리아나 그란데 등 현재 가장 인기 있는 아티스트를 다수 보유한 회사다. 리퍼블릭은 이미 JYP 소속 아티스트들, 대표적으로 트와이스의 미국 진출을 돕고 있기도 하다.

물론 이 같은 방식의 협업을 두고 'K팝 아티스트들의 미국 주류 시장 안착'이라고 의미를 부여하기에는 다소 이른감이 있다. 하지만 지난 10년간 소극적인 방식으로 참여하거나 방관해 왔던 미국 주류 팝음악계에서 팔을 걷어붙이고 그들의 자본을 통해 본질적으로는 외국 음악인 K팝 가

수 만들기에 참여하겠다고 결정한 것은 미국 팝음악 역사에서 전례 없는 일이라고 봐도 과장은 아니다.

또 하나 중요한 공통점이 있다. 이 프로젝트들은 철저하게 한국과 미국 양쪽 회사들의 분업을 통해 진행된다는 것이다. 그 분업의 핵심은 매우 간단하다. 음악 제작의 핵심이 되는, 그러니까 K팝 만들기의 요체라고 말할 수 있는 선발, 훈련, 제작, 소통 등 일련의 과정은 철저히 K팝 회사들의 역량에 의존하며, 그룹 결성 및 음악 제작 이후의 일들, 그러니까 방송 및 투어를 포함한 마케팅과 프로모션 등의 작업이나 유통은 막강한 자본과 네트워크를 갖고 있는 미국 측에서 도맡는다는 것이다. 쉽게 말해 미국의 자본을 빌려 한국의 K팝 '원천기술'이 세계시장을 공략하다는 게 핵심이다.

물론 이 같은 협업의 방식 자체가 아주 새로운 것은 아니다. 지난 5년 이상 K팝은 유사한 일들을 조금은 다른 방식으로 진행해 왔다. 한국에서 이미 완성된 그룹을 가지고 단순히 미국에 마케팅과 홍보만 의뢰해 현지화하는 방식이 그것이었는데, 캐피톨 레코드와 협업한 슈퍼엠(SuperM)이 그랬고, 방탄소년단이나 NCT 등의 그룹 역시 미국 음악 회사들에 유통을 맡겨 의미 있는 성과를 거둔 바 있다. 과거와 달리 미국 시장 진출이 기본 옵션이 된 현재, K팝에 전 세계 공략의 가장 중요한 관문은 역시 미국 시장이다. 세계적으로는 인디 레이블 이상의 영향력을 갖고 있지 못한 K팝 기획사들 입장에서는 미국이나 일본 같은 선진 음악 시장 진출을 위해선 현지 회사들의 도움이 절대적으로 필요한 상황인 것이다. 최근에 한미 합작 프로젝트라는 새로운 국면이 펼쳐지는 이유이기도 하다.

한국이 주도하는 한미 합작 글로벌 K팝 그룹이라는 도전이 가능한 것, 아니 조금 더 정확히 말하자면 미국이 K팝 프로젝트에 숟가락을 얹고자 하는 이유는 사실 간단하다. 현재 전 세계에서 가장 빠르게 성장하고 있는 K팝 아이돌 산업에 이 분야 원조인 미국이 동참해 음악 산업의 새로운 활력을 모색하려는 것이다. 2018년을 전후로 방탄소년단이 세계 최고 그룹으로 떠오르게 된 맥락과도 어느 정도 일치한다.

미국과 캐나다 등 북미를 중심으로 영국과 호주 등이 포함되는 영미권 대중음악계는 2010년대 이후 이렇다 할 틴에이저 아이돌 그룹을 내놓지 못하는 일종의 '아이돌 그룹 기근' 상태에 처해 있다. 서구의 아이돌은 대개 저스틴 비버, 테일러 스위프트, 아리아나 그란데 등 솔로 가수 위주로 만들어지고 있다. 최근 그들이 발굴한 가장 대표적인 스타인 올리비아 로드리고도 그렇다. 그에 반해 K팝은 철저히 그룹 위주의 제작에 집중하고 있다. 미국 입장에서 자체적인 그룹을 키워내는 것보다는 K팝과 협업해 그들 산업의 빈틈을 메우는 것이 훨씬 효과적이며 효율적인 방식이라고 보는 것이다.

더 중요한 것은 이것을 가능케 하는 모든 노하우와 기술이 이제 한국의 것이라는 점이다. 서구 음악계에서는 지난 몇 년간 K팝과 유사한 그룹을 만들기 위해 다양한 노력을 해왔지만 큰 성공을 거두지 못했다. 그 이유로는 몇 가지가 있겠지만 소위 '아이돌'을 만드는 경험과 기술의 차이가 결정적이다. 현재 아이돌 그룹의 성패는 좋은 음악과 콘셉트뿐 아

니라 그 재능들을 어떻게 발굴하고 훈련시키는가, 나아가서는 어떤 방식으로 팬덤을 구축하고 관리할 것인가에서 결정된다. 이 부분에 대해 대중음악의 첨단인 미국이나 영국조차 한국의 기술과 노하우가 필요해진 시점임을 인정한 것이다.

그들의 입장에서는 일종의 문화적 아웃소싱이라고 할 만한 상황이다. 그래서 전에는 불가능해 보였던 많은 상상이 가능해진다. 아이돌을 꿈꾸는 전 세계의 재능들이 이제 미국이 아닌 K팝 산업으로 몰리게 될 수도 있다. 꿈에 그리던 서구 주류 시장 정복이 전혀 생각지도 못한 방식으로 이뤄지게 될 날이 점점 다가오고 있다. 한국이 만든 K팝, 한국과 미국이 합작한 K팝, 한국인이 없는 K팝, K팝을 모방한 외국 음악이 빌보드 차트에서 함께 경쟁할 날도 머지않았다. (출처: 《시사저널》, 1768호, 2023.9.12.)

이 저서는 2021년 대한민국 교육부와 한국학중앙연구원(한국학진흥사업단)을 통해
K학술확산연구소사업의 지원을 받아 수행된 연구임(AKS-2021-KDA-1250004)